난생 처음 한번 공부하는
미술 이야기
3

난생 처음 한번 공부하는 미술이야기 3
─초기 기독교 문명과 미술

2017년 6월 28일 초판 1쇄 펴냄
2024년 7월 31일 초판 23쇄 펴냄

지은이 양정무

단행본 총괄 윤동희
편집위원 최연희
책임편집 안지선
편집 엄귀영 석현혜 윤다혜 오지영 이희원 조자양 박서영
제작 나연희 주광근
마케팅 안은지
지도·일러스트레이션 조고은 함지은
사진에이전시 북앤포토

펴낸이 윤철호
펴낸곳 ㈜사회평론

등록번호 10-876호(1993년 10월 6일)
전화 02-326-1182(마케팅), 02-326-1543(편집)
주소 서울시 마포구 월드컵북로6길 56 사평빌딩
이메일 naneditor@sapyoung.com

ISBN 978-89-6435-940-2 03600
책값은 뒤표지에 있습니다.

난생 처음 한번 공부하는

미술 이야기

3 초기 기독교 문명과 미술
더 이상 인간은 외롭지 않았다

양정무 지음

사회평론

미술을 만나면
세상은 이야기가 된다

미술은 원초적이고 친숙합니다. 누구나 배우지 않아도 그림을 그리고 지식이 없어도 미술 작품을 보고 느낄 수 있는 것처럼 미술은 우리에게 본능처럼 존재합니다. 하지만 미술의 역사는 그 자체가 인류의 역사라고 할 만큼 길고도 복잡한 길을 걸어왔기에 어렵게 느껴지기도 합니다. 단순해 보이는 미술에도 역사의 무게가 담겨 있고, 새롭다는 미술에도 역사적 맥락이 존재합니다. 그래서 미술을 본다는 것은 그것을 낳은 시대와 정면으로 마주한다는 말이며, 그 시대의 영광뿐 아니라 고민과 도전까지도 목격한다는 뜻입니다.

미술비평가 존 러스킨은 "위대한 국가는 자서전을 세 권으로 나눠 쓴다. 한 권은 행동, 한 권은 글, 나머지 한 권은 미술이다. 어느 한 권도 나머지 두 권을 먼저 읽지 않고서는 이해할 수 없지만, 그래도 그중 미술이 가장 믿을 만하다"고 했습니다. 지나간 사건은 재현될 수 없고 그것을 기록한 글은 왜곡될 수 있습니다. 그러나 미술은 과

거가 남긴 움직일 수 없는 증거입니다. 선진국들이 박물관과 미술관에 적극적으로 투자하는 이유가 여기에 있습니다. 그들은 박물관과 미술관을 통해 세계와 인류에 대한 자신의 이해의 깊이와 폭을 보여주며 인류의 업적에 대한 존중까지도 담아냅니다. 그들에게 미술은 세계를 이끌어가는 리더십의 원천인 셈입니다.

하루 살기에도 바쁜 것이 우리네 삶이지만 미술 속에 담긴 인류의 지혜를 끄집어낼 수 있다면 내일의 삶은 다소나마 풍요로워질 것입니다. 이 책은 그러한 믿음으로 쓰였습니다. 미술에 담긴 원초적 힘을 살려내는 것, 미술에서 감동뿐 아니라 교훈을 읽어내고 세계를 보는 우리의 눈높이를 높이는 것, 그것이 이 책의 소명입니다.

초등학교 5학년이 되던 해 초봄, 서울로 막 전학을 와서 친구도 없던 때 다락방에 올라가 책을 뒤적거리다가 우연히 학생백과사전을 펼쳐보게 됐습니다. 난생처음 보는 동굴벽화와 고대 신전 등이 호기심 많은 초등학생에게는 요지경으로 다가왔습니다. 이때부터 미술은 나의 삶에 한 발 한 발 다가왔고 어느새 삶의 전부가 되었습니다. 그간 많은 미술품을 보아왔지만 나의 질문은 언제나 '인간에게 미술은 무엇일까'였습니다. 이 질문에 대해 제가 찾은 대답이 바로 이 책이라고 할 수 있습니다. 나의 미술 이야기가 여러분의 눈과 생각을 열어주는 작은 계기가 된다면 너무나 행복하겠습니다.

책을 만들면서 편집 방향, 원고 구성과 정리에 있어서 사회평론 편집팀의 많은 도움을 받았습니다. 고마운 마음을 기록해둡니다.

2016년 두물머리에서
양정무

3권에 부쳐—어린 양 앞에서 미의 본질을 보다

스페인 마드리드의 프라도미술관에 가면 어린 양 한 마리를 만날 수 있습니다. 네 발이 묶인 채 힘없이 누워 있는 작고 어린 양입니다. 이 그림을 그린 17세기 화가는 어린 양을 정말 사실감 넘치게 그려내고 있습니다. 털은 하나하나 복슬복슬하고, 아직 다 자라지 않은 뿔은 앙증맞습니다. 여기에 꼭 다문 입과 처진 눈매가 어린 양의 순수함을 더해줍니다.

저는 이 그림을 보고 한자 하나를 떠올렸습니다. 바로 아름다움을 뜻하는 한자 '미美'입니다. 한자 '아름다울 미美'는 '양 양羊'과 '클 대大'가 합쳐진 글자입니다. 풀이하자면 아름다움이란 보기 좋게 살진 양과 같다는 뜻입니다. 고대 한자어를 연구하는 학자들은 여기서 한발 더 나아가 '미美'를 '양羊'과 '화火'가 합쳐진 글자로 보기도 한답니다. 즉 고대 중국 사람들은 제단에서 불타게 될 살진 양에게서 아름다움의 본질을 발견한 겁니다.

다시 어린 양을 바라보십시오. 검은 바탕에 처연히 놓인 하얀 양은 보는 사람의 마음을 흔듭니다. 우리는 이 어린 양의 운명을 알고 있죠. 이 양은 곧 제물로 바쳐져 불타게 될 예정입니다. 한없이 착해 보이는 이 어린 양은 마치 예수가 인간의 죄를 대신해 십자가에 매달려 죽은 것처럼 인간의 속죄와 정화를 위해 죽어가겠지요. 그

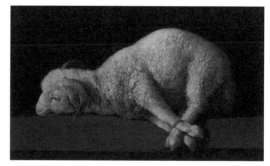

수르바란, 어린 양, 1635~1640년, 마드리드 프라도미술관

6

래서인지 이 그림을 볼 때마다 안타까움과 함께 담담함, 더 나아가 신을 떠올릴 때 드는 숭고한 감정이 밀려듭니다. 어쩌면 아름다움이란 눈에 보이는 현란한 무언가가 아니라, 인간이 신 앞에서 스스로를 성찰하며 느끼는 진지하고도 숭고한 마음일지도 모르겠습니다. 이 양을 볼 때 느낄 수 있는 것처럼 말입니다.

이런 진지함, 나아가 마음을 정화하는 숭고한 감정이 이번 강의에서 다룰 초기 기독교 미술의 정서기도 합니다. 우리는 이번 강의에서 미술을 통해 고대 로마제국이 몰락하고 유럽 세계가 기독교를 중심으로 다시 자리 잡는 모습을 살펴볼 예정입니다. 이 과정에서 나온 미술은 고대 그리스 로마의 미술처럼 화려하거나 거대하지는 않지만 진지한 삶의 성찰을 담고 있습니다. 특히 동쪽으로 간 초기 기독교 교회가 빛으로 빚어낸 형이상학적 아름다움을 주목해서볼 생각입니다. 그 초기 기독교 교회가 중세인의 숭고한 마음을 시각적으로 표현해내고 있기 때문입니다. 그리고 스스로 문명 세계를 포기하고 광야로 나갔던 중세 초기 수도사들이 남긴 미술도 둘러볼 겁니다. 그 미술은 동쪽의 기독교 교회와 비교하면 아주 대조적이라 할 만큼 소박해 보입니다. 하지만 여기서 또 다른 진지함과 새로운 생명력을 만날 수 있습니다.

이제 신의 제단 앞에 놓인 작고 어린 양을 길잡이 삼아 기독교 문명과 미술 이야기를 시작하려 합니다. 참고로 이번 강의 속에 방금 본 어린 양 외에도 여기저기에 양이 많이 숨어 있습니다. 양을 발견할 때마다 방금 본 어린 양을 떠올린다면 이번 강의가 한결 재미있게 다가올 겁니다. 그럼 이제 우리가 미처 보지 못했던 중세 유럽의 깊은 정신세계를 탐험하러 갑시다.

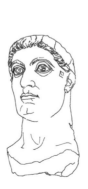
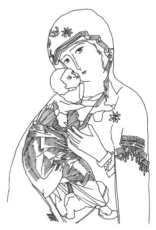

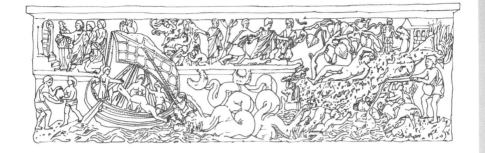

III 초기 기독교 시대의 서유럽—
세계의 중심은 서쪽으로

일러두기

1. 본문에는 내용 이해를 돕기 위한 가상의 청자가 등장합니다. 청자의 대사는 강의자와 구분하기 위해 색 글씨로 표시했습니다.

2. 미술 작품의 캡션은 작가명, 작품명, 연대, 소장처 순으로 표기했으며, 유적의 경우 현재 소재지를 밝혀놓았습니다. 독서의 편의를 위해 본문에서는 별도의 부호로 표시하지 않았습니다.

3. 미술 작품 외에 본문에 등장하는 자료는 단행본은 『 』, 논문과 영화는 「 」로 표기했습니다. 기타 구체적인 정보는 부록에 실었습니다.

4. 외국의 인명, 지명은 국립국어원 어문 규정의 외래어 표기법을 따랐습니다. 다만 관용적으로 굳어진 일부 용어는 예외를 두었습니다.

5. 성경 구절은 『우리말 성경』(두란노)에서 발췌했습니다.

I

죽음을 기억하라

후기 고전기 미술

파묵칼레는 고대 로마제국 때부터 이름난 온천이었다.

유력한 귀족들도 병을 치료하러 먼 길을 왔다.

하지만 죽음은 극복할 수 없었고 파묵칼레의 공동묘지는

날로 커지기만 했다. 그 무렵 로마 사람들은

제국의 한 작은 마을에서 움튼 종교에 마음을 송두리째 빼앗겼다.

그 종교는 사람들에게 지금이 영원할 수 없다는 점을 일깨웠고,

천천히 세계의 중심으로 자리 잡았다.

—파묵칼레, 터키 데니즐리

아무리 풍요로움을 느낀다 해도
갖지 못한 한 가지가 큰 고통을 준다.
―요한 볼프강 폰 괴테, 『파우스트』 제2부 5막

01 번영과 혼란의 이중주

#파묵칼레 #하드리아누스 방벽 #두라유로포스
#황소를 죽이는 미트라

이번 강의는 주로 로마제국이 멸망해가는 혼란기를 다룰 예정입니다. 시대로 치면 중세 초기, 즉 대략 3세기부터 8세기까지지요.

중세라면 마녀사냥처럼 야만스러운 일이 벌어진 암흑시대라고 알고 있어요.

중세가 야만적이라는 이미지는 후대에 덧씌워진 것이지만 중세가 들어서는 과정만 보면 암흑시대라는 말이 잘못되었다고 보기 어렵습니다. 확실히 중세 초기는 인류 역사상 손꼽힐 정도로 혼란스러운 시대였습니다. 이전 시대를 지탱하던 질서가 무너지고 새로운 질서가 들어서는 대 혼란기였죠.

대 혼란기라니 왠지 미술이 꽃피는 시대는 아니었을 것 같아요.

분명히 눈길을 끄는 화려한 미술 작품은 드뭅니다. 하지만 이 시기 미술을 찬찬히 들여다보면 생각할 거리가 아주 풍부한 매력적인 시대라는 것을 알게 될 거예요. 그리고 어쩌면, 마찬가지로 혼란기를 겪고 있는 우리 시대를 통찰할 중요한 단서를 엿볼 수 있을지도 모르고요.

| 묘지로 이어지는 온천 휴양지 |

본격적으로 미술 이야기에 들어가기에 앞서 몇 가지 배경 설명을 해야 할 것 같습니다. 그래서 조금 엉뚱하게 느껴질 수도 있겠지만 휴양지 한 곳에 들러볼까 합니다. 바로 터키에 있는 파묵칼레입니다.

터키 파묵칼레 터키 남서부에 있는 천연 석회암 온천. 고대 로마 때부터 병을 치료하는 효험이 뛰어나기로 유명했다.

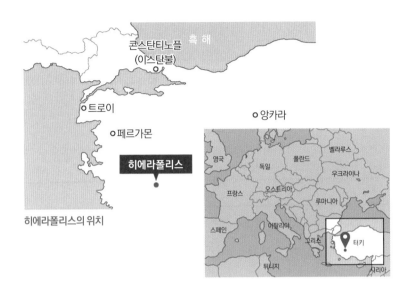

히에라폴리스의 위치

왼쪽 사진을 보니 새하얀 눈이 내린 언덕에서 사람들이 수영하는 것 같네요?

하얀 건 눈이 아니라 석회질입니다. 이곳을 흐르는 온천물 속 석회질이 오랜 세월에 걸쳐 굳어지면서 자연적으로 새하얀 바위 언덕이 만들어졌죠. 터키 사람들은 이 모습이 하얀 목화꽃이 핀 성처럼 보인다고 목화의 성, 즉 파묵칼레라는 이름을 붙였습니다.

파묵칼레는 고대 로마 때부터 유명했던 유서 깊은 온천입니다. 당시의 지명은 히에라폴리스였는데 성경에도 한 구절 등장하고 클레오파트라가 다녀갔다는 이야기가 전해질 정도로 최고급 리조트였습니다. 지금도 터키 여행 책자에 빠지지 않고 등장하는 세계적인 관광 명소죠.

그런데 왜 뜬금없이 온천에 온 건가요?

바로 이 휴양지에 고대와 중세를 연결해줄 흥미로운 장소가 숨어 있기 때문입니다. 그저 아름답게만 보이는 이곳에서 고대 로마제국이 풀지 못했던 숙제가 무엇이고, 그래서 중세를 불러온 원인이 무엇이었는지 어렴풋하게나마 느낄 수 있을 겁니다.

이 온천 풍경만 봐서는 어떤 말씀인지 잘 모르겠어요.

당연합니다. 우리가 히에라폴리스에서 봐야 할 건 온천이 아니거든요. 아래 사진을 한번 보세요. 이곳이 어떤 곳인 것 같나요?

글쎄요. 무슨 건물 터인가요? 유적지 같은데….

히에라폴리스의 공동묘지 고대 로마시대에는 수많은 병자가 치료를 위해 파묵칼레의 온천으로 모여들었다. 이들 중 이곳에서 숨을 거둔 사람도 많았다.

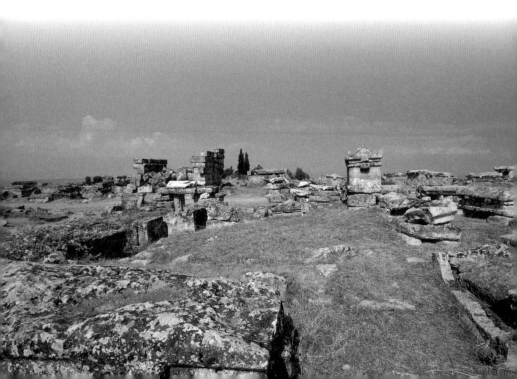

이곳은 히에라폴리스 입구에 있는 죽은 자의 도시, 즉 네크로폴리스입니다. 쉽게 말해 공동묘지죠. 사진 속의 저 돌들이 다 무덤입니다.

아, 그 말씀을 듣고 보니 여기저기 무덤이 아주 많아 보이네요. 그런데 휴양지라면서 웬 무덤인가요?

당시 온천은 일종의 병원 역할도 했습니다. 의료 기술이 발전하지 않았던 고대에 병에 걸리면 취할 수 있는 조치가 얼마 없었어요. 온천에서 쉬면서 좋은 물로 목욕하는 게 주요 치료법 중 하나였지요. 사실 히에라폴리스의 온천이 유명했다지만 로마제국의 중심에서 한참 멀리 떨어져 있었기 때문에 여기까지 찾아올 정도면 병이 오래된 환자가 많았을 거예요. 그러니 히에라폴리스를 찾아온 환자들 중 상당수는 결국 이곳에서 생의 마지막 순간을 맞았습니다. 이 때문에 히에라폴리스에는 도시 규모보다 훨씬 큰 공동묘지가 있는 거지요.

요새는 우리나라 사람들도 파묵칼레 관광을 많이 갑니다. 하지만 보통은 도착하자마자 온천으로 직행하지 공동묘지를 둘러보는 사람은 별로 없어요. 그래도 이왕 파묵칼레를 가게 된다면 이 거대한 공동묘지도 한번 보고 오세요. 끝도 없이 이어지는 고대 로마인들의 무덤을 보고 있노라면 마치 로마제국의 사람들이 느꼈을 허망함이 그대로 전달되어오는 듯합니다.

천 년의 제국 로마는 영원할지라도 인간은 결국 죽는다는 사실, 이 허무함이 바로 로마제국이 해결하지 못했던 문제입니다. 그리고 이

문제를 해결하지 못한 로마제국 사람들은 시간이 지날수록 점점 종교에 몰입하게 됩니다.

| 삶은 영원하지 않다 |

사람은 어느 시대나 병이 들고 나이가 차면 죽잖아요. 그런데 왜 하필 로마제국에서 그게 문제가 되었나요?

1~2세기 무렵 로마제국은 세계사에서 유례를 찾아보기 어려울 정도의 눈부신 번영을 이룩합니다. 그야말로 번영의 정점을 찍었다고 할 수 있죠. 그런데 로마인들은 바로 그 번영의 정점에서 사후 세계에 대한 고민에 빠져듭니다. 왜 그랬을까요?

혹시 가진 게 많아서 잃는 데 대한 두려움이 더 컸던 게 아닐까요?

정확한 지적입니다. 당시의 로마제국이 딱 그런 상황이었습니다. 이 시기 로마인들은 광대한 영토를 지배하며 도시마다 거대한 건축물을 만들고 그 안에서는 자주 축제를 즐겼습니다. 심할 때는 1년에 절반 이상이 축제일이었다고 할 정도니까요. 그런데 축제로 가득한 삶에는 시한이 있었습니다. 바로 죽음이죠. 축제의 화려함과 안락함이 클수록 이 모든 것이 끝나리라는 두려움도 함께 커졌습니다. 사실 그간 로마인들은 죽음이라는 문제에 지나치게 무심했습니다. 그들은 기본적으로 실용적인 사람들이었으니까요. 로마인들이 생

4세기경 로마 시내 복원도

각하는 최고의 가치는 개인의 명예나 가문의 영광, 재산이나 재물 같은 현실적인 것들이었습니다.

로마와 대조되는 대표적인 예로 고대 이집트 사회를 들 수 있습니다. 고대 이집트에서는 삶이 아니라 죽음을 위한 의례, 이를테면 거대한 피라미드를 건설하고 미라를 만드는 일을 중시했습니다. 죽음이라는 화두에 전 사회가 몰두했었으니까요.

확실히 고대 이집트에서는 죽음에 집착했던 것 같아요.

맞습니다. 고대 이집트처럼 과도하게 죽음에 매달리는 게 바람직하다고는 볼 수 없습니다만, 그렇다고 로마처럼 죽음에 대한 사회적 성찰이 아예 없었던 것도 문제였습니다. 실제로 시간이 갈수록 로마인들의 내면은 점점 병들어갔죠.

그래도 로마 사회가 잘 돌아갈 때는 그 병이 그리 크게 번지지 않았

습니다. 하지만 로마제국이 위기에 빠지자 이 문제가 본격적인 사회문제로 드러났는데요, 특히 로마제국을 이끌던 공동체 윤리가 무너지면서 문제는 더 심각해집니다.

로마제국을 이끌던 공동체 윤리라고요? 그런 게 있었나요?

로마제국이 한창 잘나갈 때는 '공동체를 위해 헌신하는 소수의 명예로운 엘리트와 그를 지지하는 다수의 공정한 시민들'이 제국을 지탱하고 있었습니다. 실제 모습이 어땠든 대부분의 로마인은 그런 사회를 이상적이라고 생각했고 그런 사회를 만들기 위해 노력했죠. 끊임없이 영토를 늘려가는 동시에 든든히 지켜내는 로마군, 합리적인 로마법, 화려한 도시의 풍경은 그런 세계관의 우수성을 증명하는 증거였고요.

로마 시민들은 날로 발전하는 로마제국에 자부심을 느꼈고 적극적으로 충성을 바쳤습니다. 기꺼이 세금을 내고 군대에도 자원했지요. 물론 충성에 대한 보상도 있었습니다. 로마 시민권을 가진 사람은 국가에 의해 참정권과 재산권, 치안을 보장받았죠. 즉 로마제국과 로마 시민 쌍방이 원하는 걸 얻는 '윈윈' 관계였다고 할 수 있습니다. 바로 이 선순환이 로마제국을 발전하게 한 힘이었습니다.

하긴 자발적인 충성만큼 강력한 게 없죠.

실제로 로마군의 강력함은 '내 나라는 내가 지킨다!'라는 로마 시민들의 자부심에서 비롯한 힘이기도 했습니다. 그런데 로마제국이 정

점에 치달으며 이 자부심이 점점 약해집니다.

과거 공동체에 대한 헌신을 중요하게 생각하던 귀족은 대를 거듭한 지배를 당연시하며 특권을 독차지하게 되었고, 현대의 의회와 비슷한 역할을 하던 원로원은 특권 계층의 이익만을 대변하는 기관으로 전락하고 맙니다. 귀족은 평민을 수탈하는 데 점점 거리낌을 느끼지 않게 되었고, 빈부 격차는 급격하게 커졌죠. 수탈에 지친 평민들은 공동체의 안녕에 관심을 두지 않게 되었습니다. 과거에는 '제국의 성취가 곧 나의 성취'였다면 점점 '제국의 성취는 일부 귀족만의 성취'가 되어버린 거죠.

| 지속적인 성장은 불가능하다 |

워낙 빛나던 로마제국이어서 그런지 쇠락해가는 모습이 아쉽네요. 대체 어디서부터 잘못된 걸까요?

글쎄요, 로마제국이 가장 번영했던 시기에도 심상치 않은 조짐이 있긴 했습니다. 로마제국이 가장 빛났던 시기를 '팍스 로마나'라고 합니다. 팍스 로마나란 로마제국의 평화, 또는 로마제국이 가져다준 평화를 뜻하는데 정치·경제·사회·문화 모든 면에서 안정적이었던 대 평화의 시대였습니다. 현명한 황제가 다섯 명이나 연이어 나와 로마제국을 다스렸지요.

그 다섯 명의 황제 중 하나가 하드리아누스 황제입니다. 로마제국의 영토를 크게 넓히고 대대적으로 국가 체제를 정비하는 등 유능

하고 부지런한 황제였지요. 하드리아누스 황제는 국경에 거대한 방벽을 건설하기도 했습니다. 아래 사진을 보세요. 어디서 본 것 같지 않나요?

생긴 것만 보면 만리장성 같은데요.

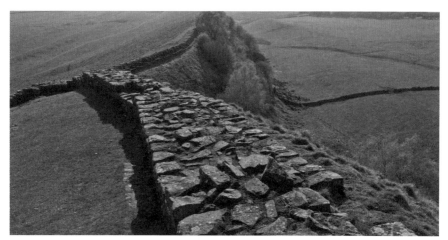

하드리아누스 방벽, 2세기 초 잉글랜드 북부 동해안에서 서해안까지 약 117킬로미터에 걸쳐 건설된 고대 로마제국의 방위 시설이다.

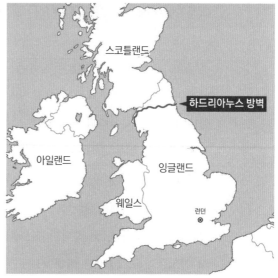

하드리아누스 방벽의 위치

비슷해 보이기는 하지만 만리장성은 아닙니다. 이건 2세기 초 하드리아누스 황제가 이민족의 침입을 막기 위해 현재의 잉글랜드 북부에 설치한 방벽입니다. 총 길이가 약 117킬로미터나 되니 로마제국이 쌓은 만리장성이라고 부를 만하죠.

만리장성과 마찬가지로 이런 거대한 방벽은 두 가지로 해석할 수 있습니다. 일차적으로는 당연히 외부의 침입으로부터 제국을 보호하겠다는 의미입니다. 그런데 그걸 뒤집어 생각해보세요. 딱 여기까지만 영토를 확대하겠다는 의미기도 하죠. 즉 이 방벽은 로마제국의 세계 경영 전략이 공세에서 수세로 바뀌었다는 점을 잘 드러냅니다.

사실 더 뻗어 나갈 곳도 없었습니다. 로마제국의 영역은 하드리아누스 황제 때 거의 최대치에 이릅니다. 이 시기 로마제국은 지중해를 중심으로 해서 지금으로 치면 영국 땅이 있는 서쪽부터 동쪽으로는 시리아 지역까지 지배했어요. 자그마한 도시국가로 출발한 지 800년 만에 고대의 어떤 나라도 이루지 못한 거대한 제국을 건설한 셈입니다.

그럼 이 방벽은 로마제국의 화려한 전성기를 상징하는 거네요.

맞습니다. 하지만 앞서 말했듯 동시에 로마제국의 한계를 상징하기도 합니다. 이제 로마제국이 성장을 멈추고 지키는 데에 치중하게 됐다는 사실을 보여주니까요. 실제로 하드리아누스 황제 이후 로마제국은 점점 쇠퇴의 길을 걷습니다. 정복 전쟁이 사라지자 로마의 번영이 중단된 겁니다.

이상하네요. 보통은 평화로울 때 나라가 번영하지 않나요?

로마제국 내부만 보면 전쟁이 없는 게 좋을 수 있습니다. 하지만 로마제국의 전체적인 경제 구조를 생각하면 그렇지 않죠. 기존에 로마제국은 국가 재정의 상당 부분을 정복 전쟁을 통해 얻는 토지와 재물에 의존하고 있었습니다. 그 정복 전쟁이 일어나지 않자 나라의 가장 큰 수입원도 없어졌죠. 로마제국의 경제가 근본적인 한계에 도달한 겁니다.

게다가 사회가 팍팍해지며 로마제국이 자랑하던 공동체 윤리도 무색해졌어요. 앞서 언급했지만 귀족은 평민을 착취하는 데 골몰했고, 그로 인해 중산층이 사라지며 빈부 격차가 점점 극으로 치달았죠.

단적으로 이 시기 로마 시의 인구가 100만 명 가까이 되었는데 그중 20퍼센트 정도는 늘 국가의 지원을 받아야만 살 수 있는 빈곤 상태였다고 합니다. 황제의 중요한 업무 중 하나는 바로 이 빈민들에게 먹을 것을 공급하고 검투 경기나 연극, 목욕장 건설 같은 공공사업을 벌여 스트레스를 풀어주고 일거리를 주는 거였죠. 하지만 그런 조치로는 근본적인 문제를 해결할 수 없었습니다. 로마제국은 결국 작은 소요부터 큰 반란에 이르기까지 사회 각계각층의 도전에 마주하게 됩니다.

| 군인 황제의 시대 |

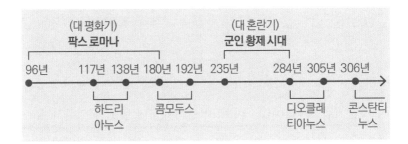

팍스 로마나의 대 평화 시대가 끝나면서 제국에는 극심한 혼란기가 찾아옵니다. 특히 235년부터 50년간 무려 26명의 장군이 황제 자리에 오르내렸던 군인 황제 시대가 절정이었죠. 이 시기에는 거의 1~2년마다 군사 반란으로 황제가 교체되었습니다.

자고 일어나면 황제가 바뀌어 있었겠네요. 진짜 불안했겠어요.

그렇습니다. 설상가상으로 로마의 혼란을 틈타 슬슬 게르만족 같은 이민족들이 국경을 넘보기 시작합니다. 안에서는 군인 황제들의 암투, 바깥에서는 게르만족의 위협, 그리고 오래 축적되어온 경제 문제까지 로마제국은 그야말로 안팎으로 커다란 위기였습니다.

이런 상황에서 로마제국이 풀지 못했던 숙제, 즉 사후관이 뚜렷하지 않다는 문제가 더욱 불거졌습니다. 쉽게 말해 삶도 처참한데 죽음 이후도 명확하지 않은 절망적인 상황이었던 거예요. 적어도 고대 이집트에서는 삶이 아무리 힘들지라도 죽음 후에는 평안한 세계가 기다리고 있다는 희망이라도 있었잖아요? 하지만 로마제국에서는 그런 희망조차 없었습니다. 로마제국은 물질적으로나 정신적으

로나 한계에 다다랐습니다.

한계였다는 걸 어떻게 알 수 있나요?

로마제국 후반기로 갈수록 허황된 약속과 예언을 남발하는 종교들이 들불처럼 일어났어요. 이 당시 로마제국에 종교가 얼마나 유행했는지 잘 보여주는 곳이 있습니다. 로마제국의 동쪽 변방에 있던 두라유로포스라는 지역이 바로 그곳입니다. 두라유로포스는 3세기 중엽에서 시간이 멈춰버리면서 고대 로마 사람들의 삶을 보여주는 타임캡슐이 된 도시죠.

3세기 중엽에 무슨 일이 있었나요? 폼페이처럼 화산이라도 폭발해서 도시 전체가 묻혀버렸나요?

원인이 화산 폭발은 아니지만 비슷합니다. 두라유로포스는 지금의 시리아와 이라크의 접경지대에 있던 로마의 군사도시였습니다. 이

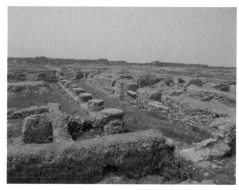

두라유로포스 발굴터

두라유로포스 내 종교적 성소의 위치

도시는 256년 무렵 지금의 이란 지역을 차지하고 있던 파르티아 제국의 공격으로 파괴되었고, 그 후 오랫동안 사람들의 기억에서 잊혀 있었습니다. 그러다 1920~1930년대에 발굴되어 극적으로 세상에 모습을 드러냈죠. 이때 옛 도시의 폐허와 함께 막대한 유물이 발견되었습니다. 확실히 폼페이가 우리에게 알려지게 된 경위와 비슷하죠? 실제로 두라유로포스에는 '사막의 폼페이'라는 별명이 붙기도 했습니다.

두라유로포스는 여의도 면적의 1/4 정도밖에 안 되는 작은 도시입니다. 그런데 발굴 보고서에 따르면 이 작은 도시에 종교적 성소만 15개 이상 있었다고 해요. 토착 신앙과 결합한 그리스 로마 신전, 시나고그라고 부르는 유대교 회당, 초기 기독교인들이 모였을 거라고 추정되는 작은 교회도 발견되었습니다.

그 작은 도시에 여러 종교의 신전이 옹기종기 모여 있는 게 신기해요. 여의도 1/4 크기였다면 실제로 신전 사이의 거리도 얼마 되지 않았을 텐데요.

네, 한 집 건너 하나씩 있는 수준이죠. 그중에는 미트라교의 신전도 있었습니다. 미트라교는 일찍이 동방에서 기원했다고 추정되는 종교입니다만, 1~3세기 로마제국에 와서야 크게 유행합니다. 로마제국의 사람들이 가장 많이 믿었던 일종의 신생 종교로 빛의 신 미트라를 숭배하면서 온갖 비밀스러운 의식을 행했다고 알려져 있습니다. 남성들만 믿을 수 있었고 주로 군인들 사이에서 유행했다고 합니다.

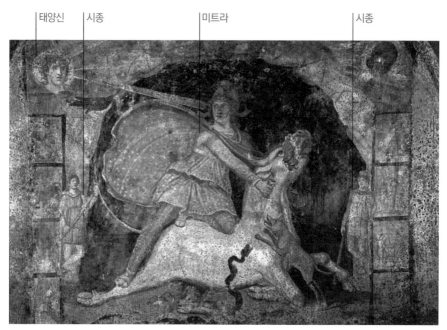

태양신　시종　　　　　미트라　　　　　시종

황소를 죽이는 미트라, 2세기, 이탈리아 마리노

미트라교는 로마 후기를 대표하는 종교지만 모든 게 비밀주의였던
까닭에 전해지는 교리가 거의 없습니다. 한 가지 확실한 건 대부분
의 미트라교 신전에는 미트라 신이 황소를 도살하는 장면을 묘사한
조각이나 그림이 있다는 겁니다.

위 그림을 보세요. 어두운 동굴 속에서 미트라 신이 소를 눕힌 채
목에 칼을 꽂고 있습니다. 왼쪽 위 동그라미 안의 태양신은 빛으로
그 모습을 비추고 있고 양쪽에는 시종으로 보이는 사람이 의식을
지켜보고 있네요. 확실하지는 않지만 아마 미트라교 내에서 벌어
졌던 비밀 의식 중 가장 중요한 의식과 관련이 있을 거라고 추측됩
니다.

| 덧없는 삶에서 영원한 부활로 |

한편 로마제국에 온갖 종교가 유행하던 이때 미트라교의 세력에 비할 바는 아니었지만 다음 시대의 주인공인 그리스도교, 즉 기독교도 활동을 시작합니다. 부활과 영생이라는 강력한 교리를 내걸고 말이지요. 물론 부활의 메시지는 기독교만의 전유물은 아니었어요. 당시 로마제국에는 기독교처럼 부활을 약속하는 종교들이 많았다고 합니다. 하지만 기독교는 좀 달랐어요. 특히 신자들의 구성이나 의식 등이 당시로서는 매우 파격적이었지요.

대부분의 고대 종교는 미트라교처럼 특정 민족, 특정 지역, 특정 성별의 사람들만을 위한 종교였고 의식도 비밀스러웠습니다. 그런데 기독교는 아니었어요. 모든 사람을 대상으로 했고 의식도 공개적이었습니다. 특히 사도들의 행적이 다른 종교와는 많이 달랐습니다. 초기 기독교의 사도들은 하나같이 가난한 모습을 하고 있었습니다. 과거에 부자였던 사도도 있었지만 사도가 된 이후에는 극도로 청빈한 삶을 자처했지요. 뿐만 아니라 이 사도들은 날로 늘어만 가는 도시 빈민들을 헌신적으로 돌보기까지 합니다.

오늘날로 치면 나라가 엉망이니까 종교 단체에서 일종의 빈민 구제 사업에 발 벗고 나선 거군요.

그런 셈입니다. 그런 기독교 사도들의 모습은 확실히 "믿으면 하는 일이 다 잘되고 금은보화가 쏟아질 것이다!"라고 주장하는 여타의 종교 선동꾼들과는 다른 진지함이 있었습니다. 특히 로마 귀족의

속물적인 모습에 질려 있던 일반 사람들에게 색다르게 비쳤죠.

기독교 사도들의 말이 진정성 있게 느껴졌을 것 같네요.

아무래도 그랬겠죠. 바울 같은 초기 기독교 사도들은 신 아래 모든 이는 평등하며 예수를 믿으면 구원을 받고 부활과 영생을 누릴 수 있다는 가르침을 전파합니다. 즉 기독교는 사람들에게 실패한 로마제국의 공동체 윤리를 대신하면서도 사후 세계에 대한 확신을 줄 새로운 세계관을 제시한 겁니다. 이런 이유에서 혼탁한 정치 현실에서 도피하려는 귀족들, 로마제국 인구의 상당 부분을 차지하고 있던 노예, 여성, 소수민족 등 다양한 계층에서 기독교가 조금씩 퍼

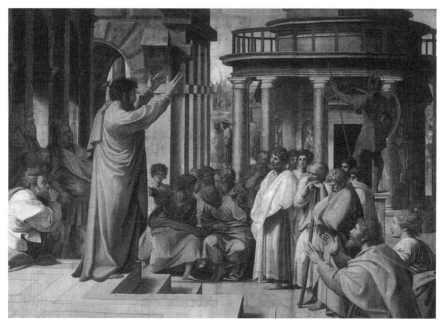

라파엘로 산치오, 아테네에서 설교하는 사도 바울, 1515년, 런던 빅토리아앨버트박물관 르네상스 시대의 화가 라파엘로가 사도 바울이 전도하는 장면을 그린 그림이다.

져 나가기 시작합니다.

중심을 잃고 흔들리던 로마제국에게는 한 줄기 빛과 같았겠네요. 그렇다면 로마제국이 죽음에 대한 설명을 제공하지 않았다는 점, 제국의 리더십이 힘을 잃고 혼란에 빠졌다는 점, 이 두 가지에 나름의 대안을 제시한 것이 로마제국에서 기독교가 성공한 이유라고 할 수 있겠군요.

지금 우리가 짐작할 수 있는 기독교의 성공 요인은 그 정도라고 하겠습니다. 하지만 오해하지 마세요. 기독교의 가르침이 로마제국 전체를 설득하기까지는 무려 300년이라는 세월이 소요됩니다. 그렇게 되기까지 어떤 일이 있었는지에 대해서는 뒤에서 좀 더 자세히 다루기로 하고, 일단 고대 로마제국이 내외부적 원인으로 명백한 혼란기에 접어들었으며 그 해법으로 기독교가 주목을 받았다는 상황까지만 이해하고 넘어가기로 합시다.

| '후기 고전기'와 '중세'의 차이 |

이번에 우리가 다룰 시기는 학자마다 중요하게 생각하는 점이 무엇인지에 따라 가리키는 명칭이 달라집니다. 중세의 시작으로 보는 사람들은 '중세 초기', 그리스 로마 시대의 연장이라고 보는 사람들은 '후기 고전기'라고 부르지요.

여러모로 애매한 시기인가 보네요. 하긴 시대라는 게 후세에서 정하는 임의적인 기준일 뿐이지 무 자르듯 나뉘는 건 아닐 테니까요. 하지만 후기 고전기라는 명명은 꽤 생소해요. 정확히 언제부터 언제까지인가요?

학자들마다 차이는 있지만 대략 200년에서 800년까지 이어지는 긴 시기를 의미합니다. 이 기간 동안 하나였던 로마제국이 동서로 갈리고 결국 서로마가 몰락하지요. 서로마가 있던 자리에는 여러 이민족들이 들어차며 일대 혼란을 일으키고요. 그러다가 대략 800년쯤 유럽 세계가 안정을 찾습니다. 이때부터 중세가 본 궤도에 진입한다고 할 수 있죠.

앞으로 보겠지만 중세 초기, 즉 후기 고전기는 극심한 사회적 변화로 인해 미술의 정의를 다시 고민한 시기였습니다. 그래서 전통을 재해석하거나 아예 부정하는 작품이 나오게 되죠. 과연 후기 고전기는 어떤 진통을 겪었을까요? 그리고 최종적으로는 어떤 미술이 선택됐을까요? 바로 이 부분이 이번 강의의 중요한 포인트입니다.

참, 요점이 하나 더 있습니다. 어쩌면 이런 중세 초기의 미술을 통해 마찬가지로 혼란기를 겪고 있는 우리 시대 미술의 미래까지 점쳐볼 수 있을지도 모릅니다. 그럼 이제 역사의 소용돌이 속으로 들어가 볼까요?

로마제국의 쇠퇴를 바라보며 로마인들은 임박한 제국의 멸망과 더불어
개인의 멸망인 '죽음'에 주목한다. 이때 죽음 이후의 삶, 즉 부활이라는 메시지를 들고
기독교가 등장했고 여러 계층을 중심으로 퍼져 나가기 시작했다.

**로마제국과
죽음**

죽음 철학의 부재 실용적인 로마인들에게는 사후세계에 대한 뚜렷한 사회적

해답이 존재하지 않았기 때문에 각자의 방식으로 죽음을 대할 수밖에 없었음.

⇒ 병을 치료하기 위해 온천을 찾기도 함.

**로마제국
쇠퇴와
기독교의 부상**

외부적 원인 하드리아누스 방벽 건축 이후 영토 확장이 더 이상 일어나지 않아

정복지에서 얻은 재화와 영토에 의존하던 나라의 수입이 큰 폭으로 감소.

내부적 원인 거듭된 정쟁과 지배층의 탐욕이 경제 상황을 더욱 악화시킴.

소작농과 도시 빈민으로 전락한 시민들은 로마 시민으로서의 자부심을 잃어버림.

⇒ 물질적, 정신적으로 피폐해진 사람들은 약자를 돕고 부활이라는 메시지를

전파하는 기독교에 주목하기 시작.

**기독교의
전파**

초기 사도들의 활약 계급을 초월해 약자에 대한 무조건적인 사랑을 베풀었던

기독교의 초기 사도들은 청렴한 삶을 살며 로마 사람들의 지지를 얻음.

아무리 높고 강력한 파도라도
결국 스스로 무너진다.

ㅡ슈테판 츠바이크

O2 역사는 후퇴할 수 있다

#헤라클레스의 모습을 한 콤모두스 황제 #전차 경주장 부조
#안토니누스 피우스 황제의 기념주 #성모와 아기 예수

이 시기 로마제국의 혼란이 극명하게 드러나는 조각 하나를 소개해 보겠습니다. 뒤 페이지를 보세요. 로마제국의 몰락에 관해 이야기를 꺼내기에 이보다 좋은 예는 없을 것 같습니다. 이 조각의 주인공은 바로 로마제국의 17대 황제 콤모두스입니다. 5현제가 이룩한 로마제국의 대 평화 시대를 끝장낸 장본인으로 아주 악명 높은 황제죠. 이 황제가 180년부터 192년까지 12년간 로마를 지배한 후 로마는 돌이킬 수 없는 쇠퇴의 길로 접어듭니다.

굉장히 화려한 조각상이네요.

그렇습니다. 장식이 많은 편입니다. 머리에는 사자의 가죽을 둘러쓰고 손에는 곤봉과 황금 사과를 들고 있는데 모두 그리스 로마 신화의 영웅 헤라클레스를 상징하는 물건들입니다. 생전에 콤모두스

황제는 과대망상에 빠져 스스로를 헤라클레스의 화신이라고 주장했다고 합니다. 실제로도 헤라클레스처럼 분장한 채 다녔다고 하니 이 조각은 콤모두스 황제의 괴이한 행적을 반영하고 있다고 볼 수 있지요.

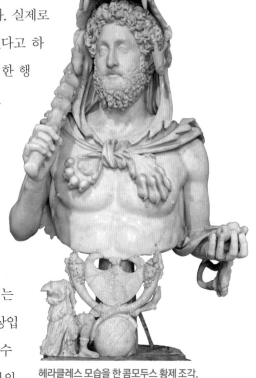

로마제국의 황제가 이런 모습이라니 당혹스러운데요. 아무리 뜯어봐도 위엄은 간데없고 남의 옷을 빌려 입은 것처럼 어색하잖아요.

그렇습니다. "빈 수레가 요란하다"는 속담처럼 자기과시로 치장한 조각상입니다. 사실 멀리서 보면 그럴듯할 수도 있지만 가까이서 보면 세부 묘사의 균형이 무너져 있어 어딘가 어색합니

헤라클레스 모습을 한 콤모두스 황제 조각,
192년, 카피톨리노박물관

다. 예를 들어 얼굴을 들여다보세요. 머리털과 수염은 오밀조밀하고 세밀하게 조각된 데 반해 그 사이로 드러난 피부는 주름 하나 없이 매끄럽습니다. 마치 포토샵으로 사진을 조작한 것처럼 대조가 강해서 부자연스러운 모습이죠. 게다가 몽롱하게 반쯤 감은 눈을 하고 있어 비현실적인 분위기가 더 도드라집니다.

원래 이렇게 생기지 않았을까요? 스스로 헤라클레스의 화신이라고 할 만큼 망상에 빠진 황제였으니 표정도 좀 몽롱했을 것 같아요.

원래 이렇게 생겼을 수도 있겠지요. 하지만 아무리 그렇다고 하더라도 조각 기법으로 그 생김새를 더 강조하고 있다는 건 분명해 보입니다.

이제 얼굴에서 눈길을 내려 조각상의 받침대 부분을 보세요. 받침대 부분도 이 조각에 비현실적인 느낌을 더하고 있습니다. 혹시 처음에 이 조각상을 봤을 때 허공에 떠 있는 것 같다는 인상을 받지 않았나요?

그래 보이네요. 어떻게 무거운 대리석 상체를 저 가벼워 보이는 장식으로 지탱할 수 있었을까요? 절묘하게 균형을 맞춘 건가요?

눈속임입니다. 자세히 보면 저 장식 뒤에 튼튼한 기둥이 숨어 있거든요. 전체적인 무게는 그 기둥이 지탱하고 있지만 앞쪽에 방패와 뿔 같은 것으로 교묘하게 가려 보이지 않게 한 겁니다. 콤모두스 황제는 이렇게라도 자기를 현실과는 거리가 먼, 신적인 존재로 포장하고 싶었던 걸지도 모르겠습니다.

이룰 수 없는 꿈을 꾼 콤모두스 황제가 딱하기도 하지만 덕망 있는 황제는 아니었을 것 같네요.

당시의 주변 사람들도 그렇게 생각했던 것 같습니다. 과대망상에 빠져 기행을 일삼았던 콤모두스 황제의 최후는 비참합니다. 정치는 뒷전에 두고 제멋대로 살다가 결국 부하 장군에게 살해당하거든요. 이후 로마제국의 정치는 군부 세력이 장악합니다. 그러면서 로마제

국은 점점 더 혼란에 빠져들었죠. 5현제 바로 뒤에 이런 어처구니없는 황제가 탄생했다는 게 로마제국으로서는 가장 큰 비극이라고 할 수 있겠습니다.

| 멸망의 조짐은 조각상에서부터 |

콤모두스 황제의 조각상이 얼마나 신기루 같은 환영에 가까웠는지 실감하고 싶다면 오른쪽의 초대 황제 아우구스투스의 조각상과 비교해보면 됩니다.

아우구스투스 조각상은 콤모두스 황제와는 다르게 강력한 힘이 느껴져요.

그렇습니다. 아우구스투스 조각상은 로마제국이 막 공화국에서 제국으로 도약하는 시기에 만들어진 작품입니다. 이 조각상에서 아우구스투스 황제는 고전적인 영웅의 모습을 하고 있죠. 갑옷을 입고 한쪽 손으로 먼 곳을 가리키는 황제는 곧장 부하를 이끌고 전장에서 승리를 거둘 듯한 정력적인 모습입니다. 무엇보다도 굳세게 땅을 딛고 서 있는 힘찬 자세가 붕 떠 있는 콤모두스 황제의 조각상과 대조적이죠.

확실히 콤모두스 황제의 조각상보다는 아우구스투스 황제의 조각이 훨씬 더 품위 있어 보이네요. 이렇게 위엄이 넘치던 황제의 이미

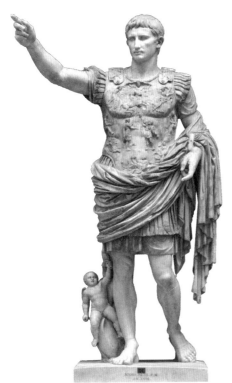
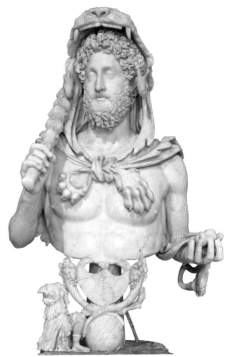

아우구스투스 황제, 기원전 20년, 바티칸 박물관

헤라클레스 모습을 한 콤모두스 황제 조각, 192년, 카피톨리노박물관

지가 점점 오른쪽처럼 허황되게 변했다니 씁쓸해요.

그런데 콤모두스 황제의 조각상에서 느껴지는 불길함은 시작에 불과합니다. 앞으로 로마제국은 더욱더 길을 잃고 방황하게 되죠. 미술은 그 거대한 로마제국의 방황을 잘 보여줍니다. 미술 중에서도 특히 죽음을 다루는 미술이 그 혼란을 냉철할 정도로 잘 드러내 주지요.

| 화장에서 매장으로 |

앞서 파묵칼레 이야기에서 잠시 언급했듯 로마제국이 쇠퇴하면서 로마인들은 점점 삶 이후, 즉 죽음에 집착하게 되었습니다. 그 집착은 로마인들이 시신을 땅에 매장하기 시작했다는 사실에서 잘 드러납니다.

원래는 로마인들이 시신을 땅에 묻지 않았나요?

네, 고대 그리스 사람들이 시신을 불에 태우는 화장을 선호했고 그 풍습이 로마까지 이어졌거든요. 그런데 흥미로운 점은 풍습이 변하기 시작한 그 시점입니다. 화장 대신 매장이 점점 퍼지기 시작했던 게 바로 로마가 가장 번영한 1~2세기 때거든요.

그런데 화장에서 매장으로 변했다는 사실이 그렇게 중요한가요?

아주 중요합니다. 인류학적으로 보면 한 집단의 장례 문화는 쉽게 바뀌는 게 아니거든요. 지배 세력과 생활 방식에 큰 변화가 있는 경우에나 바뀝니다. 이를테면 우리나라의 경우 몇십 년 전만 해도 대부분 시신을 매장했는데 최근에는 많이들 화장을 선호하죠. 이 변화는 국가 정책에 따른 것이기도 하지만 우리 사회가 의례를 중시하던 전통적 유교 사회에서 실용적인 현대 산업사회로 급격하게 바뀌고 있다는 걸 보여준다고 할 수 있어요.

맞아요. 요즘은 제사도 간편해지는 것 같아요. 같은 맥락이겠죠?

무관하지 않을 것 같습니다. 그런데 로마제국에서 일어난 변화는 우리나라의 경우와 정반대였죠. 화장에서 매장으로 변했으니까요. 여기서 로마제국의 장례 문화가 변한 이유를 우리나라에 비춰보아 추론해볼 수 있겠죠.

우리와는 반대로 실용을 중시하던 로마제국이 이 당시에 점점 의례를 중시하는 사회로 변해갔다고 볼 수 있을까요?

네, 그렇다고 생각됩니다. 그런데 이 변화는 시기적으로 따지면 여럿이 공동으로 나라를 이끌어가던 공화정에서 한 사람에게 권력이 집중되는 제정으로 변해가는 시기에 일어났습니다. 그 결과 이전과 달리 엄청난 크기로 황제의 묘가 만들어졌는데요, 아래 아우구스투스 황제나 하드리아누스 황제의 묘가 대표적인 예입니다.

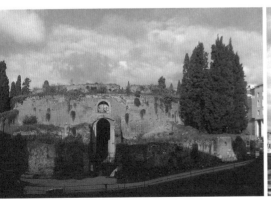

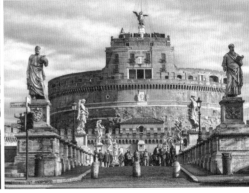

아우구스투스 황제의 묘, 기원전 28년 　　　하드리아누스 황제의 묘(산탄젤로 성), 139년, 로마

이렇게 황제를 시작으로, 엘리트 귀족과 성공한 평민들까지 자신의 부를 과시하는 무덤을 짓기 시작합니다. 아래 석관을 보세요. 로마 시 근교에서 출토된 2세기 말의 석관입니다. 전체적인 내용은 이민 족과의 치열한 전투 끝에 승리하는 로마군의 모습입니다. 다소 복잡해 보이지만 자세히 들여다보면 이 무덤의 주인이 누구인지 알 수 있습니다. 한가운데에 말을 타고 한 손으로 깃발을 들고 있는 사람이 바로 무덤의 주인이죠.

다른 사람들과 뒤섞여 있어서 잘 안 보여요.

그렇죠. 주인공이지만 다른 인물들과 비슷하게, 비교적 겸손한 크기로 새겨져 있습니다. 그래도 자세히 보면 주인공이 눈에 띕니다.

평화로운 삶

전쟁과 포로, 전리품 등

전쟁 석관, 180~190년, 로마국립박물관 아래에 깔린 게르만족은 무질서하고 허둥지둥하는 모습으로, 위쪽의 로마 사람들은 질서 있고 근엄하게 적을 짓밟는 모습으로 묘사되어 있다.

나름대로 전사로서 활약한 자신의 모습을 드러내려고 애썼어요.

이런 화려한 장식이 들어간 관은 죽음에 대한 로마인들의 생각이 바뀌고 있다는 것을 보여주는 증거입니다. 시신을 보존하고 관을 아름답게 꾸미는 행위 자체가 로마인이 죽음에 대해 고민하기 시작했다는 사실을 드러내기 때문입니다.

그래서일까요, 이렇게 과도한 장식으로 조각된 석관들을 보면 마치 위대한 로마 영웅들의 몸부림이 느껴지는 것 같습니다. 어쩌면 이들은 마지막으로 잠들 곳에 자신의 공적을 화려하게 새겨넣으며 죽으면 모든 게 끝난다는 허무를 애써 외면하려던 게 아니었을까요?

| 과시욕을 반영한 무덤 장식 |

로마제국 후반기로 갈수록 더더욱 사적으로 미술을 이용하는 데 거리낌이 없어집니다. 앞서 콤모두스 황제의 조각상과 왼쪽 석관에서 발견할 수 있었던 과시욕이 로마제국 전체로 확대됐죠. 미술을 통해 자기를 과장해서 드러내는 시대에 접어든 겁니다. 결과적으로 미술은 양적으로는 확대됐지만 다른 한편에서는 혼돈에 빠지게 되었습니다.

많이 만들어진다는 건 좋은 일 아닌가요? 괜찮은 작품이 나올 확률도 더 높아지잖아요.

여러 측면이 있습니다. 작품이 많이 만들어지면 그만큼 흔해져서

사람들이 쉽게 접할 수 있게 된다는 건 좋지요. 하지만 그게 반드시 높은 수준의 작품이 만들어진다는 의미는 아닙니다. 도리어 정제되지 않은 작품이 무분별하게 제작되며 어수선한 상황을 초래할 수 있어요.

아래 조각을 보세요. 2세기 초 로마 시에서 제작된 것으로, 전차 경주장 관리인으로 추정되는 한 남자의 무덤 장식입니다. 왼쪽에 서 있는 머리 짧은 남성이 무덤의 주인이죠.

무덤 장식에 넣고 싶은 건 다 넣었습니다만 부자연스럽게 욱여넣은 느낌이 있습니다. 조금 자세히 살펴볼까요? 먼저 주인공 오른편에

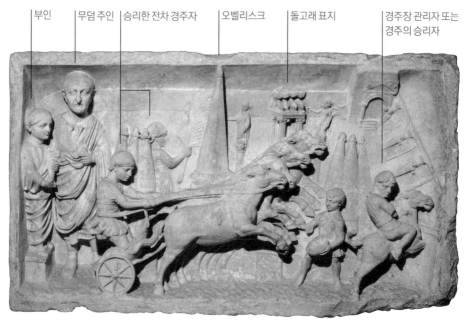

전차 경주장 부조, 110~130년, 바티칸박물관 전차 경주장 관리인이 생전에 자신이 하던 일을 새긴 작품으로 보기도 하고, 연구자에 따라서는 무덤 주인공이 생전에 전차 경주장에서 거둔 승리를 회상하는 작품으로 해석하기도 한다.

전차를 끄는 경주자가 눈에 띕니다. 경기에서 승리했는지 바로 옆에 다시 등장해 월계수 가지를 흔들고 있네요.

무덤 주인 옆에서 팔을 꼭 붙잡고 있는 여성은 누구인가요?

부인으로 생각됩니다. 다만 단상 위에 올라서 있는 모습으로 봐서는 살아 있는 사람이 아니라 조각상인 것 같습니다. 남편보다 먼저 죽었다는 사실을 이렇게 표현한 듯해요.

배경으로 나온 경주장은 로마 시에 있던 치르쿠스 막시무스Circus Maximus로 보입니다. 영화 「벤허」에 나오는 대전차 경주장의 모델이기도 하죠. 로마제국이 정복지에서 들고 온 오벨리스크라든가 신상이 올려진 기둥, 경기가 얼마나 진행됐는지 알려주는 돌고래 표지까지 알뜰하게 다 들어가 있습니다.

아마 이 조각은 주인공이 생전에 전차 경주장을 관리하던 일을 묘사했거나 전차 경주에서 승리했던 경험을 회상한 작품인 듯합니다. 어쨌든 주인공이 이 조각을 통해 자기가 겪었던 일을 하나부터 열까지 다 자랑하고 싶었다는 것만은 분명하지요.

욕심이 좀 지나쳤던 것 같네요. 사람이나 말이나 다 어색해 보여요.

그렇다면 다음 페이지의 작품은 어떤가요? 역시 부부가 새겨져 있는데 앞서 보신 조각과 비슷한 시기에 만들어진 작품입니다.

저는 아까 것보다 이게 더 좋아 보이는데요. 등장인물도 반듯반듯

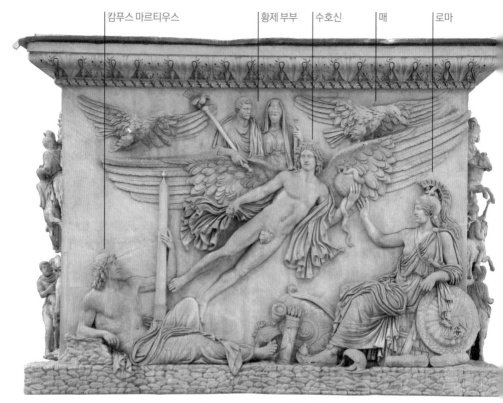

캄푸스 마르티우스　　　　　황제 부부　수호신　　매　　　로마

안토니누스 피우스 황제의 기념주, 161년, 로마 캄푸스 마르티우스 기념주 받침대에 안토니누스 피우스 황제 부부가 신이 되어 승천하는 장면이 조각되어 있다.

하고 인물의 비례도 실제와 유사해 보이고요.

네, 아마도 이쪽이 더 보기 좋을 겁니다. 이 조각은 로마제국의 황제 안토니누스 피우스가 부인과 함께 신이 되어 승천하는 장면을 묘사한 작품입니다.

황제 부부가 한가운데 날개 달린 수호신에 올라타 있고 그 양쪽으로는 매가 멋지게 날며 호위하고 있네요. 수호신의 발 아래에 비스듬히 누운 채 오벨리스크를 안고 있는 인물은 캄푸스 마르티우스라

고 합니다. 캄푸스 마르티우스는 황제 부부의 승천 의식이 있었던 일종의 광장 같은 곳인데 이렇게 의인화해서 표현했네요. 가장 오른쪽에 앉아 있는 여신은 로마를 상징합니다. 여신이 들고 있는 방패에는 로물루스와 레무스가 늑대 젖을 먹는 모습이 새겨져 있습니다. 로마의 건국 설화 내용이죠.

앞서 보신 전차 경주장 조각과 비교하면 이 작품의 조각 기술이 우월하다는 걸 금세 알 수 있습니다. 인체의 비례도 일정하고 옷 주름의 묘사도 훨씬 섬세하며 자연스럽습니다. 인물의 구도도 어수선하지 않고 전체적으로 질서정연하고 깔끔하게 배치되어 있지요.

황제 부부를 묘사한 조각의 수준이 더 높은 건 당연하지 않을까요? 좀 더 솜씨 좋은 조각가를 부를 수 있었을 테니까요.

둘의 차이가 과연 조각 기술의 수준뿐일까요? 아닙니다. 수준도 수준이지만 두 조각은 지향하는 바가 다릅니다. 앞서 본 전차 경주장 조각은 그리스 로마 조각의 전통을 충실하게 따르는 데 관심이 없습니다. 조각의 전통보다 더 크게 작용한 것은 주인공의 과시욕입니다. 콤모두스 황제의 조각상처럼 말입니다.

| 욕망이 낳은 퇴보의 시대 |

전차 경주장 조각의 주인공은 조각의 전통을 무시하면서까지 작품 안에 자신의 이야기를 최대한 많이 넣으려고 했습니다. 같은 무덤

전차 경주장 부조, 110~130년, 바티칸박물관(왼쪽) 안토니누스 피우스 황제의 기념주, 161년, 로마 캄푸스 마르티우스(오른쪽)

조각이지만, 고전적인 비례와 구도를 엄격하게 지키려고 노력한 황제 부부의 조각과 큰 차이가 있습니다.

두 조각을 다시 비교해보세요. 주인공의 머리 크기부터 차이가 납니다. 전차 경주장 부조에서 주인공은 제일 뒤에 있지만 제일 크게 표현되어 있습니다. 반면 황제 부부의 조각에서는 나름대로 원근법을 지켜서 앞쪽의 수호신을 크게, 뒤에 있는 황제 부부는 작게 처리했습니다. 그러면 여기서 한 가지 묻겠습니다. 이 두 조각 중 후대로 갈수록 대세가 된 건 어느 쪽일까요?

오른쪽 황제 부부의 조각이 더 잘 만들어졌으니까 그렇게 만들려고 노력하지 않았을까요?

아닙니다. 훗날 대세가 된 건 왼쪽 전차 경주장 부조 쪽입니다. 후기 고전기 이후의 조각 기술은 왼쪽에서 볼 수 있는 것처럼 당장 보기에 '퇴보'하기 시작합니다. 인물과 배경을 섬세하고 사실적으로 묘사하지 않고 비례도 안 지켜지는 이상한 작품이 많이 나오지요.

이상하네요. 세월이 흘렀는데 어떻게 기술 수준이 떨어지나요?

분명 우리의 상식으로는 쉽게 이해되지 않는 일이죠. 로마 시 한가운데에서 이 조각 기술의 퇴보가 극적으로 드러나는 예를 볼 수 있습니다. 바로 콘스탄티누스 황제의 개선문인데요, 잘 알다시피 이 개선문이 과거의 조각 작품을 수집해다가 편집해서 붙인 작품이기 때문입니다.

참고로 이렇게 이전 시기의 조각이나 건축 일부를 그대로 가져와 활용한 작품 양식을 가리켜서 빼앗거나 훔쳐왔다는 뜻인 '스폴리아 Spolia'라고 부릅니다. 이 스폴리아 양식이 유행한 건 4세기 때부터 입니다. 옛날에는 스폴리아 양식을 스스로 좋은 작품을 제작할 능력이 없기 때문에 나타난 퇴행적인 양식으로 봤었지요. 하지만 요즘에는 적극적으로 과거의 유산을 해석한 결과라고 보기도 합니다. 다시 말해 특정한 목적을 달성하기 위해 의도적으로 과거의 물건을

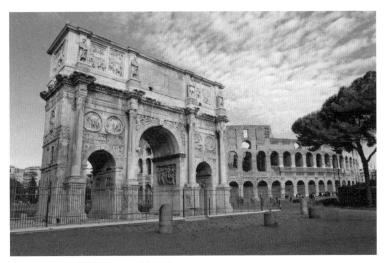

콘스탄티누스 황제의 개선문, 315년, 로마

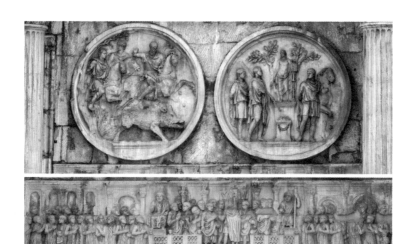

콘스탄티누스 황제의 개선문(부분)

써서 새로운 작품을 만들어냈을 수도 있다는 겁니다.

아무튼 우리에게 콘스탄티누스 황제의 개선문은 의도치 않게 시대 흐름에 따른 조각 기술의 변화를 한눈에 관찰할 수 있는 콜라주 같은 작품이라고 할 수 있을 텐데요, 한번 위 사진을 보세요. 원 안의 조각과 그 아래 가로로 배열된 조각이 각각 다른 시대의 작품입니다.

설마 원 안보다 아래에 있는 조각이 더 나중에 제작된 조각인가요?

그렇습니다. 원 안은 하드리아누스 황제 때, 아래는 이 개선문이 제작될 때 만들어진 조각이니 대략 200년 차이가 나네요. 그런데 아무리 봐도 원 안의 조각이 훨씬 수준이 높아 보입니다. 아래 조각 속의 사람들은 갑자기 난쟁이가 된 것 같지 않나요? 위쪽에는 키가 크고 늘씬한 사람들이 있는데 아래는 땅딸보만 가득합니다. 옷자락

표현도 그렇습니다. 위에서는 자연스럽게 주름이 잡혀 있지만 아래에서는 딱딱하고 반복적으로 처리되어 있어요.

같은 로마인이 만들었을 텐데 왜 갑자기 표현이 단순해진 건가요?

아직 놀라기엔 이릅니다. 이로부터 시간이 조금 더 흐르면 그 경향이 더 심해집니다. 예를 들어 왼쪽의 조각 작품을 한번 보세요. 주인공이 높은 관직에 오른 걸 기념하기 위해 만들어진 작품입니다. 이 조각은 5세기 초에 제작된 조각으로 코끼리의 어금니, 즉 상아를 깎아 만든 작품입니다.

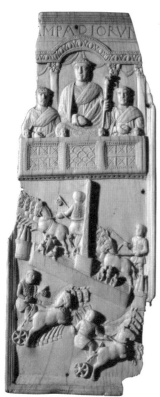

람파디오의 전차 경주, 5세기 초, 브레시아 산타줄리아박물관

상아라고요? 하긴, 당시에는 코끼리 사냥이 불법이 아니었을 테니 상아가 흔했겠네요.

아닙니다. 이때도 상아는 귀했기 때문에 중요한 작품에 쓰였습니다. 따라서 이 조각도 주인공의 아주 소중한 순간을 담고 있죠. 조각의 주인공은 람파디오입니다. 맨 위에 그의 이름이 쓰여 있고 주인공은 그 아래 가운데에 자리하고 있습니다. 더 아래에는 주인공이 주최한 전차 경주가 한참 벌어지고 있네요.

이게 정말 5세기 초에 제작된 거라고요? 앞서 본 조각보다 비례가 더 엉망인데요.

맞습니다. 양옆의 부하들과 비교해보면 주인공이 지나치게 크지요. 주인공, 부하들 순으로 크고, 그 아래 전차 경주자들은 이보다도 더 작습니다. 아마 주인공은 정확한 비례보다 자기가 잘 드러나면서도 상하 위계가 분명하게 보이기를 원했던 것 같습니다. 조각에 담으려는 내용이 앞서 본 작품보다 확실하게, 아래위로 착착 나뉘어서 잘 정리되어 있죠.

이 시기쯤 되니 과거에 비해 조각의 표현 방식이 훨씬 단조로워졌다는 사실을 한눈에 알 수 있습니다. 간략하게 처리된 주인공의 이목구비에서는 개성이라고는 전혀 찾아볼 수 없고 옷에는 화려한 장식이 들어가 있지만 주름은 전혀 사실적으로 느껴지지 않죠.

여기서 일단 당연하다면 당연한 사실 하나를 짚고 넘어가도록 합시다. '역사가 늘 진보하는 건 아니다'라는 사실을 말입니다. 조각 기술도 마찬가지입니다. 방금 보았듯이 그리스 로마 미술을 보고 온 우리 눈에는 도저히 진보라고 볼 수 없는 변화가 고대에서 중세로 넘어가는 때 일어납니다.

| 1000년의 단절 |

앞서 본 전차 경주장 조각이 훗날 중세 한복판으로 가면 어떤 결과에 이르는지 미리 보여드리겠습니다. 오른쪽 조각을 보세요. 이 작

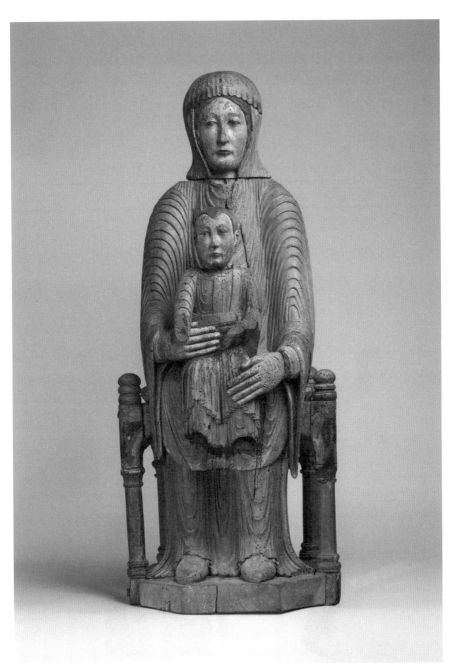

성모와 아기 예수, 1150~1200년경, 메트로폴리탄박물관

품은 12세기에 만들어진 조각입니다. 성모 마리아가 아들 예수를 안고 있네요. 중세 사람들이 즐겨 묘사했던 주제입니다. 이 작품을 보면 어떤 느낌이 드나요?

솔직히 말하자면… 잘 만들었다 못 만들었다 따지기 전에 너무 어설프네요. 성스러운 모습이어야 할 것 같은데 다소 괴이쩍어요. 원시 조각 같기도 하고요.

그런 느낌을 받으셨을 겁니다. 그래서 많이들 중세 조각을 난감하게 생각합니다. 우리가 생각하는 아름다움이나 자연스러움과는 다소 거리가 머니까요. 아래 왼쪽 조각인 고대 그리스 시대의 비너스

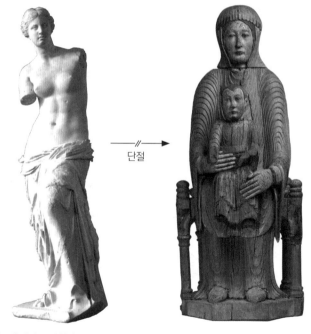

밀로의 비너스, 기원전 130~100년 성모와 아기 예수, 1150~1200년경

와 비교해보죠. 정말 어마어마한 차이가 있습니다. 고대의 비너스는 균형 잡힌 몸매와 매끈한 피부를 자랑하며 우아한 얼굴을 하고 있습니다. 반면 성모 마리아와 예수 형상은 나무토막처럼 뻣뻣하고 표정도 촌스럽고 어색하지요.

| 미술의 안목과 시대의 가치관 |

현대인의 시각으로 보면 찬란했던 그리스 로마의 조각 기술이 시간이 지나면서 도리어 퇴보했다는 사실을 받아들이기 어려운 건 당연합니다. 우리는 시간이 지나면 조금이라도 나아지는 게 자연스럽다고 생각하니까요. 그런데 모르는 일입니다. 지금 우리가 스마트폰을 사용하고 있지만 어떤 이유에서 갑자기 폴더폰 시대로 돌아갈 수도 있어요. 아니, 스마트폰뿐만 아니라 유선 전화기까지 사라지는 시대로 돌아갈지도 모릅니다.

그럴 리가요. 누가 순순히 그런 변화를 받아들이겠어요?

미술에서는 충분히 가능한 일입니다. 물론 지금까지의 미술에서는 진화가 더 일반적이었던 게 사실입니다. 다음 페이지에서 조각의 시대별 흐름을 보세요. 절반은 그리스 미술에서 한번 보았던 내용입니다. 100년 만에 부자연스럽고 딱딱했던 인간이 자연스럽고 사실적인 인간으로 변해갑니다. 이처럼 그리스에서는 조각 기술이 일취월장했어요. 마치 스마트폰이 한 단계 한 단계 업그레이드되듯

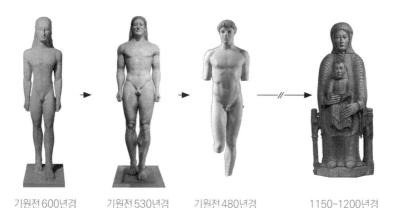

| 기원전 600년경 | 기원전 530년경 | 기원전 480년경 | 1150~1200년경 |

고대 그리스 조각의 변화와 중세의 조각

말입니다. 하지만 우리가 이미 알고 있듯 이러한 조각 기술의 발전
은 중세에 들어 중단됩니다. 중단되다 못해 한참 뒤로 간 것처럼 보
이게 되지요.

마치 스마트폰을 쓰던 사람이 공중전화기를 쓰게 된 것 같네요.

누군가는 그렇게 볼 수도 있겠지요. 섣불리 "역시 중세는 암흑시대
야"라고 말할지도 모르겠습니다. 하지만 이런 흐름을 후퇴로 결론
짓는 건 현대인의 관점입니다. 당대 사람들의 시각에서 볼 때 이런
변화는 의식적인 선택의 결과일 수 있어요.

조각 기술의 변화만 보면 중세 사람들이 잘못된 선택을 한 게 아닌
가요?

글쎄요. 조각 기술이라는 측면에서는 그렇게 생각할 수도 있겠지

요. 하지만 좀 더 넓은 관점에서 보면 중세는 고대가 풀지 못한 숙제에 답을 주었던 시대입니다. 사실 조각 기술도 중세 사람들의 능력이 부족해서라기보다는 퇴보하도록 놔둔 것에 가깝습니다. 고대에는 과거의 조각 전통과 기술을 이어나가려고 부단히 노력했지만 중세로 접어들어서는 그런 노력을 할 필요가 없어졌거든요. 그리스 로마 전통에 대한 전반적인 신뢰가 무너지면서 그 조각 기술을 이어가려는 관심도 흐려졌고 그러면서 조각 기술 자체에 단절이 생긴 겁니다.

왜 그랬을까요? 여전히 이해가 안 돼요. 길 가는 사람 아무나 잡고 물어봐도 그리스 로마 조각이 더 뛰어나다고 할 것 같은데….

우리가 고대 그리스 로마 미술에 더 마음이 끌린다면 우리의 사고 방식이 중세보다는 고대 그리스 로마와 비슷하기 때문일 겁니다. 놀라운 일은 아닙니다. 지금 우리의 가치관은 크게 보면 서양 르네상스 이후, 즉 '근대'라고 불리는 시기에 기반합니다. 근대는 이성이 우리를 더 나은 세계로 이끌며, 국회나 정부처럼 이성을 토대로 만들어진 정치·사회 시스템이 우리를 보호해줄 거라는 믿음이 생긴 시대입니다.

인간의 이성을 신뢰하고 그 가치를 높이 평가한다는 점에서 지금 우리 시대와 고대 그리스 로마 세계는 통하는 점이 많습니다. 바로 이 때문에 우리는 복잡하고 어두운 중세 미술보다는 상대적으로 밝고 균형감 있어 보이는 고대 그리스 로마 미술에 더 마음이 끌린다고 볼 수 있습니다. 적어도 지금까지는 말입니다.

시대가 안목을 결정한다는 말씀으로 들리네요. 그럼 미래에는 그게 변할 수도 있다는 건가요?

상상해보세요. 우리 세계를 지탱하는 가치관에 대한 믿음이 깨지면 어떻게 될까요? 우리 세계에 갑자기 합리적 이성으로 해결할 수 없는 큰 문제가 생긴다면요? 인간의 이성으로는 절대 풀 수 없는 숙제들이 갑자기 밀려든다면 우리 세계는 마치 고대가 중세로 접어들었듯 큰 변화를 꾀할지도 모릅니다.

상상이 안 되네요. 제가 살아 있는 동안에는 그런 일이 벌어지지 않았으면 좋겠어요.

하지만 큰 변화를 피할 수 없을 겁니다. 세계대전이나 최악의 자연재해를 가정하지 않아도 그렇습니다. 이를테면 과학기술의 발전을 생각해보세요. 과학기술의 발전으로 세계는 이미 크게 변화하고 있습니다. 특히 최근에는 인공지능 기술의 발전이 두드러지죠. 과학자들은 몇 년 안에 인공지능이 많은 분야에서 인간을 뛰어넘을 거라고 보고 있습니다. 인간보다 더 잘 배우고, 예측도 더 잘하고, 더 다양한 언어를 구사할 줄 아는 기계가 곧 출현할 겁니다. 사실 인간이 지구에 발을 디딘 후 인간의 지능을 따라갈 만한 경쟁자는 없었습니다. 그런데 지금 그 신화가 무너지고 있어요. 과연 기계가 인간의 많은 부분을 대신하더라도 인간은 여전히 자신의 이성을 높이 살 수 있을까요? 인공지능의 도전에 인류는 어떤 대응을 내놓을 수 있을지 궁금해집니다.

| 알 수 없는 미래의 시대 |

그런데 우리 사회가 변하더라도 그게 꼭 중세의 모습은 아니지 않을까요?

그건 누구도 모르지요. 어쩌면 중세는 생각보다 우리 가까이에 있을 수 있습니다. 우리가 현대 문명에 의지하면 할수록 일상의 작은 균열도 중세 초기의 극심한 혼란으로 비화될 수 있어요. 당장 전기나 수도가 일주일, 아니 단 이삼 일만이라도 끊겨버린다고 상상해보세요. 이런 일은 언제든 일어날 수 있는 일입니다만, 만약 그렇게된다면 우리가 누리던 도시의 삶은 한순간에 마비되고 바로 중세가소환될 겁니다. 어쩌면 이런 작은 균열이 엄청난 재앙으로 이어질수도 있겠죠. 이런 과정이 반복된다면 우리는 이윽고 현대 문명을냉철하게 되짚어볼 수밖에 없을 겁니다.

그럼 고대의 사람들도 뭔가 그들의 세계 안에서는 해결할 수 없는 문제에 부닥쳤고, 그 문제가 좀처럼 해결되지 않으면서 중세가 시작되었다고 볼 수 있는 건가요?

그 질문에 대한 자세한 답변은 잠시 미루도록 하죠. 이후에 충분히이야기할 수 있을 테니까요.
지금은 일단 우리 시대의 기준으로 바라봤을 때 후기 고전기 미술이 비이성적으로 보이고 퇴보로 보이는 데에는 나름대로 이유가 있다는 걸 이해하고 다음으로 넘어가지요. 우리가 고정관념을 바꾸지

않는 한 후기 고전기 미술, 더 나아가 중세 미술을 이해하기란 쉽지 않을 겁니다.

그리스 로마 시대의 빼어난 조각 기술은 후기 고전기에 들어 점점 퇴보하는 양상을 보인다. 자연스러움을 특징으로 하는 고전기 조각에 비해 다소 어색한 후기 고전기 조각을 보면 예술적 기술은 계속 진화하지만은 않으며, 또한 우리의 미의식이 근대적 가치와 강하게 연결되어 있음을 알 수 있다.

그리스 로마 고전기 조각의 특징	조각된 신체가 매끄럽고 자연스럽게 표현됨. 조각의 향유층이 인간을 아름답게 표현하는 데 관심을 가지고 있었다는 사실을 보여줌.

후기 고전기 조각의 양상

조각 기술의 퇴보 후기 고전기 조각은 이전 시대인 고전기 조각보다 기술적 기법이 퇴보한 양상을 나타냄.

자유로운 조각의 등장 전통적인 구도와 비례 규칙에서 벗어나 개인의 욕망이 반영된 작품이 대량으로 나옴.

예 헤라클레스 모습을 한 콤모두스 황제 조각, 전차 경주장 부조

단절된 미술

미술의 단절 고대의 미술 전통이 사라지면서 중세 미술로 이르게 됨.

중세 미술과 시대상 현대인의 눈으로 볼 때 중세 미술은 그리스 로마 미술에 비해 아름답다고 느껴지기 어렵지만, 넓은 관점에서의 중세는 이전 시대를 극복하려고 노력했던 시대임.

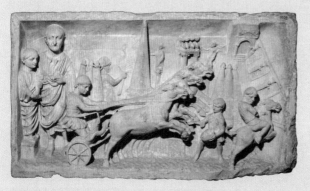

110~130년
전차 경주장 부조
인체의 사실적 표현을 중시한
로마 조각의 전통이 약화되면서
대신 개인의 욕망이 부각되었음을
보여준다.

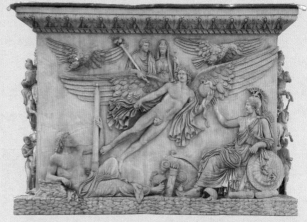

161년
안토니누스 피우스 황제의 기념주
황제의 기념주 조각은 비교적 늦게까지
비례를 지켜 만들어졌다.

2세기

5현제의
통치

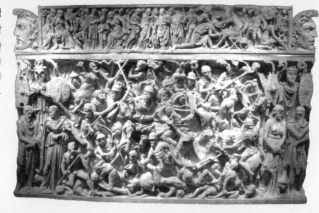

**180~190년경
전쟁 석관**

빈틈없이 장식된 화려한
부조를 통해 생전의 공적을
과시하고자 한 욕구를
짐작할 수 있다.

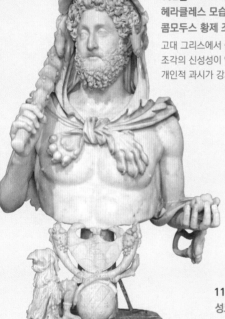

**192년
헤라클레스 모습을 한
콤모두스 황제 조각**

고대 그리스에서 볼 수 있는
조각의 신성성이 약화되고
개인적 과시가 강화되었다.

**1150~1200년경
성모와 아기 예수**

다소 거칠고
사실적이지 않은
표현이 두드러진다.

3세기	313년	12세기
군인 황제 시대	기독교 공인	중세 로마네스크

하늘과 땅을 뒤엎다

초기 기독교 미술

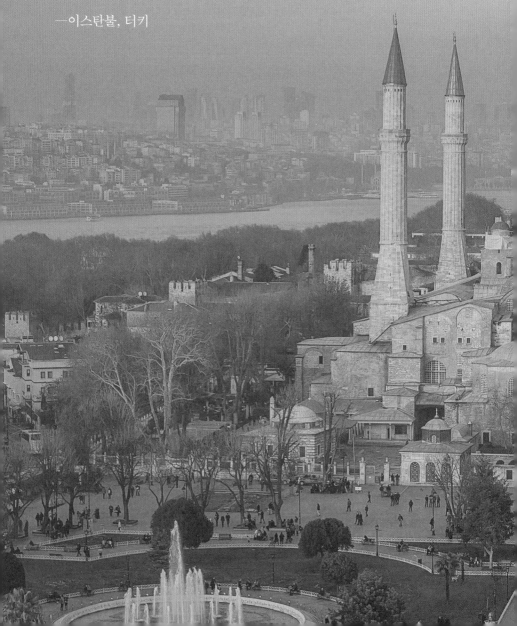

기독교를 받아들인 로마제국은 콘스탄티노플로 수도를 옮긴다.

유럽과 아시아의 경계인 이 도시에는

로마인의 건축적 재능이 한껏 발휘된 성당, 하기아 소피아가 지어졌다.

숱한 화재와 지진을 겪어내고 기적적으로 살아남은 하기아 소피아.

'신성한 지혜'라는 이름의 이 건물은 압도적인 규모와 아름다움으로

중세의 불가사의 중 하나로 꼽히게 되었다.

—이스탄불, 터키

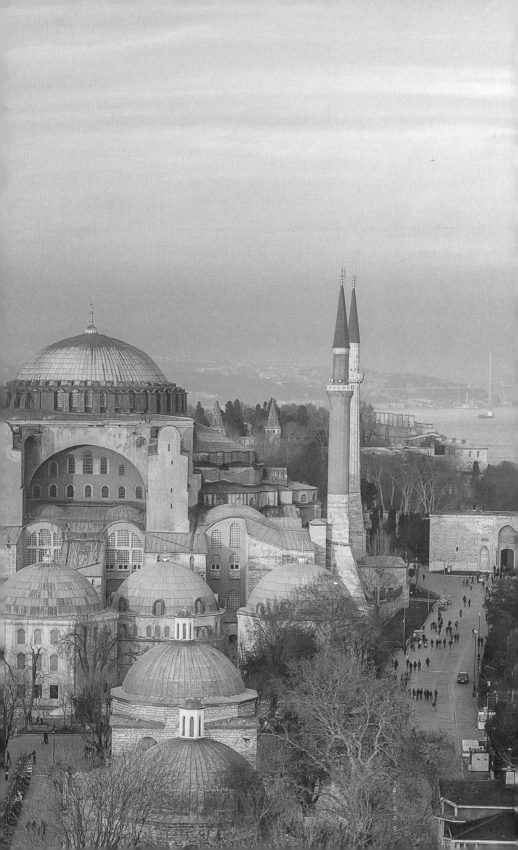

우리는 혁신적인 파괴자를 필요로 한다.
왜냐하면 그들의 마음속에는 이상의 빛이 있기 때문이다.
—루쉰

01 콘스탄티누스의 위험한 도전

#교리적 석관 #유니우스 바수스의 석관
#크베들린부르크 이탈라

인류 역사상 가장 중요한 사건은 무엇일까요? 사람마다 기준이 다르기 때문에 절대적인 합의를 이룰 수는 없겠지만, 적어도 우리가 매일 보는 달력에는 답이 하나 있습니다.

중요한 사건이면 당연히 달력에 표시되어 있겠죠.

그 정도가 아닙니다. 달력 자체가 이 사건에서 시작한다고 볼 수 있습니다. 지금 우리는 해를 셀 때 서력기원을 따릅니다. 줄여서 '서기'라고 하는 서력기원은 예수 그리스도가 탄생한 바로 그해를 서기 1년으로 정했습니다. 즉 우리가 쓰는 달력만 놓고 보면 역사는 예수 탄생 이전과 이후로 나뉘는 거예요. 이렇게 시간의 기준을 정할 만큼 큰 사건이 또 어디 있을까요?

그렇다면 기독교가 아닌 다른 종교를 믿는 사람들은 이런 방식의 달력을 인정하지 않으려고 할 텐데요?

그렇습니다. 이 때문에 이슬람교를 믿는 국가들은 다른 책력을 씁니다. 유대교 신자들도 기독교를 인정하지 않아서 다른 책력을 쓰고요. 우리나라도 한때 단군왕검이 고조선을 세운 해를 원년으로 한 단기를 쓴 적이 있습니다.

| 기독교의 기적적인 확장 |

하지만 지금 우리나라는 서력기원에 따라 햇수를 계산하고, 또 그에 맞춰 살아갑니다. 이 사실만 봐도 기독교 문명이 세계 역사에 얼마나 큰 영향력을 미쳤는지 알 만하죠. 물론 순수한 종교로서만 보더라도 기독교는 엄청난 종교입니다. 오늘날 전 세계에서 20억 명 이상이 기독교 신자이니까요.

현재 전 세계 인구가 70억 명이니까 인류의 셋 중 한 명은 기독교를 믿고 있는 셈이네요.

그렇습니다. 엄청난 인구죠. 뿐만 아니라 오른쪽 지도에서 나타나는 것처럼 기독교의 교세는 어느 한 곳이 아니라 전 세계에 골고루 퍼져 있습니다. 이 같은 사실은 기독교의 시작이 아주 초라했다는 점을 고려하면 기적적인 일입니다. 예수 그리스도가 십자가에서 처

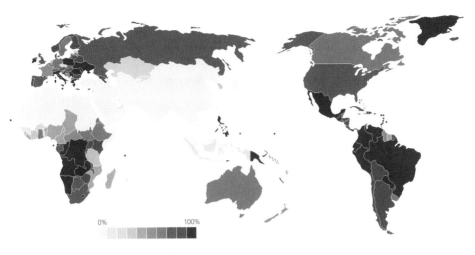

국가별 기독교도 인구 비율

형될 때 예수를 추종하던 사람은 고작 400명 정도에 불과했죠.

처음에는 정말 미미했군요.

맞습니다. 아주 미약했죠. 심지어 발생지도 오늘날의 이스라엘 지방으로 로마 시에서 먼 곳이었습니다. 그러니까 당시 로마제국의 입장에서 기독교는 변방에서 탄생한 작디작은 신생 종교에 불과했습니다. 그런데 이렇게 미미하던 종교가 끈질기게 살아남아 로마제국의 국교가 되었고, 결국 오늘날에는 세계적인 종교로까지 자리잡게 되었습니다. 이게 얼마나 대단한 과정인지 한번 설명해보겠습니다. 혹시 우리나라에서 신흥 종교가 가장 많이 만들어지는 곳이 어딘지 아시나요?

잘 모르겠어요. 인구가 가장 많은 서울 아닐까요?

요즘은 어떤지 모르겠습니다만 옛날에는 '도 닦고 왔다'고 할 때 관용어처럼 붙는 장소가 계룡산이었습니다. "계룡산에서 10년간 도를 닦았고…" 하는 식이었죠. 그런데 상상해보세요. 이 계룡산 아래서 만들어진 신생 종교 하나가 우리나라에서 무시당하다가 미국으로 넘어갔는데, 어느 순간 미국의 국교가 된 셈이에요. 말도 안 되는 이야기처럼 들리나요? 물론 시대 상황은 아주 다릅니다만 초기 기독교가 이룩한 성취는 오늘날로 따지면 그 정도라고 봐도 됩니다.

| 초기 기독교 시대의 수난 |

이처럼 엄청난 위업을 이룬 초기 기독교의 시대는 크게 두 시기로 나눕니다. 기독교가 공인되는 313년 이전과 그 이후입니다. 공인 이전과 이후는 하늘과 땅 차이입니다. 공인 전의 기독교도는 때때로 탄압을 받으며 신앙을 이어가야 했지만 공인되고 나서는 국교의 지위까지 오르니까요.

기독교는 왜 로마 사회에서 탄압을 받았나요? 가난한 사람들을 위해 좋은 일들을 많이 했다고 알고 있는데요.

여러 이유가 있습니다. 사실 로마제국은 다신교 국가였기에 대부분의 종교에 너그러운 편이었습니다. 하지만 기독교에는 너그럽게 넘어갈 수 없는 부분이 있었습니다. 초기 기독교인들은 유일신 외의 다른 모든 신을 인정하지 않았고, 황제를 신처럼 받드는 것도 우상

헨릭 지미라즈키, 네로의 횃불, 1876년, 크라쿠프국립박물관 타키투스의 기록에 따르면 폭군으로 잘 알려진 로마제국의 네로 황제는 기독교인들을 인간 횃불로 쓰기도 했다.

숭배라고 거부했거든요.

이렇게 황제의 신성을 거부하는 기독교인들의 주장은 사회 질서에 대한 도전처럼 여겨졌습니다. 뿐만 아니라 신 앞에 모든 이가 평등하다는 기독교의 교리도 로마 귀족들의 심기를 불편하게 했죠. 이런저런 이유로 로마 지배층은 기독교인을 불온한 세력으로 보고 경계했으며 때로는 대대적으로 처형하기도 합니다.

로마시대 역사가 타키투스의 기록에 따르면 폭군으로 유명한 네로 황제는 종종 기독교인들을 인간 횃불로 썼다고 해요. 살아 있는 사람을 기름천에 둘둘 말아 불을 붙였다고 합니다. 그 불길로 로마 시내가 밤에도 환할 정도였다니 기록이 사실이라면 정말 무시무시한 일입니다.

끔찍하네요. 이렇게 극심하게 탄압당하면서도 신앙을 이어갔다니

그 용기가 대단하고요. 그런데 이런 암담한 시기에도 미술을 남길 만한 여유가 있었나요?

그렇습니다. 초기 기독교인들은 이 어려운 시기에도 신앙을 미술로 표현합니다. 물론 기독교 공인 이전의 초기 기독교도가 제작한 미술 작품은 많이 남아 있지 않습니다. 열악한 상태에서 은밀히 보존되었기에 상태가 나쁜 게 대부분이고요. 하지만 이때의 미술이 훗날 기독교 미술로 발전하는 데 큰 영향을 끼쳤기에 아주 중요합니다.

어떤 작품을 기독교 미술이라고 할 수 있을까요? 성경 내용을 표현하면 다 기독교 미술이라고 할 수 있는 건가요?

기독교 미술이라고 하면 기독교 교리를 따르는 모든 미술을 말하는데, 좁게 보면 기독교 도상이 드러난 미술이라고 할 수 있습니다. 기독교 도상이란 쉽게 말해 기독교의 인물이나 교리를 시각적으로 표현할 때 적용되는 원칙인데요, 이를테면 예수의 얼굴 또는 복음서를 상징하는 동물 등이 있겠죠. 이 도상을 알고 있어야 기독교 미술을 보고 그 미술이 어떤 이야기를 하는지 알 수 있습니다.
하지만 우리가 탐구할 이 시기, 즉 기독교가 만들어지던 초기 기독교 시대는 도상이 아직 정립되지 않았던 시기였습니다. 그래서 미술가들은 각자 예수를 어떻게 그릴 것인지, 성모는 또 어떻게 표현해야 할지 하나부터 열까지 고민을 해야 했죠. 그래서 지금은 비슷하게 보이는 예수의 얼굴을 묘사하는 데만 해도 아주 다양한 시도들이 나왔습니다. 이 같은 초기 기독교 미술이 보여준 고민의 결과

가 훗날 기독교 도상으로 정리됩니다.

| 지하 공동묘지에 그려진 부활의 꿈 |

그럼 이제 본격적으로 초기 기독교도가 남긴 미술을 살펴볼까요?
초기 기독교 미술은 크게 두 시기로 나뉜다고 했죠. 기독교가 공인
되는 313년 이전과 그 이후인데, 시간 순서대로 기독교가 공인되는
313년 이전의 미술부터 보죠. 이 시기, 살아생전 온갖 탄압을 견디
며 숨어 살았던 기독교인들은 적어도 생의 마지막 순간만큼은 자기
신앙을 드러내고자 했습니다. 혹시 카타콤에 가본 적 있나요?

사진으로는 본 적 있어요. 지하 공동묘지 아닌가요? 정말 으스스한
느낌이 들던데요.

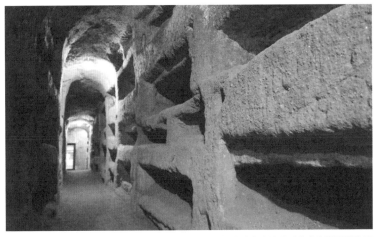

로마 시 근교에 위치한 산 칼리스토의 카타콤 많은 시신을 안치하기 위해 벽에 촘촘히 구멍을 뚫
었다. 카타콤 안에는 큰 방처럼 생긴 묘소도 있다.

맞습니다. 카타콤은 지하 공동묘지를 가리킵니다. 주로 로마 시 근교에 만들어졌는데, 그 이유는 로마 시의 인구가 크게 증가했기 때문입니다. 카타콤은 시신을 묻을 지상 공간이 부족해서 만든 시설이거든요. 물론 카타콤에 묻힌 로마인 중에서 비밀리에 기독교를 믿고 있던 사람들도 있었을 테고요.

지하에 지은 납골당이라고 생각하면 되겠네요.

시신을 그대로 묻기 때문에 화장된 유골을 안치하는 납골당과는 다릅니다. 카타콤은 벽에 토굴을 층층이 파서 간단히 만들기도 하고 때로는 규모가 큰 지하 신전처럼 만들기도 합니다. 실제로 카타콤 중에는 미로처럼 복잡한 곳도 있으므로 함부로 들어가면 길을 잃을 정도로 위험합니다. 앞 페이지를 보면 통로가 아주 좁아 보이죠? 마치 지하에 만든 아파트처럼 공간 효율성이 극대화된 구조입니다. 저 뚫려 있는 공간에 시신과 부장품을 넣는 거예요.

구멍마다 시신이 차 있는 모습을 상상하니 역시 으스스해요. 살아있는 사람은 별로 가고 싶지 않은 곳이었겠네요.

그렇습니다. 카타콤은 흔히 기독교인들이 비밀리에 모이던 장소로 알려져 있는데, 항상 그랬던 것은 아닙니다. 시체 썩는 냄새가 가득한 좁은 공간의 카타콤은 사람이 오래 머물 수 있는 장소가 아니었어요. 그렇기에 로마제국에서 박해를 받던 기독교인들이 일시적인 피난처로 썼던 것 같기도 합니다. 물론 기독교인들의 피난처이기에

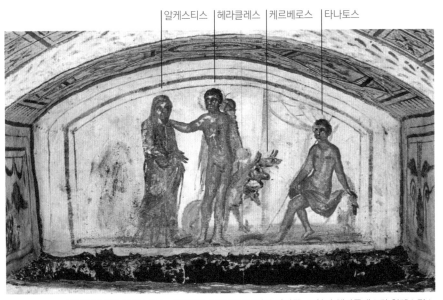

| 알케스티스 | 헤라클레스 | 케르베로스 | 타나토스 |

헤라클레스와 알케스티스, 4세기경, 로마 비아라티나 카타콤 중앙의 헤라클레스가 알케스티스에게 손을 뻗고 있다. 그리스 로마 신화에 따르면 헤라클레스는 저승에 들렀다가 이 여인을 이승으로 돌려보내 준다.

앞서 당시 로마인들의 일반적인 무덤 형식이었고요. 그런 카타콤에 간혹 그림이 발견되기도 합니다. 위의 그림을 보세요.

정확히 뭘 그린 그림인지는 모르겠는데, 혹시 가운데에 머리가 셋 달린 짐승이 저승 입구를 지킨다는 개 아닌가요?

맞습니다. 케르베로스라고 하죠. 바로 옆에 케르베로스마저 꼼짝 못 하게 제압하고 있는 사람은 영웅 헤라클레스고요. 이 그림은 그리스 로마 신화에 나오는 헤라클레스와 알케스티스 이야기를 묘사하고 있습니다. 헤라클레스나 케르베로스는 알아도 알케스티스를 아는 분은 드물 거예요. 알케스티스는 신의 분노를 산 남편을 대신

해 죽음을 택했다는 여인입니다. 다행히도 마침 저승을 방문한 헤라클레스가 알케스티스를 가엾게 여겨 저승의 신 타나토스와 싸워 다시 살려냈다고 하죠.

가운데 손을 뻗은 사람이 헤라클레스이고, 왼쪽에 서 있는 여성이 알케스티스인가요?

그렇습니다. 남편을 헌신적으로 사랑한 아내, 그 아내를 죽음에서 구해낸 영웅이라는 주제가 제법 낭만적이라서 그런지 후대에도 많은 예술가가 이 두 인물을 작품의 소재로 사용했습니다. 19세기 인상파 화가 폴 세잔도 이 이야기에 마음이 끌린 것 같습니다. 아래 그림은 세잔의 초기 작품 중 하나로, 그가 막 그림을 배울 때 그린 그림입니다. 이 시기에 세잔은 약간 어두운 그림을 그렸는데 그림의

폴 세잔, 납치(헤라클레스와 알케스티스), 1866~1871년, 피츠윌리엄박물관

소재와 색감이 잘 어울립니다. 앞서 카타콤에 그려진 알케스티스와 헤라클레스가 부활을 상징하는 신성한 그림이라면, 세잔의 그림에는 성적인 긴장감이 짙게 드러나 있어 매우 다른 느낌을 주지만요.

그런데 왜 카타콤 안에 그림을 그렸을까요? 공동묘지가 딱히 누가 그림을 구경하러 오는 장소는 아니었을 텐데요.

그렇습니다. 이런 그림은 누군가에게 보여주려고 그린 그림이 아닙니다. 대신 무덤 주인의 염원을 담은 것이라고 볼 수 있죠. 이렇게 보면 이 무덤의 주인은 알케스티스처럼 죽은 후에도 다시 살아나는 부활을 꿈꿨을 수 있습니다.

부활이요? 부활을 바랐다면 그냥 예수를 그리면 되잖아요.

이 무덤의 주인은 기독교인일 수도 있고, 아닐 수도 있습니다. 어쩌면 단순히 기독교적 부활을 꿈꿨던 비기독교인일 수도 있지요. 부활과 영생은 대표적인 기독교 신앙이지만, 그림 내용은 그리스 로마 신화라서 무덤 주인이 어떤 종교를 믿었을지 확신하기 어렵습니다. 그런데 만약 무덤 주인이 기독교인이었다면 정말 흥미로운 그림이라고 할 수 있지요. 그리스 로마 신화를 통해 기독교 신앙을 드러낸 셈이니까요. 아직 기독교 도상이 발달하지 않았기 때문에 이 당시 널리 통용되던 그리스 로마 신화에서 부활과 관계된 이야기를 빌려왔을 수 있습니다. 진실이 무엇이든 당시 부활을 다루는 이야기가 유행하고 있는 것만은 분명했습니다.

| 양치기 소년과 요나 이야기 |

사실 앞서 본 벽화만 해도 초기 기독교 신자들이 그렸다고 단언하기는 어렵습니다. 그런데 오른쪽의 천장화를 보시죠. 이 경우 분명히 기독교 신앙을 가진 사람의 무덤입니다.

벽장에 해골들이 보여서 더욱 으스스한데요.

해골 위에 이들이 꿈꾼 이야기가 있습니다. 천장을 보세요. 가운데 원 안에 어깨에 양을 메고 있는 소년이 있습니다. 누구로 보이나요?

혹시 예수 그리스도인가요?

맞습니다. 바로 예수 그리스도입니다. 왜 양을 메고 있는 목동이 예수 그리스도인지는 이후에 다시 이야기하도록 하죠. 일단 가운데 원을 보세요. 가운데 원은 네 개의 반원과 이어져 있습니다. 그 사이사이에 양손을 치켜든 사람들이 보이죠? 오란트 Orant라고 부르는 이 자세는 초기 기독교인들이 기도하는 자세입니다. 요새 기독교인들이 두 손을 모아 기도하는 것과는 다르죠. 하지만 무엇보다 이 벽화에서 가장 흥미로운 부분은 네 개의 반원 안에 있는 그림입니다. 반원에는 왼쪽부터 반시계방향으로 누군가 배에서 떨어지는 모습, 누워 있는 모습, 물고기 속에서 나오는 모습이 그려져 있습니다.

이게 유명한 이야기인가요? 짐작이 안 가요.

선한 목동
모습의
예수

요나가
배에서
떨어지는
모습

물고기
속에서 요나가
나오는 모습

요나가
누워서
몸을 말리는
모습

성 마르첼리노와 성 베드로의 카타콤 묘실, 4세기 천장에 부활과 관련된 성경 속 요나 이야기가
그려져 있다. 벽장에는 카타콤에 묻힌 여러 구의 해골도 보인다.

구약성경에 나오는 요나 이야기입니다. 혹시 요나라는 이름을 들어
봤나요? 신의 명령으로부터 도망치다가 물고기에게 잡아먹히고, 그
물고기 배 속에서 3일을 기도한 끝에 살아서 나올 수 있었다던 사람
입니다.

동화 『피노키오』와 아주 비슷한 내용이네요. 피노키오도 고래에게
잡아먹혔다가 살아 나오잖아요. 아무튼 요즘과 다르게 양손을 들고
기도하는 초기 기독교인들의 모습도 재밌고, 예수가 어깨에 양을
멘 소년으로 표현된 것도 재밌네요.

아마 기독교라는 종교는 당시 화가들에게 새로운 도전이었을 겁니다. 기존의 그리스 로마 이야기를 표현하는 데에는 일종의 공식이 있었지요. 그 공식만 맞춰주면 사람들은 어떤 신인지 다 알 수 있었습니다. 이를테면 제우스는 번개를 들고 있다든가 아테나는 투구를 쓰고 있다든가 하는 식으로요. 반면 예수 그리스도부터 요나까지, 기독교의 등장인물은 전혀 새로운 인물이었습니다.

그러니까 예수 그리스도를 어떻게 표현하면 사람들이 잘 알아볼 수 있을지 고민해야 했다는 거죠?

맞습니다. 결국 당시 미술가들은 다른 이미지를 참고하게 됩니다. 즉 이미 알고 있는 표현을 활용한 거지요. 이를테면 이 카타콤 벽화에서도 기존 그리스 로마 미술의 등장인물을 조금 변형해 예수를 묘사했습니다. 애초에 어깨에 양을 멘 목동 이미지는 고대에 유행하던 이미지였습니다. 주로 신에게 봉헌하는 모습을 보여주기 위해 많이 만들어졌죠. 그런데 성경에 예수 그리스도를 '주님은 나의 목자'라고 표현하는 구절이 있거든요. 결국 당시 사람들에게 익숙했던 고대의 목동 조각상이 예수 그리스도를 표현하는 데에도 활용됩니다.

선한 목자, 300~350년경, 로마 도미틸라 카타콤

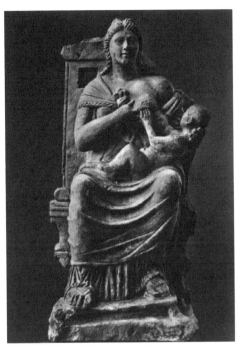
호루스에게 젖을 먹이는 이시스 여신, 4세기 말~5세기 초,
베를린국립미술관

한편 고대 신의 이미지가 본래의 의미를 잃고 기독교로 흡수된 예는 많습니다.

왼쪽 조각상은 고대 이집트의 이시스 여신이 아들 호루스 신에게 젖을 먹이는 모습인데요, 이런 이미지는 훗날 기독교의 성모 마리아와 아기 예수 조각상을 만드는 데 영향을 끼쳤습니다.

이 당시 미술가들은 기독교 이야기를 담아내기 위해 고심을 많이 해야 했군요. 그런데 앞서 본 카타콤에 하고많은 성경 속 에피소드 중에 군이 요나 이야기를 그린 이유는 뭘까요?

카타콤에 묻힌 사람들이 요나처럼 다시 살아날 수 있기를 바랐기 때문일 겁니다. 즉 부활을 믿었던 거지요. 요나는 예수 그리스도가 죽은 지 사흘 만에 부활했듯 사흘 만에 물고기 배에서 나오잖아요. 이 같은 요나 이야기가 예수의 부활을 잘 보여줬기에 초기 기독교인들에게 인기 있었던 것 같아요.

요나 석관, 3세기 후반, 바티칸박물관 부활과 관련된 성경 속 이야기, 그중에서도 요나 이야기를 중심으로 장식되어 있다. 거대한 물고기가 요나를 집어삼키는 내용이 아래에 보인다.

│ 간절한 부활의 소망 │

요나 이야기가 크게 들어간 석관도 있습니다. 위 조각을 보세요.

이제 요나 이야기가 잘 보입니다. 왼편에 큰 배가 있고 사람이 물고기 안에 들어가는 장면이 눈에 띄네요.

그렇습니다. 요나가 물고기 입으로 들어갔다가 살아나오는 장면이 석관 아래쪽을 거의 차지하고 있습니다. 칸 없는 만화처럼 요나가

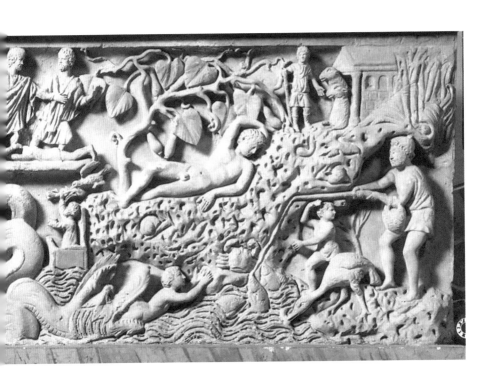

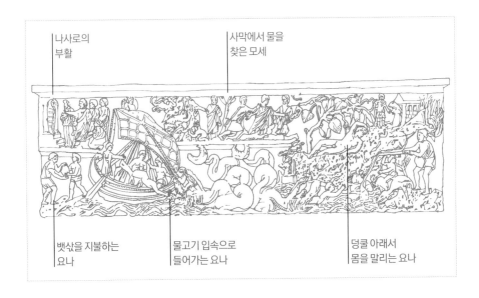

나사로의
부활

사막에서 물을
찾은 모세

뱃삯을 지불하는
요나

물고기 입속으로
들어가는 요나

덩쿨 아래서
몸을 말리는 요나

여러 번 묘사되어 있어요. 가장 왼쪽에는 뱃삯을 주고 배를 타는 요나, 중간에는 물고기 밥으로 던져지는 요나, 오른쪽에는 넝쿨 아래서 몸을 말리는 요나가 보이죠?

이 석관의 주인은 부활을 믿는 기독교인이었겠지요?

그렇습니다. 확실한 부활을 염원하며 석관 곳곳에 부활의 메시지를 담았습니다. 이를테면 석관의 왼쪽 윗부분을 보세요. 예수가 관을 향해 팔을 뻗고 있습니다. 손이 부서져 있지만 아마 관에 누워 있는 사람에게 손짓하는 모양이었겠지요.

누구한테 손짓하는 건가요?

죽은 나사로를 살리는 예수(요나 석관의 왼쪽 윗부분)

나사로입니다. 즉 이 조각은 "나사로야 나오너라" 하는 예수의 부름에 죽었던 나사로가 벌떡 일어났다는, 성경에 나오는 부활 이야기를 표현한 겁니다. 이 밖에도 석관에는 모세가 사막에서 물을 찾은 장면 등 구원의 메시지도 함께 새겨져 있습니다.

이 석관의 주인은 정말 간절하게 부활을 소망했던 사람이었나 봐요.

그랬나 봅니다. 그런데 이쯤에서 앞서 살펴본 로마 영웅들의 석관을 떠올려보세요. 이를테면 아래 석관 같은 걸 말입니다. 요나 석관의 주인공이 로마 영웅과는 완전히 다른 죽음을 맞이하게 되었다는 것을 느낄 수 있을 거예요.

로마 석관의 주인공은 전쟁터를 누비면서 수많은 승리를 거뒀다는 사실을 요란하게 자랑했었지요. 그런데 여기엔 죽음을 성찰하는 내

전쟁 석관, 180~190년, 로마국립박물관

용이 조금도 들어 있지 않습니다. 관에 새긴 조각인데 살아서 이룬 공적만 있고 막상 죽음에 대한 이야기는 빠져 있는 겁니다. 아무런 준비 없이 죽음이라는 미지의 세계로 길을 떠나는 불안감이 느껴질 정도입니다.

이에 비해 요나 석관은 죽음 이후의 세계, 즉 부활과 기적을 확신하는 이야기로 가득합니다. 언젠가 다시 태어날 거라는 희망을 갖고 눈을 감는 쪽이 아무 기대 없이 죽음을 맞는 쪽보다 더 편안했으리

덩쿨 아래 몸을 말리는 요나(세부)

란 것은 자명합니다. 요나 석관의 주인은 물고기 입속에서 나와 그늘에서 휴식을 취하는 석관 속 요나의 모습을 사후의 자신으로 여기며 영원한 잠에 들 수 있었을 겁니다.

저는 요나 석관이 앞서 나온 로마 영웅의 석관보다 조금 어설프다고 생각했는데, 적어도 죽음이란 문제를 정면으로 다뤘다는 점에서는 생각이 깊어진 측면이 있는 것 같아요.

네, 다른 말로 하면 삶에 철학적 깊이가 생겼다고 할 수 있지요. 바로 이 부분이 중세 미술을 이해하기 위한 핵심입니다. 중세는 흔히 암흑시대니 뭐니 해서 역사가 후퇴한 시기로 알려져 있습니다만, 자세히 들여다보면 내면적으로 아주 깊은 성찰을 했던 시기입니다. 지금까지 보았듯 죽음이라는 인간의 근본적인 물음에 대답하는 시

기이기도 했고요. 또 앞으로 보겠지만 신은 어떤 존재여야 하고 신 앞에서 인간은 무엇을 할 수 있는지 끝없이 탐구하는 과정으로 드러나기도 합니다.

어렵네요. 아직은 중세 미술의 매력을 잘 모르겠어요.

걱정 마세요. 이제부터는 보자마자 대단하다고 인정할 수밖에 없는 미술 작품이 속속 등장하기 시작할 테니까요. 이런 미술 작품들을 통해 중세를 더 깊이 이해하게 되면 자연스럽게 중세 미술의 매력도 알 수 있을 겁니다.

이제 우리는 곧 기독교 미술의 가장 큰 격변기를 보게 됩니다. 그동안 탄압받던 기독교가 합법화되면서 컴컴한 공동묘지에서 밝은 지상으로 나아가게 되거든요.

그러고 보니 지금까지 본 카타콤 벽화나 석관 같은 초기 기독교 미술 작품은 다 지하에 있었네요.

그렇습니다. 게다가 우리가 지금까지 살펴본 초기 기독교 미술은 로마제국이 기독교를 박해할 당시의 미술이었기에 규모도 작고 남아 있는 것도 얼마 없습니다. 하지만 앞서 예고했다시피 역사 속 유례없는 성공담을 쓴 기독교는 창시된 지 300여 년 만에 로마제국의 국교라는 지위를 얻기에 이릅니다. 당연히 그때부터 카타콤이나 석관에 소박하게 표현되던 초기 기독교 신앙은 모든 면에서 성장합니다.

| 변방에서 중심에 서게 된 초기 기독교 |

탄압받던 기독교가 합법화되고 곧이어 로마제국의 국교가 된 것은 기적 같은 일입니다. 국교로 선포된다는 건 단순히 그 종교를 우대해주는 데서 그치는 게 아니라 국교를 제외한 다른 모든 종교를 허용하지 않겠다는 걸 의미하니까요. 이 결정으로 이집트 신전도, 그리스 로마의 신전도 하루아침에 문을 닫게 된 거죠.

어떻게 그런 일이 가능했나요? 거의 하늘과 땅이 뒤바뀐 상황인데요.

이런 엄청난 변화를 시작한 장본인은 바로 콘스탄티누스 황제입니다. 사진 속 석상의 주인공이죠. 예수의 13번째 사도라는 별명으로도 유명한 콘스탄티누스 황제는 기독교의 운명뿐만 아니라 로마제국의 운명까지 바꿔놓은 사람입니다.

왜 기독교를 합법화했을까요? 황제 본인이 기독교 신자였나요?

확실하지는 않습니다. 적어도 313년에 기독교를 공인할 당시에는 기독교인이 아니었습니다. 죽기 직전에야 비로소 세례를 받

콘스탄티누스 거상, 313년, 카피톨리노박물관 부서지기 전의 원래 모습은 앉아 있는 자세였으며 전체 높이가 9미터에 이를 정도로 거대한 조각상이었을 것으로 추측된다.

았다고 알려져 있는데, 이 때문에 콘스탄티누스 황제가 진정한 기독교인이 아니라고 생각하는 사람들도 있죠.

콘스탄티누스 황제가 기독교를 공인한 데는 그럴듯한 계기가 전해 내려오고 있습니다. 잘 알려진 이야기지만 간단하게나마 다시 소개해드리죠. 콘스탄티누스 황제가 정치적 라이벌인 막센티우스와 전쟁을 치르고 있을 때의 일입니다. 전세를 가를 운명적인 전투가 벌어지기 전날 밤, 콘스탄티누스 황제는 꿈속에서 십자가와 함께 "이 표징 아래 승리하리라"라는 신의 계시를 받았다고 합니다. 콘스탄티누스 황제는 수적 열세에도 불구하고 이튿날 전투에서 승리합니다. 그러고는 기독교의 공인을 선언하고, 몰수했던 기독교인들의 재산을 돌려주라는 명령을 내립니다. 이것이 그 유명한 밀라노 칙령입니다.

콘스탄티누스 황제가 정말 꿈속에서 계시를 받았을까요? 게다가 아무리 그랬다고 하더라도 꿈을 꾼 것만으로 이렇게 엄청난 결정을 내리지는 않았을 것 같은데요.

물론 복잡한 계산이 밑바탕에 깔려 있었을 겁니다. 분명 황제 자리를 단단하게 지키려는 정치적 의도가 있었겠지요. 앞서 설명한 대로 로마는 자고 나면 황제가 바뀌었던 군인 황제 시대를 겪었습니다. 황제 자리를 둘러싸고 잡음이 끊이질 않았지요.

콘스탄티누스는 이 혼란스러운 상황 속에서 유일한 신을 숭배하는 기독교를 후원함으로써 로마제국의 유일한 통치자라는 정통성을 한층 강화할 수 있었습니다. 즉 하나의 신, 하나의 종교, 그리고 하

나의 황제라는 이념을 주장하는 게 가능해진 겁니다. 이렇게 새로운 로마제국을 이끌 정치적 기치를 세운 셈이죠.

| 예수는 신인가 사람인가 |

콘스탄티누스 황제는 밀라노 칙령 이외에도 기독교의 역사에 지대한 영향을 끼친 결정을 여럿 내립니다. 325년 지금의 터키 북서쪽에 있는 도시 니케아에서 최초의 공의회를 연 것도 그중 하나죠.

공의회요? 무슨 회의 같은 건가요?

공의회란 전 세계 기독교 지도자들이 한자리에 모여 중요한 교리를 통일하는 회의를 뜻합니다. 아마 콘스탄티누스 황제는 제국을 통일한 것처럼 기독교의 교리도 통일하고 싶었나 봅니다. 제국의 모든 주교들에게 니케아로 모이라고 명령한 콘스탄티누스 황제는 끝장 토론을 벌여 교리를 통합하도록 합니다.

교리를 통합하는 데 제국의 모든 주교가 모여서 끝장 토론까지 해야 했다니 만만찮은 일이었겠네요.

신의 뜻을 알려면 신중해야지요. 게다가 교리를 하나로 만드는 일은 당시에는 꽤 시급했습니다. 막상 수백 년 동안 불법이었던 기독교를 받아들이려니 비슷한 이단 종교들이 너무 많아서 어떤 게 진

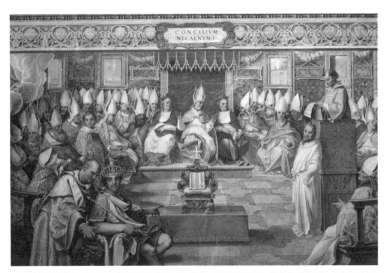

니케아 공의회를 그린 사도 도서관의 벽화, 16세기, 바티칸박물관 최초의 공의회는 니케아에서 개최되었다. 니케아 공의회에서 합의된 교리 중 가장 중요한 것은 하느님과 예수 그리스도, 하느님의 성령, 이 세 존재가 같다는 삼위일체 교리다.

짜 기독교인지 알 수 없었거든요.

참고로 가톨릭의 경우 지금도 공의회가 열립니다. 가장 최근에 열린 공의회는 1962년 제2차 바티칸 공의회로, 여기서 각국의 다양한 언어로 미사를 지낼 수 있다는 결정이 내려졌습니다. 이 공의회가 없었다면 지금까지 우리나라 성당에서도 라틴어로 미사를 지내야 했겠지요. 생각해보면 콘스탄티누스 황제 때 만들어진 공의회라는 합의 방식이 지금까지 지켜진다는 사실이 대단하지 않나요?

대단해요. 그런데 정말이지 콘스탄티누스 황제는 뭐든지 통일하기를 좋아했던 황제였군요.

복잡한 걸 못 참는 성격이었는지도 모르겠습니다. 아무튼 니케아

공의회 덕분에 초기 기독교의 방향이 어느 정도 정리됩니다. 합의된 내용 중에서 가장 중요한 건 예수 그리스도와 하느님의 관계였습니다. 기독교의 유일신 신앙 체계에 따르면 신은 하나여야 하는데, 하느님도 신이고 그의 아들 예수 그리스도도 신이잖아요? 쉬운 문제가 아니었지요.

전통적으로는 하느님과 예수 그리스도, 하느님의 영, 즉 성부·성자·성령이 하나라는 삼위일체 이론이 우세했습니다. 그런데 시간이 지나며 이 셋이 다르다는 견해가 점점 고개를 들었습니다. 이런 주장을 펼친 대표적인 이들이 아리우스파입니다. 아리우스파는 예수 그리스도를 신에게 선택받은 존재라고 설명합니다. 그들은 '예수 그리스도와 신은 같다'가 아니라 '예수 그리스도와 신은 비슷하다'라고 주장합니다. 예수 그리스도를 신이 아닌 인간으로 본 거죠. 결국 아리우스파는 인간도 신의 선택을 받으면 신처럼 될 수 있다는 논리를 편 겁니다.

최종적으로 삼위일체 교리를 채택한 니케아 공의회는 아리우스파를 이단으로 판결합니다. 하지만 이후에도 논쟁은 계속됩니다. 아리우스파는 이단으로 판명된 후에도 로마 황실 등 상류층을 집요하게 파고들었고, 고트족 같은 이민족을 포섭하며 꾸준히 인기를 얻었거든요. 어쨌든 니케아 공의회로 기독교는 예수 그리스도가 신이라고 공식 입장을 정리한 거예요.

세 명의 신(삼위일체)

신을 사이에 둔 아담과 이브

석관의
주인 부부

교리적 석관, 320~350년경, 바티칸박물관 위 칸 중앙의 큰 원 속 두 인물은 이 석관의 주인이지만 미완성이다. 석관의 제작자는 이 부분만 빼고 석관 대부분을 미리 만들어놓은 후 구매자가 오면 완성하려고 했던 듯한데, 시간이 모자랐는지 얼굴 부분에는 전혀 손대지 못했다.

| 본격적인 기독교식 석관 |

사상 최대의 교리 논쟁인 니케아 공의회를 의식해서인지 이 시기에 만들어진 미술 작품의 주제도 더불어 이전에 비해 심오해집니다. 앞 페이지를 보세요. 이 석관은 니케아 공의회가 열리던 즈음에 제작된 것입니다. 그런데 바로 이곳에 하느님과 예수 그리스도의 관계를 고민한 흔적이 보입니다. 위 칸 맨 왼쪽을 보세요. 신이 아담의 갈비뼈로 이브를 창조하고 있습니다. 잘 보면 아담은 쓰러져 있고 이브는 서 있네요. 그런데 흥미롭게도 신이 세 명입니다. 한 명은 앉아 있고 그 뒤에 두 명이 서 있는데, 모두 비슷하게 생겼습니다.

이게 당시의 삼위일체 논쟁을 반영한 조각인가요?

그렇습니다. 그러니 여기에 신을 세 사람으로 나눠 표현했죠. 아마 삼위일체의 신을 이런 방식으로 표현하려고 했던 것 같습니다. 이전에 기독교 석관의 장식은 앞서 살펴본 석관처럼 부활과 기적에 대한 단순한 암시가 거의 전부였습니다. 그런데 이 석관은 삼위일체라는 교리 해석까지 세심하게 다루고 있지요. 진전이라면 진전일 수 있겠습니다.

하긴, 삼위일체라는 교리 내용을 모르면 저런 방식으로 신을 표현할 수 없었겠죠? 석관을 만드는 쪽에서도, 주문하는 쪽에서도 이 내용을 나름대로 공부했다는 거네요.

이 석관에는 아담과 이브 이야기 외에도 다양한 주제가 들어가 있습니다. 간략하게 소개하자면 물로 포도주를 만들고, 빵 다섯 조각으로 5천 명을 배불리 먹이고, 죽은 나사로를 살리는 등 주로 예수가 기적을 행한 내용입니다. 이렇게 교리 내용이 많이 들어가 있어 이 석관을 '교리적 석관'이라고 부릅니다.

이야기들이 뒤엉켜 있어서 처음 본 사람들은 뭐가 어떤 내용인지 분간해내기 쉽지 않겠어요.

그렇습니다. 하지만 이런 경향은 기독교가 로마제국에 정착하면서 점차 정리됩니다. 뒤 페이지의 석관을 보세요. 성경 속 에피소드가 열 개나 들어가 있지만 하나하나가 마치 만화처럼 칸칸이 나뉘어 보기 편하게 정리되어 있습니다. 이 석관은 359년에 제작되었는데, 이 무렵 기독교는 이미 크게 번성해 있었습니다.

아무리 정리가 잘 되어 있어도 여전히 성경을 읽지 않은 사람은 한눈에 무슨 내용인지 알아보긴 어렵겠네요.

그리스 로마 신화를 알면 그리스 로마 미술을 좀 더 쉽게 이해할 수 있듯 기독교 미술도 기독교의 교리와 성경 내용을 알아야 좀 더 쉽게 이해되는 건 어쩔 수 없습니다. 그렇지만 걱정하지 마세요. 같은 이야기가 반복적으로 등장하기 때문에 몇 번 보다 보면 금방 익숙해질 겁니다.

유니우스 바수스의 석관, 359년경, 바티칸박물관

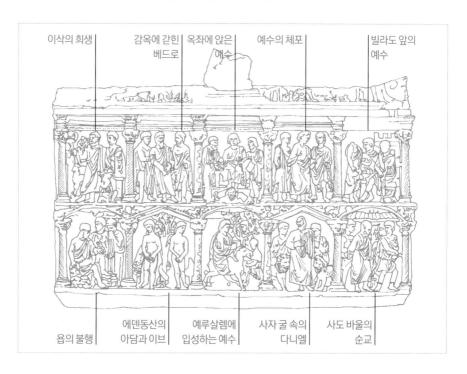

이삭의 희생 | 감옥에 갇힌 베드로 | 옥좌에 앉은 예수 | 예수의 체포 | 빌라도 앞의 예수

욥의 불행 | 에덴동산의 아담과 이브 | 예루살렘에 입성하는 예수 | 사자 굴 속의 다니엘 | 사도 바울의 순교

| 하늘의 옥좌 주인이 바뀌다 |

이 석관에서 가장 흥미로운 부분은 역시 위 칸의 중앙입니다. 아래
확대된 모습을 보세요. 높은 자리에 앉아 있는 인물이 예수 그리스
도인데 매우 젊어 보이죠? 초기 기독교 시대의 예수는 이렇게 젊은
모습으로 묘사된 경우가 많습니다. 예수 양쪽에는 베드로와 바울이
서 있습니다. 초기 기독교의 가장 대표적인 사도라고 할 수 있죠.

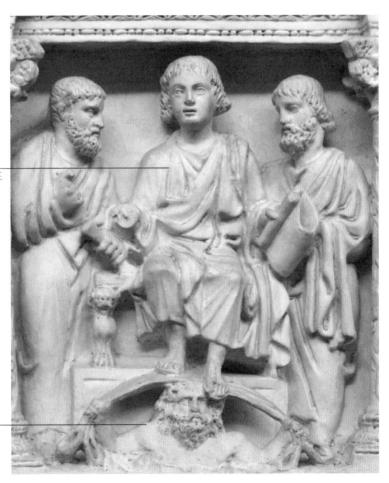

예수 그리스도

제우스

두 사람이 예수를 보필하는 건가요?

아마 예수가 두 사도에게 신의 교리를 전달하는 모습을 묘사한 듯합니다. 그런데 혹시 다른 인물을 발견하지 못하셨나요? 예수가 밟고 있는 수염 덥수룩한 인물 말입니다.

누군가요? 혹시 하느님인가요?

아닙니다. 하늘의 신이었던 제우스입니다. 황당한 일이죠. 제우스는 그리스 로마의 신인데 예수의 옥좌 아래 등장하니까요. 사실 기독교 교리에서 신은 하나이기 때문에 제우스가 예수와 함께 등장하는 건 말이 되지 않습니다. 그러나 이 석관을 조각한 조각가는 예수가 누구인지 꼭 설명하고 싶었던 것 같아요. 가장 위대한 신은 예수라는 걸 사람들에게 알려주고 싶었던 겁니다. 고민 끝에 그리스 로마의 최고의 신 제우스가 예수의 발치에 못 미칠 정도의 존재라고 직설적으로 표현한 거죠.

그래도 오랫동안 숭배받던 신인데 그 신의 머리를 밟고 있다니 너무 심한 거 아닌가요?

심하기에 앞서 일단 교리적으로도 있을 수 없는 표현이죠. 하지만 이런 이미지는 기독교를 전파하는 데는 대단히 효과적이었습니다. 기독교가 낯선 종교이니 당대 사람들에게 익숙한 신화와 비교하면서 그 우위를 설파하는 게 제일 쉬웠을 거예요. 그러다 보니 이렇게

그리스 로마 신화에 나오는 신이 기독교 이야기가 가득한 석관에 함께 등장하는 상황도 생겼던 것 같습니다.

앞서 예수를 어떻게 표현할지가 당대 화가들에게 큰 숙제였다고 말씀드렸지요? 여기서도 예수가 아주 젊은 청년으로 나타나 있다는 점을 눈여겨보세요. 아마 이 조각을 만든 사람은 자신이 알고 있던 신을 표현하는 방법을 동원해 이렇게 제작했을 겁니다.

일단 이 조각가는 예수를 젊은 남성으로 생각했나 봐요.

예수는 성경에 따르면 33세까지 살았으니 충분히 젊은 남성으로 표현할 수 있었을 겁니다. 하지만, 아마 그보다는 신은 당연히 젊은 모습이라는 그리스 로마 세계의 고정관념 때문에 이렇게 앳된 청년으로 표현한 듯합니다.

예수가 로마 귀족들이나 입던 토가를 입고 있다는 점도 비슷한 이유입니다. 절대로 살아생전 예수가 이렇게 좋은 옷을 걸치지는 않았을 겁니다. 이 조각을 만든 사람이 예수를 당시 로마 사람들이 고귀한 존재를 표현하는 방식대로 표현한 거죠. 그 때문에 예수는 이 석관 속에서 20대 초반의 젊은 로마 귀족 남성으로 변신합니다.

| 가장 오래된 그림 성경 |

이 시대 사람들이 새로운 종교를 표현하기 위해 얼마나 고군분투했는지 잘 보여주는 성경 속 삽화가 있습니다. 다음 그림을 보세요.

이것은 그림 성경 가운데 가장 오래된 것입니다. 5세기경 만들어진 라틴어 성경인 크베들린부르크 이탈라의 한 페이지인데요, 보존 상태가 썩 좋지 않습니다. 누군가가 이 성경을 찢어 다른 성경의 속지로 써버렸거든요.

이게 그림 성경 중에서 가장 오래된 거라면서요. 그렇게 귀한 걸 속지로 막 써버려도 되나요?

17세기에 누군가 이 책을 조각내어 속지로 활용했는데, 이때는 원래 책의 가치를 알지 못했던 듯합니다. 쉽게 말하면 포장지가 포장할 제품보다 더 비싼데도 포장하는 사람이 몰랐던 셈이죠. 이런 페이지가 총 다섯 장 발견되었습니다. 그런데 첫 번째 칸의 삽화가 어떤 이야기를 묘사한 것 같나요? 조금 흐릿하긴 하지만 한번 추측해 보겠어요?

보기에는 무슨 만화 같은데…. 잘 모르겠어요.

사실, 그림만으로 무슨 내용인지 알기는 어렵습니다. 많이 손상되었기 때문이죠. 이 그림을 이해하기 위해서는 그림의 물감이 떨어지면서 드러난 라틴어 메모까지 읽어야 합니다. 자세히 보면 흐릿하게 글자 같은 게 있지요?
첫 번째 메모를 해석하면 다음과 같이 쓰여 있습니다. "사울과 그의 시종이 옆에 서 있는 무덤, 그리고 구덩이를 뛰어넘으며 사울에게 나귀를 찾았다고 알리는 두 남자를 그려라." 구약성경 사무엘상

크베들린부르크 이탈라의 한 페이지, 5세기경, 베를린주립도서관

크베들린부르크 이탈라의 한 페이지(세부)

15장을 짧게 정리한 내용입니다.

누가 이 글을 적었을까요?

다분히 명령조인 내용으로 봐서 이 그림을 그린 화가는 아닌 것 같습니다. 누군가 화가에게 그릴 내용을 지시하기 위해서 쓴 메모 같아요. 그래서 많은 사람들이 성경 이야기를 잘 아는 성직자가 그 내용을 잘 모르는 화가와 함께 작업하기 위해 써놨던 지시 사항일 거라고 추측합니다.

흥미로운 건 이 그림이 그려진 5세기에 로마제국의 엘리트층은 대

부분 그리스어를 구사했기 때문에 라틴어 번역 성경은 중요하지 않게 여겼다는 사실입니다. 즉 이 메모를 적은 사람도 사실은 당시 더 권위가 있다고 여겨졌던 그리스어 성경을 잘 몰랐을 가능성이 크죠.

그러니까 화가도 성직자도 서로 정확한 성경 내용을 모르는 상태에서 뭔가를 만들었던 거네요.

그렇습니다. 초기 기독교 미술은 바로 그런 과정에서 만들어졌다고 할 수 있습니다. 이들에게 기독교 성경 이야기는 낯설었고, 상대적으로 기존 고대 종교의 이미지는 익숙했습니다. 그래도 이들은 자기가 알고 있던 지식과 경험을 총동원해 이 새로운 종교를 이해하고 표현하려고 노력했습니다. 이 과정에서 실수도 있었고 모호한 표현도 나왔지만, 모두 기독교라는 하나의 새로운 세계가 미술로 자리 잡는 데 필수적인 과정이었다고 할 수 있습니다.

왠지 우습기도 하고, 완성도 높은 미술이 아니라서 더 인간미가 느껴지는 것 같기도 하네요.

그렇게 느끼셨다면 다행이네요. 그게 이 시대의 미술을 감상하는 묘미 중 하나거든요. 당대 사람들이 이리저리 헤매며 중세 문화를 만들어가는 모습이 친근하게 드러난다는 점, 매력적이지 않나요? 하지만 유의하셔야 해요. 이건 단 한 세대 만에 완성된 것이 아닙니다. 우리는 빠르게 더듬어가고 있지만 사실 고대로부터 중세로 이어진 변화는 아주 더디게 진행되었습니다.

그러나 건축의 경우 사정이 달랐습니다. 건축은 로마제국의 확실한 장기였던 만큼 아주 빠르게 변화했고, 완성도도 뛰어났습니다. 결과적으로 웅장함과 심오함을 갖춘 신비로운 건축 세계가 기독교 공인에 발맞춰 빠르게 완성되는데, 이 이야기는 다음 장에서 이어가겠습니다.

오랫동안 로마제국에서 탄압받았던 기독교는 4세기 콘스탄티누스 황제에 의해
합법화되고 얼마 지나지 않아 로마의 국교로 자리 잡는다. 콘스탄티누스 황제는
공의회를 개최해 초기 기독교의 질서를 잡는 데 큰 영향을 끼쳤다.

로마가 기독교를 박해한 이유	① 하나의 신만을 섬기는 유일신 사상. ② 황제에 대한 충성 맹세 거부. ⇒ 사회의 불순 세력으로 여김.

로마가
기독교를
박해한 이유

① 하나의 신만을 섬기는 유일신 사상.

② 황제에 대한 충성 맹세 거부.

⇒ 사회의 불순 세력으로 여김.

기독교의
합법화 과정

313년 콘스탄티누스 황제가 밀라노에서 기독교 합법화를 선언.

325년 기독교 교리를 통일하고 정립하는 니케아 공의회 소집.

⇒ 기독교에 대한 이해가 깊어지며 교리를 고민한 미술이 등장하기 시작함.

예 삼위일체 교리를 표현한 '교리적 석관',

다양한 내용이 조화를 이룬 '유니우스 바수스의 석관'

 →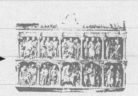

크베들린부르크
이탈라

제작 시기 5세기.

내용 구약성경의 사무엘상 15장.

의의 최초의 그림 성경. 새로운 종교를 표현해야 했던 당대 사람들의 고민을 엿볼 수

있음.

새로운 욕구는 새로운 기술을 필요로 한다.

—잭슨 폴록

02 지하에서 지상으로

#막센티우스-콘스탄티누스 바실리카 #구 베드로 대성당
#산타 코스탄차 성당

다시 콘스탄티누스 황제가 기독교를 공인한 때로 돌아가 보죠. 기독교를 공인한 콘스탄티누스 황제는 초라했던 기독교가 제국의 위상에 걸맞은 종교로 보이도록 여러 가지 조치를 취합니다. 여기서 질문을 하나 하겠습니다. 로마제국의 종교로 발돋움한 기독교가 가장 시급히 해결해야 할 문제는 무엇이었을까요?

신앙의 자유도 얻었겠다, 교리도 정리됐겠다, 또 해결해야 할 게 있었나요?

새로운 성전이 필요했습니다. 기독교는 신자들이 함께 모여 치르는 의식을 중요하게 여기는 종교입니다. 그런데 막 공인된 기독교에는 그럴 만한 장소가 없었습니다. 다시 말해 미사나 예배를 올릴 공간이 없었던 겁니다. 이 때문에 황제는 새로운 종교를 위해 넓은 교회

를 짓는 사업을 시급하게 진행해야 했습니다.

하지만 기독교가 공인되기 이전에도 교회가 있지 않았나요? 그전에도 함께 모여서 기도는 했을 테니까요.

있었지만 규모가 아주 작았죠. 공인되기 전에는 대부분 개인주택을 개조해서 교회로 썼다고 합니다. 로마 시내를 포함해 곳곳에 그런 주택교회가 있었다고 전해지는데 현재는 남아 있는 게 거의 없습니다.

왜 남은 게 거의 없나요?

예나 지금이나 사람이 살기 좋은 터는 비슷합니다. 그래서 사람이 살던 곳에는 시간이 지나면 다시 새로운 집들이 들어서고, 그것이 반복되면 오래전 주택들의 흔적은 완전히 사라질 수밖에 없죠. 더구나 로마 시내에 있었던 주택교회들은 기념비적인 건축물도 아니었을 테니 대부분 자연스럽게 사라졌을 겁니다.

| 최초의 기독교 교회 양식 |

그런데 기적적으로 로마제국의 동쪽 변방에 있던 두라유로포스에서 초기 주택교회 하나가 발견되었습니다. 앞서 이 도시에서 미트라교의 벽화를 본 적 있죠. 전쟁으로 인해 3세기 중엽에 시간이 멈춰버린 곳입니다. 이 도시는 로마제국의 중심부에서 한참 떨어진

240년경 지어진 두라유로포스의 주택교회(왼쪽)와 그 복원(오른쪽)

변방이었기에 종교적으로 좀 자유로운 분위기였던 것 같습니다. 박
해가 심하지 않았으니 소박하게나마 기독교 교회를 만들 수 있었겠
지요. 아무튼 우리처럼 역사를 더듬어가는 사람들에게는 다행이라
고 할 수 있습니다. 이 도시가 갑자기 멸망한 바람에 기독교가 공인
되기 전의 초기 주택교회를 볼 수 있게 되었으니까요.

왼쪽 사진을 보면 거의 폐허처럼 보이는데 어떻게 여기가 교회라는
걸 알 수 있었나요?

두라유로포스 주택교회에서 초기 기독교의 세례 의식이 있었을 걸
로 추정되는 시설이 하나 발견되었거든요. 오른쪽 사진을 보세요.
미국 예일대학교에서 복원한 두라유로포스 주택교회의 모습입니다.
반원형 아치 아래, 물을 담는 수조가 보입니다. 이 수조가 바로 초
기 기독교인들이 세례 의식을 했던 증거입니다. 주변 벽화에는 초
기 기독교의 도상도 나타나 있습니다. 아치의 벽면에는 선한 목자
와 양들, 오른쪽 벽면에는 세 명의 여성이 석관에 다가가는 모습이
그려져 있다고 합니다.

앞서 카타콤에서 봤던 선한 목자가 여기에도 나오네요. 아무튼 이렇게 작은 교회에서 사람들이 세례를 받고 기도도 했다니 신기해요.

사실 구조로 보면 교회보다는 가정집에 가깝죠. 당시의 개인주택을 약간 개조해서 만든 교회라 일반적인 주택의 구조와 거의 차이가 없습니다.

하지만 313년에 기독교가 공인되면서 상황은 달라집니다. 기독교인들은 공식적으로 의례를 벌일 수 있는 큰 건물이 필요하게 되었습니다. 큰 건물을 마련하는 건 생각보다 까다로운 일이었습니다. 새롭게 지어질 교회는 그 도시의 신자들이 다 들어갈 수 있을 만큼 커야 했고, 동시에 그리스 로마 신전에 뒤지지 않을 만큼 격식도 갖춰야 했을 테니까요.

꼭 새로운 건물을 지어야만 했을까요? 그냥 그리스 로마 신전을 개조해서 써도 됐을 것 같은데요.

물론 그럴 수 있었고, 실제로 그런 예도 있습니다. 그러나 그리스 로마 신전은 내부 공간이 좁고 어두웠습니다. 많은 사람들이 모여 의식을 치르기엔 적절치 않았죠. 뿐만 아니라 기독교인들로서는 이교도 신의 신전을 재활용한다는 것 자체가 별로 달갑지 않은 일이었을 겁니다.

그랬겠네요. 새 술은 새 부대에 담아야 한다는 말이 있으니까요.

그렇습니다. 결국 기독교인들은 기존 고대 신전과는 다른 새로운 모습의 교회를 원하게 되는데, 여기서 콘스탄티누스 황제는 또다시 야심가다운 면모를 보여줍니다. 그의 명에 따라 기존과는 아예 다른, 완전히 새로운 기독교 신전이 만들어지죠.

콘스탄티누스 황제가 교회 건축에까지 참견했나요?

그렇습니다. 최초의 기독교 교회로 알려진 건물은 로마 시에 있었던 구 베드로 대성당입니다. 콘스탄티누스 황제의 명으로 지은 교회인데, 아쉽게도 지금은 남아 있지 않습니다. 아래 그림은 남아 있는 기록을 토대로 구 베드로 대성당의 구조를 그린 그림이고요, 나중에 이 건물을 부수고 좀 떨어진 자리에 뒤 페이지 사진 같은, 지금의 베드로 대성당을 지었습니다.

새 성전을 지으려고 최초의 기독교 교회를 헐어야 했었나 봐요. 아깝게 왜 그랬을까요?

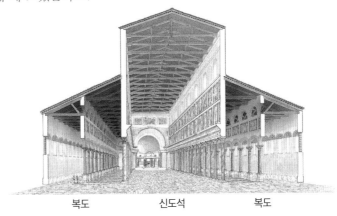

복도　　　　　신도석　　　　　복도

구 베드로 대성당, 320~327년경(복원 상상도)

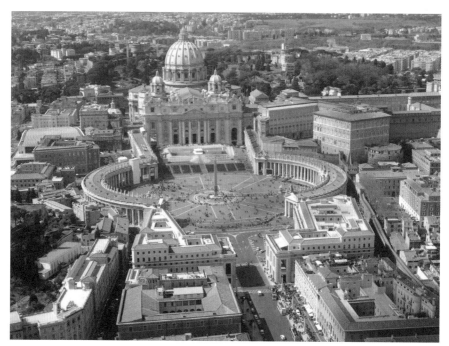

바티칸의 베드로 대성당, 1506~1626년 베드로 대성당은 교황이 관할하는 성당으로, 로마 가톨릭의 총본산이라고 할 수 있는 곳이다.

어차피 당시 구 베드로 대성당은 허물어져서 거의 정상적인 기능을 할 수 없는 상태였던 듯합니다. 새로운 대성당을 짓는 공사가 한창이던 1532년의 소묘 작품을 보면 당시 구 베드로 대성당이 보수해서 쓸 수 없을 정도의 폐허라는 사실을 알 수 있습니다.

재건축되어 아쉽게도 지금은 볼 수 없지만 콘스탄티누스 황제 때 지어진 구 베드로 대성당은 이후 교회 건축에 엄청난 영향을 끼쳤습니다. 특히 직사각형 교회 건물의 원조가 되지요.

직사각형 교회 건물이요?

마르텐 반 헴스케르크, 공사 중인 베드로 대성당, 1532년경, 베를린국립미술관 북유럽에서 온 화가가 남긴 이 드로잉은 새로운 베드로 대성당을 짓는 공사가 한창 진행되는 모습을 담고 있다. 아랫부분에 구 베드로 대성당의 쇠락한 모습도 그려져 있다.

아래 도면은 앞서 상상도로 봤던 구 베드로 대성당의 평면도입니다. 직사각형이라고 쉽게 불렀지만, 초기 기독교 시대에 지어진 이런 직사각형 교회들의 정식 명칭은 바실리카 양식이라고 합니다.

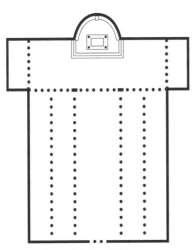

구 베드로 대성당의 평면도

바실리카가 건축 양식 이름이에요? 바실리카는 교회라는 뜻 아닌가요?

맞습니다. 지금이야 바실리카라고 하면 그냥 오래된 교회라는 의미로 이해하면 됩니다. 하지만 사전을 찾아보면 원래는 고대 로마의 건축 양식 중 하나를 가리키는 말이라고 나오죠.

아직도 로마 시에 가면 고대 바실리카의

흔적을 볼 수 있습니다. 그중 하나가 콘스탄티누스 황제와 밀비오 다리에서 전투를 벌였던 막센티우스가 지은 바실리카예요. 막센티우스가 짓기 시작했지만 최종적으로는 콘스탄티누스 황제가 완성시킨 건물입니다. 그래서 막센티우스-콘스탄티누스 바실리카라고도 부르죠.

이 바실리카는 지금도 거대해 보이는 건물이지만 원래는 더욱 거대했습니다. 지금은 아래 사진처럼 한쪽이 무너져 반만 남아 있지만요. 원래는 저 세 개의 아치 위에 다시 아치가 올라가 있었다고 합니다. 1층이 아닌 2층 건물이었던 겁니다.

로마제국답게 엄청난 규모네요.

로마제국에서 바실리카는 주로 관공서나 시장처럼 공공시설로 활

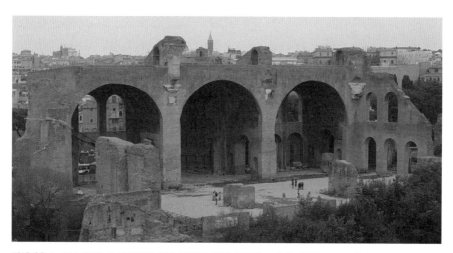

막센티우스-콘스탄티누스 바실리카, 306~313년, 로마 로마의 고대 유적군인 포로 로마나에서 가장 큰 바실리카 건물이다. 306년에 막센티우스가 착공했으며, 313년에 콘스탄티누스 황제가 완공했다.

용하던 건물이었습니다. 내부의 가운데 공간을 벽으로 나누지 않고 넓게 뻥 뚫어놓은 건물이었죠. 고대 로마 사람들은 여기서 업무를 보거나 물건을 거래했다고 합니다.

아래 복원도를 보니 그리스 로마 신전과 달리 건물에 창이 많아 빛이 잘 들어와서 사람들이 일하기에 좋았을 것 같아요.

맞습니다. 통풍과 채광이 잘되는 건물이죠. 게다가 중앙의 넓은 홀 양쪽으로는 복도가 있어 이 복도를 통해 홀의 어느 곳이든 오갈 수 있게 되어 있습니다. 왼쪽에 둥글게 돌출된 반원형 건물 머리 부분을 앱스라고 부르는데, 그곳에 콘스탄티누스 황제의 동상이 놓여 있었다고 합니다. 교회 건축으로 바실리카 양식이 활용될 때는 이 앱스 부분에 제단이 놓였죠. 절대적인 건 아니지만 교회로 지을 땐

막센티우스 - 콘스탄티누스 바실리카의 복원도

보통 앱스가 해가 뜨는 방향에 위치하도록 짓습니다. 신도들이 매일 아침 뜨는 해를 보며 예배를 시작할 수 있도록 말입니다.

그럼 로마제국의 바실리카 건물과 바실리카 양식의 교회 건물이 거의 같은 모양이라고 보면 되나요?

물론 기독교 교회가 전통적인 바실리카를 그대로 쓰진 않았습니다. 목적이 다르니 약간의 조정을 거쳤지요. 기독교 교회는 전통적인 바실리카와 달리 제단 방향으로 시선이 향할 수 있도록 위계적으로 공간을 조직해야 합니다. 그 의도는 평면도에 잘 드러나는데요, 아래에서 막센티우스-콘스탄티누스 바실리카와 구 베드로 대성당의 평면도를 한번 비교해볼까요?

가장 먼저 눈에 띄는 차이는 기둥입니다. 막센티우스-콘스탄티누스 바실리카에서는 중앙 홀과 복도가 단순하게 세 개의 큰 아치로 나

막센티우스-콘스탄티누스 바실리카
(306~313년)의 평면도

구 베드로 대성당(320~327년)의
평면도

뉘지만, 구 베드로 대성당은 작은 기둥이 열을 지어 서 있습니다. 제단 맞은편 정문을 통해 성당 내부로 들어온 사람은 양쪽으로 줄지어선 기둥들로 인해 시선이 자연스럽게 제단 쪽으로 향하게 되겠지요. 차이점은 또 있습니다. 구 베드로 대성당은 좌우가 거의 완벽하게 대칭을 이룹니다. 그에 반해 막센티우스-콘스탄티누스 바실리카는 좌우대칭이 아닙니다. 앱스가 두 개가 있는데 서로 엇갈려 있고, 문도 왼쪽 중간에 있죠.

구 베드로 대성당은 제가 아는 교회 건물과 거의 비슷한 것 같아요. 물론 실제로는 많이 다르겠지만요.

아닙니다. 요새 지어지는 교회들도 거의 이 양식을 따르고 있습니다. 아래에서 경동교회의 모습을 보세요. 아니면 근처에 있는 교회를 가봐도 마찬가지일 겁니다. 아무리 네모 반듯한 빌딩 안에 차려진 교회라도 내부는 여전히 비슷한 구조를 유지하고 있습니다.

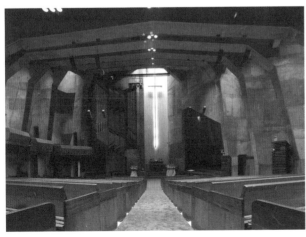

김수근, **경동교회와 평면도, 1981년, 서울** 앞쪽이 제단이고 그 뒤로 신도석이 있어 전체적으로 초기 교회의 구조가 유지되고 있다는 사실을 알 수 있다.

그러게요. 정면의 앱스와 제단, 가운데 신도석이 있는 구조까지 지금도 꽤 비슷한 것 같아요.

이런 지속성은 종교 건축이기에 가능합니다. 교회 건축의 근원이 되는 기독교 신앙이 4세기 무렵부터 지금까지 계속되고 있으니까요. 이외에도 역사가 깊은 바실리카 양식의 교회가 많습니다. 예를 들어 예수 그리스도가 태어난 마을 베들레헴에 지어진 예수 탄생 기념 성당도 바실리카 양식으로 지어졌어요.

사실 바실리카 양식 교회는 한눈에 보기에도 구조가 단순하지요. 기둥을 올리고 지붕을 얹은 모양새가 언뜻 보면 우리나라 시골에서 흔히 볼 수 있는 창고 건물과 다를 바 없어 보이기도 해요. 내부 공간을 최대한 넓게 활용할 수 있는 건물을 만들다 보면 결국 이런 양식에 이르게 되나 봅니다.

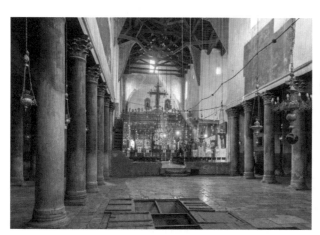

예수 탄생 기념 성당과 평면도, 325년경 예수가 탄생했다고 알려진 예루살렘 인근의 마을 베들레헴에는 예수 탄생을 기념해 지은 성당이 자리하고 있다. 내부는 전형적인 바실리카 양식이다.

| 그리스 로마 신전이 교회가 되지 못한 이유 |

저라면 아무리 그리스 로마의 신전이 구조적으로 적합하지 않았더라도 교회로 재활용하고 싶었을 것 같아요. 그리스 로마 신전은 일단 멋있잖아요.

다른 신을 모시는 신전으로 쓰였던 건물이니만큼 기독교 신자들에게는 이교적인 느낌이 강했을 텐데, 어떻게 고대 그리스 로마 신들의 신전을 그대로 쓸 수 있겠어요.

생각해보니 그렇군요. 성당에 불상을 모셔놓는다고 바로 절처럼 느껴지지는 않을 테니까요.

게다가 앞서 말했듯 고대 그리스 로마 신전은 기독교 교회가 필요로 하는 조건을 갖추지 못했습니다. 기독교도들은 집회 등 공동의 의식을 중요시했고, 따라서 교회는 모든 신도가 들어갈 수 있도록 지어져야 했습니다. 반면 고대 그리스 로마의 신전은 집회 장소라기보다는 신탁을 받고 제물을 바치는 등 은밀한 의식이 치러지는 성소에 가까웠습니다. 많은 사람이 들어가는 게 목적이 아니었어요. 그리스 아테네에 있는 파르테논 신전도 마찬가지였고요.

뒤 페이지의 파르테논 신전 상상도를 보세요. 아테나 여신상이 있는 내부 공간이 신전 규모에 비해 좁다는 걸 알 수 있습니다. 이처럼 고대 그리스 로마의 신전은 내부 공간이 넓지 않았어요. 여러 사람이 모이는 곳이라는 개념이 없었기에 아예 창도 없어 어두웠죠.

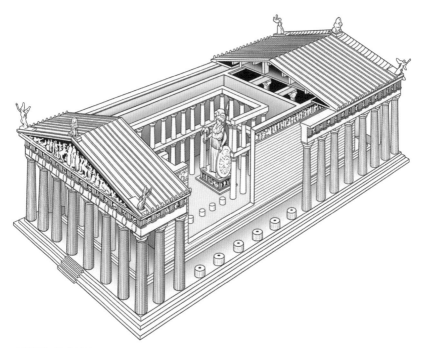

파르테논 신전 상상도 신전 내부는 겹겹이 벽으로 둘러싸여 있었으며, 주로 사제들만 들어갔다.
중요한 대중 의식은 대부분 신전 바깥에서 행해졌다.

여러 사람이 모여야 하는 공공의 제사 의식은 모두 신전 바깥에서
이루어졌고요.

그러나 바실리카는 달랐습니다. 애초부터 종교적 목적의 건물이 아
니었지요. 많은 사람이 모일 수 있는 공공시설로 쓰기 위해 지어진
건물이었기 때문에 창이 많아 내부도 밝았고, 종교적 색채도 옅었
으니 초기 기독교가 새로운 교회 양식으로 택하기 좋았을 겁니다.

그래도 그리스 로마의 신전이 더 그럴듯해 보여요. 바실리카는 아
까 시골 창고와 비교해서 그런지 좀 단순해 보이기도 하고요.

꼭 그렇지만도 않습니다. 바실리카 양식으로 지어진 교회들은 겉에

서 보면 밋밋하게 느껴지는 게 사실이지만 안으로 들어가 보면 완전히 별세계가 펼쳐지는 경우가 많거든요. 절제된 외부에 비해 내부에 화려한 반전이 있습니다.

| 직사각형 교회 vs. 원형 교회 |

앞서 굳이 구 베드로 대성당을 짚고 넘어간 이유는 유구한 기독교 교회 건축의 공식이 구 베드로 대성당부터 적용되었기 때문입니다. 이 공식이 교회 건물을 보는 기준이라고 할 수 있기 때문에 가장 먼저 알려드리고 싶었거든요.

공식이라고요? 어려울까 봐 걱정돼요.

아닙니다. 알고 나면 간단합니다. 구 베드로 대성당은 직사각형 교회, 즉 바실리카 양식 교회라고 말씀드렸죠? 그런데 그와 대비되는 교회 양식이 있습니다. 바로 원형 교회인데요, 정다각형 또는 원 모양이라 뒤 페이지에서 두 평면도를 보면 쉽게 구분될 거예요.

아, 그냥 문자 그대로 직사각형과 원형, 이렇게 이해하면 되겠네요.

그렇습니다. 앞서 직사각형 교회는 고대 로마의 바실리카에서 유래했다고 말씀드렸는데요, 원형 교회는 로마 귀족들의 무덤을 짓는 데 많이 사용된 마우솔레움 양식에서 유래했습니다. 이 때문에 죽

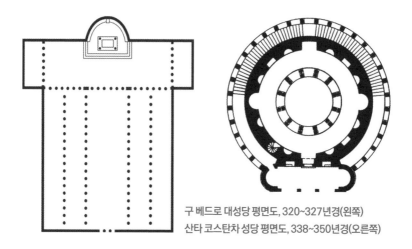

구 베드로 대성당 평면도, 320~327년경(왼쪽)
산타 코스탄차 성당 평면도, 338~350년경(오른쪽)

음으로 믿음을 증명한 순교자를 기념하는 성당으로는 원형 교회가
선호되는 편입니다.

아무튼 세상에 수많은 기독교 교회가 있지만 대부분 직사각형 교회
또는 원형 교회에 속한다고 할 수 있습니다. 그러니 이제부터 볼 모
든 교회는 이 두 갈래 중 하나에 속한다고 생각하시면 됩니다.

정말로 모든 교회 건축을 직사각형과 원형, 두 가지로 나눌 수 있다
는 건가요?

쉽게 말하면 그렇습니다. 물론 앞뒤 좌우가 같은 비율로 아름답게
떨어지는 원형 교회의 매력을 직사각형 교회가 따라오기는 힘듭니
다. 원이나 정다각형은 그 자체로 완벽함을 드러내죠. 그래서 원은
종종 천상의 세계를 상징하고는 하는데요, 이 때문에 많은 사람이
만약 신의 섭리를 건축적으로 드러내야 한다면 직사각형 교회보다
는 원형 교회가 더 적합하다고 생각합니다.

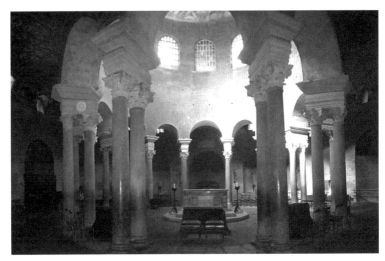
산타 코스탄차 성당의 내부, 338~350년경, 로마

| 다시 주목하는 판테온의 위대함 |

그렇다면 원형 교회가 직사각형보다 더 많이 지어졌겠네요. 더 아름답다고 여겨졌다면서요.

꼭 그렇지는 않습니다. 그 수로 따지면 직사각형 교회가 훨씬 많을 거예요. 왜냐하면 직사각형 교회가 원형 또는 정다각형 교회보다 상대적으로 짓기 쉽기 때문입니다. 생각해보세요. 직사각형 교회를 크게 만들려면 기둥을 줄줄이 세우기만 하면 되거든요.

하지만 원형 교회를 크게 지으려면 건축 난이도가 기하급수적으로 높아집니다. 왜냐하면 중앙의 넓은 공간을 예배 장소로 써야 하기 때문에 그곳에 기둥을 세울 수가 없으니까요. 그러다 보니 벽에 가해지는 지붕의 하중을 정교하게 계산해서 건축해야 했고, 자연히

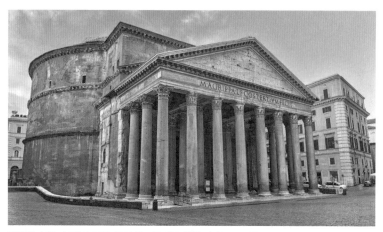

판테온, 118~128년, 로마 로마의 모든 신을 위한 신전으로, 기원전 27년에 건설되었으나 기원후 80년에 화재로 파손되었다가 118~128년에 재건되었다.

지을 수 있는 크기에 한계가 있습니다. 아름답지만 드는 노력에 비해 사람이 많이 들어갈 수 없어서 상대적으로 적게 지어진 거지요. 그래서 로마의 판테온이 대단한 건물이라는 거예요. 2000년 전에 직경 43미터나 되는 거대한 원형 건물을 만들어냈다는 건 지금 기준으로 봐도 놀라운 일입니다.

어쨌든 모든 교회를 직사각형과 원형, 두 갈래로 정리할 수 있다니 간단해서 좋네요.

다행입니다. 지금까지 주로 직사각형 교회를 보았으니 이제 원형 교회를 보러 갈 차례인데요, 이왕이면 큰 의미가 있는 곳으로 가는 게 좋겠지요. 이제 초기 기독교 시대부터 지금에 이르기까지 모든 기독교 신자들이 살면서 한 번쯤 방문하고 싶어 하는 성지, 예루살렘으로 가보겠습니다.

로마제국의 국교로 새롭게 발돋움한 기독교에 가장 시급한 과제는 종교 의식을
치를 장소, 즉 교회를 건설하는 일이었다. 이때 콘스탄티누스 황제에 의해 채택된
교회 양식은 현재까지도 이어지고 있다.

두라유로포스 **주택교회**	**건설 시기** 3세기경(기독교가 합법화되기 전). **의의** 기독교도들이 모여 예배를 드렸던 주택교회의 흔적을 볼 수 있음.

교회 건축의
공식

초기 기독교의 가장 큰 과제

⇒ 교회 건설: 신도들이 모여 예배를 드릴 공간이 시급했음.

두 가지 기독교 교회 양식

① 직사각형 교회 **예** 구 베드로 대성당

② 원형 교회 **예** 산타 코스탄차 성당

초기 교회의
양식

바실리카 고대에는 주로 관공서나 시장처럼 공공건물 시설로 활용되었으나 초기
기독교에서 채택한 이후 기독교 교회 건물의 모태가 됨.

마우솔레움 고대 로마 시대에 주로 귀족의 무덤 건축으로 활용되었던 원형 건축 양식.
순교자를 기념하는 교회들이 이 양식을 본떠 만들어짐.

예루살렘의 모습은 세계의 역사다.
또한 지구와 천국의 역사다.

─벤저민 디즈레일리

O3 지상의 천국 예루살렘

#바위 돔 사원 #통곡의 벽 #예수 성묘 교회

기독교를 공인한 콘스탄티누스 황제는 로마 시뿐만 아니라 제국 곳곳에 교회를 건설하기 시작합니다. 가장 역점을 두었던 곳 중 하나가 바로 예루살렘이에요. 지금도 모든 기독교인이 동경하는 도시지요. 예루살렘은 예수 그리스도가 죽고, 묻히고, 부활한 곳으로, 어느 곳보다도 가장 먼저 교회가 세워져야 할 곳이었습니다. 기독교 성지 예루살렘이라고 할 때 가장 먼저 떠오르는 게 무엇인가요?

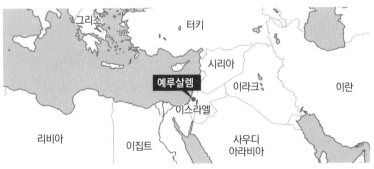

예루살렘의 위치

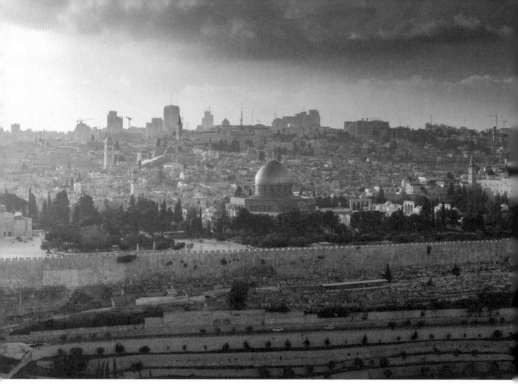

예루살렘의 바위 돔 사원

글쎄요, 예수 그리스도가 십자가에 못 박혀 죽은 골고다 언덕이 제
일 먼저 떠오르네요.

예루살렘에 가면 실제 골고다 언덕에 오를 수 있을 뿐만 아니라 예
수가 십자가를 메고 걸었던 길도 따라 걸을 수 있습니다. 이 밖에
도 예루살렘 곳곳에서는 예수의 마지막 흔적을 목격할 수 있습니다.
그러니 기독교인들이라면 꼭 한번 가보고 싶은 곳이겠죠.
그런데 막상 우리나라 사람들이 예루살렘에 가면 당황합니다. 도시
에서 가장 눈에 띄는 건축물은 기독교 교회가 아니라 이슬람 사원
이거든요. 위 사진을 보세요. 황금빛으로 찬란한 바위 돔 사원이 눈
에 띕니다. 우리나라에서는 기독교인들의 성지로 잘 알려져 있는

예루살렘은 사실 유대교, 그리고 이슬람교의 중요한 성지기도 하죠.

이슬람교도에게도 예루살렘이 중요한 땅인가요?

네, 그 사실이 생각보다 잘 알려져 있지 않아요. 예루살렘은 이슬람교도들이 메카, 메디나와 함께 3대 성지로 모시는 곳입니다. 그래서 방금 본 사진 속 바위 돔 사원이 매우 화려하게 지어진 거죠. 이 사원의 황금빛 지붕 밑에는 큰 너럭바위가 하나 있습니다. 그 바위가 이슬람교의 창시자 무함마드가 알라신을 만나기 위해 하늘로 승천했다 돌아온 장소라고 알려져 있죠.

그런데 공교롭게도 이 바위는 유대인과 기독교인에게도 아주 중요한 자리입니다. 이스라엘 민족의 조상 아브라함이 바로 이 바위 위에서 아들을 신에게 제물로 바치려 했다고 하거든요. 이 이야기는 구약성경에 자세하게 나옵니다.

와, 정말 여기는 이슬람교, 기독교, 유대교 모두에게 중요한 성지라고 할 수 있겠군요.

그래서 오늘날의 예루살렘은 분쟁의 땅이기도 합니다. 뒤 페이지 지도를 보세요. 일단 이 도시는 네 구역으로 나뉘어 있습니다. 이슬람, 유대교, 그리고 기독교 구역이 있고, 여기에 아르메니아인들이 사는 지역도 있습니다. 아르메니아인들은 일찍부터 기독교를 받아들인 후 예루살렘으로 이주해 자기들만의 공동체를 만들어왔던 소수민족입니다. 이렇게 사방 1킬로미터밖에 안 되는 작은 지역 안에

각자 이곳이 자기 종교의 성지라고 주장하는 사람들이 아옹다옹 모여 있으니 크고 작은 분쟁이 계속해서 벌어질 수밖에 없겠죠.

그러고 보니 예루살렘에서 종교 간에 충돌이 벌어졌다는 뉴스를 종종 접한 것 같네요.

그렇습니다. 예루살렘은 모두에게 너무나 중요한 곳이기 때문에 다른 종교에 양보한다는 것은 상상조차 하기 어려울 겁니다. 이슬람

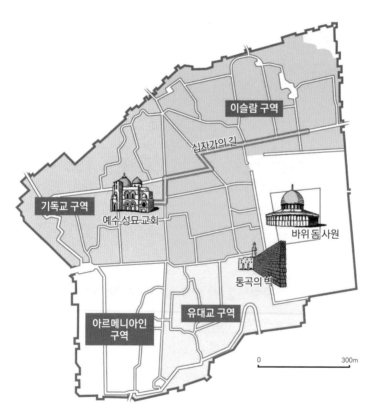

예루살렘의 구시가지 지도 예루살렘의 핵심인 구시가지다. 0.9평방킬로미터밖에 안 되는 좁은 구역에 예수 성묘 교회를 포함해 다양한 종교의 성지들이 옹기종기 모여 있다.

교와 유대교, 그리고 기독교 같은 큰 종교들이 모두 이곳을 성스러운 곳으로 받드는 걸 보면 신기하게 느껴질 정도입니다. 정작 예루살렘은 풍경이 아름다운 곳도 아니고 비옥한 땅도 아닌데 말예요.

예루살렘이 걸어온 역사를 잠깐 살펴보도록 하죠. 가장 먼저 이곳을 성지로 받든 민족은 유대인들이었습니다. 기원전 1000년경 다윗 왕이 유대 민족을 통일하며 이스라엘 왕국을 세우고 예루살렘을 수도로 삼습니다. 그 후 지금까지 예루살렘은 유대 민족의 정신적, 역사적 중심지로 자리해왔습니다.

다윗이라면… 골리앗을 돌팔매로 쓰러뜨렸다는 그 다윗 말인가요?

그 다윗 맞습니다. 다윗의 아들이 바로 유명한 솔로몬 왕이고요. 다윗에 이어 왕위에 오른 솔로몬은 수도 예루살렘에 거대한 유대교 성전을 지었는데, 그 성전도 바위 돔 사원이 있던 자리에 있었답니다. 그 성전을 솔로몬의 성전이라고 부릅니다.

유대 민족의 자부심이던 솔로몬의 성전은 기원전 6세기, 당시 중동 지방에서 새롭게 부상한 국가 바빌로니아에 의해 파괴됩니다. 유대인들은 포로로 잡혀 각지로 뿔뿔이 흩어지게 되고요. 우여곡절 끝에 일부 사람들이 예루살렘으로 돌아와 성전을 재건하는 데 성공합니다만, 그것조차 70년경 로마제국에 의해 파괴되지요. 심지어 독립이니 뭐니 소란을 피운다는 이유로 유대인들은 아예 예루살렘에서 추방되기까지 합니다.

예루살렘의 새로운 주인이 된 로마인들은 파괴한 유대교 성전 자리에 제우스 신전을 세웁니다. 이후 690년경 최초의 이슬람 왕조인

기원전 1000년경	기원전 586년	기원전 515년경
유대 민족이 솔로몬의 성전 건설	바빌로니아에 의해 솔로몬의 성전이 파괴됨	유대 민족이 솔로몬의 성전 자리에 제2성전 건설

690년경~	70년경	기원전 20년경
이슬람 왕조가 지금의 바위 돔 사원을 건설함	로마제국에 의해 제우스 신전으로 바뀜	유대 민족의 헤롯왕이 제2성전을 확장, 재건

예루살렘 성전 산의 변화 과정

우마이야 왕조가 예루살렘을 차지하면서 제우스 신전을 파괴하고 지금의 바위 돔 사원을 건설했고요. 이렇게 지어진 바위 돔 사원은 높이가 35미터로 거대한 데다 언덕 위에 있어서 예루살렘의 지평선을 완전히 장악하고 있습니다. 그래서 황금빛 장식으로 선명한 돔은 언제나 예루살렘을 찾는 사람의 눈길을 끌죠.

바위 돔 사원 하나에 이런 종교적인 사연이 숨어 있다니 놀랍네요.

바위 돔 사원이 있는 언덕을 성전 산이라고 부를 만하지요? 이제 바위 돔 사원 안으로 들어가 그 유명한 바위를 구경해봅시다. 바위 돔 사원에 들어가면 지름 20미터의 돔 천장이 바위를 보호하고 있고 그 주변을 복도가 빙 둘러싸고 있는데요, 흥미롭게도 앞서 본 산타 코스탄차 성당과 매우 비슷한 구조입니다. 다만 산타 코스탄차 성당은 원형이고 바위 돔 사원은 팔각형이라는 점이 다르죠. 팔각형 역시 당시 기독교 교회 건축에서 유행했던 양식입니다. 바위 돔 사

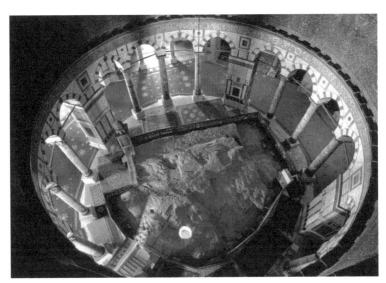

바위 돔 사원 내부 이슬람교 창시자인 무함마드가 이 바위에서 승천했다고 전해진다. 구약성경에서는 아브라함이 아들 이삭을 제물로 바친 곳이라고 한다.

원이 이렇게 지어진 이유는 분명 인근에 있던 기독교 교회를 의식했기 때문으로 보입니다.

이상하네요. 이슬람교와 기독교는 서로 경쟁하는 사이 아니었나요?

오늘날에는 두 종교의 관계가 점점 적대적으로 흘러가고 있지만, 처음에는 갈등이 그렇게 심각하지 않았습니다. 다른 종교와 달리 이슬람교는 아브라함이나 예수를 명예로운 선지자라고 인정하거든요. 물론 예수가 신의 아들이라는 것은 인정하지 않습니다만….

그래도 이슬람교 성전인 바위 돔 사원이 기독교 교회를 본떠 설계되었다니 잘 납득이 안 돼요.

바위 돔 사원의 전체적인 모습은 근처에 있던 예수 성묘 교회와 아주 닮았는데요, 결정적으로 돔의 크기가 지름 20미터로 거의 일치합니다. 당연한 일일지도 몰라요. 당시 근방에서 가장 훌륭한 건물이었을 예수 성묘 교회를 의식하지 않을 수 없었을 테니까요.

물론 세부는 완전히 이슬람 취향대로 장식되어 있습니다. 이슬람교도는 우상을 숭배하지 말라는 코란의 계율을 아주 엄격하게 지키죠. 그래서 이 사원에는 사람을 닮은 그림이나 조각이 하나도 없습니다. 대신 화려한 문양을 가득 그려놓았고, 전하고 싶은 메시지는 문자를 이용했습니다. 그중에는 "신은 아들을 가질 필요가 없다. 그분에게 영광이 있으소서"라는 내용도 있습니다.

아, 기독교의 창시자 예수 그리스도의 신성을 부정하는 말이네요.

아무튼 바위 돔 사원을 지은 이슬람교도들은 기독교뿐만 아니라 유대교도 의식하지 않을 수 없었을 겁니다. 따지고 보면 바위 돔 사원의 자리는 솔로몬의 성전이 있던 자리이기도 했으니까요. 어쩌면 이곳에 바위 돔 사원을 지은 초기 이슬람교도들은 이 사원을 통해 "우리가 유대교와 기독교를 계승한 최종 승리자다!"라고 말하고 싶었던 걸지도 모릅니다.

| 2000년 동안의 통곡 |

결론적으로 유대인에게 예루살렘은 한이 맺힌 곳이네요. 저라면 예

루살렘 쪽으로는 고개도 안 돌릴 것 같아요.

하지만 거듭된 시련에도 불구하고 유대인들은 결코 예루살렘을 포기하지 않았습니다. 3000년이 넘는 세월 동안 유대인들에게 예루살렘은 언제가 되든 돌아가야 할, 신이 내려준 약속의 땅이었습니다. 그 사실을 가장 잘 보여주는 곳이 바로 '통곡의 벽'입니다.

뉴스에서 언뜻 들어본 것 같아요. 뭔가 슬픈 사연이 있을 것 같네요.

아래 사진이 바로 통곡의 벽입니다. 무너진 솔로몬의 성전을 재건하면서 지은 제2성전의 일부입니다. 솔로몬 성전의 서쪽에 자리해서 '서쪽 벽'이라고 불리기도 합니다. 거대한 화강암 벽돌을 쌓아

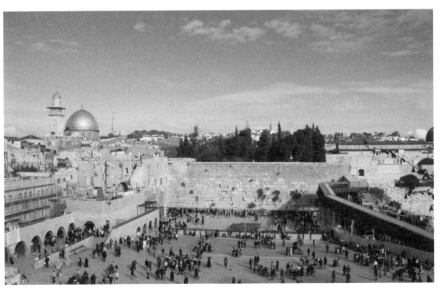

통곡의 벽(서쪽 벽) 로마제국은 고향에서 쫓겨난 유대인들이 1년에 단 하루 이 벽 앞에서 통곡할 수 있도록 허용했다. 지금은 벽 틈마다 유대인들의 기도와 소원이 적힌 종이쪽지가 가득 끼워져 있다.

만들었는데 전체 높이가 19미터나 됩니다. 기원전에 지어졌다니 대단한 규모죠? 예루살렘이 이집트 문명과 메소포타미아 문명을 끼고 있었던 만큼 옛 유대인들도 높은 수준의 건축 기술을 가지고 있었던 것 같습니다.

일부인데도 정말 웅장해 보이네요. 그런데 왜 여기에 통곡의 벽이라는 이름이 붙었나요?

유대인들을 예루살렘에서 추방한 로마제국은 1년에 딱 하루, 로마가 예루살렘을 함락한 날 유대인들이 예루살렘에 들어오는 것을 허용했습니다. 이때부터 유대인들은 무너진 성전 앞에서 나라 잃은 슬픔을 통곡으로 표현했다고 해요. 그래서 통곡의 벽이라는 이름이 붙었죠. 많은 유대인들은 지금까지도 성전을 지키지 못했다는 죄책감 때문에 1년 내내 검은 상복을 입는다고도 합니다. 앞서 본 사진 속 사람들도 모두가 검은 옷을 입고 있죠.

유대 민족의 성전이 무너진 게 70년경이면 지금으로부터 2000년 전이잖아요. 그런데 지금까지 상복을 입고 슬퍼하고 있다고요?

그래요. 약속의 땅 예루살렘과 신앙을 지키기 위한 유대인들의 일념은 정말 말로는 표현하기 어려울 정도입니다.

| 골고다 언덕을 덮어버린 교회 |

예루살렘에 관해서는 할 이야기가 너무도 많지만 우리가 지금 예루살렘까지 온 이유는 원형 교회 건물을 보기 위해서지요. 예루살렘에서도 기독교인들이 가장 소중하게 여기는 장소에 바로 아래 사진 속 교회가 있습니다.

이 교회를 예수의 성스러운 묘, 즉 예수 성묘 교회라고 부릅니다. 이름에서 알 수 있듯 원래는 바로 이 자리에 예수의 무덤이 있었다고 합니다. 물론 성경에 따르면 예수는 죽은 지 3일 만에 부활했다고 하니 무덤에 시신이 안치돼 있었던 건 아주 짧은 기간이었겠지만요. 예수의 무덤이 생기기 전에는 돌을 채취하는 채석장이었다고 합니다.

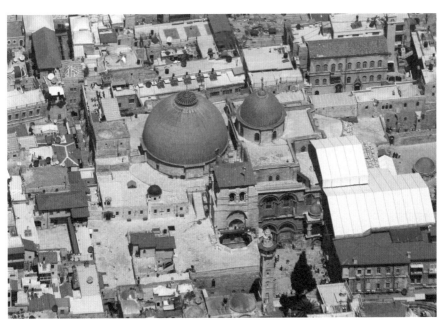

예수 성묘 교회를 위에서 바라본 모습 예수가 안치된 자리에 세워진 예수 성묘 교회는 예루살렘을 방문하는 기독교인이라면 반드시 들르는 곳이다. 증축이 반복되어 초기 모습은 많이 사라졌다.

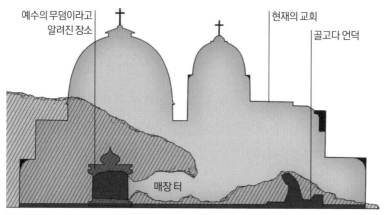

예수의 무덤이라고
알려진 장소

현재의 교회

골고다 언덕

매장터

예수 성묘 교회의 구조도 예루살렘 구시가지 북서쪽 골고다 언덕 위에 위치한 예수 성묘 교회는 예수가 죽은 골고다 언덕과 예수가 안치된 무덤 전체를 모두 덮는 모습으로 완성되었다. 빗금 친 부분이 예수가 십자가에 매달릴 당시의 지형이다.

예수 성묘 교회는 4세기경부터 이 자리에 있었지만 당시의 건물 모습을 그대로 유지하고 있는 건 아니에요. 이후에 몇 번이나 다시 지었거든요. 그래도 위치는 바뀐 적이 없습니다. 위의 간략한 구조도를 보세요. 예수가 십자가를 끌고 올라갔으며, 결국 죽음을 맞이한 골고다 언덕까지 지금은 거대한 교회 지붕에 덮여 있습니다. 참고로 골고다 언덕 위에는 바실리카 교회를 짓고 예수의 무덤이 있던 자리에는 원형 교회를 지었습니다. 기독교 건축을 대표하는 두 유형의 교회를 모두 만들고자 했던 겁니다.

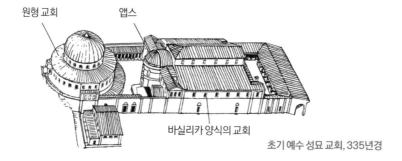

원형 교회

앱스

바실리카 양식의 교회

초기 예수 성묘 교회, 335년경

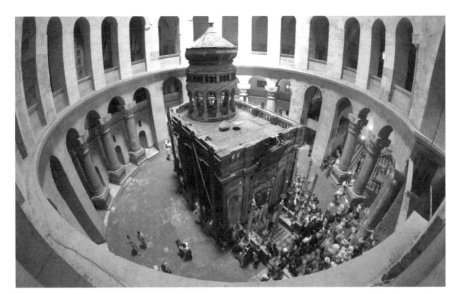

예수 성묘 교회 내부 가운데 있는 사각형 구조물이 예수의 무덤으로, 이 무덤을 중심으로 사제들과 참배객들이 돌고 있다.

와, 돌산을 통째로 덮는 성당을 짓다니… 누가 그런 엄청난 생각을 처음으로 했을까요?

최초로 예수 성묘 교회의 건설을 주도한 사람은 헬레나라는 사람입니다. 예수 사후 300년 동안 불법이었던 기독교를 합법화한 로마황제 콘스탄티누스의 어머니지요. 독실한 기독교 신자였던 헬레나는 아들이 황제가 되자마자 예수의 무덤 위에 성전을 세우고 싶어 했습니다. 그 생각이 골고다 채석장을 덮는 거대한 교회 건설로 실현됐고요. 뒤 페이지 구조도에서 예수의 무덤이 보이지요? 결국 그무덤 바로 위에 예수 성묘 교회를 지은 건데요, 성경에 따르면 예수가 안치된 곳은 그냥 바위 굴이었다지만 지금은 위의 사진처럼 화려하고 웅장한 모습입니다.

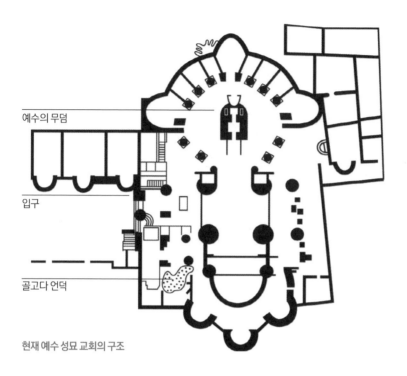

예수의 무덤

입구

골고다 언덕

현재 예수 성묘 교회의 구조

아주 장엄하네요. 직접 가서 보고 싶어요.

크고 작은 분쟁으로 늘 위험한 곳이긴 하지만 직접 가서 보면 정말
잊지 못할 경험을 하실 수 있을 거예요. 지금의 교회는 십자군 원정
시대인 11세기경에 지어졌지만 가장 핵심적인 예수의 무덤 주변만
은 초기 모습을 간직하고 있어요. 그 현장에 가보면 원형 교회의 장
점을 확실하게 느낄 수 있습니다. 여러 종파나 단체가 몰려와도 마
치 옛날에 그랬던 것처럼 무덤 주변을 빙글빙글 돌면서 함께 기도
할 수 있는 구조지요. 여기서 느껴지는 종교적 열정은 우리의 상상
을 뛰어넘습니다.

| 기독교인의 뜨거운 순례 |

예루살렘 어디서든 전 세계에서 몰려온 기독교도들이 성스러운 땅을 밟은 데 감격하며 눈물을 흘리면서 기도하는 모습을 흔히 볼 수 있습니다. 당연히 그 절정은 예수 성묘 교회고요. 아래 사진이 예수 성묘 교회의 입구입니다.

엄청난 인파네요. 모두 예수 성묘 교회에 들어가려고 모인 신도들인가요?

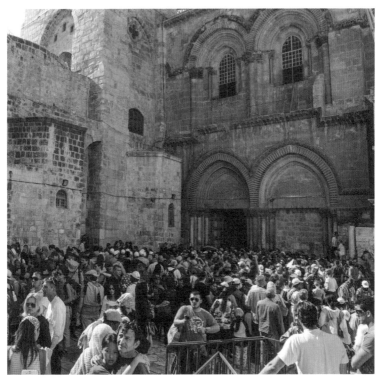

예수 성묘 교회의 입구 예수 성묘 교회의 입구는 늘 전 세계에서 몰려온 순례객들로 인산인해를 이루고 있다.

그렇습니다. 실제로 보면 그 에너지가 더 강렬하게 느껴집니다. 종 종 예수 성묘 교회처럼 유명한 교회에 답사를 가곤 하는데, 그때마다 이렇게 신앙으로 가득한 열정과 맞닥뜨리고는 합니다. 그 분위기가 얼마나 진지하냐면 주변의 모든 사람이 기도에 완전히 열중하고 있어서 건축 양식을 따지거나 도상을 분석하고 있는 저 자신이 이상하게 느껴질 정도입니다. 그런 상황에서 사진까지 찍으려면 정말 용기가 필요하죠.

그러고 보니 여기서 열리는 의식은 어디서 담당하죠? 가톨릭인가요, 개신교인가요?

현재 예수 성묘 교회는 시간마다 의식을 주도하는 종파가 달라요. 로마 가톨릭의 미사가 끝나면 조금 있다가 다른 종파가 들어와서

예수 성묘 교회의 성소를 참배하는 순례객

예배를 드리고… 그런 식으로 시간대를 나눠서 교회를 공동 소유하고 있습니다.

다른 종파라면, 개신교 말씀이신가요?

개신교는 아닙니다. 개신교까지 예수 성묘 교회의 소유권을 주장했다면 일이 더 복잡해졌을 거예요. 우리 사회에서 익숙한 개신교는 16세기 종교개혁운동 때 로마 가톨릭으로부터 떨어져 나온 새로운 종파입니다. 아무튼 개신교는 없어도 예수 성묘 교회의 소유권을 주장하는 종파는 정교회를 비롯해 다양합니다. 가톨릭은 그중 하나일 뿐이고요.

정교회는 무엇인가요? 처음 나오는 이름이네요.

나중에 더 자세히 설명하겠지만 11세기 무렵 기독교가 동서로 분열하며 서쪽에는 로마를 중심으로 가톨릭이, 동쪽에는 비잔티움 제국을 중심으로 정교회가 세워집니다. 가톨릭은 교황이, 정교회는 총대주교가 대표하게 되었죠. 이렇게 분열한 가톨릭과 정교회는 서로 정통성을 주장했는데, 이름에도 그 주장이 드러나 있습니다. 가톨릭Catholic이라는 단어는 보편성을, 정교회를 가리키는 오서독스Orthodox는 정통을 의미하거든요. 우리에게는 다소 생소하지만 정교회는 지금도 러시아와 그리스에서 국교의 지위를 유지하고 있는, 세계적 규모의 기독교 종파입니다.

다음 표를 보세요. 이 강의에서 우리는 2000년의 유구한 교회 역사

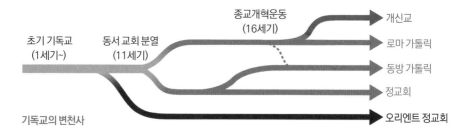

종교개혁운동
(16세기)

초기 기독교 동서 교회 분열 개신교
(1세기~) (11세기)
 로마 가톨릭

 동방 가톨릭

 정교회
기독교의 변천사
 오리엔트 정교회

중 가장 왼쪽에 있는 초기 기독교 시기를 보고 있을 뿐입니다.

이렇게 보니 기독교의 역사가 여럿으로 분화됐네요. 그래도 결국 초기 기독교가 이 모든 기독교의 뿌리라는 것만은 알 수 있겠습니다.

잘 보셨습니다. 그런데 역사 문제가 늘 그렇듯, 이게 그냥 지나간 이야기 같지만 결국 현재진행형의 문제이기도 합니다. 예수 성묘 교회를 둘러싼 문제도 마찬가지지요. 지금도 초기 기독교라는 뿌리를 공유한 기독교 종파들이 대부분 예수 성묘 교회에 정당한 소유권이 있다고 주장하며 다투고 있으니까요.

| 움직일 수 없는 사다리 |

예수 성묘 교회를 둘러싼 다툼과 관련해 재미있는 이야기가 하나 떠오르네요. 다음 사진을 보세요. 예수 성묘 교회 바깥 벽면에 적어도 200년 전부터 서 있던 물건이 있습니다. 무엇으로 보이나요?

생긴 건 사다리 같은데요.

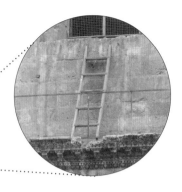

예수 성묘 교회 외벽에 있는
'움직일 수 없는 사다리'

사다리 맞습니다. 이걸 '움직일 수 없는 사다리'라고 부릅니다. 왜 이런 이름을 가지게 되었냐면 이 교회에 사다리를 치우라고 허가할 담당자도 없고 종파들 사이에 합의도 안 되기 때문입니다.

특별한 사다리인가요? 그냥 보수공사를 하던 인부가 챙겨가는 걸 잊어버린 게 아닐까요?

'움직일 수 없는 사다리'가 찍힌 1885년 사진

왼쪽 사진을 보세요. 1885년에 찍은 사진에도 사다리가 희미하게나마 나와 있고, 문자 기록으로는 1757년부터 확인됩니다. 정말 오래된 사다리죠. 정확히 언제부터 있었는지 알 수 없지만 그때에도 누구도 이 사다리를 치우라고 말할 수 없었다고 합니다. 모르죠, 어쩌면 진짜 신성한 사다리일 수도 있으니, 누가 책

임지고 이걸 옮길 수 있겠어요? 앞서 말씀드렸듯 예수 성묘 교회는 여러 기독교 세력이 나눠서 소유하고 있기 때문에 모두가 합의하기 전에 아무도 이 사다리를 옮길 수 없답니다. 그래서 어떤 사람은 농담 반 진담 반으로 이 사다리가 옮겨질 때 기독교에 진정한 평화가 올 거라고 말하기도 합니다.

사실 이런 일은 비일비재합니다. 아래 사진을 보세요. 최근에 제가 재미있게 본 사진인데요, 어떤 장면으로 보이나요?

사람들이 빗자루를 들고 싸우고 있네요. 학교 청소 시간이라고 생각하기에는 다들 나이가 들어 보이는군요.

예루살렘에서 그리 멀지 않은 베들레헴의 예수 탄생 기념 성당에서 일어난 소란입니다. 예수 탄생 기념 성당은 앞서 바실리카 양식 교

베들레헴의 예수 탄생 기념 성당에서 싸우는 수도사들 2011년에 그리스 정교회 수도사들과 아르메니아 정교회 수도사들이 청소 구역을 둘러싼 문제로 격렬한 싸움을 벌이고 있다.

회를 보면서 들른 적이 있습니다. 예수가 태어났다고 알려진 장소에 만들어진 교회인데요, 사진은 그 교회를 서로 청소하겠다고 그리스 정교회 수도사들과 아르메니아 정교회 수도사들이 빗자루 들고 싸우는 모습입니다.

저라면 누가 대신 청소를 해준다면 고맙게 여길 텐데요.

일반인에게는 이 장면이 이상해 보이겠지만 당사자들에게는 심각한 문제입니다. 예수가 탄생한 곳을 청소한다는 건 큰 영광이니까요. 누가 초기 기독교의 직계인지가 걸려 있는 자존심 싸움이기도 하고요.

우리나라로 치면 제사를 서로 자기네 집에서 지내겠다고 싸우는 집안 모습과 비슷하네요.

좋은 비유네요. 언제나 그렇듯 미술 작품은 작품을 만들고 누리는 사람과 연관시켜볼 때 더 강렬한 울림을 받을 수 있습니다. 앞서 제사를 말씀하셨는데, 마찬가지입니다. 어떤 사람에게는 귀찮게만 느껴지는 제사라는 의식이 다른 사람들에게는 중요한 의미를 지닐 수 있습니다. 이처럼 우리가 기독교 미술을 이해하기 위해서는 당시 기독교 신자들의 신앙을 이해하려고 노력할 필요가 있습니다. 그 마음이 당시의 미술을 만든 가장 중요한 원동력이었기 때문입니다.

| 기독교 미술 보기 |

이 강의의 주제가 아무래도 많은 사람이 가슴속에 소중하게 품고 있는 종교와 관련되어 있기에 오해를 살 수도 있을 것 같아 걱정이 됩니다. 저는 이 강의에서 종교 미술, 그중에서도 주로 기독교 미술에 관해 이야기하고 있지만 기독교가 어떤 종교인지 판단하려는 건 아닙니다. 저는 미술의 영역, 즉 기독교가 미술과 어떠한 관계를 맺었는가에 대해서만 말씀드릴 거예요.

물론 아무리 이렇게 짚고 넘어가도 어떤 분들은 연구자의 시각으로 종교를 대하는 것 자체를 불경스럽게 느끼실 수도 있을 겁니다. 어떤 교회는 몇 년도에 누가 어떤 노력을 들여 만들었고 이 성당에는 고대의 지역적인 특성이 이러저러하게 남아 있다, 이렇게 건조하게 말하는 것 자체가 불쾌하실 수도 있겠지요. 죄송하지만 그럼에도 불구하고 그런 역사적 내용을 말하는 게 미술사학자로서의 제 임무입니다.

종교 문제는 참 민감한 것 같아요. 그래서 더 용기 있게 들여다봐야 하는 것 같기도 하고요.

네, 그렇게 생각해주신다면 감사하겠습니다. 그럼 이쯤에서 정리하고 잠시 후 로마제국의 야심 찬 후계자들과 그 후계자들의 비호 아래 화려하게 꽃을 피운 콘스탄티노플의 기독교 미술을 보러 갑시다.

기독교가 합법화되자 로마제국 곳곳에 기독교 교회가 세워진다. 그중에서 지금까지도
최고의 성지로 꼽히는 곳은 유대인들이 약속의 땅이라고 부르는 예루살렘이다.
예루살렘은 중세 기독교 미술의 중요한 무대가 된다.

예루살렘의 **유대교** 신이 자신들에게 준 성스러운 땅.
의미

● 대표 유적지 통곡의 벽

이슬람교 무함마드가 승천한 장소.

● 대표 유적지 바위 돔 사원

기독교 예수 그리스도가 십자가형을 당하고 부활한 곳.

● 대표 유적지 예수 성묘 교회

예수 성묘 교회 **설립** 콘스탄티누스 황제의 어머니 헬레나의 주도 아래 건축되었음.

구조 예수의 십자가가 세워진 골고다 언덕 + 예수가 3일간 안치된 묘.

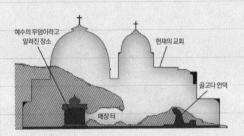

움직일 수 없는 사다리 예수 성묘 교회 입구 외벽에 있는 사다리로, 1757년부터

기록에 등장함. 여러 기독교 세력이 나눠서 예수 성묘 교회를 소유하고 있기 때문에

누구도 섣불리 이 사다리를 옮길 수 없어 '움직일 수 없는 사다리'로 불림.

솔로몬, 내가 그대를 이겼다.

―유스티니아누스 황제

04 황금빛으로 빛나는 도시: 콘스탄티노플과 라벤나

#하기아 소피아 #산 비탈레 성당 #산타폴리나레 인 클라세
#갈라 플라치디아의 영묘

미술 영역에서 콘스탄티누스 황제의 가장 위대한 업적은 도시 콘스탄티노플의 건설일 겁니다. 물론 미술 영역에서만 중요한 업적은 아니었죠. 콘스탄티노플 건설은 콘스탄티누스 황제가 구상한 새 로마제국의 핵심 사업이었습니다. 콘스탄티누스 황제는 330년에 지금의 터키 이스탄불 자리에 야심 차게 콘스탄티노플을 세우고 로마제국의 수도를 그곳으로 옮깁니다.

통 큰 황제답게 아예 도시 하나를 새로 지었군요. 그런데 도시의 이름도 황제의 이름과 비슷하네요.

콘스탄티노플 또는 콘스탄티노폴리스라고 불리는 이 도시는 문자 그대로 콘스탄티누스의 도시를 뜻합니다. 황제는 세계만방에 자기가 이 도시를 지었다고 말하고 싶었던 것 같습니다.

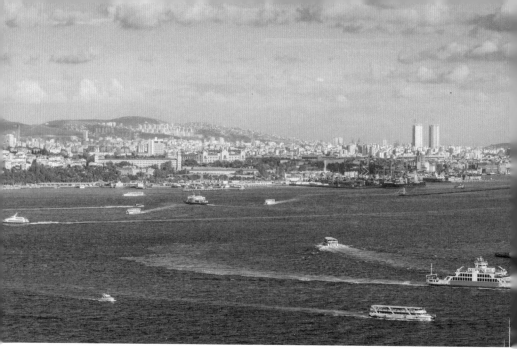

보스포루스 해협 북쪽의 물길은 흑해로, 남쪽의 물길은 마르마라해를 거쳐 지중해로 이어진다. 고대 도시 콘스탄티노플이 자리하고 있던 곳은 오른쪽 곶이다.

아무튼 이 신도시는 새로운 제국의 수도가 될 만큼 아주 좋은 입지를 갖췄습니다. 동서로는 유럽과 아시아가 마주하고, 남북으로는 흑해와 지중해가 만나는 바로 그 길목에 위치하고 있었으니까요.

유럽과 아시아가 어디서 만나는데요? 특별한 경계가 있나요?

정의하는 사람에 따라 달라집니다만, 일반적으로 두 대륙의 경계라고 여겨지는 바다가 있습니다. 콘스탄티노플 동쪽으로 아주 좁은 해협이 흐르고 있는데, 이 해협이 유명한 보스포루스

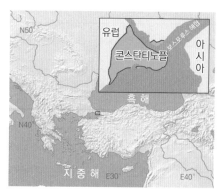

콘스탄티노플의 위치 콘스탄티노플은 지중해와 흑해를 잇는 지점에 위치해 고대부터 교역 활동이 활발하게 이루어졌다.

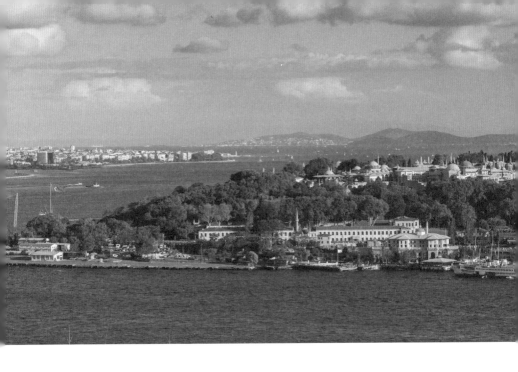

해협입니다. 많은 사람들이 이 해협을 유럽과 아시아 대륙의 경계로 여기지요. 보스포루스 해협을 기준으로 서쪽을 유럽, 동쪽을 아시아라고 보면 그리 잘못되지 않을 겁니다.

콘스탄티노플은 정말로 유럽과 아시아의 경계에 자리 잡은 도시라고 할 수 있겠네요. 문화가 활발하게 교류하는 곳이었을 것 같아요.

맞습니다. 아주 예전부터 그랬습니다. 앞서 신도시라고 표현했지만 콘스탄티노플은 허허벌판에서 출발한 도시가 아니에요. 고대 그리스 때는 활발한 무역 활동과 어업으로 부유했던 비잔티움이라는 이름의 도시였습니다. 그 비잔티움이 로마제국의 수도가 되면서 서양의 정치와 문화, 예술에 한 획을 긋는 중요한 도시로 자리매김하게 됩니다.

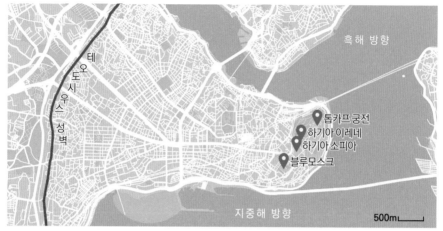

이스탄불의지도 콘스탄티노플은 삼면이 바다로 둘러싸인 곳에 자리하고 있어 방어에 유리했다.

어쩌면 콘스탄티누스 황제가 수도를 옮긴 이유가 그냥 부자 동네로 이사 가고 싶었기 때문이지 않았을까요?

분명 비잔티움의 번영한 모습이 황제의 눈길을 끌기도 했을 겁니다. 이 도시에서 거둬들인 세금이 황제의 안정적인 재정 기반이 되어줄 테니까요. 그런데 콘스탄티노플의 가장 큰 장점은 경제력보다 외적이 침입해왔을 때 방어하기가 아주 쉽다는 점이었습니다.

위 지도를 보세요. 콘스탄티노플이 뿔처럼 생긴 곳에 만들어진 도시라는 사실을 알 수 있습니다. 덕분에 콘스탄티노플은 정말 철옹성 같은 도시였습니다. 바다로 둘러싸인 삼면에는 튼튼한 방벽을 세워 물길로는 아예 침략할 엄두를 낼 수 없었고, 육지로 뚫린 유일한 길도 단단한 삼중 성벽으로 보호받았습니다. 수도로서 거의 1100년을 버틴 저력은 그냥 나온 게 아니지요.

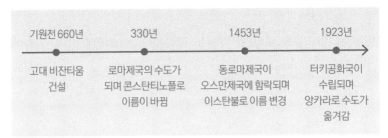

기원전 660년	330년	1453년	1923년
고대 비잔티움 건설	로마제국의 수도가 되며 콘스탄티노플로 이름이 바뀜	동로마제국이 오스만제국에 함락되며 이스탄불로 이름 변경	터키공화국이 수립되며 앙카라로 수도가 옮겨감

도시 비잔티움의 역사

이 도시가 1100년이나 수도로 있었다고요?

네, 이 도시는 콘스탄티누스 황제가 새로운 수도로 낙점한 후 20세기 초 현재의 터키공화국이 세워지기 전까지 로마제국과 오스만제국의 수도였습니다. 1100년은 동로마제국의 수도였고, 이후 500년은 오스만제국의 수도였죠. 동로마의 수도였을 때 벌써 인구가 50만 명을 헤아렸어요. 당시 유럽에서 콘스탄티노플과 겨룰 도시는 어디에도 없었습니다. 지금도 인구수로만 보면 이스탄불은 모스크바, 파리, 런던과 어깨를 나란히 하는, 유럽에서 가장 큰 도시 중 하나지요.

도시에 등급을 매길 수는 없지만… 출신이 아주 고귀한 도시라고 할 수 있겠네요.

| 콘스탄티노플 최고의 군사시설 |

콘스탄티노플, 그러니까 이스탄불은 워낙 유명한 관광지이기 때문

에 가보셨거나 가볼 계획을 갖고 계신 분들이 많을 텐데요, 이스탄불 이야기가 나올 때마다 제가 늘 말씀드리는 게 있습니다. 공항에서 시내로 진입하면서 테오도시우스 성벽에 꼭 한번 들러보시라는 겁니다.

테오도시우스 성벽이 어딘데요?

앞서 본 콘스탄티노플 지도에서 곳을 가로지르는 성벽이 있었죠? 바로 그게 테오도시우스 성벽입니다. 단체여행으로 간다면 중간에 내리는 게 어려울 수도 있겠지만, 가능하다면 공항에서 시내로 진입하기 전에 테오도시우스 성벽에 들르는 게 좋습니다. 그때 가지 않으면 따로 찾아가긴 번거로운 위치거든요.

오른쪽 사진을 보니 거의 폐허처럼 보이는데…. 왜 이 성벽에 들러야 하나요?

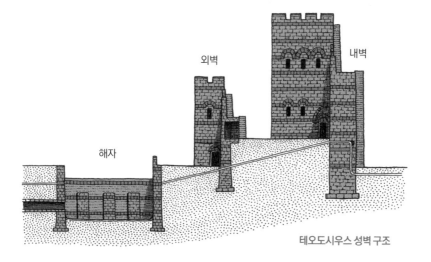

외벽

내벽

해자

테오도시우스 성벽 구조

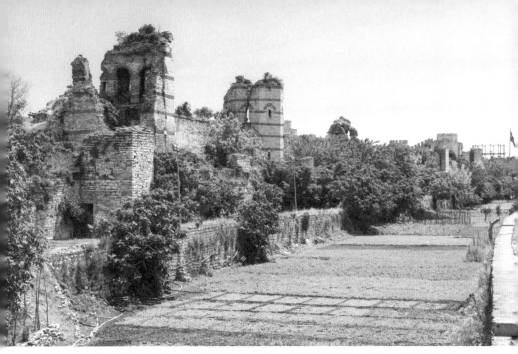

테오도시우스 성벽, 412~413년경 콘스탄티노플을 방어하기 위해 삼중으로 설계되었다. 해자를 건너면 외벽이 있고, 외벽을 넘으면 내벽이 있었다.

여러 이유가 있지만, 일단 역사적인 도시로 들어가기 전인데 한번쯤 호흡을 가다듬을 필요가 있지 않겠어요? 테오도시우스 성벽 위에 올라가면 과거 콘스탄티노플의 위용이 저 멀리 광활하게 펼쳐집니다. 이 성벽 덕분에 동로마제국이 1000년 이상 번영을 누릴 수 있었다는 점을 염두에 두고 본다면 감회는 더욱 남다르겠지요.

성벽을 찬찬히 살펴보세요. 굉장히 놀랍습니다. 이 성벽은 외벽과 높은 내벽, 해자의 낮은 성벽까지 무려 세 겹으로 이뤄진 방어벽입니다. 고대 로마 건축 기술이 녹아 있다고 할 만하지요.

물론 지금이야 폐허처럼 보일 수 있습니다. 군데군데 복원 작업에 들어가고 있지만 어쩌면 영원히 본모습을 찾지 못할지도 모르고요. 하지만 이 성벽이 겪었을 시련을 생각하면 이 정도로 형태를 유지하고 있는 것도 다행입니다.

5세기에 건설된 테오도시우스 성벽은 실제로 숱한 공격을 견뎌냅니다. 페르시아나 오스만제국의 원정대가 번번이 이 성벽 앞에서 좌절했어요. 물론 세상에 영원한 게 없듯 이 난공불락의 성벽도 무너지는 날이 옵니다. 1204년 제4차 십자군 원정대에 의해 800년 만에 콘스탄티노플은 함락되지요.

이후 짧게나마 십자군의 지배를 받게 되고, 동로마제국의 국력은 크게 위축됩니다. 결국 1453년에 이슬람 세력인 오스만제국에 의해 완전히 몰락하는데요, 함락 전 마지막 전투에서도 테오도시우스 성벽은 끝까지 적을 괴롭힙니다. 동로마제국의 마지막 황제는 이 성벽 위에서 급조된 5000명의 군대로 20만 대군에 맞서 마지막까지 항전했습니다. 결국 콘스탄티노플은 정복되었고 이때부터 이 도시는 이스탄불이라는 이름으로 이슬람 세계를 대표하는 도시가 됩니다.

와, 생각해보면 우리나라의 고조선 때부터 있던 도시인데 지금도 잘 살아 있는 거네요.

네, 이런 고대의 도시가 지금까지 잘 남아 있다는 게 신기할 따름입니다. 지중해 서쪽에 로마가 있다면, 지중해 동쪽에는 콘스탄티노플이 있다고 할 수 있죠. 모든 면에서 로마와 콘스탄티노플은 어깨를 나란히 할 만합니다. 누군가는 서양뿐만 아니라 동양까지도 아우를 수 있다는 점에서는 콘스탄티노플, 그러니까 지금의 이스탄불이 로마를 능가한다고 생각할 수도 있겠고요.

아무튼 역사에 관심 있는 사람이라면 누구나 고대 도시 비잔티움으

로 시작해 동로마제국의 수도가 되고, 다시 오스만제국의 수도로 거듭 변모해나간 이 도시에 매혹되지 않을 수 없을 겁니다. 물론 미술 애호가들의 가슴을 뛰게 하는 곳이기도 하죠. 초기 기독교 시기 최고의 교회가 바로 이곳에 자리하고 있으니까요. 이 건축물을 직접 만날 수 있다는 이유 하나만으로도 이스탄불을 찾을 만합니다.

| 최고의 교회 하기아 소피아 |

아래 사진 속 교회가 바로 초기 기독교 건축물 중 최고로 일컬어지는 하기아 소피아입니다. 터키 여행을 가면 꼭 봐야 하는 곳이죠. 어떻습니까? 위용이 대단하지요?

와… 정말 멋있네요. 판타지 영화에 나오는 컴퓨터 그래픽 같아요.

하기아 소피아, 532~537년, 이스탄불 트랄레스의 수학자 안테미오스와 밀레투스의 물리학자 이시도르스가 설계했다고 알려진 하기아 소피아. 기독교 교회로 지어졌지만 1453년부터 이슬람교의 모스크로 쓰이다가 현재는 박물관으로 사용되고 있다.

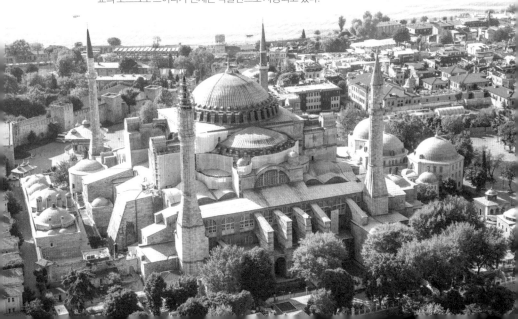

혹시 네 귀퉁이의 높은 탑에서 군사기지 같은 걸 연상한 건가요? 이 탑은 미너렛이라고 하는데 하기아 소피아가 훗날 이슬람교의 사원, 모스크로 쓰이면서 추가된 부분입니다. 그러니까 원래는 저 삐쭉 튀어나온 탑은 없었죠.

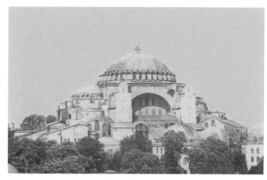
미너렛이 없는 하기아 소피아 상상도

그래서 사실 미너렛을 없애고 보는 편이 원래 모습에 더 가깝습니다. 벽에 붙은 사각의 버팀대도 후대에 추가된 구조물이에요. 원래는 반구를 엎어놓은 듯 더 둥글둥글했을 겁니다.

그런데 하기아 소피아는 무슨 뜻인가요? 짐작도 안 되네요.

우리가 지금까지 들은 교회 이름과는 좀 다르죠. 보통 교회 이름에는 베드로 대성당처럼 특정 성인에게 바친다는 의미에서 성인의 이름이 들어가니까요.

하기아 소피아는 그리스어로 '성스러운 지혜'를 뜻합니다. 즉 하기아 소피아는 성스러운 지혜에게 바치는 교회예요. 하기아 소피아 바로 옆에는 '성스러운 평화'라는 뜻의 하기아 이레네 성당도 있습니다. 이처럼 콘스탄티노플에는 성인이 아니라 지혜나 평화처럼 추상적인 가치에 헌정된 교회가 많습니다.

왜 콘스탄티노플의 교회는 그런 추상적인 가치들에 바쳐졌을까요?

글쎄요, 동쪽으로 수도를 옮긴 로마제국은 이전의 실용적인 사회 분위기가 다소 관념적으로 변합니다. 이 변화가 교회의 이름에도 반영된 거라고 할 수 있죠. 참고로 하기아 소피아를 처음 만든 사람도 콘스탄티누스 황제입니다.

콘스탄티누스 황제는 할 수 있는 모든 걸 다 한 사람 같네요.

하지만 지금 보는 건물은 콘스탄티누스 황제가 지은 최초의 하기아 소피아는 아니고, 다시 지은 건물입니다. 횟수로 치면 세 번째 하기아 소피아지요. 세 번째 하기아 소피아는 규모를 고려하면 비교적 빠르게 지어졌습니다. 532년에 공사에 들어가 근 6년 만에 완성되었으니까요.

그런데 아무리 로마제국이 콘스탄티노플로 수도를 옮겼더라도 초기 기독교 시대 최고의 교회가 터키에 있다니 의외예요. 로마 시에 있을 것 같았어요.

로마 시가 오랫동안 로마제국의 수도였으니만큼 로마 시에 중요한 건축물이 많은 건 사실입니다. 하지만 안타깝게도 로마 시에서 초기 교회의 모습을 제대로 보기는 쉽지 않습니다. 앞서 말씀드렸듯 최초의 성당으로 꼽히는 4세기의 구 베드로 대성당도 새로운 성당이 지어지면서 16세기에 무너집니다. 라테라노 대성당이라고 불리기도 하는 성 요한 대성당은 남아 있습니다만 수도 없이 다시 지어진 탓에 원형을 거의 알 수 없습니다. 로마에 있는 다른 초기 교회

들도 대체로 비슷한 상태입니다.

그래서 초기 기독교 시기 최고의 교회를 보려면 이스탄불에 가야 한다는 거군요.

그렇습니다. 터키에 가야 로마인들의 건축술을 최대한 활용해서 지은 초기 교회, 하기아 소피아를 만날 수 있습니다.

| 천 년을 버틸 수 있었던 힘 |

일단 건물을 찬찬히 감상해보시죠. 정중앙에 가장 거대한 돔이 있고 바깥쪽으로 작은 돔들이 버티고 있습니다. 언뜻 보면 돌을 깎아

하기아 소피아 성당을 전면에서 바라본 모습

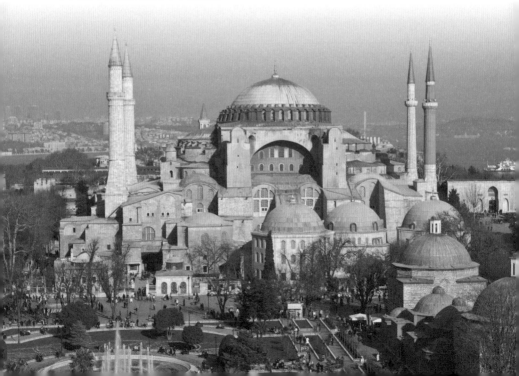

만든 건물 같습니다만 로마식 콘크리트 기법, 즉 물에 석회와 모래를 개어 만든 시멘트로 지어진 건물입니다. 아주 탄탄해 보이는 게 앞으로 1000년은 더 갈 것 같지요.

실제로 크고 작은 지진이 이 성당을 직접 강타했지만 그 지진 속에서도 하기아 소피아는 끝내 무너지지 않았습니다. 원체 튼튼하게 지어졌기도 하고, 조금씩 손상될 때마다 황제들이 대를 거듭해 정성스럽게 보수해왔기 때문입니다.

이렇게 보니 규모가 어마어마하네요. 주변을 압도하는 느낌이에요.

하기아 소피아의 높이는 55미터나 됩니다. 오늘날로 치면 거의 20층 빌딩 높이 건물 내부에 뻥 뚫린 실내 광장이 있는 셈이죠. 이렇게 현대인의 눈으로도 웅장해 보이는 이 교회가 옛날 사람들에게는 얼마나 대단해 보였겠습니까? 아마 거의 작은 산처럼 느껴졌겠죠. 사실 이스탄불이라는 도시의 역동적인 역사로 미루어 볼 때 이토록 거대한 교회가 무사히 남아 있다는 사실은 기적에 가깝습니다. 보다시피 기독교가 아닌 다른 종교를 믿는 사람에게는 불편하게 느껴질 수도 있을 만한 위용이잖아요. 1453년에 콘스탄티노플이 이슬람 세력인 오스만제국의 수도가 되고 그 이름이 이스탄불로 바뀌었을 때 제1순위로 파괴될 만한 건물이었을 겁니다. 정복자들은 정복지에 있던 가장 중요한 건물을 없애 새로운 권력이 등장했다는 사실을 과시하기도 하니까요.

우리나라의 경우 경복궁을 파괴하고 조선총독부 건물을 세운 일제

가 그랬지요.

물론 경복궁을 종교 건축물이라고 할 수 없기 때문에 완전히 같은 선상에 놓긴 어렵습니다만, 정복을 과시할 만한 상징적인 건축물이라는 점에서는 비슷할 수 있겠네요. 하지만 하기아 소피아는 이교도인 이슬람교도의 눈에도 차마 무너뜨리기 어려울 만큼 대단하게 보였던 듯합니다. 당시 오스만제국의 술탄, 즉 황제인 메흐메트 2세는 콘스탄티노플을 함락시키자마자 이 성당으로 직행했다고 하는데요, 이 성당을 둘러보고는 너무나도 마음에 들어서 하기아 소피아를 이슬람 사원, 즉 모스크로 개조하기로 합니다.

이쯤에서 적까지 감동시킨 하기아 소피아의 내부를 보도록 하죠. 서쪽의 정문을 통해 들어가 볼까요? 들어가면 오른쪽 사진과 같은 광경이 펼쳐집니다.

| 하늘에 떠 있는 돔 |

와, 정말 화려하네요. 겉에서 볼 때도 대단했지만 내부는 더 대단한데요?

묵직한 외부 모습과 달리 내부는 무척 화려하고 경쾌합니다. 이런 분위기를 만든 가장 큰 원인은 창문입니다. 사방에 나 있는 창이 건물 안으로 빛을 끌어들이고 있는데, 특히 가장 눈에 띄는 중앙의 큰 돔 가장자리에는 창이 촘촘히 나 있습니다. 이 중앙 돔의 지름은

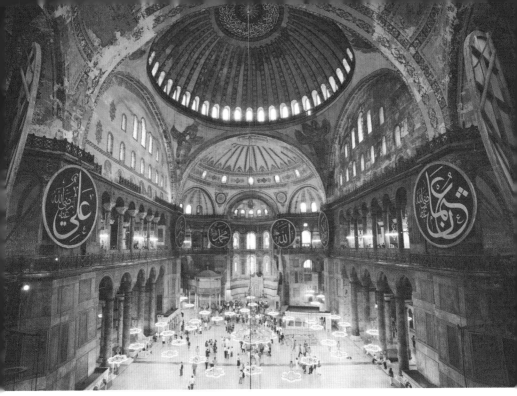

모자이크와 대리석으로 장식된 하기아 소피아 내부

31미터로, 로마 시의 판테온보다는 작습니다만 훨씬 높은 곳에 있는 데다가 바깥쪽을 둘러싼 창 덕분에 언뜻 하늘에 떠 있는 듯 가벼워 보입니다.

사진의 정면을 보세요. 가장 큰 중앙 돔은 앞뒤로 반원 모양의 돔이 받치고 있습니다. 그리고 그 반원 모양의 돔은 다시 작은 돔 세 개로 지탱되죠. 그러니까 돔끼리 맞물려 서로를 받치고 있는 구조입니다. 중앙 돔의 좌우는 아치 모양의 벽으로 막혀 있지만, 여기에도 각각 열두 개의 창문이 나 있어 햇빛이 아주 풍부하게 들어옵니다. 이 찬란하고 신비한 공간을 당시 역사가 프로코피우스는 이렇게 묘사합니다. "돔이 땅 위에서 올라간 것이 아니라 황금 사슬로 하늘에 매달려 있는 것 같다. 마치 하늘이 성당을 덮은 것처럼 보인다."

그 정도까지는 모르겠지만, 건물이 위로 갈수록 가볍게 느껴지는 건 사실이에요.

위로 갈수록 천장이 높아지고 창이 늘어나기 때문에 그런 효과가 생깁니다. 이 성당의 구조에 대해서는 나중에 다시 자세히 이야기하고 우선 하기아 소피아의 내부 장식을 먼저 살펴보죠.

| 신앙을 표현하는 가장 신비한 방법 |

예나 지금이나 하기아 소피아의 가장 중요한 내부 장식은 모자이크화입니다. 물론 현재는 많이 파괴되었지만 모자이크화의 매력을 느낄 수 있을 정도로는 충분히 남아 있습니다. 참고로 모자이크화의 신비로움을 느끼려면 해 뜨기 전이나 밤에 가는 게 더 좋습니다. 조명이 백열등이 아니라 옛날처럼 촛불이라면 더 좋겠지요. 하지만 그런 환경을 만들긴 어려우니 상상해보는 수밖에 없겠네요.

모자이크화는 수없이 많은 색돌로 이루어진 그림이기에 표면이 균질하지 않습니다. 그래서 그 울퉁불퉁한 표면에 빛이 반사되면 마치 그림이 생명력을 얻어 스스로 반짝거린다는 착시가 일 정도지요. 하기아 소피아의 공간 전체를 빼곡하게 장식한 황금빛 모자이크화가 어둠 속에서 희미한 빛을 받아 살아나는 광경을 한번 상상해보세요.

중세인은 '여기가 천국인가' 할 정도로 신비로운 느낌을 받았겠네요.

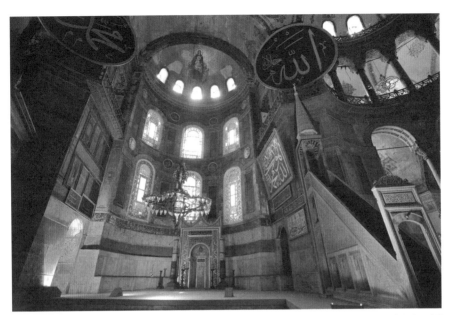

하기아 소피아의 앱스 부분 도시의 수호성인이라는 위치에 걸맞게 성당의 가장 중요한 부분에 성모 마리아 모자이크가 자리하고 있다.

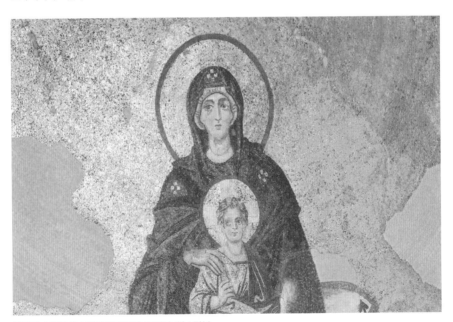

하기아 소피아 앱스의 모자이크화, 867년, 이스탄불

정말 딱 그런 마음이었을 겁니다. 방금 본 모자이크화는 하기아 소피아에 들어가면 가장 먼저 눈에 들어오는, 앱스에 그려진 모자이크화입니다. 앱스는 성당 내부에서 가장 중요한 자리지요. 실제로 성모 마리아는 콘스탄티노플에 있어 아주 큰 의미를 지닌 인물입니다. 예수 그리스도의 어머니이기 때문만이 아니라 도시 콘스탄티노플의 수호성인이기도 하니까요. 성모 마리아 덕분에 콘스탄티노플이 625년에 페르시아와 북방 아바르족의 포위를 기적적으로 벗어났다는 전설도 있지요. 전해지기로는 테오도시우스 성벽이 무너지려고 할 때 성모가 나타나면서 전세가 역전되었다고 합니다.

설명을 듣고 보니 웬지 성모 마리아가 위엄 있게 느껴지는 듯해요.

오른쪽 사진에서 하기아 소피아에 장식된 성모 마리아의 모자이크화를 하나만 더 감상해보도록 하죠. 이번에 볼 모자이크화는 콘스탄티노플의 역사를 함축한 의미심장한 작품이기도 합니다.
가운데 성모 마리아는 예수를 안고 있습니다. 양옆의 두 사람은 성모에게 선물을 바치고 있지요. 이 두 사람이 바로 콘스탄티노플 천도 이후 로마제국의 향방을 크게 좌우한 황제들입니다. 오른쪽 인물이 우리가 익히 아는 콘스탄티누스 황제지요.

콘스탄티누스 황제가 성 같은 걸 손에 들고 있네요?

성 같아 보이는 게 도시 콘스탄티노플입니다. 콘스탄티누스 황제가 도시를 만들어서 성모 마리아에게 바쳤다는 의미로 이렇게 그린 거

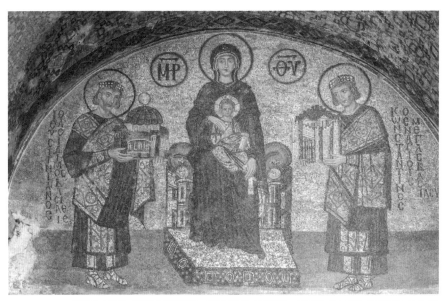

하기아 소피아 서남쪽 입구에 있는 모자이크화, 9세기 말~10세기, 이스탄불 왼쪽의 유스티니아
누스 황제는 하기아 소피아를, 오른쪽의 콘스탄티누스 황제는 콘스탄티노플을 성모와 예수 그리
스도에게 봉헌하고 있다.

죠. 왼쪽 사람은 유스티니아누스 황제인데요, 손에 들고 있는 것이
바로 하기아 소피아입니다.

둥그런 돔이 나름대로 하기아 소피아와 닮아 보여요. 그런데 유스
티니아누스 황제가 누구기에 하기아 소피아를 들고 있나요?

앞서 하기아 소피아가 완전히 불타서 나중에 다시 지었다고 말씀드
렸지요? 불타버린 하기아 소피아의 재건축을 주도한 사람이 바로
유스티니아누스 황제입니다.
유스티니아누스 황제는 야망이 넘치는 사람이었어요. 하기아 소피
아를 기존 성당이 따라오지 못할 만큼 아주 거대한 성전으로 만들

고 싶어 했죠. 유스티니아누스 황제는 그 꿈을 실현할 만한 인재를 전국에서 끌어모으기 시작했고, 결국 성공합니다. 완성된 하기아 소피아를 보고 유스티니아누스 황제는 "솔로몬, 내가 그대를 이겼다"라고 말했다고 하죠. 솔로몬이 예루살렘에 지었다던 솔로몬 성전보다 엄청난 건축물을 지어냈다는 감격을 표현하는 말이었습니다.

결국 유스티니아누스 황제가 훌륭한 건축가를 찾아내는 데 성공했나 보죠?

하기아 소피아를 들고 있는 유스티니아누스 황제

놀랍게도 하기아 소피아는 건축가의 작품이 아닙니다. 트랄레스의 수학자인 안테미오스와 밀레투스의 물리학자인 이시도르스, 이 두 사람의 합작품이라고 할 수 있습니다. 이 성당은 그 두 학자의 치밀한 과학적 설계에 따라 제작됩니다.

| 하기아 소피아 건축의 이해 |

그럼 하기아 소피아 성당의 설계 원리를 이해하기 위해 성당의 평면도를 차근차근 다시 그려보도록 하겠습니다. 이 평면도에 하기아 소피아 성당의 설계 원리가 잘 담겨 있습니다.

일단 오른쪽 그림의 ①번처럼 직사각형 하나를 그려보세요. 기본적으로 하기아 소피아의 몸체는 직사각형입니다. 남북 축이 동서 축

① ② ③

97m

87m

하기아 소피아 평면도 제작 순서

보다 10미터 정도 더 길지요. 다음으로 그 직사각형을 수직으로 네 등분 해보세요. 이 중 가운데 두 부분을 신도석으로, 양쪽 끝은 복도로 쓸 겁니다.

어딘가 바실리카 양식의 교회와 비슷한 것 같은데요?

맞습니다. 여기까지는 별로 다르지 않아요. 지금부터는 점점 원형 교회로 바뀔 겁니다. 일단 다시 아까의 직사각형으로 돌아가도록 하죠. 가운데 두 부분을 신도석으로 쓰기로 했죠? ②번처럼 그 신도석 중앙에 컴퍼스로 원을 그려보세요. 이 원이 바로 우리가 봤던 하기아 소피아의 중앙 돔이 될 겁니다.

다음으로 중앙 돔을 지탱하는 반원 돔을 그리는데, 일단 그전에 ③번처럼 중앙 돔을 따라 수평선을 긋습니다. 그러면 중앙에 신도석과 교차하는 사각형이 하나 생기죠? 이제 뒤 페이지 ④번처럼 컴퍼스로 이 사각형 위아래로 딱 맞는 반원을 그려보세요. 이게 중앙 돔

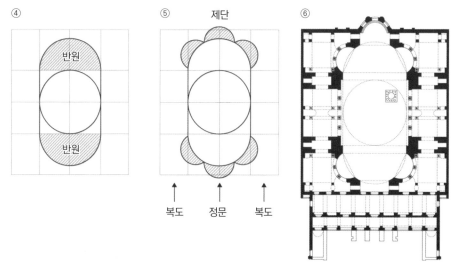

④ 반원 반원

⑤ 제단
복도 정문 복도

⑥

하기아 소피아 평면도 제작 순서

을 지탱하는 반원형 돔이 됩니다. 이 반원형 돔도 세 개의 작은 돔으로 지탱되고 있었던 게 기억나나요? ⑤번처럼 위아래로 그린 두 반원 돔을 세 등분해 작은 반원까지 그려봅시다. 그러면 하기아 소피아 평면도가 얼추 완성됩니다.

분명 하기아 소피아의 설계자들은 자와 컴퍼스를 들고 이렇게 저렇게 궁리했을 것 같아요.

이제 하기아 소피아가 대충 지은 게 아니라 정확한 설계를 거쳐서 나온 건물이라는 점을 이해하겠지요? 더불어 왜 하기아 소피아가 원형 교회와 직사각형 교회가 조화된 건물인지도 알 수 있을 겁니다. 앞서 그린 평면도를 보세요. 마치 원형 교회처럼 중앙 돔을 중심으로 한 건물이지만 반원 돔이 위아래로만 들어가 있고 좌우로는

들어가 있지 않아 전체적으로는 원이 아니라 타원형에 가깝습니다.

그러네요. 왜 좌우로는 반원 돔을 넣지 않았을까요?

좌우로도 반원 돔을 넣었다면 여지없는 원형 교회였겠지요. 당연히 하기아 소피아의 설계자들도 이 사실을 알았을 겁니다. 그런데도 직사각형 교회의 장점을 포기하지 않기 위해 일부러 좌우로는 돔을 덧붙이지 않았던 것 같아요. 직사각형 교회의 장점인, 공간의 위계질서가 명확하다는 점을 포기할 수 없었기 때문이었겠죠. 직사각형 교회는 좌우로 복도가 나 있고 기둥이 일렬로 늘어서 있어서 정문을 통해 입장한 사람의 시선이 자연스럽게 성당의 가장 깊숙한 한 점, 즉 제단으로 향할 수 있게 되거든요.

쉽게 말해 직사각형 교회는 제단이 강조되는 연출인 거네요.

그렇습니다. 제단에 선 사람에게 권위를 부여하는 구조죠. 사실 하기아 소피아처럼 원형 교회와 직사각형 교회의 장점을 결합하려는 시도는 일찍부터 있었습니다. 앞서 살펴본 예루살렘의 예수 성묘 교회도, 베들레헴의 예수 탄생 교회도 직사각형 교회지만 원형처럼 만들고자 했죠. 하지만 완벽한 조화를 이루기에는 부족했습니다.

하기아 소피아가 기독교 교회의 대표적인 두 양식을 종합하는 데 성공한 거네요. 정말 초기 기독교를 대표하는 최고의 교회라고 하기에 부족하지 않을 것 같아요.

| 사각형 건물에 돔을 얹으려면? |

너무 어리석은 질문인지도 모르겠지만, 하부는 사각형 건물인데 어떻게 그 위에 원형인 돔을 올릴 수 있는 건가요? 아예 밑에서부터 원형인 건물이라면 쭉 원통형으로 올리면 되겠지만요.

중요한 질문입니다. 애초에 원형이라 외벽에 돔을 얹기만 하면 되는 원통형 건물과 하기아 소피아는 분명 다르지요. 하기아 소피아의 경우 앞서 말씀드렸듯 기본적으로 직사각형 교회입니다. 그렇다면 어떻게 돔 천장과 조화를 이뤘을까요?

돔을 올리는 가장 쉬운 방법은 로마 시의 판테온이나 산타 코스탄차 성당처럼 아래서부터 원형인 건물을 만들거나, 아니면 예루살렘의 바위 돔 사원처럼 돔 아래 기둥을 빙 둘러 세우는 겁니다. 그런데 그러면 내부 공간이 작아지고 제단으로 향하는 시야도 방해가

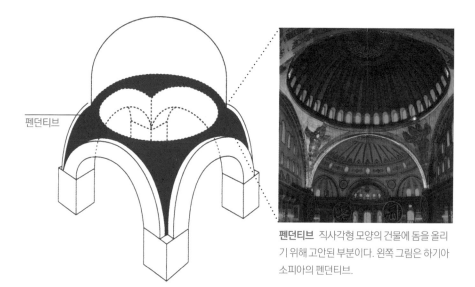

펜던티브

펜던티브 직사각형 모양의 건물에 돔을 올리기 위해 고안된 부분이다. 왼쪽 그림은 하기아 소피아의 펜던티브.

되잖아요? 그래서 하기아 소피아는 펜던티브를 활용합니다. 돔과 그 아래 사각형 몸체가 만나는 사이의 비스듬하게 처리되는 부분을 펜던티브라고 부르는데요, 왼쪽 그림을 보면 쉽게 이해될 겁니다.

이렇게 만들면 위에서 보면 가운데 부분은 원형이고, 그 주변은 사각형 건물이 될 수 있겠네요.

이 방법을 떠올리는 게 쉬워 보일 수도 있지만 끊임없는 시행착오 끝에 나온 아이디어였을 겁니다. 참고로 하기아 소피아를 짓도록 명한 유스티니아누스 황제는 설계자들에게 단 두 가지를 요구했다고 합니다. 크기가 클 것, 그리고 독창적일 것. 두 가지 조건이지만 제대로 지키려면 아주 까다롭죠.
물론 보다시피 하기아 소피아를 설계한 수학자와 물리학자는 이 두 조건 모두를 멋지게 충족시키는 공간을 만들어냈습니다. 덕분에 우리는 하기아 소피아를 보며 거대한 자연에서나 받을 수 있는 숭고미를 느낄 수 있게 되었지요.

건물을 짓는 데 수학자와 물리학자를 발탁한 유스티니아누스 황제의 식견도 대단하고요.

유스티니아누스 황제가 가진 최고의 능력은 인재를 볼 줄 아는 능력이 아니었을까요? 꿈의 크기도 대단했고요. 꿈이 어찌나 컸는지 몰락해가는 고대 로마제국의 영광을 되찾고 싶어 할 정도였습니다. 그리고 그 야망은 거의 이루어질 뻔했습니다. 잠시나마 동로마와

서로마로 분리된 로마제국이 통합되었으니까요.

이쯤에서 잠시 콘스탄티누스 황제 이후 로마제국이 어떻게 되었는가에 대한 배경 설명이 필요하겠네요.

| 제국은 망해도 천년을 간다 |

콘스탄티누스 황제 이후 로마제국을 가장 괴롭힌 것은 북쪽 변방에 사는 이민족들이었습니다. 그들 중 하나가 바로 게르만족입니다. 게르만족은 3세기부터 적으면 몇만 명, 많으면 수십만 명 단위로 계속 몰려들었습니다. 허약해질 대로 허약해진 로마 군대가 막아내긴 역부족이었죠.

결국 293년에 디오클레티아누스 황제는 국방을 위해 제국을 동·서로 나눠 통치하기로 합니다. 이때부터 로마제국은 하나로 합쳐졌다 분리되다를 반복하던 끝에 395년에 테오도시우스 1세가 로마제국을 동과 서로 나눠 두 아들에게 물려준 이후 완전히 나뉘어버리지요. 오른쪽 지도처럼 로마 시를 수도로 하는 서쪽의 로마, 그리고 콘스탄티노플을 수도로 하는 동쪽의 로마, 이렇게 말입니다.

그렇게 나뉜 서로마와 동로마는 각각 다른 길을 걷게 됩니다. 서로마는 몰려드는 게르만족을 감당해내지 못하고 476년에 멸망하지만 동로마는 콘스탄티노플을 수도로 삼아 1000년 이상 살아남습니다.

로마제국이 게르만족에 못 이겨 꼬리를 자르고 동쪽으로 도망쳤다는 느낌이 드네요.

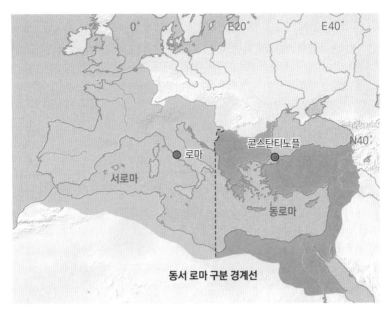

서로마와 동로마의 경계

도망쳤다기보다는 로마제국이 동쪽에 새로운 나라를 세웠다고 보는 게 더 나은 해석일 겁니다. 아무튼 이 과정에서 알 수 있는 사실은 당시 로마제국에게는 이탈리아반도 서쪽보다 동쪽이 훨씬 중요했다는 겁니다.

요즘 같으면 프랑스나 영국 같은 나라가 있는 서쪽일 것 같은데 당시에는 상황이 달랐나 봐요.

지금은 동로마보다 서로마에 해당하는 지역이 훨씬 더 안정되어 보이는 게 사실입니다. 그러나 4세기에는 반대였죠. 전통적으로 번영했던 지역은 모두 동쪽에 몰려 있었습니다. 사실 당시 서로마 지역의 대부분은 로마제국 전체 기준으로는 낙후된 곳이었습니다. 로

마제국의 울타리 안에서 조금이나마 문명의 혜택을 입기는 했지만, 로마제국이 약해지자마자 바로 무법지대가 되어버리고 만 곳이었죠.

반면 동로마는 굳건했어요. 동로마가 자리 잡은 곳은 이집트와 메소포타미아, 그리고 그리스까지, 일찍부터 문명을 누려왔으며 여전히 고대로부터 이어진 지중해 무역이 활발히 이루어지고 있는 곳이었습니다. 물론 페르시아 제국이라는 강력한 경쟁자가 있었습니다만 그래도 서로마 지역에 비하면 상대적으로 덜 위험했습니다. 그래서 로마 지배층은 두 지역 중 하나를 선택해야 했을 때 서로마를 포기하고 동로마를 선택합니다.

결국 도전보다는 안정을 선택한 거네요.

어쨌든 현명한 결정이었다고 할 수 있죠. 결과적으로 서로마제국은 곧바로 무너지지만 동로마제국은 고대 문명을 계승하면서 나름대로 새로운 질서를 만들어나갔으니까요.

| 최신식 아파트를 거부한 게르만족 |

나중에 더 자세히 다룰 이야기지만 로마제국이 포기한 서로마 지역은 게르만족이 차지하게 됩니다. 이들은 그리스 로마 식의 문명과는 거리가 멀었지만 일단 머릿수로 유럽을 제압했지요. 이렇게 게르만족의 대이동 이후 언제 망해도 이상하지 않은 상태로 버티던

서로마는 결국 476년 게르만족 출신 장군의 손에 의해 마지막 황제가 폐위되었습니다.

서로마제국이 멸망하자 껍데기만 남아 있던 로마제국의 질서마저 완전히 무너졌고, 서유럽은 극심한 혼돈에 빠져듭니다. 게르만족은 여전히 부족 단위로 생활하는 사람들이었습니다. 로마제국만큼 고도화된 나라를 만들 능력도, 로마인들이 만들어놓은 도시를 관리할 의지도 없었지요. 게르만족은 로마인들이 공들여 만들어놓은 시설을 무시하고 자신들이 살던 방식대로 살았습니다. 쉽게 말해 최신식 아파트가 불편하다고 바깥에 텐트를 치고 살았던 겁니다. 관리 인력이 없으니 로마가 자랑하던 상하수도 시설이 작동하지 않게 되었고 도시의 위생은 형편없어졌습니다. 도시는 전염병의 온상이 되어 사람이 살 수 없는 곳으로 변해버렸지요. 로마 시를 비롯해 로마인들이 오랜 세월에 걸쳐 가꿔온 여러 도시들이 그대로 폐허가 됩니다.

중세를 흔히 암흑시대라고 하는데 정말 그랬던 모양이네요.

네, 만약 역사에 암흑기라는 게 있다면 이 시기에 가장 어울리는 말일 겁니다. 그만큼 사람이 많이 죽었습니다. 이후 서유럽 인구가 1000년 가까이 로마제국 시대 수준을 회복하지 못했을 정도로요.

고대 세계가 저물고 있다고 말할 수 있을까요?

그렇습니다. 그래서 일반적으로 서로마가 멸망한 476년을 고대 로마제국이 멸망하며 중세가 시작된 때라고 합니다. 물론 동로마는

로마라는 이름을 유지한 채 콘스탄티노플의 단단한 방벽 뒤에서 1000년을 더 살아남긴 했지요. 그러나 살아남은 동로마를 고대 로마제국과 같다고 보기는 힘들어요. 고대 로마제국의 중심이 이탈리아반도였다면 동로마제국의 중심은 이탈리아반도에서 멀리 떨어진 소아시아 지역이거든요. 당연히 동방 문화권이고요.

그러면 콘스탄티누스 황제가 콘스탄티노플로 수도를 옮겼을 때부터 문화권이 달라진 거 아닌가요?

사실상 그때부터 과거 로마제국의 성격과는 완전히 달라졌다고 보는 게 맞습니다. 단적인 예로 지배층이 쓰는 언어만 해도 라틴어에서 그리스어로 변했어요. 앞서 본 크베들린부르크 이탈라에서 나왔던 이야기가 기억나나요?

콘스탄티노플을 중심으로 하는 동로마 지역은 게르만족의 이동으로 시끄럽던 이탈리아 일대보다 상대적으로 평화로웠습니다. 로마의 지배층은 점점 고요한 명상의 세계로 침잠하게 되었죠. 역동적이었던 고대 로마와는 완전히 다른 사회가 되어갔던 겁니다.

대부분의 학자가 서로마 멸망 후의 동로마를 과거 콘스탄티노플의 이름인 비잔티움을 본떠 비잔티움 제국이라고 부릅니다. 비잔티움 제국이 독자적으로 발전시킨 미술을 일컬어 비잔틴 미술이라고 하고, 하기아 소피아는 비잔틴 미술의 출발이자 정점이라고 할 수 있지요. 다소 멀리 돌아왔네요. 이제 다시 하기아 소피아로 가봅시다.

| 모스크가 된 최고의 교회 |

하기아 소피아 벽면에 있는 동그란 판 속의 글씨는 아랍어인가요? 크게 눈에 띄는데 낯설어서요.

아랍어 맞습니다. 앞서 콘스탄티노플을 함락한 오스만제국의 메흐메트 2세가 이 건물을 모스크로 탈바꿈시켰다고 했지요? 그때 안에 그려진 모자이크화에 회칠을 하면서 아랍어로 쓴 서예판을 달았거든요.

그럼 앞서 본 모자이크화는 다 복원품인가요?

하기아 소피아의 내부 벽면 검고 동그란 판 안에 적힌 글자는 아랍어다. 이슬람 문화권에서 서예는 중요한 미술 분야로 꼽힌다.

다행히도 이슬람교도들은 모자이크화 위에 회칠만 했지 크게 훼손하지는 않았어요. 그래서 지금은 회칠을 일부 벗겨내고 비잔틴 모자이크화의 걸작을 관람할 수 있게 되었습니다. 이슬람교도들이 기독교의 건축을 그다지 가혹하게 대하지 않았다는 것을 알 수 있지요.

의외네요. 뉴스에서 보는 이슬람교도들은 기독교에 굉장히 공격적인 것 같던데요.

앞으로 이슬람교와 기독교가 만나왔던 순간들을 조금 더 보게 될 텐데요, 이를 통해 이슬람교가 근본적으로 배타적이지 않다는 사실을 알게 될 겁니다. 물론 현재 이슬람교를 신봉하는 일부 극단적인 집단이 국제적인 분쟁을 일으키고 있다는 사실을 부인할 수는 없지만요.

하기아 소피아를 모스크로 개조하려고 한 메흐메트 2세의 노력은 가상했지만 아무리 개조해도 이 건물은 태생적으로 모스크로 쓰기에는 부적절했습니다. 모스크는 공동의 기도 의식을 위한 공간이라서 내부에 신상이나 제단을 두지 않는 게 원칙이죠. 딱 한 가지, 건물이 무조건 이슬람교의 예언자 무함마드가 태어난 메카 방향을 향해야 한다는 것만 지키면 됩니다. 모든 이슬람교도가 하루에 여섯 번 메카를 향해 기도해야 하기 때문이지요.

그런데 하기아 소피아는 애초에 메카 방향으로 지어지지 않았습니다. 하기아 소피아에 들어가 보면 일단 메카 방향을 표시하는 제단이 설치돼 있긴 합니다만, 처음부터 그 방향으로 짓지 않아서 모스크로 쓰기엔 여러모로 부적절했을 거예요.

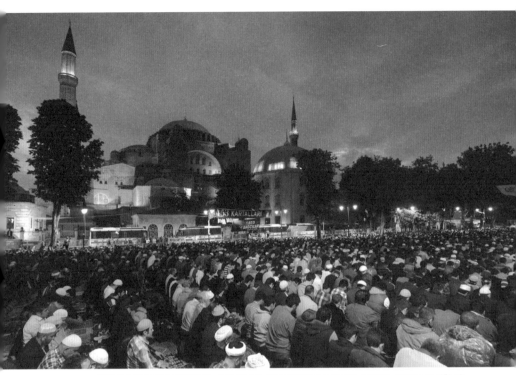

하기아 소피아 앞에서 기도하는 이슬람교도 이슬람교도에게 하기아 소피아는 아직도 신성한 장소로 여겨진다. 하기아 소피아 앞에서 기도하는 이슬람교도를 쉽게 볼 수 있는 건 그 때문이다.

다른 신을 모셨던 신전을 어떻게든 활용하려고 했다는 것 자체가 참 놀랍도록 실용적이네요. 자존심이 상하지 않았을까요?

그래서 그랬는지도 모르겠습니다. 자신들의 건축 역량이 기독교 세계에 뒤지지 않는다는 것을 자랑하고 싶었는지 결국 이슬람교도들은 하기아 소피아 바로 앞에 이 성당을 본뜬 모스크를 하나 지었어요. 모스크를 지었던 자리가 과거 비잔티움 제국의 궁전이 있었던 자리이기도 했으니 여러모로 새로운 통치가 시작되었음을 보여주기에 좋았을 겁니다. '블루모스크'라는 별명으로 더 유명한 술탄 아

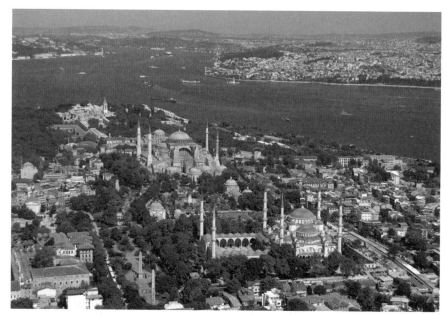

하기아 소피아와 술탄 아흐메트 모스크 술탄 아흐메트 모스크는 하기아 소피아 바로 앞에 지어졌다. 최고의 초기 기독교 건축물인 하기아 소피아는 이처럼 이슬람 건축의 모체가 되기도 했다.

흐메트 모스크는 바로 이렇게 지어집니다.

블루모스크는 메카처럼 미너렛이 여섯 개인 최고 등급의 모스크입니다. 미너렛 이야기는 앞에서 잠깐 나왔지요? 미너렛은 알라신을 섬기는 모스크라면 무조건 있는 탑인데, 개수에 따라 모스크의 등급이 갈립니다. 하기아 소피아에는 네 개가 있습니다. 네 개면 최고는 아니어도 꽤 높은 수준이지요. 블루모스크는 여섯 개니 최고 등급이라고 말할 만한 수준이고요.

위 사진의 왼쪽이 하기아 소피아고 오른쪽이 블루모스크죠? 정말 딱 붙여 지었네요. 그런데 사진으로 봐서 그런지 블루모스크가 하기아 소피아만큼 규모도 크고 꽤 멋있어 보이는데요?

물론 블루모스크도 훌륭한 건축물입니다. 하기아 소피아가 지어진 때로부터 1000년이나 지나서 지어졌다는 걸 고려하지 않으면요.

1000년이나 뒤에 지은 건물이라고요? 아, 하기아 소피아를 재건축한 게 537년, 오스만제국이 콘스탄티노플을 함락한 게 1453년이니 그 정도 기간이 흘렀겠네요.

맞습니다. 두 건물이 지척에 있고 비슷해 보여서 비교하기 좋지만 우리가 잊지 말아야 할 사실은 하기아 소피아가 537년에, 블루모스크는 1616년에 지은 건물이라는 겁니다. 물론 1616년도 옛날이긴 합니다만 하기아 소피아에 비하면 신축 건물이죠.

| 기둥, 탁월한 건축의 조건 |

두 건물의 내부로 들어가 비교해보면 천 년 먼저 지어진 하기아 소피아가 블루모스크만큼, 어쩌면 그 이상으로 훌륭한 건축물이라는 사실을 바로 알 수 있습니다. 좋은 건축물인지 판별하는 기준 중 하나가 기둥이 얼마나 적게 쓰였는지를 보는 거예요. 기둥 수가 적으면 시야가 탁 트이고 쓸 수 있는 공간도 많아지거든요. 또 남들이 세 개 쓸 기둥을 두 개 쓰는 건물이 공학적으로 훨씬 짓기 어렵겠죠. 이스탄불에 가면 먼저 하기아 소피아에 갔다가 그다음에 블루모스크에 들러보세요. 블루모스크의 내부는 화려하게 꾸며져 있지만 돔 밑에 거대한 기둥 네 개가 딱 붙어 있어서 하기아 소피아에 비

하면 답답한 느낌이 듭니다. 반면 하기아 소피아는 돔과 돔이 우아하게 교차하며 통일적인 공간을 만들어내서 좀 더 시원시원하죠. 사실 블루모스크에 하기아 소피아라는 잣대를 들이대는 건 너무 가혹할지도 모릅니다. 하기아 소피아가 지나치게 탁월한 건물이거든요. 기독교라는 영혼을 갖게 된 고대 로마인이 그 건축적 재능을 마지막으로 화려하게 불태운 걸작이니까요.

좀 유치한 질문이긴 한데, 크기는 둘 중 어떤 게 더 큰가요?

블루모스크가 하기아 소피아보다 작습니다. 중앙 돔의 지름을 보면 하기아 소피아가 31미터, 블루모스크는 23미터입니다. 높이도 하기

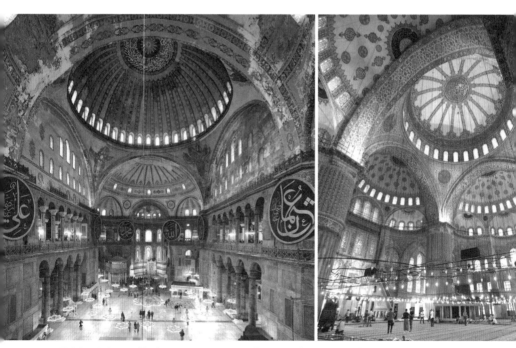

하기아 소피아의 내부(왼쪽)와 술탄 아흐메트 모스크(블루모스크)의 내부(오른쪽)

아 소피아가 더 높습니다. 하기아 소피아는 55미터이고, 블루모스크는 43미터입니다. 수치상으로도 블루모스크는 하기아 소피아를 넘어서지 못한 셈입니다.

하기아 소피아와 비교될 게 뻔한데 왜 넘어서지 못한다는 걸 알면서 블루모스크를 지었을까요?

무엇보다도 술탄 아흐메트가 이교도의 사원이 아니라 모스크의 원래 기능에 충실한 사원을 갖고 싶어 했다는 게 가장 큰 이유였겠죠. 여담인데 그 술탄 아흐메트는 야심은 많았지만 능력은 부족했던 군주 같아요. 연이어 전쟁에서 패하면서 이 모스크를 지을 재정이 부족해 쩔쩔매게 되거든요.

하지만 블루모스크를 설계한 이슬람 건축가는 어쩌면 종교 건축물로서는 블루모스크가 하기아 소피아보다 우월하다고 생각했을지

술탄 아흐메트 모스크(블루모스크)를 위에서 내려다본 모습

도 모릅니다. 블루모스크는 하기아 소피아와 달리 동서남북 사방으로 돔이 뻗어 있습니다. 하기아 소피아가 반쯤 원형 교회라면 블루모스크는 본체 자체가 완벽한 원형 교회입니다. 블루모스크를 지은 건축가는 자신이 지은 성전이 신의 보편성을 더 확실하게 반영했다고 생각했을 수 있지요.

어쨌든 이스탄불에 가면 이 두 멋진 건물을 모두 볼 수 있어서 좋을 것 같아요.

그렇습니다. 지금도 그렇지만 과거에는 이스탄불의 후광이 더 엄청났어요. 혼란스럽던 중세 초기, 고대 로마제국의 질서를 그리워했던 사람들은 로마 문명의 빛이 동방으로 옮겨갔다고 생각했을 정도였지요. 아마 그들에게 콘스탄티노플은 황금빛으로 번쩍거리는, 천국을 닮은 이상향으로 여겨졌을 겁니다.
비록 천국은 아니더라도 아시아와 유럽의 경계에 자리 잡은 오래된 도시가 그 모든 흔적을 끌어안고 오롯이 살아남았다는 것만으로도 꽤 감동적이지 않나요?

문명의 역사에 관심 있는 사람이라면 꼭 가봐야 할 도시라고 할 수 있겠네요.

이쯤에서 비잔틴 미술에 대한 이야기를 마무리 지으러 갑시다. 서쪽으로 눈을 돌려 이탈리아 북부에 자리한 도시, 라벤나로 떠나보죠.

| 보석 같은 도시 라벤나 |

라벤나의 위치

라벤나라는 이름은 처음 들어봐요.

그럴 겁니다. 보통 이탈리아 여행을 가면 로마와 피렌체, 베네치아로 가지 라벤나에 가는 경우는 드무니까요. 라벤나는 베네치아에서 자동차로 두세 시간 정도 남쪽으로 가면 있는 도시인데 대중교통으로 가려면 그리 편하지만은 않습니다. 그래도 기회가 되면 한번 가보기를 바랍니다. 화려한 관광도시는 아니지만 라벤나만큼 초기 기독교 미술을 제대로 만끽할 수 있는 곳은 드물거든요.

앞서 비잔틴 미술의 마무리라고 하지 않으셨나요? 왜 콘스탄티노플이 아닌 서쪽에 있는 라벤나라는 도시가 등장하는지 모르겠어요.

라벤나는 초기 기독교 시대 매우 중요한 도시였어요. 이번에도 역시 위치 때문입니다. 뒤 지도를 보세요. 라벤나는 육로로는 콘스탄티노플과 로마 시 사이에 위치합니다. 콘스탄티노플이 제국의 수도가 되면서 로마 시와 콘스탄티노플을 중개하는 도시들이 부상하는데, 그중 하나가 라벤나입니다. 한때 멸망해가던 서로마가 잠시 수도로 썼을 만큼 중요한 도시였지요.

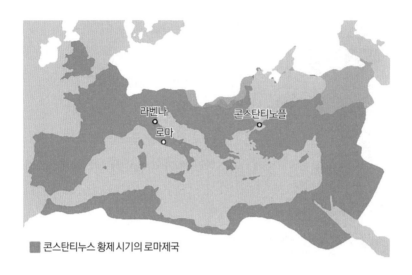

■ 콘스탄티누스 황제 시기의 로마제국

지금의 라벤나는 큰 도시도 아니고 조용한 중소도시입니다. 그런데 특별할 것 없어 보이는 이 도시에서 초기 기독교 시대의 보석 같은 교회 건축들을 가득 만나볼 수 있습니다. 유네스코 세계문화유산으로 지정된 초기 기독교 건축물이 이 도시에만 무려 여덟 개나 있거든요.

듣다 보니 흔한 관광지가 아니라서 더 가보고 싶네요.

문학을 전공한 사람들에게는 『신곡』을 집필한 시인 단테가 망명했다가 묻힌 곳으로도 잘 알려져 있습니다. 저는 라벤나 하면 로마제국의 기구한 여인 갈라 플라치디아가 가장 먼저 생각나지만요.

유명한 사람인가요? 제게는 생소한 이름이에요.

라벤나 시내의 모습

서로마제국의 측천무후 같은 사람이라고 생각하면 됩니다. 아들을 대신해 서로마를 13년간 통치하면서 라벤나의 예술 수준을 크게 높인 인물이니 라벤나 미술에서 아주 중요한 사람이라고 할 수 있겠습니다.

| 갈라 플라치디아의 기구한 생애 |

갈라 플라치디아 이야기를 좀 해볼까요? 갈라 플라치디아의 아버지는 테오도시우스 1세로, 로마가 동서로 분열되기 전 통일 로마제국을 다스린 마지막 황제입니다. 테오도시우스 1세 이후 다시는 통일

로마제국의 황제가 나오지 않았으니 갈라 플라치디아는 고대 로마제국의 마지막 공주라고 할 수 있지요.

갈라 플라치디아의 아버지, 그러니까 통일 로마제국의 마지막 황제인 테오도시우스 1세는 죽으면서 두 아들에게 제위를 물려주었어요. 서쪽은 호노리우스, 동쪽은 아르카디우스에게 물려주었는데 불행하게도 둘

갈라 플라치디아와 자녀들, 5세기경, 브레시아 산타줄리아박물관

다 아주 형편없는 황제였습니다. 서방의 호노리우스 황제는 야만인의 침략이 무섭다고 당시 수도였던 밀라노에서 도망쳐 남쪽으로 내려와서 라벤나에 수도를 정할 정도였지요.

무능한 두 황제가 로마제국의 멸망을 기정사실로 만들었겠군요.

두 황제와 마찬가지로 테오도시우스 1세의 고귀한 핏줄로 태어난 갈라 플라치디아는 일생 동안 아주 대조적인 두 남편을 맞습니다. 첫 번째 남편은 아타울프라는 사람입니다. 이름이 다소 생경하지요? 이 사람은 서고트족, 즉 게르만 부족의 왕입니다.

기록에 따르면 410년에 서고트족이 로마를 함락하고 약탈하는 와중에 갈라 플라치디아가 포로가 되었다고 합니다. 공주였던 갈라 플라치디아는 그로부터 얼마 후 서고트족의 아타울프와 아마도 정략

적이었을 혼인을 합니다. 정략결혼이었지만 부부 사이는 그다지 나쁘지 않았던 것 같아요. 그러나 불행히도 결혼 생활이 매우 짧았지요. 성대한 결혼식을 치르고 나서 슬하에 아들 한 명이 생겼는데 병으로 금방 죽어버리고, 설상가상으로 이듬해 남편 아타울프마저 부하에게 살해당하고 맙니다.

한편 서고트족에 의해 로마가 함락되는 초유의 사태가 벌어졌는데도 서로마의 황제이자 갈라 플라치디아의 오빠인 호노리우스는 라벤나에서 수수방관하고 있었습니다. 심지어 호노리우스는 갖은 고생을 겪은 갈라 플라치디아가 라벤나로 돌아오자 정략결혼의 도구로 다시 누이를 이용합니다. 417년에 갈라 플라치디아는 호노리우스의 신하와 두 번째 결혼을 하게 됩니다. 이 두 번째 남편이 4년 후 호노리우스 황제의 뒤를 이어 서로마 황제 자리에 오르는 콘스탄티우스 3세죠. 그러나 이 사람도 황제 자리에 오른 지 7개월 만에 병으로 죽고 맙니다.

남편이 계속 죽다니…. 참 어지간히도 남편 운이 없는 여성이네요.

산 조반니 에반젤리스타 성당, 5세기경, 라벤나 원래 모자이크화로 장식되었을 벽면이 하얗게 회칠되어 있다. 이단 논쟁에 휘말려 모자이크화를 지워낸 것으로 추정된다.

두 번째 남편 콘스탄티우스 3세와의 사이에서 생긴 아들이 다음 서로마 황제가 되는 발렌티니아누스 3세인데, 콘스탄티우스 3세가 사망할 당시 아들의 나이는 겨우 다섯 살이었습니다. 결국 갈라 플라치디아는 아들이 18세가 될 때까지 서로마의 섭정을 맡게 되지요. 갈라 플라치디아에 대해 길게 설명한 건 이 여인이 그 섭정 기간 동안 라벤나에 아름다운 교회를 많이 남겼기 때문입니다.

위 사진 속 성당이 그중 하나입니다. 한번은 갈라 플라치디아가 콘스탄티노플에서 배를 타고 라벤나로 돌아오던 중 심한 폭풍을 만났다고 합니다. 갈라 플라치디아는 폭풍 속에서 사도 요한에게 무사히 라벤나로 돌아가게 해달라고 기도합니다. 기도 덕분인지 무사히 귀환한 갈라 플라치디아는 사도 요한에게 감사의 뜻으로 교회를 바치죠. 그게 위의 산 조반니 에반젤리스타 성당입니다.

지금까지 본 교회들에 비해 어떻게 보면 휑하고 좋게 말하면 깔끔한 느낌이네요.

원래는 모자이크로 아주 화려하게 치장되어 있었을 겁니다. 기록에 의하면 라벤나로 향하는 갈라 플라치디아와 사도 요한의 모습이 아름답게 수놓여 있다고 해요. 그런데 16세기 무렵 알 수 없는 이유로 파손되었다고 합니다. 바실리카 양식의 교회는 그 모양이 워낙 단출해서 모자이크 장식이 없으면 허전해 보일 수 있다는 걸 산 조반니 에반젤리스타 성당을 통해 알 수 있지요.
그런데 갈라 플라치디아의 이름을 드높인 건물은 따로 있습니다. 보통 라벤나에 가는 관광객들은 산 조반니 에반젤리스타 성당보다는 아래의 갈라 플라치디아의 영묘로 향하죠.

음… 이 건물도 다소 수수한데요.

갈라 플라치디아의 영묘, 425년경, 라벤나

실망하셨나요? 확실히 벽돌로 지어진 이 건물의 외부는 다소 소박해 보입니다. 건물 옆에 함께 찍힌 관광객을 보세요. 크기도 그렇게 크지 않다는 걸 알 수 있죠. 정십자가형으로 만들어진 구조 외에는 그다지 특이한 게 없습니다. 물론 원래 이 건물 하나만 이렇게 덜렁 있지는 않았을 겁니다. 옆에 성당이 있었는데 지금은 없어졌다고 합니다.

그런데 묘라면 갈라 플라치디아가 여기에 묻혀 있다는 건가요?

그건 아닙니다. 갈라 플라치디아의 무덤으로 지어진 건물이지만 실제로 갈라 플라치디아가 이곳에 묻히진 않은 것으로 보입니다. 아마 로마 시에 묻혀 있을 거예요. 아무튼 바깥에서 영묘를 보면 보다시피 소박합니다만 내부로 들어가면 놀라운 반전이 기다리고 있습니다. 내부에 아주 멋진 모자이크화가 있거든요. 오른쪽 사진을 보세요. 영묘에 들어가자마자 볼 수 있는 풍경입니다.

바깥 모습만 봤을 때는 상상할 수 없는 화려함이네요.

그렇습니다. 이런 '반전 매력'을 보여주는 게 중세 기독교 건물의 특징이에요. 겉으로는 소박해 보이는 라벤나의 많은 초기 기독교 건물의 내부는 이런 찬란한 모자이크화로 치장되어 있습니다. 마치 겉은 비루할지라도 내면은 아름답기를 바라는 신실한 기독교인의 이상을 그대로 형상화한 것처럼요.

갈라 플라치디아의 영묘 내부, 425년경 정교한 모자이크 장식과 함께 다양한 색상의 대리석으로 모양을 낸 바닥이 눈길을 끈다.

| 색과 빛의 조화로 구현된 신비의 세계 |

앞서 라벤나를 초기 기독교 시대의 미술이 잘 남아 있는 보석 같은 도시라고 소개해드렸는데요, 아마 미술적으로 라벤나의 가장 큰 가치는 비잔티움 제국이 건재하던 시절에 만들어진 모자이크화의 정수를 한꺼번에 볼 수 있다는 데 있을 겁니다.

하기아 소피아를 살펴볼 때도 생각했지만 사실 모자이크화에 대해서는 별다른 지식이 없어요. 실제로 본 적도 없고요. 고작해야 욕실 타일에 붙어 있는 장식 정도예요.

아마 대부분의 사람이 그럴 겁니다. 회화나 조각은 작품 자체를 이곳저곳으로 옮길 수 있으니 쉽게 유명해지고 연구되는 데 비해 모자이크화는 옮기기가 쉽지 않고, 옮기더라도 그 감흥이 많이 줄어들게 마련입니다. 특정 장소만을 위한 장식의 느낌이 강하기 때문이죠. 따라서 모자이크화는 직접 가서 보지 않으면 제작자의 의도를 제대로 이해할 수 없는 미술입니다.

모자이크화가 빚어내는 신비로움은 직접 보지 않은 사람은 절대 알수 없는 감각이에요. 정말 경이로운 체험이지요. 이렇게 말해보면 어떨까요? 시대마다 대표 미술 장르가 있잖아요. 이를테면 많은 사람이 그리스 로마 시대를 대표하는 미술로 조각을 꼽지요. 저는 로마 동쪽의 초기 기독교 미술을 대표하는 장르는 모자이크화라고 생각합니다.

일단 영묘의 모자이크화를 자세히 보죠. 오른쪽 그림에 묘사된 사

람은 빈센티우스 성인입니다. 불길에 달궈져 순교했다고 전해지는 성인으로, 그 죽음을 맞는 내용이 모자이크화로 표현돼 있습니다. 자세히 보면 강렬한 불길로 인해 벽에 비친 성인의 그림자까지 나타나 있습니다.

여기서 더 놀라운 것은 성 빈센티우스 모자이크화 속의 노란 창문입니다. 마치 그림의 일부처럼 바깥의 빛이 창문을 통과해 들어오고 있는 걸 볼 수 있는데요, 혹시 창이 어떤 재질인 것 같나요?

창문요? 그냥 노랗게 채색한 유리 아닌가요?

아닙니다. 노란 대리석을 얇게 깎아서 만든 창이라고 합니다. 아주 놀라운 기술이죠?

솔직히 외관만 보고 얕잡아 봤는데 아주 섬세한 건물이네요.

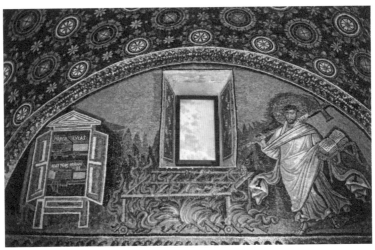

성 빈센티우스의 순교 모자이크화, 425년경, 갈라 플라치디아 영묘

모자이크화 이야기로 돌아가 보죠. 모자이크화를 제작하는 방법은 앞서 말했듯 욕실 타일을 붙이는 것과 비슷합니다. 일단 벽에 회칠을 한 후 밑그림을 그립니다. 그리고 밑그림을 따라 미리 만들어둔 손톱만 한 작은 색돌을 붙여나가지요. 그런데 이게 생각보다 어렵습니다. 직접 욕실 타일을 붙인다고 상상해보세요. 정교한 형태를 그려내기가 쉽지 않을 겁니다. 따라서 형태가 단순화될 수밖에 없지요. 게다가 재료인 색돌 자체도 공산품이 아니고 다 수작업으로 만드는 것이니 크기가 일정치 않고 색도 고르지 않았을 겁니다.

이렇게 한계가 명백한 조건에서 목적한 대상을 얼마나 요령 있게 묘사하는지에 따라 모자이크화 장인의 수준이 갈립니다. 이 작은 색돌을 붙여나가는 모자이크화 장인의 능력은 화가로 따지면 필력이라고 할 수 있겠죠.

갈라 플라치디아의 영묘의 천장 모자이크화를 확대한 아래 사진을 보세요. 모자이크가 얼마나 섬세한 미술인지 알 수 있습니다. 천장

갈라 플라치디아의 영묘 천장의 모자이크화

의 패턴 하나 허투루 만들지 않았지요.

열심히 하나하나 돌을 붙였을 1500년 전 모자이크화 장인들의 노고가 생생하게 느껴져요.

재료 특성상 붓질보다는 표현이 단조로울 수밖에 없었을 텐데 그 한계 속에서 이 정도 수준으로 표현했다는 게 놀라울 뿐입니다. 이제 그 옛날 이 영묘가 만들어졌을 당시 이곳에 들어갔다고 상상해보세요. 영묘의 내부는 아무래도 죽은 자의 안식을 위한 장소라서 그런지 꽤 어두운 편입니다. 안에 들어가면 캄캄하게 느껴지지만 눈이 어둠에 적응하고 나면 창문으로 들어온 은은한 빛을 받아 신비롭게 반짝이는 모자이크화가 하나둘씩 눈에 들어오기 시작합니다. 신앙심이 있었다면 형언할 수 없이 경건하면서도 성스러운 풍경으로 느껴졌을 겁니다.

| 유스티니아누스의 비전, 산 비탈레 성당 |

라벤나에는 멋진 교회가 많이 남아 있습니다. 뒤 페이지의 사진을 보세요. 이 교회가 바로 라벤나의 하이라이트인 산 비탈레 성당입니다. 547년경에 완공된 건물이지요.

이 성당 역시 외양은 소박하네요.

그렇습니다. 다시 한 번 강조하지만 중세 건물들의 진가는 대부분 안으로 들어가 봐야 느낄 수 있습니다. 수수해 보이는 이 성당에 들어가면 초기 기독교 시기와 중세를 통틀어 가장 잘 보존되어 있으면서도 뛰어난 묘사력을 자랑하는 엄청난 모자이크화들이 성당의 모든 벽면을 가득 채우고 있습니다.

오른쪽 사진에서 산 비탈레 성당의 압도적인 화려함이 조금이나마 느껴지면 좋겠네요. 잠시 사진 속 관광객들과 함께 이 성당에 들어 왔다고 상상해보세요. 사진에 나온 부분은 이 성당의 앱스 부분입니다. 그야말로 천장 끝부터 바닥에 이르기까지 모자이크화로 장식되지 않은 부분이 한 군데도 없어 보입니다. 그중에서도 가장 크게 드러난 중앙의 모자이크화를 보세요. 마치 예수와 천사들이 방문객을 환영해주는 것 같습니다.

짙은 갈색 옷을 입고 있는 인물이 예수인가요?

산 비탈레 성당, 526~547년, 라벤나 라벤나에서 가장 아름다운 교회로 손꼽힌다. 내부에 그려진 유스티니아누스 황제와 테오도라 황후의 모자이크화로 유명하다.

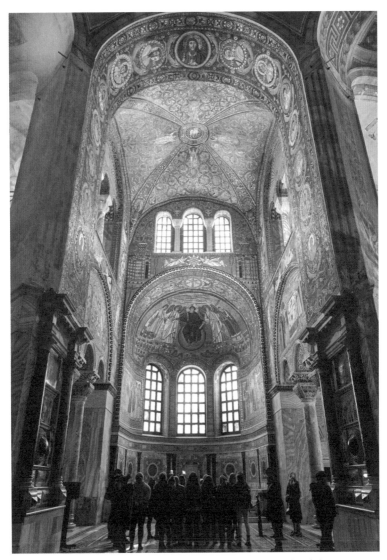

산 비탈레 성당 내부 정면에 예수와 비탈리스 성인을 묘사한 모자이크화가 보인다.

맞습니다. 다음 페이지에 확대된 모습이 있습니다. 이 예수도 수염이 나지 않았고 아주 부유해 보입니다. 예수의 바로 양옆에 있는 날개 달린 자들은 천사입니다. 왼쪽 끝에는 이 교회 이름의 유래가 된

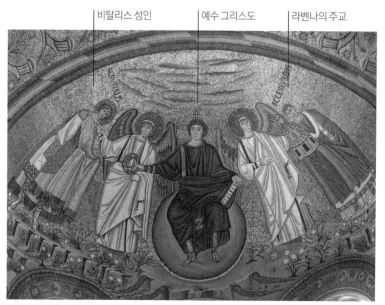

비탈리스 성인 | 예수 그리스도 | 라벤나의 주교

비탈리스 성인에게 순교의 왕관을 내리는 그리스도, 537~544년경, 라벤나 산 비탈레 성당

비탈리스 성인이, 오른쪽 끝에는 이 교회 건축을 주도한 라벤나 주교 에클레시우스가 그려져 있습니다. 에클레시우스 주교의 손에는 신에게 바치는 성전, 즉 산 비탈레 성당이 들려 있습니다.

그런데 사실 산 비탈레 성당을 유명하게 한 모자이크화는 따로 있습니다. 바로 그 아래, 제대 양 측면으로 자리한 한 쌍의 모자이크화입니다. 오른쪽 페이지를 보세요. 이 두 모자이크화는 산 비탈레 성당이 얼마나 중요했는지를 말해줍니다. 제대 왼쪽에는 당시 로마 제국의 황제였던 유스티니아누스 황제가, 오른쪽에는 황후인 테오도라가 각각 수행원들을 대동하고 서 있습니다.

각각 중앙에 있는 사람이 황제와 황후죠? 테오도라 황후도 유스티니아누스 황제만큼 비중 있게 묘사된 게 신기하게 느껴져요.

유스티니아누스 황제와 신하들, 547년경, 라벤나 산 비탈레 성당

테오도라 황후와 수행원들, 547년경, 라벤나 산 비탈레 성당

워낙 중요한 사람이었으니까요. 유스티니아누스 황제는 일개 장수였던 젊은 시절, 무희였던 테오도라에게 한눈에 반해 결혼했습니다. 테오도라 황후는 매우 총명하고 담대한 사람이었습니다. 이를 잘 드러내 주는 일화가 있죠.

532년에 수도 콘스탄티노플에 큰 민중 반란이 일어납니다. 이를 니카 반란이라고 하는데요, 테오도라 황후는 당시 도망치려는 유스티니아누스 황제를 제지하며 끝까지 자리를 지키라고 다그쳤다고 합니다. 지금 도망치면 모두 죽는다면서요. 결국 유스티니아누스 황제는 반란을 진압하고 이 반란을 자신의 권력을 더욱 강화하는 계기로 삼았다고 합니다. 이후 유스티니아누스는 황후를 아주 신뢰해서 중요한 일을 함께 의논해서 처리하곤 했습니다.

앞서 나왔다시피 유스티니아누스 황제는 하기아 소피아를 지으며 비잔티움 제국의 최고 전성기를 이끌었던 황제입니다. 즉 이 모자이크화의 내용은 당시 비잔티움 제국 엘리트 계층의 모습이라고 할 수 있습니다. 특히 황제 쪽 모자이크화는 지금으로 치면 국무회의를 하고 난 뒤에 찍은 기념사진 같은 거죠.

유스티니아누스 황제가 이곳에 와서 국무회의를 했다고요?

그건 아닐 겁니다. 이 모자이크화는 실제 상황을 묘사했다기보다는 황제가 이 교회를 중요하게 생각하고 있다는 공인 증명 같은 거라고 생각하면 됩니다. 주화에 그려진 황제의 초상화가 그 주화의 가치를 보증하는 것처럼요.

| 큰 꿈을 꾸었던 황제의 얼굴 |

굉장히 멋있는 모자이크화네요. 인물들이 벽을 뚫고 튀어나올 것만
같은 존재감이 느껴집니다. 직접 가서 보면 더 대단하겠지요?

그렇습니다. 가장 좋은 건 라벤나에 가서 직접 보는 것이겠지만, 지
금은 상상력을 동원해서 이 모자이크화들이 교회 벽을 장식하고 있
다고 생각하면서 보시죠. 특히 황제의 모자이크화는 의미가 깊은
만큼 조금만 더 자세히 해석해보도록 할까요?

한가운데 있는 유스티니아누스 황제는 신께 바치는 공물 바구니를
들고 있습니다. 황제 바로 오른쪽에는 막시미아누스 주교와 성직자
들이 있습니다. 주교는 십자가를 들고 황제를 보좌하고 있지요. 혹

유스티니아누스 황제와 신하들, 547년경, 라벤나 산 비탈레 성당

시 사람들이 못 알아볼까 봐 이름표도 붙여놨어요. 머리 위에 막시미아누스라는 이름이 적혀 있죠?

황제 왼쪽은 군인들인가 봐요. 창이랑 방패를 들고 있어요.

맞습니다. 군인들이 들고 있는 방패에 있는 문양이 바로 콘스탄티누스가 밀비오 다리의 전투 때 꿈속에서 본 문양입니다. 그리스도를 뜻하는 그리스어 'ΧΡΙΣΤΟΣ(크리스토스)'의 앞 두 글자인 카이(X)와 로(P)를 교차해놓은 거지요. 이렇게 두 개 이상의 문자가 서로 얽혀 만들어진 문양을 일컬어 모노그램이라고 합니다.

황제 머리 뒤의 금색 원은 후광 같은 건가요?

네, 후광 표현은 고대 로마 시대부터 영웅의 위대함을 드러내기 위해 사용했던 표현이에요. 중세에는 예수나 천사, 성모 마리아 등을 그릴 때 이 후광 효과가 자주 쓰였습니다. 주로 금색 링 또는 원반 형태인데 이외에도 색이나 형태는 다양하지요.

지금도 천사 하면 먼저 머리 위의 링과 날개가 떠올라요.

그렇습니다. 단순한 상징들이 수천 년의 역사를 갖고 있다는 게 참 신기하지 않습니까? 다시 유스티니아누스 황제를 보죠. 황제는 아주 근엄한 모습입니다. 권위를 표현하기 위해 옷자락과 장식을 아주 체계적이고 질서정연하게 배치했지만 실제 인체의 생김새와는

거리가 있는 묘사지요. 그리스 로마 조각의 부드러운 모습을 기억하는 분이라면 이 뻣뻣한 표현이 다소 어색하게 보일 수도 있을 겁니다.

이 모자이크화 속 황제의 얼굴도 콘스탄티누스 황제 석상처럼 보는 사람을 압도하려는 느낌을 강하게 주고 있지요. 앞서 말했지만 유스티니아누스 황제는 이 강렬한 인상만큼 야망이 대단한 사람이었습니다. 꺼져가는 고대 로마제국의 영광을 되살리려 시도했던 황제였으니까요. 실제로 유스티니아누스 황제는 게르만족의 손에 들

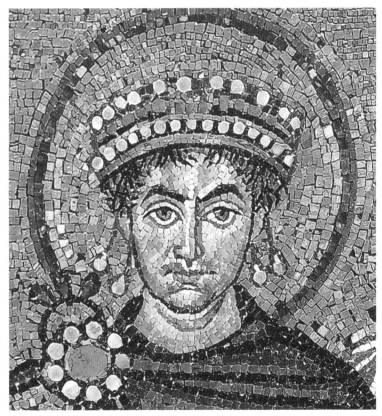

'유스티니아누스 황제와 신하들'의 부분

어간 서쪽 땅을 되찾고자 527년에 원정대를 파견합니다. 이 시도는 아주 실패한 건 아니어서 황제는 잠시나마 라벤나를 포함한 이탈리아반도와 북아프리카, 그리고 스페인 지역까지 국경을 넓힐 수 있었지요.

어쩌면 저 모자이크화는 황제의 비장한 출사표였을 수도 있겠네요.

글쎄요, 적어도 유스티니아누스 황제 자신을 위해 만든 것은 아닙니다. 앞서 이 모자이크화가 공인 증명 같은 거라고 했죠? 황제는 군대만 파견하고 라벤나에 온 적은 없었습니다. 사실 이 모자이크화는 일종의 총독 역할로 부임한 막시미아누스 주교가 황제의 권위를 필요로 했기 때문에 제작했던 거죠.

유스티니아누스 황제의 꿈은 결국 어떤 결말을 맞았나요?

안타까운 일이지만 냉정하게 봤을 때 당시 비잔티움 제국에는 서쪽 영토를 유지할 수 있는 군사력, 그리고 그 군사를 유지할 만큼 충분한 자원이 없었습니다. 결국 유스티니아누스 황제 이후 비잔티움 제국은 점점 더 동쪽으로 물러나고 로마제국이라는 이름 아래 두 제국이 합쳐지는 일은 다시는 없었지요. 상징적인 의미가 아닌, 유럽 영토를 평정한 실질적인 제국으로서의 로마는 완전히 끝을 고한 겁니다.

| 모자이크가 그리는 평화의 판타지 |

유스티니아누스 황제가 라벤나를 되찾으면서 산 비탈레 성당 외에
도 교회가 많이 지어집니다. 다음 사진은 라벤나의 항구도시인 클
라세에 지어진 교회입니다. 라벤나의 초대 주교 아폴리나레 성인에

산타폴리나레 인 클라세 성당, 549년, 라벤나

산타폴리나레 인 클라세 성당 내부 전형적인 바실리카 구조의 성당이다. 기둥의 화려한 장식은
후대에 더한 것이다.

산타폴리나레 인 클라세 성당 앱스의 모자이크화, 549년, 라벤나 하늘나라는 금색으로, 지상은
초록색으로 표현되었다. 가운데 그려진 인물은 교회 이름의 유래가 된 아폴리나레 성인이다.

게 바쳤다는 의미에서 '산타폴리나레 인 클라세'라고 이름 붙여진
곳입니다. 역시 이 성당에서도 앱스에 가장 유명한 모자이크화가
있습니다.

금색과 초록색의 조합이 특이한 모자이크화네요.

비잔티움 제국의 모자이크화에는 유난히 황금색이 많이 쓰입니다.
성경에 천국을 황금의 세계로 비유하는 구절이 많거든요. 그래서

지상과 구별되는 좋은 곳, 대표적으로 천국을 묘사할 때 금색이 많이 쓰입니다. 하지만 이 모자이크화는 황금빛 하늘보다는 초록빛 지상의 모습, 그러니까 풀과 나무와 하얀 양으로 가득한 한가로우며 목가적인 자연 묘사가 더 인상적이지요.

그러게요. 말씀을 듣고 보니 양도 있고, 나무도 있고… 풍요로운 에덴동산을 표현하려던 걸까요?

예측불허의 혼란한 시대를 살았던 중세인들의 평화를 바라는 염원이 이런 방식으로 드러난 게 아닌가 싶어요. 토실토실한 양이 초목 사이를 거니는 모습, 얼마나 그림같이 평화로운 풍경인가요? 중세

산타폴리나레 인 클라세 성당 앱스의 모자이크화(부분)

인들은 이런 전원 풍경을 멍하니 바라보면서 성당 안에서라도 잠시 세상 근심을 잊고 싶었던 것 같습니다.

하지만 이에 만족할 수 없었던 사람들도 있었습니다. 그 사람들은 아예 세상을 등지고 종교 생활에 전념하고자 했지요. 바로 수도자들입니다. 초기 기독교 시대부터 활발히 활동했던 수도자들은 혼란스러운 유럽 사회에서 놀랄 만큼 정교한 정신세계를 만들어냅니다. 이 이야기는 잠시 뒤로 미루고, 초기 기독교의 가장 큰 난제 중 하나였던 성상과 우상의 문제를 먼저 살펴보겠습니다.

330년 콘스탄티누스 황제는 현재의 터키 이스탄불로 수도를 옮기고
콘스탄티노플이라고 이름 지었다. 서로마는 게르만족의 대이동을 계기로 해체되기
시작했고 콘스탄티노플을 수도로 삼은 동로마는 뛰어난 비잔틴 미술을 남겼다.

수도 콘스탄티노플	콘스탄티누스 황제의 이름을 딴 도시 콘스탄티노플은 유럽과 아시아, 흑해와 지중해가 만나는 지점에 위치해 문화적, 경제적, 정치적으로 최적의 교류 조건을 갖춤. **참고** 삼중으로 설계된 테오도시우스 성벽이 도시를 방어함.
하기아 소피아	**설계자** 트랄레스의 안테미오스와 밀레투스의 이시도르스에 의해 과학적으로 설계됨. **간략한 역사** 초기 건물은 화재로 무너졌지만 6세기 유스티니아누스 황제에 의해 재건. 이후 15세기 오스만제국의 메흐메트 2세에 의해 모스크로 개조되었다가 20세기에 터키공화국 수립 후 박물관으로 사용 중.
비잔틴 미술의 정수를 볼 수 있는 라벤나	**라벤나의 위치** 로마 시와 콘스탄티노플을 경유하는 중요한 위치에 있어 초기 기독교 시대에 번영을 누림. ⇒ 초기 기독교 시대의 화려한 모자이크화를 관람할 수 있는 보석 같은 도시. **모자이크 미술의 가치** 초기 기독교 미술을 대표하는 섬세한 예술 기법으로 하기아 소피아를 비롯해 라벤나 등 로마 동쪽에 있는 중요한 교회 내부를 장식함. **예** 산 비탈레 성당 내부의 모자이크화 '비탈리스 성인에게 순교의 왕관을 내리는 그리스도'

신앙이 있으면 보이지 않는 것을

붙잡을 수 있습니다.

―마르틴 루터

O5 성상과 우상 사이, 위기의 제국

#이콘 #바미안 대석불 #성 니콜라스 대성당

시간을 조금 빠르게 건너뛰어 보겠습니다. 초기 기독교 시대에서는 약간 벗어나지만 비잔티움 제국의 미술이 어떤 궤적을 밟아가는지까지 확인해보면 좋을 것 같거든요. 그 궤적 중에서도 비잔틴 미술이 맞닥뜨린 가장 중대한 도전, 우상 파괴 운동을 살펴볼 계획입니다. 이를 통해 미술의 중요한 속성 중 하나를 이해할 수 있기 때문입니다.

| 우상 파괴인가, 성상 훼손인가 |

비잔티움 제국이 만든 가장 아름다운 성전 하기아 소피아를 기억하죠? 하기아 소피아가 완공되고 약 200년이 흐른 725년 비잔티움 제국의 황제 레오 3세는 당시로서는 가장 급진적인 개혁 운동을 선포

합니다. 신의 형상을 재현하는 것은 우상을 만드는 것이며, 우상 숭배는 죄악이니 이제부터 성상을 금지하겠다는 내용이었습니다. 그 말 자체는 틀린 게 아니었지요. 실제로 십계명 중 두 번째 항목으로 언급될 만큼 우상 숭배 금지는 중요한 율법입니다. 구약성경에서 모세는 이렇게 말합니다. "너희는 어떤 형상이든지 우상을 만들어 타락하지 말라. 남자나 여자의 모습으로 혹은 땅의 동물이나 공중을 나는 새나 땅 위에 기어다니는 어떤 생물이나 땅 아래 물속의 물고기나 할 것 없이 그러한 모양으로 우상을 만들지 말라." (신명기 4:16~18)

우상이라면 설마 십자가 같은 것도 포함되는 건가요?

인물이 함께 달려 있는 경우에는 우상입니다. 예수가 달린 십자가상, 예수를 그린 그림, 성모 조각 모두 레오 3세의 입장에서는 우상에 해당합니다. 레오 3세는 실제로 성상 숭배 금지령을 내리고 얼마 지나지 않았을 무렵, 콘스탄티노플 대궁전의 정문 위에 있던 예수상의 파괴를 명령합니다.
이를 기점으로 엄청나게 많은 기독교 미술 작품들이 기독교인 자신에 의해 파괴됩니다. 신의 형상을 제작한 미술가 또한 졸지에 신의 뜻을 왜곡한 이단자로 낙인 찍혀 탄압받게 되었고요.

미술가들은 갑자기 날벼락을 맞은 거나 다름없었겠네요.

날벼락이죠. 심지어 성상을 계속 만들다가 적발되면 극형에 처하기

726년 콘스탄티노플 대궁전 입구의 성상을 제거하는 군사들(상상도)

까지 했다고 합니다. 그런데 당시 성상 숭배 금지령은 미술의 죽음을 선포한 것과 다름없었습니다. 미술 작품 제작은 대부분 교회 안에서 이루어지고 있었으니까요.

레오 3세는 왜 그런 극단적인 명령을 내렸을까요? 고작 그림이나 조각이 무슨 위협이 된다고….

결론부터 말씀드리면 성상을 우상으로 보게 된 가장 큰 이유는 기독교 세력이 이슬람 세력에게 위기의식을 느꼈기 때문입니다. 당시 비잔티움 제국은 느긋한 상황이 아니었습니다. 기독교의 가장 큰 라이벌인 이슬람교가 제국의 동쪽과 남쪽에서 비잔티움 제국을 위협하고 있었거든요.

이슬람 세력의 확장 이슬람 세력은 예언자 무함마드 이후 7세기 초반부터 8세기 후반까지 무서운 기세로 영토를 확장해나갔다.

그런데 적대 관계에 있는 이슬람 세력은 지금과 마찬가지로 교리에 따라 이미지를 사용하지 않았거든요. 이슬람의 그런 순수성이 번영을 이루게 된 원동력이라고 본 레오 3세는 '우리도 성경에 충실함으로써, 제대로 나라를 혁신해보자' 이렇게 마음먹었던 거예요.

| 이미지를 둘러싼 상반된 입장 |

그러니까 우상 파괴 운동이 레오 3세가 주도한 일종의 비잔티움 제국 개혁 운동의 일환이었다는 말인가요?

맞습니다. 그래서 나온 결과가 오른쪽 사진과 같은 모습입니다. 교회가 왼쪽에서 오른쪽으로 변했다고 생각해보세요. 얼마나 큰 변화입니까? 참고로 같은 성당은 아닙니다. 왼쪽은 라벤나의 산타폴리

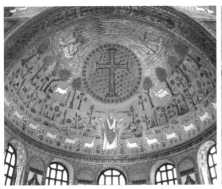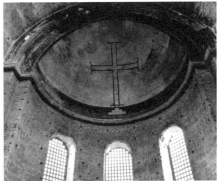

산타폴리나레 인 클라세 성당의 앱스, 549년(왼쪽)와 하기아 이레네 성당의 앱스, 740년 이후(오른쪽)

나레 인 클라세 성당의 머리, 즉 앱스 부분이고요, 오른쪽은 콘스탄티노플에 있는 하기아 이레네 성당의 앱스입니다. 왼쪽의 산타폴리나레 인 클라세 성당처럼 화려했을 모자이크화를 없애고 밋밋한 십자가상만 만들어두었습니다.

정말 안타깝네요. 우상 파괴 운동만 없었어도 훌륭한 기독교 미술 작품들이 지금보다 훨씬 많이 남아 있었을 텐데….

실제로 많은 사람이 성상이니 우상이니 하는 기독교 내의 교리 논쟁만 없었으면 인류의 문화유산이 많이 남아 있었을 텐데, 하면서 혀를 차지요. 하지만 이 문제는 비잔티움 제국의 혁신과 얽혀 있었기 때문에 우상 파괴 운동을 단순한 미술품 파괴로 비판할 수만은 없습니다.

그렇다면 라벤나의 모자이크화 같은 아름다운 작품은 어떻게 살아남은 건가요?

사실 앞서 본 라벤나의 모자이크화들이 잘 보존될 수 있었던 건 라벤나가 우상 파괴 운동 시기에 비잔티움 제국이 아니라 게르만족의 땅이었기 때문입니다. 라벤나를 포함해 이탈리아반도 서쪽의 종교 지도자들은 대부분 레오 3세의 입장에 찬성하지 않았거든요. 당시 교황이라고 할 수 있는 로마 주교 그레고리우스 2세의 입장도 레오 3세와 반대였습니다.

그레고리우스 2세의 초상 성상의 필요성을 인정한 당시의 교황 그레고리우스 2세

은연중에 교황과 황제가 같은 입장일 거라 생각했는데 아니네요.

서로마가 멸망한 후 서유럽 지역의 기독교 조직을 통솔한 사람은 로마의 교황이었습니다. 우상 파괴 운동이 벌어질 당시에도 그랬죠. 교황 그레고리우스 2세는 로마 시에서, 레오 3세는 콘스탄티노플에서 각각 기독교를 지휘하고 있었습니다.

그런데 처지는 서로 달랐어요. 투철한 신앙을 가진 이슬람 세력에 사방이 둘러싸인 비잔티움 제국과 달리 서유럽을 지배하던 게르만족에게 기독교를 알려야 했던 교황 입장에서는 성상이 없으면 곤란했습니다. 성상이 없으면 라틴어 성경으로 포교해야 하는데 게르만족은 지위 고하를 막론하고 대부분 라틴어를 읽을 줄 몰랐거든요. 그 대신 미술이 살아 있는 성경의 역할을 해주었지요.

하긴, 글 모르는 사람들에게는 성상을 보여주면서 "이 모습이 우리

를 구원할 신이다"라고 하면 쉽게 설명할 수 있었겠네요.

| 대중적 전통 vs. 교리적 엄격함 |

사실 레오 3세가 선포한 우상 숭배 금지는 교리를 엄격하게 적용한 결과였을 수 있지만 어떻게 보면 그때까지 통용되던 전통을 무시한 결정이기도 했습니다.

이런 일방적 결정에 불만을 품은 사람은 서유럽의 기독교 성직자뿐만이 아니었습니다. 비잔티움 제국의 성직자를 포함한 당시의 많은 성직자들이 신의 형상을 조각이나 그림으로 나타내는 걸 불가피한 일이라고 생각했어요. 형상을 만드는 전통은 초기 기독교 때부터 이미 널리 인정돼왔고, 이를 한 사람의 결정으로 뒤집을 수는 없다고 본 겁니다. 무엇보다 대다수의 기독교인들은 지금까지 각별하게 여겨왔던 성상을 갑자기 불경한 우상으로 대하는 걸 불편하게 생각했어요. 어떤 사람들에게는 성상을 파괴하는 행위가 마치 신을 모독하는 짓처럼 느껴졌을 겁니다.

뒤 페이지의 그림을 보세요. 윗부분에는 로마 병사가 장대 끝에 쓸개즙을 묻혀 십자가에 매달린 예수에게 들이대는 장면이, 아랫부분에는 성상 파괴주의자들이 장대 끝에 달린 스펀지에 회반죽을 묻혀 성상에 칠하는 모습이 그려져 있습니다. 성상을 파괴하는 사람은 십자가에 매달린 예수를 희롱하는 나쁜 병사와 같다는 거죠.

아, 성경에 나오는 에피소드지요? 아주 원색적인 비난이네요.

그렇습니다. 이런 그림들을 보면 당시 기독교인들 사이에서 성상 파괴 논쟁이 얼마나 격렬했는지 알 수 있습니다. 결국 그레고리우스 2세는 레오 3세에게 성상을 포기할 수 없다는 내용으로 장문의 편지를 보내는데, 이 편지들은 지금까지도 전해집니다. 이 편지는 왜 성상이 필요한지에 대해 구구절절 설명하고 있습니다. 성상을 통해 어린이와 변방의 이교도를 교육할 수 있으며, 인간의 정신이 신에게 나아갈 수 있다는 거죠. 덧붙여 이제 서쪽의 기독교는 교황이 알아서 잘 관리할 테니 간섭하지 말라는 내용도 들어가 있습니다. 이것이 동서 유럽을 150여 년간 격심한 논쟁으로 몰아넣고 동

성상을
훼손하는
사람

예수에게
쓸개즙을
들이대는
로마 병사

클루도프의 시편, 9세기, 모스크바역사박물관 성상을 훼손하는 일은 십자가에 달린 예수를 학대한 로마 병사와도 같다는 주장을 담은, 9세기경 제작된 성경 속 삽화.

서 교회 분열의 단초가 된 우상 파괴 논쟁의 시작입니다.

| 기독교 대분열의 시작 |

그레고리우스 2세가 자신의 뜻을 거역하자 분노한 레오 3세는 로마 시로 군대까지 보냅니다만 결국 그레고리우스 2세의 뜻을 꺾지는 못합니다. 이 시기를 기점으로 기독교는 점점 동서로 갈라서게 됩니다. 물론 공식적으로 갈라서는 건 1054년이지만, 이때 드러난 견해 차이에서 그 분열이 시작되었다고 할 수 있습니다.

앞서 예루살렘의 예수 성묘 교회에 들렀을 때 정교회 이야기를 했지요. 바로 이때 콘스탄티노플을 중심으로 한 기독교는 정교회로, 로마 시를 중심으로 한 기독교는 로마 가톨릭으로 나뉩니다. 각각 비잔티움 제국의 황제, 로마 시의 교황을 주축으로 삼아서요.

아직도 잘 이해가 안 돼요. 성상이든 우상이든 그냥 서로 사정이 다

오늘날 로마 가톨릭의 예식(왼쪽)과 정교회의 예식(오른쪽)

르니까 넘어갈 수 있는 문제일 것 같거든요.

사실 교황으로서는 사사건건 로마제국의 정통성을 내세우며 서쪽 기독교에 간섭하는 비잔티움 제국의 황제가 불편했기 때문에 이참에 갈라서게 된 것이기도 합니다. 또한 황제도 교황을 중심으로 한 서유럽 기독교의 독립을 저지해보려는 목적이 있었을 테고요.

사실상 정치적인 이유가 크게 작용했다고 볼 수 있겠네요. 그렇다면 비잔티움 제국, 그러니까 정교회에서는 이대로 영영 미술이 등장하지 않게 되나요?

그건 아닙니다. 결국 여론을 이기지 못하고 정교회에서도 나중에는 성상을 다시 허용합니다. 하지만 허용된 이후에도 크게 위축된 형태로 이어지죠. 성스러움이 검증된 이미지만 반복 생산됩니다. 이를테면 오른쪽 페이지의 왼쪽 그림 같은 게 계속 복제됐어요.
이런 그림을 이콘이라고 합니다. 이콘은 우상을 의미하는 영어 '아이콘icon'과 같은 단어인데요. 이후 1000년간 양식적인 변화를 거의 겪지 않을 정도로 보수적이고 엄격한 미술입니다.
보통은 아이콘이라고 하면 컴퓨터 바탕화면의 작은 그림을 먼저 떠올리지요? 컴퓨터 프로그램을 열 수 있게 해주는 창구 말입니다. 그런데 사실 이콘도 새로운 세계와 우리를 연결해준다는 면에서는 컴퓨터 바탕화면의 아이콘과 비슷한 역할을 합니다. 실제로 이콘은 시대와 지역이 달라져도 거의 변하지 않습니다. 마치 아이콘처럼 신의 가르침을 열 수 있다고 인정된 특수한 이미지이기 때문이죠.

블라디미르의 성모자, 1131년경, 모스크바 트레티야코프미술관(왼쪽)
레오나르도 다빈치(?), 리타의 성모자, 1490년경, 상트페테르부르크 예르미타시미술관(오른쪽)

이 때문에 12세기에 만들어진 이콘과 요즘에 만들어진 이콘은 별반 다르지 않습니다.

반면 서쪽 유럽의 미술은 다이내믹하게 변화합니다. 관람자의 눈높이에 맞춰 다양한 표현이 나올 수 있게 되었기 때문입니다. 이를테면 오른쪽 레오나르도 다빈치가 그렸다고 알려져 있는 성모 마리아의 모습을 보세요. 같은 주제를 표현한 왼쪽의 이콘과 매우 다른 모습입니다. 이것은 다빈치가 활동하던 당시 사람들이 원하던 어머니상을 반영한 결과라고 할 수 있습니다. 이렇게 서쪽에서는 성모 마리아를 표현하는 방식이 시대와 지역에 따라 계속 변하게 됩니다.

정리하면 정교회는 전통과 규칙을, 로마 가톨릭은 이해와 설득을 중시한 미술을 이어가게 됐다고 할 수 있습니다.

화가의 입장에서는 로마 가톨릭에서 창작의 자유가 보장되었다고 할 수 있겠네요.

그래서 로마 가톨릭 사회에서 머지않아 이름을 내밀 레오나르도 다빈치나, 미켈란젤로 같은 쟁쟁한 종교 화가들이 나오게 됩니다. 결과적으로 시각 세계의 자율성을 인정해준 교황 그레고리우스 2세 덕분에 훗날 이런 훌륭한 예술가들이 태어날 수 있었다고 해도 과언이 아니죠. 이들의 대작들은 거의 교회의 의뢰로 탄생했으니까요.

반대로 레오 3세가 더 강력했더라면 미켈란젤로나 다빈치의 그림이 나오지 못했을 수도 있었겠네요.

그럴 수 있죠. 만약 레오 3세가 그레고리우스 2세를 꺾고 승리했다면 적어도 우리가 아는 르네상스의 미술은 불가능했거나 많이 늦춰졌을지도 모릅니다.

그런데 성상이 우상일 수 있다는 문제의식이 레오 3세 이후로도 완전히 끝난 게 아닙니다. 나중에 이 논쟁은 다시 불이 붙게 되는데요, 바로 우리가 아는 16세기의 종교개혁운동 때문입니다. 종교개혁운동 때도 개신교도에 의한 성상 파괴가 있었거든요. 오른쪽 그림은 1566년에 개신교도들이 가톨릭 성당을 점령한 뒤에 여기에 있던 모든 성상을 파괴하고 끌어내리는 장면입니다.

종교개혁운동이 유럽을 휩쓴 이후 기독교 미술은 예전과 같은 영광을 다시 찾지 못합니다. 성상을 옹호하는 측에서도, 성상을 반대하는 측의 이교적이라는 비난을 의식하지 않을 수 없었던 거지요.

프란츠 호겐베르크, 네덜란드 칼뱅파의 성상 파괴 운동, 1585년, 암스테르담국립미술관 16세기 종교개혁 때도 개신교도에 의해 일종의 우상 파괴 운동이 벌어졌다. 이때 많은 그림과 조각이 훼손되었다.

16세기 이후의 기독교 미술은 점점 개성이 사라지고 도식적으로 변해갑니다. 그 결과 현대로 올수록 기독교 미술은 성경의 도해 같아졌습니다. 이전까지 기독교 미술만의 자율적인 세계가 있었다면 이제는 성경 내용을 설명하는 삽화처럼 변한 거예요. 드디어 엄격한 의미의 종교미술이 된 거죠.

| 곳곳의 이미지 전쟁들 |

정리하자면 이슬람교와 개신교는 우상을 파괴하자는 주의이고 가톨릭은 성상을 긍정하는 입장인 거네요?

그렇게 단순하게 정리할 사안은 아닙니다. 가톨릭 안에도 다양한 의견이 있고 이슬람교나 개신교도 마찬가지예요. 성상을 둘러싼 견해는 모든 종교 내부에서 여전히 긴장감을 형성하고 있습니다. 이 쯤에서 성상을 둘러싸고 대립한 기독교의 두 진영을 비교해봅시다. 성상 옹호론자들은 현실적인 사람들입니다. 사람들과의 소통을 위해 대중적인 이미지가 필요할 수밖에 없다고 보지요. 반대로 우상 파괴주의자들은 성경 근본주의적인 입장입니다. 이들은 원칙을 주장하며 이미지를 거부합니다.

	성상 옹호론	우상 파괴주의
기준	현실	원칙
근거	대중적 이미지 존중 "사람들이 이해하는 게 중요"	성경 근본주의 "성경을 있는 그대로 따르는 게 중요"

어차피 성상과 우상에 대해 별생각 없는 제게는 강 건너 불구경하는 느낌이에요.

과연 그럴까요? 혹시 영화에 15세 관람가, 18세 관람가 같은 관람 등급을 매기는 것에 대해 어떻게 생각하나요? 그냥 만드는 사람에게 전적으로 맡기는 것이 좋다고 생각한다면 성상 옹호론자에 가까운 겁니다. 반면 전문가 등 다수의 합의로 관리되어야 한다는 생각을 한 적이 있다면 우상 파괴주의자의 논리를 이해할 수 있을 겁니다. 이미지라는 건 가만히 놔두면 자극적인 방향으로 진화하는 경향이 분명히 있거든요. 전문가가 나서서 이미지의 세계를 적극적으로 관리해야 한다는 생각이 절대 위험한 생각이라고 할 수 없습니다.

기독교 미술도 마찬가지입니다. 우리는 예수의 모습을 본 적이 없으므로 어떤 성상도 진짜 예수라고 딱 잘라 말할 수 없습니다. 만드는 사람이나 보는 사람이나 그 점을 언제나 냉정하게 인지해야 하는데 그게 잘 안 됩니다. 창작 또는 감상하는 과정에서 주관적인 감정이 개입하기 때문에 이미지를 이미지가 가리키는 대상과 동일시하곤 합니다.

이미지는 이미지잖아요. 옛날이라면 모를까 지금은 그걸 실제랑 혼동하는 경우가 많지는 않을 텐데요.

아닙니다. 이런 일은 동서고금을 막론하고 비일비재한 일입니다. 불상이 땀을 흘리면 큰일이 벌어진다, 성모상이 피눈물을 흘리는 기적이 일어났다 등등… 아무리 사람들에게 성모상을 만진다고 병이 치유되는 게 아니라고 얘기해도, 목사나 신부가 신이 아니라고 해도, 사람들이 그렇게 믿고 싶어 하는데 어쩌겠어요? 이렇듯 이미지가 알게 모르게 신의 역할을 대신하게 됩니다. 결국 사람들은 스스로 우상의 포로가 되기도 합니다.

| 이미지에 대한 상반된 관점 |

고대 그리스 철학자 플라톤은 이미지를 매우 경계했습니다. 플라톤이 『국가』라는 책에서 들었던 의자의 비유를 아시는지 모르겠습니다. 플라톤은 세상에 세 종류의 의자가 있다고 말했습니다. 먼

저 신이 만든 의자, 즉 '의자의 이데아'가 있지요. 가장 순수한 의자의 개념이라고 할 수 있습니다. 플라톤은 이 이데아가 본질이기 때문에 제일 우월하다고 합니다. 그다음으로 '목수가 만든 의자'가 있습니다. 이데아에 따라 목수가 만든, 우리가 사용하는 실제 의자지요. 마지막으로 실제 의자를 모방해 그린 '화가의 의자'가 있습니다. 플라톤은 이 화가의 의자는 모방의 모방에 불과하다고 보았습니다. 이데아에서 가장 먼 '화가의 의자'는 진리와 가장 동떨어져 있고 그래서 가장 열등하다고 봤습니다.

화가들에게는 기분 나쁜 이야기겠네요.

그렇겠죠. 플라톤은 같은 책에서 미술이 지닌 문제점을 조목조목 따집니다. 잘 알려진 '동굴의 우화' 역시 이 책에서 나오는 이야기죠. 플라톤에 따르면 평생 동굴에 갇혀서 동굴 벽면에 비친 그림자

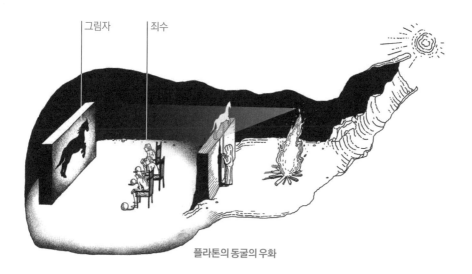

플라톤의 동굴의 우화

만 봐왔던 죄수들은 그림자를 진리라고 생각한다고 합니다. 그래서 막상 동굴 밖에 나와서 진짜 실물을 보더라도 그것이 진짜인지 알지 못할 거라고 했습니다. 덧붙여 세상 사람들은 대부분 이 동굴 속 죄수처럼 평생 그림자만을 보고 산다고도 했죠. 이 논리에 따르자면 미술은 허상 중의 허상이죠. 인간이 만들어낸 이미지는 그림자의 모방에 불과할 테니까요.

플라톤이 말한 동굴의 우화는 가상현실에 빠진 오늘날의 우리를 돌아볼 수 있게 해줍니다. 미술뿐만 아니라 텔레비전이나 영화, 그리고 인터넷에 범람하는 시각 자료의 문제점을 논할 때 플라톤이 자주 언급되는 이유는 그 때문이죠. 저같이 미술을 공부하는 사람에게는 불편한 얘기지만 플라톤의 주장처럼 그림이나 텔레비전 모니터, 스크린에 비친 이미지는 그가 꿈꾸는 이상적인 국가에서는 추방되어야 할지도 모릅니다.

추방이라니요? 꼭 그렇게까지 할 필요는 없지 않을까요?

다행히도 플라톤에 버금가는 철학자 아리스토텔레스는 다른 이야기를 합니다. 아리스토텔레스는 『시학』에서 인간은 진리를 볼 수 없지만 예술이 진리를 보는 눈이 되어줄 수 있다고 했지요. 또한 아리스토텔레스는 창작은 역사보다 더 철학적이고 중요하다고 주장합니다. 창작은 보편적인 것을 말하지만 역사는 개별적인 것을 말하기 때문입니다. '사실'은 스스로 진리를 말하지 않으므로, 사실로부터 진리를 알아내려면 시나 그림 같은 예술적 창작이 주는 통찰력이 필요하다는 겁니다.

결과적으로 아리스토텔레스는 플라톤과 달리 모방을 긍정적으로 바라봤습니다. 아리스토텔레스는 모방은 인간의 본능이고, 교육도 결국 모방을 통해 이루어진다고 말합니다. 모방의 기능을 인정해야 한다는 거지요. 또한 사람들이 그림을 보는 이유는 그것이 진짜라고 믿기 때문이 아니고 그림이 모방하려 한 진리를 추리하거나 상상하면서 그 차이를 즐기기 때문이라고 주장합니다.

어렵네요. 다 일리 있는 말 같아요.

어렵지만 중요한 문제입니다. 플라톤은 이미지의 위험성과 한계를 지적하고 아리스토텔레스는 이미지의 기능과 필요성을 설명합니다. 그러니 누가 옳다고 말하기가 정말 쉽지 않습니다. 고대 그리스 때부터 이런 고민이 이어져왔는데 아직도 결론이 안 나고 있습니다. 이미지를 둘러싼 딜레마는 그렇게 간단한 문제가 아니에요. 특히 종교미술에서는 더욱 그렇습니다. 미술은 신을 호도하는 역할을 하는 게 아닐까요? 미술로 신에게 더 가까이 갈 수 있을까요? 이 질문에 대답하는 건 아직도 민감한 문제입니다.

| 다양한 종교, 다양한 미술 정책들 |

미술을 어떻게 대하는지를 보면 그 종교의 성격을 어느 정도 짐작할 수 있습니다. 일례로 우리나라에서 가장 대중적인 대승불교는 이미지를 아주 적극적으로 사용합니다. 물론 지켜야 할 법칙이 아

국보 제84호 마애여래삼존상, 백제 후기, 충청남도 서산시(왼쪽)
보물 제93호 마애이불입상, 고려시대, 경기도 파주시(오른쪽)

예 없는 건 아니지만 그 법칙만 지키면 수정할 수 있는 범위가 아주 넓어요. 그러니까 위 사진처럼 다양한 모양으로 부처상이 나올 수 있었지요.

그럼 이슬람교는요? 이슬람교는 이미지와는 거리가 멀지 않나요?

그렇습니다. 이슬람교는 확실히 이미지를 경계하는 종교입니다. 절

이슬람교와 유대교 신자들이 예식을 치르는 모습 이슬람교, 유대교 신자들은 경전을 가장 중요하게 생각하며 성상을 만들지 않는 것을 원칙으로 한다.

가톨릭 성당의 십자가(왼쪽)와 개신교 교회의 십자가(오른쪽) 가톨릭에서는 예수가 십자가에 매달린 모습을 묘사하는 게 흔하지만, 개신교에서는 그런 모습을 보기 어렵다.

대로 신의 형상을 만들지 않고 오로지 이슬람교의 경전 코란만을 경배하지요. 앞서 기독교의 뿌리로 소개한 유대교도 마찬가지입니다.

기독교는 다양한 분파로 갈라졌기 때문에 그 안에 여러 가지 입장이 있습니다. 가톨릭은 비교적 적극적으로 이미지를 사용합니다. 성당에 가보면 십자가에 고통스럽게 매달려 있는 예수상을 쉽게 볼 수 있지요.

반면 대부분의 개신교에서는 이미지를 거의 쓰지 않습니다. 교회에 가보면 아주 단순한 십자가 하나만 있는 곳이 대부분이지요. 물론 요즘에는 교회에 따라 은근슬쩍 이미지를 사용하는 경우도 있다고 들었습니다만, 그래도 가톨릭만큼 적극적으로 이미지를 활용하진 않습니다.

아무튼 이렇게 가장 대중적인 두 기독교 세계에서조차 이미지를 대

하는 태도가 극명하게 갈린다는 사실은 곱씹어볼수록 참 흥미롭습니다. 이미지를 어떻게 대할 것이냐 하는 문제가 종교에서 아주 중요하다는 게 여기서 드러나지요.

그런데 다 옛날이야기 아닌가요? 요즘은 이런 문제로 서로 다툰다는 얘기를 별로 들어보지 못한 것 같네요.

종교미술을 둘러싼 대립은 아직도 세계 각지에서 비일비재하게 일어나고 있습니다. 아래를 보세요. 아프가니스탄에 있었던 바미안 대석불의 파괴 전후입니다.

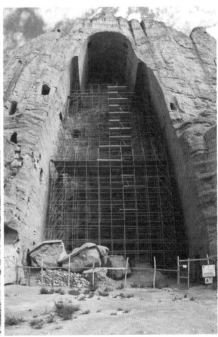

1885년 그림에 나타난 바미안 대석불과 대석불이 위치했던 곳의 현재 모습 6세기경 만들어진 바미안 대석불이 2001년 극단적인 이슬람 종교단체 탈레반에 의해 산산이 파괴되었다.

아프가니스탄 지역에는 이런 거대한 석불이 여럿 있습니다. 간다라미술 양식의 발전을 볼 수 있는 중요한 유산이지요. 그런데 원래 왼쪽 같은 모습이었던 바미안 대석불을 2001년에 이슬람 무장 단체인 탈레반이 이교도의 우상이라는 이유로 파괴해 버립니다.

정말 충격적인 사건이었지요. 저 석불을 파괴한다고 해서 실제 불교 세력에 타격을 줄 수 있는 건 아니었을 텐데 탈레반들은 거대한 석불이 어지간히도 거슬렸나 봅니다.

부서진 단군상 1990년대 말 한 시민단체가 국가적 자긍심을 고취한다는 목적으로 길거리, 학교 등지에 세우기 시작한 단군상이 누군가에 의해 파괴되었다.

요새 국제 뉴스를 보면 극단적인 이슬람교도들이 정말 문제예요. 사실 그건 이슬람교 교리와도 어긋나는 행동이잖아요.

특정 종교만의 문제가 아닙니다. 폭력적인 수단을 통해 자신의 왜곡된 종교적 신념을 관철하려는 열성적인 신도들은 모든 종교에 있습니다. 기독교도 예외는 아니지요. 오래전 일입니다만, 몇몇 기독교 신자들이 밤에 도끼로 대학교에 있던 장승을 내리친 일이 있었습니다. 장승을 우상이라고 본 겁니다. 다른 한편에서는 이런 행위를 부끄러워하고 비판하는 기독교인들도 분명히 있을 테지만요.

장승뿐만이 아닙니다. 위 사진을 보세요. 단군상 윗부분이 누군가의 도끼질로 부서져 버렸습니다. 단군상을 만드는 것도, 부수는 것도 우리에게는 현재진행형의 이야기입니다. 어떻게 보아야 할지는

각자의 가치관에 따라 다르겠습니다만, 우리는 종교와 이미지의 관계를 알게 되었으니 보다 더 냉철한 판단을 해야겠습니다.

| 서울 아현동의 비잔틴 미술 |

이왕 이야기가 나온 김에 이쯤에서 우리나라 정교회 성당을 보고 갈까 합니다. 앞서 보았던 비잔틴 미술이 단순히 그 지역에서 그치는 게 아니라 시대와 지역을 넘어 우리나라에까지 흔적을 남겼다는 걸 알 수 있죠. 일단 아래 사진을 보세요. 사진에 있는 건물은 서울 아현동에 있는 한국 정교회 성 니콜라스 대성당입니다.

이게 우리나라에 있는 건물이라고요? 주변에 이런 건물이 있다면 무척 이질적일 것 같은데요.

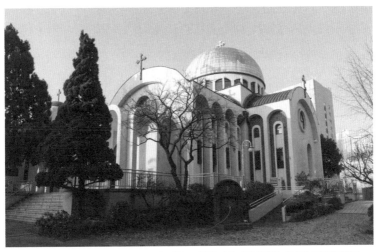

한국 정교회 성 니콜라스 대성당, 1968년, 서울 조창한 건축가의 설계로 1968년 완공되었다.

그렇습니다. 보통 우리나라에서 기독교 건물 하면 뾰족한 지붕부터 먼저 떠올리는데 이 성당은 좀 다르게 생겼습니다. 뾰족한 지붕 대신 둥그스름한 돔이 얹혀 있네요. 왜냐하면 이 건물이 우리나라에 몇 없는 정교회 성당이기 때문입니다.

정교회라면 앞서 가톨릭과 성상 문제로 대립했던 종파지요?

맞습니다. 앞서 초기 기독교 시대를 지나 로마 가톨릭과 정교회가 성상 문제로 인해 갈등을 겪었다는 역사를 짚어보았습니다. 고대 로마제국에서 비교적 단일성을 유지했던 기독교가 서로마가 멸망한 이후 로마 시를 중심으로 한 서유럽의 로마 가톨릭과 콘스탄티노플을 중심으로 한 동유럽의 정교회로, 이렇게 두 갈래로 나뉜다는 것을 말씀드렸죠.

그렇다면 이 두 갈래 중에서 우리나라에 들어온 기독교는 무엇일까요? 잘 알다시피 로마 가톨릭, 그리고 이후 로마 가톨릭에 반발해 갈라져 나온 개신교가 대부분이고 그 둘 모두 서유럽 지역을 중심으로 발전한 기독교입니다. 이후에 나오겠지만, 그렇기에 우리나라 교회에는 주로 서유럽의 교회 건축 양식인 고딕 양식이 반영되어 있습니다. 그래서 우리에게는 뾰족한 교회가 익숙하죠.

반면 정교회는 동유럽 쪽을 중심으로 발전해왔던 만큼 우리나라 사람들에게는 다소 낯설게 느껴지는 기독교일 겁니다. 성당의 생김새부터 생소하죠. 우리나라에서는 돔 천장 자체도 보기 힘든 건축 양식이니까요. 하지만 우리는 하기아 소피아나 산 비탈레 성당 등에서 돔 천장을 충분히 봤기 때문에 이 성당도 친숙하게 느낄 수 있을

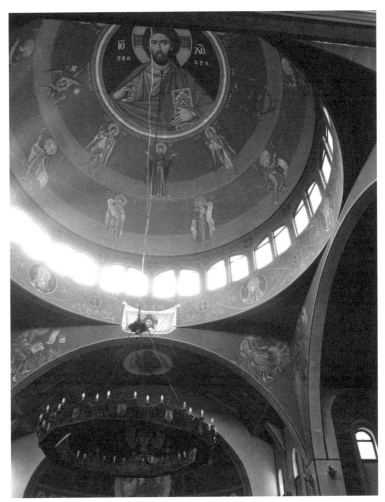

성 니콜라스 대성당 돔 천장

겁니다.

비잔티움 제국에서는 초기 기독교 시대 이후로도 돔 건물이 많이
만들어졌고 그래서 비잔티움 제국이 멸망한 후에는 정교회 건물의
상징처럼 여겨졌습니다. 그게 지금 우리가 보고 있는 성 니콜라스
성당에도 나타난다고 할 수 있죠.

오랜 역사를 지닌 정교회의 미술 양식을 서울 한복판에서 볼 수 있다는 게 신기하네요.

내부 모습을 조금만 둘러보도록 하죠. 성당 안에서 돔을 올려다보면 앞 페이지와 같은 모습입니다. 어떤가요? 이제 돔은 좀 익숙하지 않나요?

돔 아래 창이 쪼르르 나 있는 모습이 하기아 소피아를 떠올리게 하네요. 꼭대기에 그려진 인물은 예수 그리스도인가요?

맞습니다. 꼭대기에 예수 그리스도가 그려져 있고 그 주위를 천사들이 채우고 있습니다. 돔뿐만 아니라 다른 벽을 봐도 성화가 많이 그려져 있는데요, 대부분 1990년부터 1995년까지 아테네대학교 미술대학 소조스 야누디스 교수 팀에서 제작한 성화라고 합니다. 제단을 향해 찍은 오른쪽 사진을 보세요. 성화가 참 많고 화려하지요. 그 아래에서 보듯 정교회의 공식 사제복도 꽤 화려하고요.

정면에 나무로 만들어진 구조물이 보이나요? 제단은 이 나무 구조물 뒤에 가려져 보이지 않습니다. 이 나무로 된 구조물을 이코노스타시스라고 하는데, 제단이 있는 공간과 신자들이 있는 공간을 나누는 역할을 합니다. 사실 과거에는 가톨릭을 비롯한 다른 기독교 종파에서도 이렇게 공간을 나눴어요. 하지만 점점 일반 신도에게 예식 전체를 공개하는 쪽으로 변해왔죠. 반면 정교회에서는 여전히 사제와 일반 신도의 자리를 구분하고 있습니다.

이런 공간 구성까지 포함해 정교회는 많은 부분에서 초기 기독교의

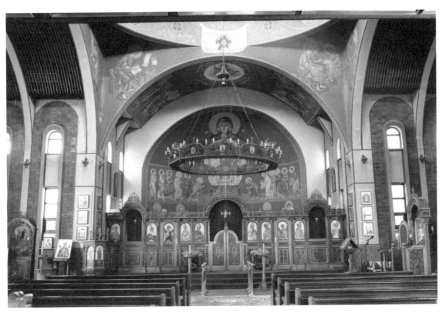

성 니콜라스 대성당 내부

한국 정교회 관구장주교가 예식을 집전하는 모습

모습을 간직하고 있습니다. 예를 들어 신자로 입문하는 세례식의 경우 가톨릭과 대부분의 개신교 종파에서는 머리에 물을 붓는 의식이 약식으로 치러지지만 정교회에서는 초기 기독교에서처럼 물에 몸 전체를 담그는 식으로 치러집니다.

다른 기독교 종파들의 예식이 시간이 지남에 따라 점점 간소화된 반면 정교회는 풍요로운 비잔티움 제국하에서 비교적 전통을 잘 지켜올 수 있었던 모습이 엿보입니다.

| 미술의 패러다임 전환 |

지금까지 초기 기독교 미술을 통해 로마제국의 멸망, 그리고 그를 대신해 등장한 기독교 문명이 퍼져 나가는 과정을 살펴보았습니다. 사실 대부분의 미술사 책에서는 이 시대를 중요하게 다루지 않습니다. 하지만 인류사에 다시 없을 거대한 제국이 몰락했다는 사실만으로도 주목할 만한 가치가 있다고 생각해서 이 시대를 조금 깊이 있게 다뤄보았습니다.

이제 본격적으로 앞선 세계, 즉 고대 그리스 로마 세계의 가치를 거부하고 미의 기준에서부터 훌륭한 사람의 기준까지, 모든 질서를 밑바닥부터 다시 만들어나가는 기독교 문명의 모습을 보게 될 겁니다. 이는 패러다임의 전환이라고 불러도 될 정도의 변화였습니다. 패러다임이란 한 시대 사람들의 사고를 근본적으로 규정한 테두리로서의 인식 체계를 뜻합니다. 즉 패러다임의 전환이 일어났다고 하면 세계를 형성하던 가치관이 대부분 바뀌었다는 의미입니다.

태양이 지구 중심으로 돌고 있다고 믿었다가 갑자기 그 반대라는 사실을 알게 된 거 같은 거죠?

그렇습니다. 자연과학사에서는 패러다임의 전환을 말할 때 코페르니쿠스의 지동설을 그 예로 듭니다. 그렇다면 미술사에서는 무엇을 예로 들 수 있을까요? 아마 우리가 본, 아래 사진의 두 조각 사이에 일어난 변화도 충분히 패러다임의 전환이라고 부를 수 있을 겁니다. 왼쪽은 인간의 가능성을, 오른쪽은 인간의 한계를 보여주는 조각이죠. 특히 몸을 주목해보세요. 왼쪽은 인간의 몸을 아름답게 드러내고 있습니다. 그러나 오른쪽의 성모는 두꺼운 옷으로 몸을 감추고 있죠. 원죄에 빠진 인체는 자랑할 게 없는, 감춰야 할 대상이기

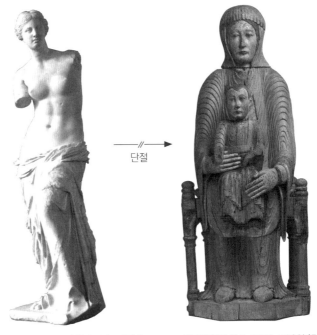

밀로의 비너스, 기원전 130~100년 성모와 아기 예수, 1150~1200년경

때문입니다. 왼쪽에서는 인간의 능력과 가능성이 인정될 것 같지만 오른쪽에서는 그것이 그다지 인정되지 않을 것 같습니다.

미리 말씀드리자면 중세는 고대 그리스 로마의 반작용이라고 할 정도로 아주 다른 세계입니다. 그리스 로마가 인간의 가치를 높이 평가하는 시대였다면 중세는 인간의 가치보다는 인간의 한계에 방점을 찍은 시대였죠.

중세 사람들은 자신들을 구원하러 온 신을 알아보지 못하고 잔인하게 죽여버릴 만큼 인간이 어리석다고 생각했습니다. 이들은 십자가에 못 박혀 죽은 신이 가르쳐준 교리를 따르는 것만이 최선의 삶이라고 보았고, 그래서 나약한 인간이 할 수 있는 것은 철저한 금욕과 기도라고 생각했습니다.

앞으로 살펴볼 미술에서는 이런 변화를 관찰할 수 있습니다. 물론 표면적으로는 그리스 로마 문명의 모습이 남아 있긴 합니다. 아직 기독교 문명이 완전히 독립하지는 못한 상태지요. 하지만 근본적으로는 이전과 아주 다른 미술이 나타납니다. 그리고 마침내 기독교 문명으로의 전환이 완료되면 우리는 그 세계를 주저 없이 '중세'라고 부르게 됩니다.

다음 강의는 이러한 중세의 예고편이라고 할 수 있습니다. 예고편이지만 지금의 유럽을 만든 중요한 주인공이 본격적으로 등장하지요. 바로 게르만족입니다. 이제 동쪽에서 서쪽으로, 로마제국의 라틴 민족으로부터 게르만족으로, 역사의 무대와 주인공이 바뀌어가는 과정을 따라가 보겠습니다.

비잔틴 미술은 레오 3세의 갑작스러운 명령으로 위기를 맞는다. 형상을 본뜬 것은
모두 우상이며, 따라서 금지하고 파괴하라는 내용이었기 때문이다. 이 명령으로 많은
예술 작품들이 사라졌고 결국에는 기독교가 동서로 분열되는 단초가 되었다.

성상 파괴 운동의 원인	이슬람 세력에 위협을 느낀 레오 3세가 종교적 순수함과 열정을 강조하며 종교를 형상화한 이미지를 제거해 비잔티움 제국을 개혁하려 함.
동서 교회의 극심한 논쟁	**비잔티움 제국의 황제 레오 3세** 교회 안의 모든 형상과 이미지는 우상이기 때문에 제거되어야 함. ⇒ 교리를 절대적으로 지켜야 한다는 성경 근본주의. **교황 그레고리우스 2세** 대중을 상대로 한 포교 활동에 반드시 이미지가 필요함. ⇒ 현실에 입각한 대중의 관습 존중.
성상 파괴 운동 이후	**동서로 분열된 교회** 기독교는 콘스탄티노플을 중심으로 한 정교회와 로마 시를 중심으로 한 로마 가톨릭으로 나뉨. ① 정교회의 종교 예술: 엄격하고 제한적으로 이미지가 허용됨. 　예　블라디미르의 성모 이콘 등 ② 로마 가톨릭의 종교 예술: 다양한 미술의 발전으로 이어짐. ⇒ 레오나르도 다빈치, 미켈란젤로 등 종교 미술의 거장들이 등장함.
다양한 종교의 이미지 정책	**한국의 대승불교** 적극적인 이미지 사용. **이슬람교, 유대교** 이미지를 극도로 경계. **기독교** ① 가톨릭: 적극적인 이미지 사용. 　　　 ② 개신교: 소극적인 이미지 사용.

초 기 기 독 교 미 술 다 시 보 기

320~350년
교리적 석관
니케아 공의회의 주요
논쟁거리였던 삼위일체 교리가
섬세하게 반영된 석관이다.

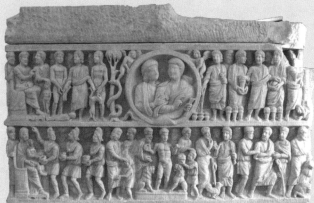

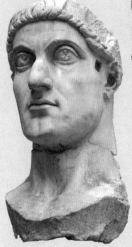

313년
콘스탄티누스 황제 거상
밀라노 칙령을 반포해 기독교를
합법화한 콘스탄티누스 황제는
초기 기독교의 방향을 확립하는 데
큰 영향을 끼쳤다.

4세기경
예수 성묘 교회
예수가 3일 동안 묻혀 있던
골고다 언덕에 지어진 예루살렘의
교회로 기독교인들의 중요한
성지로 꼽힌다.

313년

476년

**로마제국의
기독교 합법화**

서로마 멸망

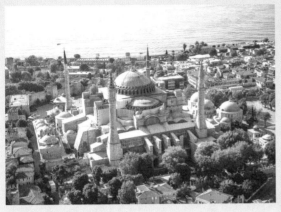

537년
하기아 소피아
터키 이스탄불에 있는 초기
교회로, 내부에 섬세하고 화려한
모자이크화가 있다.

1131년경
블라디미르의 성모자
기독교를 동서로 분열시킨 우상 파괴
논쟁은 이후 정교회를 중심으로
이콘이라는 정형화된 성화를 낳았다.

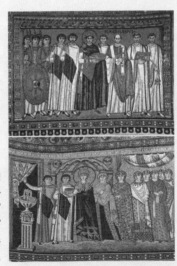

547년경
산 비탈레 성당의 모자이크화
'유스티니아누스 황제와 신하들'
'테오도라 황후와 수행원들'
비잔티움 제국의 위대함과 황제의 야심을
강렬하게 표현한 모자이크 작품이다.

725년 12세기

비잔티움 제국의
우상 숭배 금지령

III

세계의 중심은 서쪽으로

초기 기독교 시대의
서유럽

로마제국이 몰락하자 유럽 세계는 혼란기에 접어들었다.

북쪽에서는 다음 시대의 주인공들이 밀려 들어왔다.

처음에는 게르만족이, 그다음에는 바이킹이 유럽을 휩쓸었다.

그 와중에 사람의 손길이 거의 닿지 않은 아일랜드에서는

철저한 고립을 택한 수도사들이 거센 바닷바람과 싸우며

기독교 신앙을 벼려갔다.

혼란한 중세 초기, 그들의 삶은 어둠을 밝히는 등불이 되었다.

—스켈리그 마이클 수도원, 아일랜드

사람은 행할 수 있어야 학문을 소유할 수 있고,
수도자는 실천할 수 있어야 훌륭한 설교자가 된다.
왜냐하면 모든 나무는 그 열매를 보면 알기 때문이다.

—성 프란체스코

OI 청빈한 영웅의 탄생

#성 카타리나 수도원 #스켈리그 마이클

다시 로마제국의 멸망이 코앞에 다가온 4세기로 돌아가 봅시다. 당시 로마제국은 한 발 한 발 쇠락의 길을 걷고 있었습니다. 뒤늦게 기독교를 받아들이는 등 다양한 혁신을 단행했지만 몰락을 저지하기에는 역부족이었지요. 결정적으로 이 무렵, 오랜 세월 로마제국의 북쪽 바깥에 머물던 게르만족이 로마제국 안으로 거세게 밀려 들어오기 시작합니다. 결국 로마제국은 게르만족을 막지 못하고 멸망합니다.

보통 고대 로마제국이 멸망한 때를 476년이라고 합니다. 이때 게르만족 또는 훈족 출신으로 추정되는 오도아케르 장군이 서로마의 마지막 황제를 끌어내립니다. 하지만 오도아케르는 황제에 오르지 않고 왕에 만족합니다. 아마도 황제라는 이름이 부담스러웠던 듯합니다. 얼마 후 이 오도아케르도 게르만족의 하나인 동고트족의 왕에 의해 쫓겨납니다. 이렇게 5세기 즈음이 되면 로마인들이 야만족으

로 깎아내리던 게르만족이 확실하게 서유럽의 주인공 자리를 차지하게 됩니다.

| 지금의 유럽을 만든 민족들 |

게르만족도 잘 모르는데, 동고트족에 훈족까지… 아주 복잡하네요.

하나씩 설명하겠습니다. 사실 게르만족은 엄격하게 통일된 집단을 가리키는 말은 아닙니다. 유럽 북쪽에 널리 분포하고 있던, 게르만어를 쓰던 사람들을 일컫는 광범위한 말이라고 보면 됩니다. 지금도 독일, 영국, 북유럽 등에는 게르만족의 후손이 많이 살고 있지요. 독일을 뜻하는 영어 단어 'Germany'의 어원이 바로 게르만 German입니다.

그 게르만족의 가장 큰 일파 중 하나가 고트족입니다. 고트족은 4세기 즈음 원래 살던 곳에서 이동해 지금의 루마니아 지역에 자리를 잡는데요, 이 중 동쪽에 자리를 잡은 부족을 동고트족이라고 하고 서쪽에 자리한 부족은 서고트족이라고 합니다.

두 민족의 특징

게르만족	주로 스칸디나비아반도를 비롯한 북쪽에 살던 사람들로, 현대에는 주로 중북부 유럽에 분포함. **예** 고트족, 노르만족(=바이킹), 반달족, 앵글족, 색슨족, 프랑크족 등
라틴 민족	과거에는 로마제국 중심부, 즉 이탈리아반도를 비롯한 남부 유럽에 분포했으나 현대에는 스페인어와 포르투갈어를 쓰는 중남미 사람들까지 포함함.

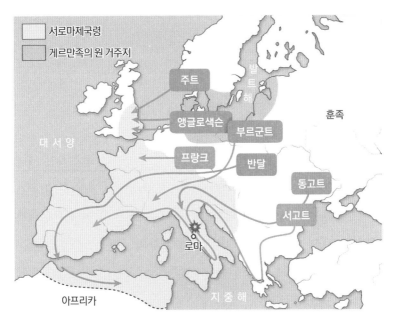

지도 범례:
- 서로마제국령
- 게르만족의 원 거주지

지도 내 지명: 주트, 앵글로색슨, 부르군트, 프랑크, 반달, 동고트, 서고트, 로마, 훈족, 대서양, 발트해, 지중해, 아프리카

게르만족의 이동 경로 게르만족은 로마인 입장에서 비슷한 언어를 쓰는 이방인을 뭉뚱그려 이르는 말이었다.

훈족의 경우는 확실하지 않지만 몽골 고원에서 활약하던 흉노족의 후예라고 전해지는데 다른 건 몰라도 전투에 아주 능란한 민족이었던 것 같아요. 이들이 376년경부터 게르만족을 대대적으로 공격하면서 게르만족이 로마제국으로 밀려오는 속도가 더 빨라졌습니다.

아무튼 이때 로마제국이 많이 약해지긴 약해졌나 봐요. 게르만족이 그 대단하던 로마제국을 무너뜨릴 수 있었다니요.

그렇다기보다는 이들이 우리로 치면 삼국시대의 부족국가 수준이었음에도 군사력은 상당히 강했던 것 같습니다. 실제로 로마제국이 상승세였을 때에도 게르만족을 굴복시키지 못했거든요. 심지어 압

도적으로 패한 적도 있고요.

부족국가 수준이었던 게르만족에게 당시 세계 최강의 로마군이 당했다는 말인가요?

그렇습니다. 9년 9월 9일의 일이죠. 이날 로마군은 충격적인 패배를 당합니다. 독일 라인강 너머의 토이토부르크 숲에서 큰 전투가 벌어졌는데 여기서 로마제국의 세 군단이 게르만족 연합군에 의해 전멸했거든요. 이때는 로마제국이 초대 황제인 아우구스투스의 통치하에 번영의 길로 들어서던 시기였는데, 그 기세로도 게르만족을 제압하지 못했던 겁니다.

이 전투를 이끈 게르만족의 영웅 아르미니우스는 독일에서 종종 건국 영웅으로까지 추앙됩니다. 지금도 토이토부르크 숲에는 그를 기

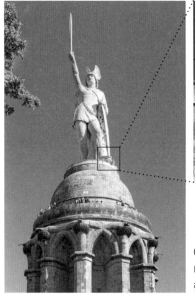

에른스트 폰 반델, 헤르만(아르미니우스) 기념비, 1838~1875년, 독일 노르트라인베스트팔렌주 토이토부르크 숲

리는 거대한 조각상이 세워져 있지요. 19세기 독일 민족주의가 한창일 때 만들어진 겁니다. 왼발로 로마제국의 상징인 독수리를 짓밟고 있네요. 그 후손인 독일인들이 좋아할 만하죠? 다만 나치가 아르미니우스를 게르만족의 영웅으로 숭배한 역사 때문에 이제 독일에서도 아르미니우스의 영웅화를 자제하는 것 같습니다.

로마제국은 토이토부르크 전투에서의 충격적인 패배 후 몇 번 더 라인강 이북으로 진군을 시도했습니다만 결국 더 이상 국경을 넓히지 못합니다. 그래서 라인강이 로마제국과 게르만족의 국경으로 정착하죠.

생각보다 게르만족의 존재감이 뚜렷했네요. 그런데 왜 로마제국에 비해 잘 알려지지 않았을까요?

당시 게르만족에게는 문자가 없었기 때문에 안타깝게도 이들에 관해 남은 기록은 모두 로마인의 관점에서 쓰인 것들뿐입니다. 율리우스 카이사르가 쓴 『갈리아 원정기』나 타키투스의 『게르마니아』 모두 이들을 무지몽매한 야만족으로 평가합니다. 몸집이 크고 용맹하지만 짐승 같은 수준의 문화를 갖고 있고, 노상 술과 노름에 빠져 산다는 식이지요.

그런데 이게 과연 공정한 평가일까요? 관점을 뒤집어 게르만족 입장에서 생각해보면 로마인은 그야말로 침략자입니다. 게르만족에게 로마제국은 발달된 문명을 갖춘 선진국이면서도 자신들의 세계를 탐내는 탐욕스러운 침략자였을 겁니다.

문자도 없이 원시적으로 사느니 로마제국의 지배를 받더라도 문명의 혜택을 입는 게 더 낫지 않을까요?

어쩌면 그것도 게르만족 앞에 놓인 선택지 중 하나였겠죠. 실제로 당시 프랑스와 영국 지역에 살던 또 다른 이민족인 켈트족의 경우에는 로마제국에 복종하고 동화되는 길을 택했습니다. 처음에 게르만족은 토이토부르크 전투에서처럼 거세게 저항했지만 이후 일부가 허가를 받아 로마제국으로 이주하는 등 점차 교류를 늘려갔습니다. 그러다가 로마제국이 쇠약해지며 국경의 방어가 소홀해지자 대거 로마제국으로 이동해 들어온 거고요.

국경에 군사를 배치하지 못할 정도였으면 로마제국이 거의 망한 시점이었나 보죠?

로마제국의 심장이라 할 수 있는 로마 시가 공격당하는 다급한 상황이라 변방에까지 신경 쓸 여력이 없었습니다. 408년에 로마 시가 서고트족에게 포위됐을 때 동원할 수 있는 모든 로마군은 로마 시를 방어하는 데 투입되었거든요. 결국 5세기 초쯤 되면 로마제국과 게르만족을 나누던 국경은 사실상 유명무실해지고, 게르만족들은 마음만 먹으면 국경을 넘을 수 있게 되었습니다.

그러니 흔히 그렇듯 이 시기 게르만족이 로마제국으로 이동한 역사를 '게르만족의 침략'이라고 표현하면 다소 편파적인 이해를 불러오게 됩니다. 물론 어떤 게르만족은 폭력적으로 땅을 점령하기도 했지요. 하지만 대부분은 기근이나 전쟁, 훈족처럼 더 호전적인 이

그리스의 레스보스섬 근해로 밀려온 시리아 난민들 2011년에 시리아 전쟁이 발발하자 수많은 시리아 사람들이 인근의 유럽 나라들로 탈출해 망명을 요청했다.

민족 등을 피해 남쪽으로 도망쳐 내려왔던 난민에 가까운 사람들이 었거든요. 당연히 침략은커녕 로마제국과의 마찰을 그다지 원하지 않았을 거예요. 그러고 보니 요즘 서유럽으로 밀려오는 시리아 난민에게서 이 게르만족의 대이동이 연상되기도 합니다.

게르만족을 난민이라고 볼 수도 있군요.

게다가 로마제국 후반기로 갈수록 로마군에 자원하는 시민이 줄어들면서 로마제국이 점점 이민족, 주로 게르만족 용병에 의지하게 되었습니다. 그 현상은 점점 심해져 4세기 즈음이 되면 게르만족 없이는 로마군이 운영되지 않을 정도였습니다. 그러니까 정리하자면 대이동이 일어나기 전부터 이미 로마제국에 게르만족이 많이 들어와 있었다는 거예요.

게르만족은 로마제국을 적대적으로 대하지 않았나요?

글쎄요, 적어도 그들에게 게르만족이라는 민족적 정체성이 크게 중요했던 것 같진 않습니다. 로마제국의 영토를 차지한 게르만족 왕들은 로마제국의 우월한 문화만큼은 인정했습니다. 476년에 서로마 황제를 끌어내린 오도아케르의 경우 자신을 황제가 아니라 왕으로 칭하면서 동로마, 즉 비잔티움 제국의 황제에게 충성을 표했지요. 라벤나에서 오도아케르를 무찌르고 이탈리아반도의 왕을 자칭한 테오도리쿠스도 자신이 비잔티움 제국 황제를 대신해서 이탈리아를 지배한다고 생각했고요.

그러나 아무리 게르만족이 로마제국의 전통을 나름대로 이으려 했다 하더라도 명목상이나마 유지되던 로마제국이 무너지자 유럽은 아주 다른 모습으로 변하게 됩니다. 앞에서 다루었듯 도시는 폐허로 변했고 학문과 예술의 전통도 하나둘 자취를 감췄죠. 찬란한 고대 문명으로 빛을 발하던 유럽에 긴 어둠이 찾아왔다고 할 수 있는데요, 그 어둠 속에서 미약하게나마 고대 문명의 명맥을 이어가는 곳이 있었습니다. 바로 수도원이죠.

| 수도원과 수도사의 탄생 |

수도원은 수도사들이 모여 수도 생활을 하는 장소로, 아주 초기 기독교 때도 있었지만 본격적으로는 4세기부터 유럽 곳곳으로 퍼져나갑니다. 이렇게 생겨난 수도원은 기독교 전파뿐만 아니라 로마제

국의 멸망으로 혼란에 빠져 있던 유럽 세계에 고대 문명의 지혜를 이어주는 생명줄 같은 역할을 했습니다.

수도원이 문명의 생명줄이었다고요? 수도원은 조용히 기도하는 곳이라고만 생각했어요.

어쩌다 보니 문명의 불씨를 지키는 일을 맡게 되었지만 애당초는 수도사들이 조용히 기도하는 곳으로 만들어진 게 맞습니다. 우리 말에서는 잘 드러나지 않지만 수도사라는 단어 자체에 은둔적인 의미가 있습니다. 당시의 수도사를 영어로 '허밋hermit'이라고 했어요. 은둔자라는 뜻이지요. 지금도 마찬가지입니다. 보통 수도사를 '몽크monk'라고 번역하는데 이 단어는 '모나코스monachos'라는 그

마르틴 숀가우어, 성 안토니우스의 유혹, 1470년, 메트로폴리탄박물관

리스어에서 나왔어요. 모나코스의 어원은 '모노스monos', 즉 혼자라는 뜻입니다.

누가 수도사가 되었나요?

최초의 기독교 수도사 중에서 대표적인 인물을 꼽는다면 안토니우스 성인을 들 수 있습니다. 안토니우스 성인은 251년에 이집트의 부유한 집안에서 태어났지만 자신이 가진 모든 것을 버리고 사막에서 수행하다

가 356년에 세상을 떠났다고 전해지는 사람입니다.

정말인가요? 그럼 100살도 넘게 살았다는 거잖아요.

물론 전해지는 이야기일 뿐 진위는 알 수 없습니다. 안토니우스 성인은 이집트 카이로에서 300여 킬로미터 떨어진 사막 한가운데의 토굴에서 몇십 년을 살았다고 합니다. 그 토굴이 아직도 남아 있지요. 아래 사진을 보세요. 앞서 보았던 은둔자라는 수도사의 어원이 아주 실감 나는 모습이지요? 이 작은 토굴에서 몇십 년 동안 나오지 않고 기도와 참회를 하며 살았다니 얼마나 대단한가요.

몇십 년 동안 나오지 않았다고요? 그럼 먹을 건 어떻게 해결해요?

안토니우스 성인을 추종하는 사람들이 동굴 틈새로 음식을 공급했다고 해요. 가끔 성인은 찾아오는 사람들에게 조언을 해주기도 했

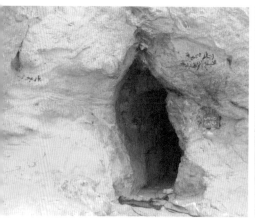

성 안토니우스가 머물렀던 토굴 입구(왼쪽)와 그 토굴로 올라가는 길(오른쪽)

이집트에 있는 성 안토니우스 수도원 안토니우스 성인의 공덕을 기리기 위해 세워진 수도원. 안토니우스 성인은 검약함을 몸소 실천한 성인으로 유명하지만 안토니우스 성인을 기리는 수도원은 사막 한가운데에 화려하고 거대하게 지어졌다.

다는군요. 그 오른쪽 사진은 토굴로 올라가는 계단인데요, 작게 순례객과 관광객이 보입니다. 아이러니한 점은 안토니우스 성인 생전에도 마찬가지였다는 겁니다. 안토니우스 성인은 속세를 멀리하고자 했지만 속세의 사람들은 바로 그 점을 존경하며 토굴로 찾아왔고, 결국 성인은 높은 사회적 명예와 수많은 추종자들을 얻었습니다. 원했든 원하지 않았든 간에 말입니다.

위 건물을 보세요. 안토니우스 성인을 기리는 수도원입니다. 안토니우스 성인은 제 몸 하나 들이기도 빠듯한 토굴 속에서 살았지만 추종자들은 사막 한가운데에 번듯한 건물을 지었습니다. 이게 기독교의 오래된 딜레마 중 하나입니다. 청빈한 삶을 추구하지만 그 청빈함을 가르치기 위해서는 공간과 인력이 필요하죠. 이후 기독교 역사에서 이런 모순은 무한히 반복됩니다.

| 탑 위에서 30년간 수행한 수도사 |

이 시기 전설적인 명성을 얻은 수도사는 안토니우스 성인만이 아니었습니다. 안토니우스 성인 외에도 지금의 상식으로는 이해되지 않는, 극도의 고통을 자처한 수도사들이 각지에서 명성을 얻었지요. 초기 기독교의 성인들이 얼마나 지독하게 고립되어 수행했는지 예를 하나 더 소개해드리겠습니다. 아래 사진은 시메온 성인을 기리는 시리아의 교회입니다. 시메온 성인은 37년 동안 16미터 높이의 기둥 위에서 살다가 결국 그 위에서 죽었다고 전해지는 수도사입니다. 사진에서 단 위에 놓인 동그란 돌이 보이죠? 그게 기둥이 있던 자리라고 합니다.

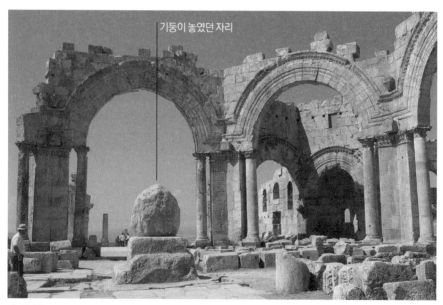

기둥이 놓였던 자리

성 시메온 교회, 476~490년경, 시리아 칼라트 세만 시메온 성인은 높은 기둥 위에 지어진 초막에서 내려오지 않은 채 37년간 수행한 수도사로 유명세를 얻었다. 시메온 성인의 수행 방법은 독일 퀼른에서까지 인기를 끌었다.

37년 동안 기둥 위에서 살았다고요? 대단하네요. 대체 왜 올라간 건가요?

신과 더 가까워지고 속세와 멀어지고 싶은 마음을 극단적으로 표현해 실천한 게 아닐까요? 그 성인에게 기둥 아래는 유혹과 죄악으로 가득한 곳이었을 테니까요.

시메온 성인은 459년경 죽었는데, 죽기 전에도 이미 크게 명성을 떨치고 있었다고 합니다. 성인이 올라가 있던 기둥 주변을 둘러싸고 사람 하나 없던 사막 한복판에 갑자기 마을이 생겼을 정도였으니까요. 시메온 성인의 이야기가 널리 퍼져 심지어는 멀리 떨어진 독일 쾰른에도 시메온 성인의 수행법, 그러니까 기둥에 올라가서

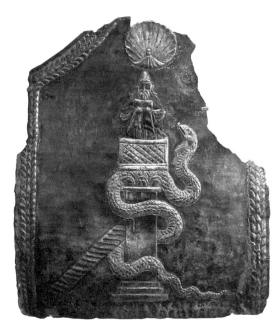

시메온 성인을 묘사한 부조, 6세기, 루브르박물관 시메온 성인이 머무르는 기둥을 뱀이 휘감아 올라가고 있다. 여기서 뱀은 부정한 유혹, 악마를 상징한다.

수행하는 수행법을 모방한 수도사가 생길 정도였어요. 이 시기에 이렇게 기둥 위에 올라가서 수행하는 수도사들이 꽤 많이 등장해 이들을 '기둥 수도자'라고 부르기도 합니다. 기둥 수도자들은 주로 시나이반도와 메소포타미아 지역에서 등장했지요.

평범한 기독교도들은 이러한 수도사가 나오는 전설에서 깊은 감명을 받았습니다. 뱀처럼 다가오는 유혹을 물리치고 신을 찬양하는 수도사들의 극한 고행 이야기는 고대 그리스 로마 사회의 영웅 서사처럼 받아들여졌어요.

수도사가 영웅이라고요? 영웅이라기에는 너무나 소박한데요. 영웅은 괴물을 물리치기라도 하지, 수도사는 단지 신에게 기도하고 인간의 죄를 반성하는 것밖에 없잖아요.

당시의 기독교도가 되었다고 한번 상상해보세요. 평생을 토굴에 몸을 구겨 넣고, 기둥 위에서 내려오지 않고 기도만 하다 죽은 수도사의 일대기를 들으면 어떤 기분이 들 것 같나요?

저렇게까지 고행을 하다니 정말 신이 있긴 있나 보다, 라고 생각할 것 같아요. 어쩌면 저런 고행을 하면 천국에 갈 수 있을까? 하는 마음을 품게 되었을 것도 같고요.

비슷했을 겁니다. 동시대 사람들은 원래는 자기와 다르지 않은 평범한 사람이었던 수도사의 일대기를 들으며 '신에 대한 믿음이 얼마나 크면 저렇게까지 할 수 있을까', '그 수도사는 분명히 천국에 갔

겠지', '나는 아직도 믿음이 부족하군' 이런 마음이 생겼을 거예요. 이런 수도사들의 이야기는 자연스럽게 신자들의 믿음을 단련시키고 교리를 퍼뜨리는 데 큰 역할을 하게 됩니다.

영웅은 아니라도, 쉽게 생각하면 기독교에서는 세계적인 아이돌 같은 존재네요.

아이돌이나 성인이나 당대 사람들이 동경하는 스타라는 점에서는 비슷한 부분이 있다고 할 수 있겠네요. 그러나 성인이 상징하는 가치는 세속적인 것과는 거리가 멀었습니다.

생각해보면 놀라운 변화입니다. 고대 그리스 로마의 영웅이 헤라클레스처럼 넘치는 풍요와 강력한 힘을 소리 높여 노래하는 인물이었다면, 중세의 영웅인 기독교 성인은 신에게 속죄하고 조용히 묵상하는 인물이에요. 고대 영웅들은 재물을 취하는 데 거리낌이 없었지만 중세의 성인은 재물을 꺼리다 못해 굶어 죽는 수준까지 가지요. 아주 극적인 가치의 반전이 일어난 겁니다.

| 왜 그곳에 수도원을 지었을까 |

시간이 지날수록 혼자가 아니라 집단으로 수도 생활을 하는 사람들이 늘어납니다. 특히 위대한 성인을 본받고 싶어 하는 수도사들이 자연스럽게 성인이 죽은 장소 주변에 모여들어 수도 생활을 함께하게 되었지요. 아마 혼자서 수도 생활을 계속 이어가기 어렵기도

했을 테고요.

처음에 수도원은 단순히 수도사가 머물 곳을 마련하기 위해 지어지기 시작했습니다. 세상으로부터 고립되고 싶어 하는 수도사들이 머물렀기에 자연스럽게 오지에 세워졌고요. 그러나 수도원은 점점 기독교를 전파하고 순례객을 보호하는 등, 다양한 목적으로 다양한 지역에 지어지기 시작합니다. 어떤 수도원은 각종 이교도 세력과 접하는 지역에 자리를 잡아 물리적 위협으로부터 기독교도를 지켜내는 요새 역할까지 했습니다. 아래의 성 카타리나 수도원을 보세요. 완전히 요새 같지 않습니까?

성 카타리나 수도원, 6세기, 이집트 시나이반도 성 카타리나 수도원은 구약성경에 나오는 중요한 자리에 있었기 때문에 사막 한가운데에 있음에도 불구하고 중요한 수도원으로 여겨졌다.

이게 수도원이라고요? 저는 수도원이라고 해서 작고 허름한 시골집 같은 걸 떠올렸는데… 이 정도면 웬만한 도적들은 범접조차 못 하겠어요.

그렇습니다. 오래된 중세의 수도원은 생각보다 큽니다. 혼란스러운 시대를 살며 약탈과 침략을 막아내야 했던 수도원들은 성 카타리나 수도원처럼 성채 같은 형태로 지어졌지요.

이 수도원은 4세기에 지어져 지금까지도 사용되니 그 역사가 거의 1700년이나 되었습니다. 세계에서 가장 오래된 수도원 중 하나죠. 6세기경 대대적으로 보강 공사를 할 당시 비잔티움 제국의 황제인 유스티니아누스 황제가 직접 건축 자재를 보낼 정도로 옛날부터 중요한 수도원으로 여겨졌습니다.

사막 한가운데 우뚝 솟아오른 모습이 정말 인상적이에요.

당시에는 더 인상적이었을 겁니다. 잠시 중세의 순례자가 되었다고 상상해보세요. 그럴듯한 탈것이 없던 시대에 대부분의 순례자는 거친 황야에서 허술한 옷만 걸친 채 물과 식량이 부족한 상태로 고행하듯 헤매고 있었을 겁니다. 도적과 들짐승에게 쫓기는 게 다반사였을 테고요. 그런데 그런 순례자에게 저 멀리 우뚝 솟은 든든한 수도원이 보이는 거예요. 얼마나 큰 안도감이 들었겠습니까?

성 카타리나 수도원에는 특히나 그런 순례자가 수도 없이 많이 찾아왔을 겁니다. 수도원이 위치한 곳은 기독교인들에게 아주 의미 있는 장소거든요. 모세가 고통받는 이스라엘 민족을 이집트로부터

성 카타리나 수도원의 떨기나무 구약성경에 따르면 모세가 이스라엘 민족을 구하라는 신의 메시지를 들었을 때 떨기나무에 불이 붙었으나 타지 않는 기적이 일어났다. 성 카타리나 수도원에서는 그 떨기나무를 볼 수 있다.

해방하라는 신의 명령을 들은 곳이자 십계명을 받은 곳이 바로 이 시나이산이라고 하니 초기 기독교 시기부터 매우 중요한 순례지였을 만하죠. 지금도 이 수도원에 가면 모세가 신의 음성을 들었을 때 불이 활활 붙었음에도 타지 않았다는 떨기나무를 보실 수 있습니다. 위의 사진을 보세요.

저게 정말로 그때의 떨기나무일까요?

글쎄요, 알 수 없지요. 다만 시나이산이라는 지명이 아주 옛날부터

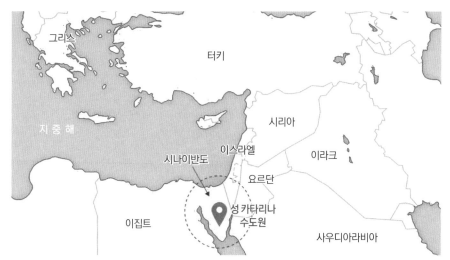

성 카타리나 수도원의 위치 시나이반도는 실제 지명이다. 학자들은 이와 마찬가지로 에덴동산과 같이 신화적으로 여겨지는 장소도 실제 유래가 된 장소가 있을 것으로 추정한다.

실재했다는 것만은 분명합니다.

사실 저는 시나이산도 가상의 지명인 줄 알았어요. 에덴동산처럼요.

성경에 나오는 지명들은 대부분 실존합니다. 그래서 여전히 에덴동산의 실제 위치를 증명하려는 학자들이 많죠. 위의 지도를 보세요. 이집트와 사우디아라비아 사이, 이스라엘 아래에 있는 삼각형의 반도를 시나이반도라고 하고요, 시나이반도 아래쪽 시나이산 근처에 성 카타리나 수도원이 있습니다.

뒤 페이지에 성 카타리나 수도원 주변의 지도가 있습니다. 시나이산 정상이라고 적힌 게 보이시나요? 등산이 힘들다면 성 카타리나 수도원에서부터 산 중턱까지 낙타를 타고 올라갈 수도 있다고 합니다. 낙타가 산을 사뿐사뿐 잘 오르내린다고 해요. 하지만 정상까

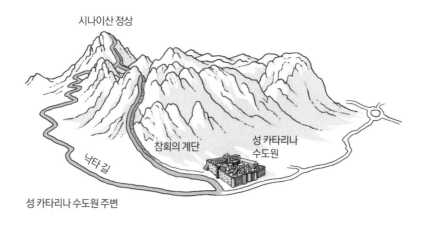

시나이산 정상

참회의 계단

성 카타리나 수도원

낙타 길

성 카타리나 수도원 주변

지 낙타를 타고 갈 수는 없고, 중간부터는 내려서 걸어 올라가야 합니다.

시나이산을 이동하는 낙타 행렬 성 카타리나 수도원에서 시나이산 정상까지 올라가는 방법은 여러 가지가 있다. 그중에서 가장 독특한 방법은 낙타를 타고 이동하는 것이다.

낙타를 타고 가는 순례 여행이라니, 특별한 경험이 될 것 같아요.

네, 기독교 신자가 아니더라도 누구나 한 번쯤 가볼 만한 곳입니다. 때때로 여행 자제 지역이 되기 때문에 조심해야 하지만요.

| 신성한 성채에 보관된 보물들 |

일단 성 카타리나 수도원으로 돌아가 봅시다. 워낙 오래된 만큼 이 수도원에 남아 있는 유물은 대부분 인류사적인 보물입니다. 수도원 성당에 그려진 모자이크화만 해도 6세기 무렵의 작품이지요.

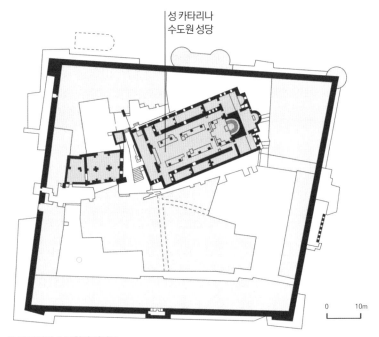

성 카타리나 수도원의 평면도

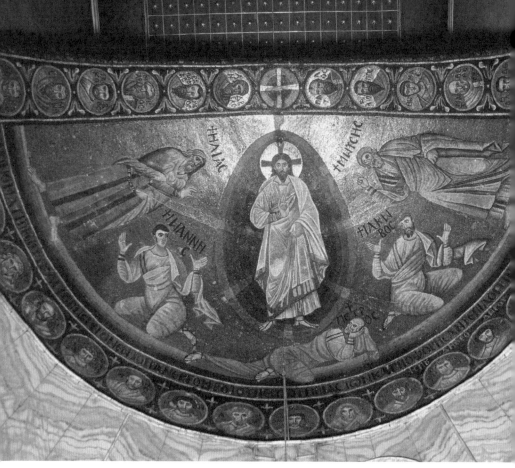

예수 그리스도의 변용, 565~566년, 성 카타리나 수도원 예수와 세 명의 제자, 그리고 구약성경에 나오는 엘리야와 모세가 등장하는 모자이크화다. 수염을 기른 구도자 얼굴의 인물이 예수다.

위의 모자이크화가 바로 성 카타리나 수도원 성당에 그려진 '예수 그리스도의 변용'입니다. 예수 그리스도의 변용은 중세 내내 모자이크화로 자주 다뤄진 주제 중 하나인데요, 베드로, 야고보, 요한, 이 세 명의 제자와 산을 오르던 예수가 갑자기 빛으로 변하더니 하늘에서 신의 목소리가 들려왔다는 마태복음의 일화를 일컫습니다. 위의 모자이크화에도 예수의 세 제자가 깜짝 놀라는 모습이 표현되어 있죠? 예수 양옆에 서 있는 사람은 선지자 엘리야와 모세입니

예수 그리스도의 변용(세부)

다. 선지자 엘리야와 모세는 구약성경에, 세 제자는 신약성경에 나오는 인물이지요. 그러니 이 장면은 구약성경과 신약성경의 인물들이 만나는 꽤 의미심장한 순간이라고 할 수 있겠습니다.

그런데 이 모자이크화 속 예수 그리스도의 모습은 무척 친숙하네요. 그전까지는 부유한 로마 귀족 같았는데 이제는 제게 익숙한 예수 얼굴 같습니다.

예리하시네요. 여기 그려진 예수의 얼굴은 아무래도 수도원에 그려진 것이어서인지 지금까지의 로마 귀족의 모습보다는 청빈한 수도사 같은 느낌을 주는 편입니다. 이제 우리가 보통 예수로 알고 있는 얼굴과 닮아가고 있지요.

| 예수의 진짜 얼굴을 찾아라 |

예수의 얼굴 찾기는 초기 기독교의 가장 큰 과제 중 하나였습니다. 기독교가 로마제국의 국교가 되면서 이전보다 공식 제례가 중요해지자 누구나 알아볼 만한 예수의 얼굴이 필요했던 거지요.

하긴 명색이 신의 아들인데, 뭔가 남달라야겠죠.

그렇습니다. 그래서 기독교가 로마제국의 국교가 되면서 본격적으로 예수의 얼굴 찾기가 시작됩니다. 앞서 보신 것처럼 그리스 로마의 신이나 귀족을 본뜬 후보들도 있었지만 수도원의 수도사들에게는 청빈한 이미지가 더 환영받았던 듯합니다. 특히 성 카타리나 수도원에서 나온 패널화, 즉 나무판에 그려진 오른쪽 그림에서 이러한 특징은 더욱 강조됩니다.

이제 정말로 익히 아는 얼굴이 되었습니다. 초췌하고 수염 난 얼굴, 낡은 갈색 수도복 등 우리에게 친숙한 모양새를 하고 있네요. 로마 귀족풍의 젊은 얼굴과는 완전히 다르게 위엄 있는 수도자처럼 묘사되어 있습니다.

구원자 그리스도, 6세기, 성 카타리나 수도원 성 카타리나 수도원에서 발견된 나무 패널. 예수의 얼굴이 수척하지만 경건한 이미지로 구현되어 있다.

그런데 얼굴이 약간 이상해요. 앞서 본 것들보단 친숙하지만….

기묘한 느낌을 받는 게 당연합니다. 그 이유는 얼굴 양쪽이 완전히 다른 느낌으로 그려졌기 때문입니다. 이 그림의 왼쪽 얼굴을 가렸다가 오른쪽 얼굴을 가렸다가 하면서 살펴보세요. 왼쪽은 온화한 얼굴로, 오른쪽은 엄격한 얼굴로 그려졌죠. 이유가 확실하게 밝혀진 건 아니지만 어쩌면 인간으로서의 예수와 신으로서의 예수, 이 두 얼굴의 예수를 나타내려고 한 것인지도 모르겠다는 생각이 듭니다.

아무튼 성 카타리나 수도원의 예술품이 대다수 남아 있다는 사실은 정말 신의 가호가 있었나 싶을 정도로 기적적인 일입니다. 시나이 반도는 대부분의 기간 이집트에 속해 있었는데, 7세기부터 이집트는 이슬람 세력권에 있었거든요. 앞서 하기아 소피아처럼 굳이 수도원을 파괴하지 않은 이슬람교의 관용에 다시금 감탄하게 됩니다.

| 마을 같은 수도원 |

토굴 속에 살았던 안토니우스 성인이나 기둥 위에서 살았던 시메온 성인을 떠올려보면 성 카타리나 수도원은 거의 5성급 호텔이라고 할 수 있을 것 같아요.

일단 규모가 어마어마하게 커졌죠. 성 카타리나 수도원뿐만 아니라 중세의 수도원은 대부분 하나의 작은 마을 같습니다. 삼엄하게 둘러 쳐진 수도원의 울타리 안으로 들어가면 성당은 물론이고 수도사들이 묻힐 묘지, 농작물을 재배할 밭, 동물을 키울 축사 등 많은 부

성 갈렌 수도원 도면, 9세기, 장크트갈렌도서관

속 건물이 있었어요. 위의 수도원 도면을 보면서 더 자세히 설명해 드리겠습니다.

9세기경에 그려진 이 수도원 도면은 아주 귀중한 지도입니다. 로마 제국이 멸망하고 나서 중세까지 그려진 건축 도면 중 유일하게 남아 있는 것이거든요. 질 좋은 중세 문서를 많이 보관하고 있는 것으로 유명한 스위스 장크트갈렌도서관의 소장품 중에서도 손꼽히는 보물입니다. 안타깝게도 이 도면대로 지어진 실제 건물은 볼 수 없습니다. 왜냐하면 이 도면 속 수도원이 흔적도 없이 사라졌거나 아니면 아예 지어진 적 없기 때문이지요.

사용되지 않았기 때문에 도면이 남아 있는 건지도 모르겠네요.

그래도 도면을 자세히 들여다보면 재미있는 점을 많이 발견할 수 있어요. 맨 아래 오른편에 여섯 개의 사각형이 보이시나요? 양, 소, 염소, 돼지, 말 등을 키우는 축사와 일꾼의 숙소입니다. 맨 위에는 묘지가 있고, 오른쪽에는 제빵소와 양조장까지 있습니다. 공예품을 만드는 작업실도 따로 있고요.

왜 이렇게까지 건물을 많이 지은 건가요? 술이나 빵 같은 건 마을에서 사면 직접 만들 필요가 없으니 편하기도 하고, 지역경제도 살아나니 그 편이 더 좋지 않을까요?

중세의 수도원은 기본적으로 자급자족이 가능한, 속세로부터 철저히 고립된 신앙 공동체를 목표로 했습니다. 심지어 한 번 들어가면 죽을 때까지 다시는 나오지 못하는 봉쇄 수도원도 있습니다. 지금도 여전히 이런 수도원들이 있고요.

| 중세 수도회의 섬세한 규율 |

여담이지만 봉쇄 수도원이 아닌 일반 수도원에서도 상당히 통제된 생활을 합니다. 아주 이른 새벽에 일어나서 해 질 무렵 잠자리에 드는데, 대부분의 일과가 쉴 새 없는 노동과 기도로 점철돼 있습니다. 그런데 이러한 절제된 삶이 저절로 되는 건 아니잖아요? 그래서 수도원의 생활은 아주 세세한 부분까지 규칙으로 정해져 있습니다. 특히 외부와의 접촉을 최소화하는 걸 중요시했죠. 다음의 인용들은

로마제국 멸망 당시에 등장한 베네딕트 수도회의 규칙 중 일부입니다.

54항. 수도사는 대수도원장의 명령 없이 자기 부모에게서나, 다른 어떤 사람들에게서나 또는 수도사끼리라도 편지나 축성된 빵이나 다른 사소한 물건들조차 전혀 받거나 줄 수 없다.

가족에게서 편지를 받는 것조차 금지시켰나요?

수도원의 바깥세상은 타락할 유혹이 가득한 곳이라고 생각했기 때문이지요. 이 규칙을 만든 사람은 6세기에 수도원 운동을 주도한 베네딕트 성인입니다. 베네딕트 성인이 만든 규칙은 아주 인기가 많았고, 서유럽의 수도원 문화를 형성하는 데 큰 영향을 끼쳤습니다. 베네딕트 수도회의 규칙은 총 73개 항으로 되어 있는데 그중에는 현대인들에게 인상적으로 다가올 만한 것도 있습니다. 흥미로운 규칙 몇 개만 더 소개해보겠습니다.

37항. 인간의 본성 자체는 노인과 어린이에게 동정심을 가지게 마련이지만, 그렇더라도 규칙의 권위로써 노인과 어린이를 뒷받침해야 한다.

40항. 우리는 술이 수도사들에게는 합당하지 않은 것으로 알고 있지만 우리 시대의 수도사들에게는 그것을 설득할 수 없으므로 적어도 과음하지 않고 약간씩 마시는 정도로 합의하자. 술이란

지혜로운 사람들까지도 탈선하게 만들기 때문이다.

48항. 한가함은 영혼의 원수다. 그러므로 형제들은 정해진 시간에 육체노동을 하고 또 정해진 시간에 성독聖讀을 할 것이다.

정말 저에게도 도움이 될 법한 금언들이네요.

사람이 사는 건 1500년 전이나 지금이나 비슷한 것 같습니다. 이렇게 규칙으로 정하지 않으면 쉽게 나태해지고, 과하게 술을 마시고, 연약한 사람들을 배려하지 않는 위험에 빠질 수 있나 봅니다. 아무튼 베네딕트 성인이 만든 이 규칙은 '베네딕트 규칙서'라는 이름으로 국내에도 번역되어 있고, 지금까지도 이곳저곳에서 많이 인용되며 일반인에게도 많이 읽히고 있습니다.

| 폭격으로 부서진 몬테카시노 수도원 |

또한 그 규율을 엄격하게 지키며 살아가는 수도사들은 우리나라를 포함한 전 세계에서 여전히 활동하고 있습니다.

베네딕트 수도회가 아직 있다고요?

뒤 페이지 사진에 있는 건물은 이탈리아 몬테카시노에 있는 베네딕트 수도회의 우두머리 수도원입니다. 이 수도원도 요새처럼 보이

지 않나요? 실제로 제2차 세계대전 때 연합군이 이 건물을 요새로 오해해 폭격했던 역사가 있지요. 지금은 말끔하게 복원되어 격렬한 전쟁의 흔적을 찾아볼 수 없게 되었습니다.

사람들이 오가기 쉬운 곳이 아니라 산꼭대기에 지은 게 신기하네요.

우리가 보기엔 다소 비효율적이라는 느낌이 들지요. 세계적인 수도회의 총본산인 만큼 많은 사람들이 드나들 텐데, 왜 이렇게 찾아가기 어려운 곳에 지어놨을까요? 속세와 최대한 멀리 떨어진 신성한 곳에서 수도 생활을 하고 싶었기 때문일 겁니다. 그게 그들에게는 가장 중요한 가치였으니까요.
아무리 사람 사는 게 예나 지금이나 비슷하다고는 해도 현대를 살아가는 우리가 중세인을 이해하는 데는 분명한 한계가 있습니다. 중세 미술을 볼 때는 그 밑바탕에 상상할 수 없을 정도로 강렬한 종교적 열망이 있었음을 명심해야 합니다.

저는 그분들의 종교적 열정을 평생 이해할 수 없을 것 같아요.

몬테카시노 수도원 수도사들은 바깥세상을 타락한 곳으로 여겼다. 여전히 세계적으로 영향력이 있는 베네딕트 수도회의 총본산인 몬테카시노 수도원은 높은 산 위에 지어져 있다.

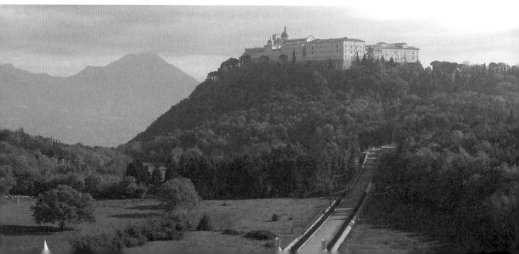

폭격을 맞은 몬테카시노 수도원 1944년 제2차 세계대전 당시 독일군의 요새로 오해한 미군의 폭격으로 몬테카시노 수도원이 쑥대밭이 되었다. 이 폭격으로 230명의 이탈리아 민간인이 사망했다.

아래의 사진을 보세요. 오지에 지은 조건으로만 보자면 몬테카시노 수도원은 약과라고 할 수 있습니다. 그리스에 있는 메테오라에서는 까마득한 바위 절벽 위에 지어진 중세 수도원들이 아직도 운영되고 있습니다. 우리나라에도 많이 소개되어 이제 꽤 유명해진 곳이기도 하죠.

이 수도원을 보면 지상과 최대한 멀어지고 천상과 가까워지고 싶었던

중세 수도사들의 마음이 확실히 느껴집니다. 비교적 최근이라고 할 수 있는 20세기 후반까지 끈을 매단 바구니에 음식을 담아 옮겼답니다. 일찍부터 엘리베이터를 이용하신 분들이지요.

저곳에 있으면 현기증이 날 것 같아요.

메테오라의 성 삼위일체 수도원

중세 미술을 이해하는 데 있어 수도원이라는 환경은 매우 중요합니다. 특히 로마제국의 멸망으로 여러 세력이 경합했던 서유럽에서는 더욱 그렇습니다. 격동의 혼란기였던 중세 초기, 수도원은 미술 작품의 생산지인 동시에 약탈로부터 미술 작품을 안전하게 보관하는 역할을 했습니다. 이렇게 세상에서 고립된 수도원에서 어떤 미술이 이뤄졌는지는 곧 보게 될 텐데요, 그 전에 마지막으로 서유럽의 수도원 한 곳을 잠깐 둘러보도록 하겠습니다.

| 외딴섬에 수도원을 짓다 |

고립된 수도 생활 하면 빠질 수 없는 곳이 아일랜드입니다. 중세 때부터 아일랜드 지역의 수도사들은 신실하게 공부하고 열정적으로 포교하기로 유명했습니다. 이들이 오지에서 수행을 얼마나 잘 실천했는지 보여주는 유적 중 하나가 스켈리그 마이클이라는 섬의 유적입니다. 이 섬은 대략 6~8세기부터 아일랜드 수도사들이 모여 살았던 곳으로 알려져 있는데, 지금은 이들이 공동체를 이루어 살았던 조그만 돌 움막만 여섯 개 정도 남아 있습니다. 다음 페이지의 사진을 보세요.

스켈리그 마이클의 위치

너무 초라한데요. 처음 지어질 때부터 이랬을까요?

스켈리그 마이클 아일랜드 해안에 있는 피라미드형 바위섬. 섬 주변에 바람이 너무 거세게 불어 여름을 제외하고는 배를 대기도 어려울 정도다. 지금도 일정 몸무게 이하의 방문객은 바람 때문에 중심을 잡기 어려울 수 있으므로 출입하지 않기를 권고하고 있다.

스켈리그 마이클의 수도원 유적 스켈리그 마이클에는 평생 섬에서 나오지 않고 살았던 6세기경 수도사들의 흔적이 남아 있다. 이들은 돌로 쌓은 벌집 모양의 건물에서 살았고 죽은 후에는 근처 묘지에 묻혔다.

네, 크게 다르지 않았을 겁니다. 이 정도면 거의 원시시대로 돌아갔다고 할 수 있을 정도죠. 지금도 말 그대로 몸이 날아갈 것 같은 강풍이 부는 섬이라 종종 언덕을 올라가는 게 통제된다고 합니다. 이런 곳까지 가서 청빈한 수행을 했던 당시 아일랜드 수도사들의 철저한 면모를 짐작해볼 수 있지요.

사실 우리가 알고 있는 기독교의 모습은 극히 단편적입니다. 원래 기독교는 지금 기준으로 보면 은둔적 성격이 굉장히 강했습니다. 남아 있는 몇몇 수도원만 봐도 지구상에 이런 곳이 있다는 게 너무 놀랍고 신기하지 않습니까?

네, 마치 시간을 거스르는 것 같아요.

하지만 이렇게 튼튼한 성벽과 까마득한 절벽으로 무장했더라도 모든 수도원이 침략으로부터 안전했던 건 아닙니다. 수없이 많은 수도원이 약탈당했어요. 그 유명한 바이킹 민족이 역사 속에 등장한 것도 한 수도원을 철저하게 파괴한 사건부터지요.

바이킹요? 해적으로 많이 나오는 해양 민족 바이킹 말인가요?

네, 게르만족에 이어 유럽의 한 시대를 풍미한 민족이죠. 중세의 또 다른 주인공, 바이킹에 대한 이야기를 하기 위해서는 우리의 시야 바깥에 있던 지역에서 이야기를 이어가야 할 것 같습니다. 방금 아일랜드에 있었으니 멀리 가지 않아도 되겠네요. 영국으로 가보지요.

로마제국은 그 세력이 쇠퇴할 무렵인 4세기 중반, 게르만족의 대이동으로 새로운 국면을 맞는다. 소위 '야만족'이라고 폄하된 이주민들이 가졌던 기존의 전통과 새로운 기독교 신앙이 융합하면서 유럽은 새로운 시대로 접어든다.

게르만족의 대이동	**원인** 기근과 전쟁, 훈족의 위협을 피해 이주.
	주요 정착지
	① 앵글족과 색슨족: 영국
	② 반달족: 북아프리카
	③ 고트족: 남부 유럽
	④ 프랑크족과 부르군트족 : 프랑스
	결과 서유럽에 여러 게르만 부족국가들이 생김.
	⇒ 각 부족국가들은 200년 이상 크고 작은 전쟁을 끊임없이 벌임.
수도원 문화의 탄생	**중세의 영웅, 수도사들** 평생 속세를 등지고 수도 생활을 한 수도사들은 마치 고대의 영웅 이야기처럼 평범한 사람들에게 큰 감명을 줌.
	예 최초의 기독교 수도사 안토니우스 성인, 37년간 기둥 위에 살았던 시메온 성인 등
	수도원의 탄생 혼란스러운 중세 초기의 서유럽에서도 각지에 생긴 수도원으로 인해 기독교의 생명력이 유지됨.
	수도원과 미술 중세 수도원은 미술 작품을 생산하는 주체이자 이를 보관하는 장소로서 주요한 역할을 함.

우리의 진짜 발견은 혼돈에서 온다.
틀리고 멍청하고 바보 같은 곳에서.

—척 팔라닉

02 변방이 중심이 되다

서튼 후 유적 # 린디스판 복음서 # 켈스의 서

영국은 비교적 이른 시기부터 로마제국이라는 울타리 안에 들어와 있었습니다. 하지만 로마제국 중심부로부터는 아주 먼 경계 지역이라 방어에 취약했어요. 결과적으로 영국은 로마제국의 어느 곳보다 게르만족의 대이동으로 큰 영향을 받았습니다.

408년, 로마군이 로마 시를 구하기 위해 영국에서 철수하자마자 게르만족이 재빨리 영국 땅으로 들어옵니다. 이때 영국 땅에 들어온 부족이 앵글족과 색슨족입니다. 이 두 부족, 그리고 이후에 들어온 주트족까지 합쳐서 앵글로색슨족이라고 부르지요. 이들은 5세기부터 영국 땅에 살던 켈트족을 서서히 몰아내면서 자리 잡기 시작합니다.

주트족은 몰라도 앵글로색슨족은 많이 들어봤어요.

| 배로 무덤을 만든 민족 |

이 시기 영국 땅으로 이주해왔던 앵글로색슨족의 문화는 한동안 베일에 싸여 있었습니다. 1939년에 중요한 무덤이 하나 발견되면서 비로소 그 삶을 엿볼 수 있게 되었는데요, 그 무덤이 바로 서튼 후 유적입니다.

무덤인가요? 배처럼 보이는데요.

서튼 후 유적지를 발굴하는 모습, 영국 잉글랜드 서포크주

영국박물관의 서튼 후 유적 영국박물관에는 서튼 후 유적지에서 나온 유물만 모아놓은 전시관이 있다. 영국인들은 자신들의 기원을 앵글로색슨족으로 보기 때문에 서튼 후 유적을 매우 중요하게 다루고 있다.

배 맞습니다. 배로 무덤을 만든 거예요. 배 안에 시신과 부장품을 넣고 통째로 땅에 묻는 방식은 해양 민족 특유의 장례 풍습입니다. 모든 사람이 이렇게 장례를 치른 건 아니고 아주 높은 사람, 왕 정도는 되어야 이런 무덤을 가질 수 있었습니다. 그래서 서튼 후 유적의 주인을 7세기 초의 앵글로색슨 왕으로 추정하고 있지요.

영국인들은 앵글로색슨족을 자신들의 기원으로 여기며 유물을 발굴하고 보존하는 데 노력하고 있습니다. 영국박물관에 가면 위의 사진처럼 서튼 후 유적에서 발굴된 유물만 모아놓은 전시관이 따로 마련돼 있을 정도입니다. 말이 나온 김에 전시된 유물을 몇 가지 보

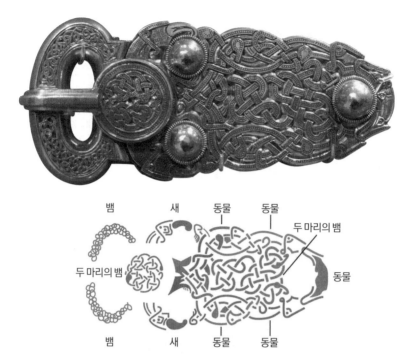

뱀　　　　　새　　　　동물　　　동물　　　두 마리의 뱀

두 마리의 뱀　　　　　　　　　　　　　　　　　　동물

뱀　　　　　새　　　　동물　　　동물

서튼 후 유적에서 발견된 금속 버클, 7세기 초, 영국박물관 복잡하게 꼬인 매듭이 뱀처럼 이리저리 엉켜 있다. 이 같은 문양은 게르만족과 켈트족 등 주로 북쪽 유럽에서 온 민족들이 공통적으로 사용했다.

여드리겠습니다. 위의 유물을 보시겠어요?

와, 화려하네요. 이건 어디에 쓰는 물건인가요?

허리띠나 무언가를 잠글 때 쓴 버클 장식으로 추정됩니다. 버클 내부에는 뱀과 새, 그리고 정체를 알 수 없는 동물들이 복잡하게 장식되어 있어요. 보다시피 소위 야만인이 만들었다고는 생각하기 어려운 섬세한 공예품입니다. 앞으로 이 버클처럼 자연물로부터 영감을 받은 문양들이 간간이 등장할 텐데요, 바로 이런 스타일이 북쪽에

서 온 사람들 특유의 표현 양식이라고 할 수 있습니다.

정확히 어떤 스타일을 말씀하시는지 잘 모르겠어요.

서튼 후 유적에서 나온 유물을 하나 더 보여드리면서 설명하겠습니다. 아래 공예품도 서튼 후 유적에서 나온 유물입니다. 가죽으로 만든 지갑의 뚜껑, 즉 지갑 덮개로 추정하는데요, 밑에 달려 있었을 가죽 주머니는 썩고 이 덮개만 남아 있습니다.

그럼 어떻게 이게 지갑 덮개였다고 추정할 수 있나요?

이 장식과 함께 동전들이 출토되었거든요. 부장품으로 지갑에 돈을

서튼 후 유적에서 발견된 지갑 덮개, 7세기 초, 영국박물관 괴물 모양의 형상이 새겨져 있는 공예품으로, 서튼 후 유적에서 발견되었다. 문자 기록이 전해지지는 않지만 앵글로색슨족 사이에서 유행한 전설에 기초해 만들어진 작품으로 추측된다.

넣어 묻었나 봅니다. 덮개 위에는 허리띠에 매어 사용할 수 있도록 연결고리가 세 개 달려 있습니다.

요즘으로 치면 힙색이나 복대 같은 거네요.

그런데 잘 보면 이 지갑 덮개에도 그리스 로마 문화에서는 찾아보기 힘든 생경한 문양들이 새겨져 있습니다. 뭔가 괴물 같아 보이는 이미지들이죠? 사실 이 이미지들이 정확히 무엇을 의미하는지는 알 수 없습니다. 앵글로색슨족이 문자로 된 기록을 남기지 않았으니 정답은 없어요. 하지만 당시에 앵글로색슨족 사이에서 인기 있었던 힘센 짐승, 또는 그런 짐승의 특징을 가진 정령이나 영웅의 이미지일 거라고 추측됩니다. 문자는 없어도 입에서 입으로 이어지는 구전신화가 있으니까요. 로마제국과 접촉하기 이전에 이들 나름의 종교 체계와 신화들이 반영되었던 게 분명합니다.

| 위기를 기회로 만든 기독교 |

그런데 참 재밌지요. 서튼 후 유적으로부터 100년도 지나지 않은 7세기 말에 앵글로색슨족 여성의 무덤에서 오른쪽 페이지의 목걸이 같은 것들이 나옵니다.

저 펜던트는 십자가 아닌가요?

데즈버러 목걸이, 7세기 후반, 영국박물관

그렇습니다. 앞서 소개한 공예품들에 비해 약간 투박해 보이는 이 십자가 목걸이는 무덤의 주인인 앵글로색슨족 여성이 기독교를 믿었다는 사실을 알려줍니다. 게르만족이 서유럽 곳곳을 점령하고 로마제국의 영토를 쪼개놓았더라도 로마제국의 국교, 기독교만은 살아남아 게르만족에게 착실히 퍼져 나갔다는 사실을 알 수 있죠. 이외에도 서튼 후 유적에서 발견된 동전 중에는 십자가 마크가 들어간 것이 많습니다. 이들이 벌써 기독교로 개종했다고 단언할 수는 없지만 적어도 기독교를 믿는 사람과 교류하면서 기독교에 대해 어느 정도 알고 있었다고 추정해볼 수 있지요.

실제로 이로부터 조금 더 시간이 지나면 북쪽에서 온 야만족들은 화폐를 발행하고 그곳에 명백한 십자가를 새겨넣기에 이릅니다. 아래 동전을 보세요. 이 동전은 게르만족에 이어 8세기에서 11세기 사이 서유럽의 주인공 자리를 차지한 바이킹 민족이 발행한 동전입니다. 바이킹 민족은 얼음으로 가득한 땅, 북쪽 스칸디나비아 대륙으로부터 내려와 전 유럽을 휩쓸고 다닌 노르만족의 다른 이름이지요. 아무튼 이 앵글로색슨족의 무덤에서 나온 십자가 목걸이, 그리고

바이킹 동전, 10세기 초반, 영국박물관 바이킹의 주된 역할은 상인이었다. 이들은 화폐를 발행하고 그 화폐에 십자가 모양을 새겨넣기도 했다.

바이킹 민족이 발행한 동전에 그려진 조그마한 십자가들을 보면 감회가 깊습니다. 로마제국이 야만족이라고 부르던 로마 바깥의 사람들이 로마제국의 땅에 들어와 주인이 되고, 이윽고 자신이 멸망시킨 나라의 국교인 기독교를 믿기 시작했다는 사실이 아주 극적으로 느껴지거든요.

그런데 게르만족과 노르만족은 왜 기독교를 믿게 되었을까요? 그들에게도 나름의 신화가 있었다면서요.

아무래도 원시적인 신앙 형태보다는 로마제국의 종교인 기독교가 훨씬 설득력이 있었을 거예요. 또한 지성이면 감천이라고 기독교 수도사들, 그리고 그들을 지켜주는 수도원이 헌신적으로 전도 활동을 한 까닭도 있겠지요. 북쪽에서 온 이민족들은 점점 죽음으로부터의 구원, 그리고 영원한 평화를 설파하는 새로운 세계관에 관심을 갖게 되었을 겁니다. 모르죠, 전해지는 말처럼 성인들이 기적을 일으켰을지도요. 아무튼 이렇게 유럽은 그리스 로마로부터 완전히 독립해 기독교 정신을 바탕으로 새로운 공동체를 만들어나가기 시작합니다.

그리스 로마, 게르만족, 노르만족, 그리고 기독교라는 종교까지… 제가 아는 서양이 점점 퍼즐을 맞추듯 조각조각 완성되어가는 것 같아요.

❘ 켈트족을 몰아낸 앵글로색슨족 ❘

로마제국의 멸망으로 도시 간 이동은 크게 어려워졌습니다. 로마군이 사라지자 곳곳에서 도적이 들끓었고, 로마제국의 손길이 닿지 않은 도로는 정비되지 않아 위험하기 그지없었죠.

설상가상으로 6세기부터는 흑사병 수준의 전염병도 크게 유행했습니다. 그게 유스티니아누스 황제 때였기 때문에 이 전염병을 '유스티니아누스 역병'이라고 부릅니다. 이렇게 여러 원인이 겹치며 로마 시를 중심으로 거미줄처럼 얽혀 있던 로마제국의 도시들은 서서히 고립되기 시작합니다. 여느 국가 종교였다면 아마 이때 멸절되다시피 했을 거예요. 기반이 되는 도시와 국가 조직이 근본부터 해체된 상황이었으니까요. 하지만 기독교는 오히려 다음 시대를 위한 도약을 준비합니다.

어떤 준비를 하고 있었나요?

예고했다시피 수도원이라는 성채에서 기독교 신앙의 불씨를 간직하고 그 불을 퍼뜨릴 준비를 하고 있었습니다. 이 수도원들은 베네딕트 수도회처럼 크고 작은 조직을 만들어 활동했지요. 한때 서유럽에서는 아일랜드가 그 역할을 열성적으로 전담합니다. 그렇게 앵글로색슨족은 결국 돌고 돌아 그들이 쫓아낸 켈트족의 교회를 받아들이는 데 이릅니다. 아이러니한 일이지요.

켈트족은 또 뭔가요? 어디서 들어본 것 같긴 한데….

앵글로색슨족이 잉글랜드에 밀려올 때 당시 잉글랜드에 살던 정착민을 아일랜드와 스코틀랜드 쪽으로 내쫓는데, 그 쫓겨난 정착민이 대부분 켈트족이었습니다. 그래서 아일랜드와 스코틀랜드에는 켈트족을 조상으로 둔 사람들이 많지요.

스코틀랜드, 아일랜드와 잉글랜드의 갈등은 역사가 아주 깊군요.

밀려난 켈트족은 오래전부터 로마제국에 동화된 민족이었습니다. 당연히 로마제국의 국교인 기독교를 믿었고요. 참고로 이렇게 켈트족을 중심으로 초기 기독교적인 특징을 많이 간직하고 있던 기독교를 켈트 교회라고 부릅니다. 켈트 교회는 워낙 변방에서 생겨난 교회라 중심부에서는 볼 수 없었던 특이한 상징이 발달하는데요, 위의 십자가를 보세요. 이게 바로 켈트 교회의 상징입니다. 둥근 원에 겹쳐진 십자가 모양이 우리가 아는 십자가와는 조금 다른 모양새입니다. 이렇게 생긴 십자가를 켈틱 십자가라고 부릅니다. 십자가 내부에 그려진 복잡한 문양은 켈틱 스타일 특유의 문양이죠.

켈틱 십자가 켈트족은 나름의 공예 전통과 십자가 도상을 결합하여 독특한 모양의 십자가를 만들어내었다.

매듭이 꼬여 있으면 무조건 켈틱 스타일인가요? 이거 하나만 봐서는 잘 모르겠어요.

서튼 후 유적에서 발견된 금속 버클, 7세기 초, 영국박물관

앞에서 나온 버클 장식을 다시 보세요. 켈트족은 아니지만 앵글로 색슨족의 서튼 후 유적에서 출토된 버클 장식에도 비슷한 문양이 들어가 있었던 게 기억나실 거예요.

이제 어떤 모양인지 감이 오네요. 꼬불꼬불하게 얽힌 선이 켈트족이나 앵글로색슨족 등 북쪽에서 온 사람들 특유의 표현인가 봐요.

그렇습니다. 마치 식물 줄기 같죠? 이런 문양은 유물마다 차이는 있지만 모두 북부 유럽의 철기문화에서 유래했다고 볼 수 있습니다. 우리나라 신석기시대의 빗살무늬처럼 그 문화권에서 유행한 특징적인 문양인 거죠.

| 금속탐지기로 보물찾기 |

여담입니다만 영국 사람들에게는 우리에게 참으로 생소하게 느껴

지는 취미 생활이 하나 있습니다. 봄만 되면 금속탐지기를 들고 들판을 이리저리 헤매는 사람들이 꽤 있어요. 그러다 신호가 잡히면 땅을 파보는 거죠. 켈트족과 게르만족, 바이킹 민족이 들락날락하며 수도 없이 전쟁을 벌였던 만큼, 자기 재산을 뒷마당에 묻어놓고 피난을 갔다가 다시는 돌아오지 못한 사람들이 많았거든요. 그래서 금속탐지기를 들고 다니며 유물을 찾는 사람들이 있지요.

찾기만 하면 엄청난 행운이겠지만, 정말 그런 방법으로 보물을 찾을 수 있을까요?

우습게 볼 일이 아닙니다. 비교적 최근에 그렇게 해서 유명해진 사람이 있습니다. 테리 허버트라는 사람인데요, 이 사람이 2009년에 금속탐지기 하나로 앵글로색슨족이 묻어놓았던 엄청난 양의 금은 보화를 찾아냈습니다. 심지어 이 사람이 찾아낸 유물은 서튼 후 유적에서 나온 것만큼 질도 뛰어났습니다. 그 유물들을 보시려면 영국 버밍엄미술관에 가시면 됩니다. 금속탐지기로 일확천금의 꿈을 꾸는 사람들에게는 성지 같은 곳이겠지요.

오른쪽 사진에 있는 게 모두 테리 허버트가 발견한 유물인가요?

네, 테리 허버트가 찾아낸 유물이 무려 3900점입니다. 이 유물들을 국가에 기증하고 받은 금액이 우리나라 돈으로 50억 원가량이 된다지요. 이 정도면 일생일대의 행운이라고 할 만하죠?

금속탐지기를 들고 서 있는 테리 허버트 테리 허버트는 2009년에 들판에서 금속탐지기로 3900점의 유물을 찾아내었다. 테리 허버트가 발견한 유물들은 대부분 버밍엄미술관에 전시되어 있다.

테리 허버트가 발견한 유물들

| 수도원에서 핀 꽃, 필사 문화 |

사실 고대 로마인들에게 영국이라고 하면 지금 우리나라 사람들이 시베리아의 이름 모를 도시를 떠올리는 정도로 먼 느낌이었을 거예요. 그런데 초기 기독교의 열성적인 사도들은 634년에 그렇게 멀게 느껴지던 땅 영국, 그중에서도 아주 구석에 있는 외딴섬 린디스판까지 가서 수도원을 건설합니다. 그 수도원이 바로 홀리섬의 린디스판 수도원입니다.

홀리섬이든 린디스판 수도원이든 한 번도 들어보지 못했어요.

사실 이 수도원은 역사책에 자주 등장합니다. 그 이유는 793년에 북쪽에서 내려온 무시무시한 해적단에게 처참하게 약탈당했기 때문입니다. 그 해적은 보통 해적이 아니라 이후 수백 년간 유럽 전체

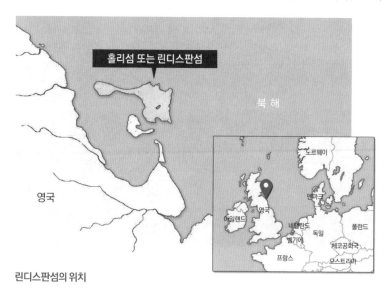

린디스판섬의 위치

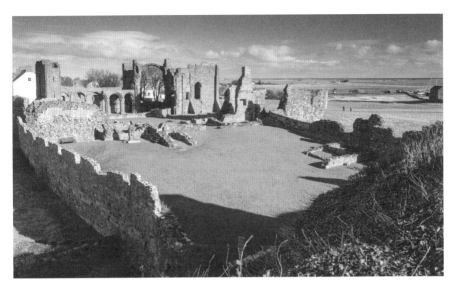
영국 북동쪽의 홀리섬에 있는 린디스판 수도원의 현재 모습

를 호령한 바이킹이거든요. 바이킹은 스칸디나비아반도, 즉 유럽 최북단을 근거지로 하고 있다가 8세기 말 린디스판 수도원 약탈을 시작으로 본격적으로 유럽 곳곳을 헤집고 다닙니다.

위의 린디스판 수도원 사진을 보니 정말 폐허만 남아 있네요.

다행히도 이 수도원에서 만든 가장 아름다운 성경책은 약탈당하기 전에 피신했습니다. 우리는 그 성경책을 통해 번영을 누렸던 린디스판 수도원의 한때를 엿볼 수 있는데요, 뒤 페이지에서 린디스판 수도원이 700년경에 정성을 다해 만든 『린디스판 복음서』를 보세요.

와, 양탄자처럼 무늬가 화려하네요.

『린디스판 복음서』 중 '카펫 페이지', 700년경, 영국박물관 『린디스판 복음서』에서 특히 아름다운 페이지 중 하나로 꼽히는 카펫 페이지. 양탄자처럼 화려한 무늬를 갖고 있어 붙여진 이름이다. 북방 민족 특유의 공예 전통이 기독교의 도상과 결합한 좋은 예다.

아주 복잡한 문양들이 조화롭게 하나의 면을 구성하고 있습니다. 여백은 빼곡하게 색색의 켈틱 매듭으로 장식되어 있고요. 아무래도 당시 이 지방에서 영향력이 강했던 켈트 교회가 린디스판 수도원에도 깊은 영향을 주었던 듯합니다.

오른쪽은 『린디스판 복음서』의 다른 페이지입니다. 정체를 알 수 없

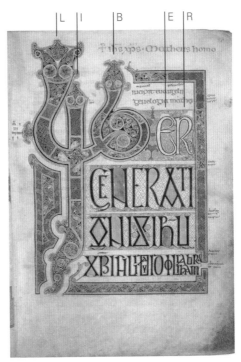

『린디스판 복음서』 중 '마태복음 첫 번째 페이지', 700년경, 영국박물관

는 괴물 뱀처럼 보이기도 하는데요, 마태복음의 첫 장 '탄생의 책 Liber generationis'에 나오는 첫 다섯 글자를 첫 줄에 멋지게 꾸미고 있습니다.

자세히 보면 아주 정교하게 각종 동물과 덩굴 장식을 그려 넣었음을 알 수 있습니다. 이 당시 필기구는 새의 깃털에 잉크를 묻힌 게 거의 전부였습니다. 그런 원시적인 도구로 한 획 한 획 그렸다니 믿어집니까? 지금 우리가 쉽게 짐작하기 어려운 정성이죠.

한때 컬러링북과 필사 책이 유행했잖아요. 혹시 당시 수도자들에게도 그런 유행이 있었던 게 아닐까요?

맞습니다. 어쩌면 이 그림을 그린 수도사가 수도로서의 필사 행위를 하다가 갑자기 자신의 예술성을 드러내고 싶었을 수도 있지요. 그러나 기본적으로 수도사들에게는 이런 필사, 다른 말로 필경 자체가 수도 행위였습니다.

성경이 성스러운 말씀이기 때문에 따라 쓰는 것 자체가 수행이 될 수 있다는 뜻인가요?

그렇습니다. 하지만 단순히 수행만을 위해 필사를 한 건 아니었습니다. 당시에는 지금처럼 책을 기계로 대량 인쇄할 수 없어 손으로 베껴 쓰는 것 외에 별다른 방법이 없었습니다. 이 때문에 수도사들의 필사는 성경책을 만드는 중요한 행위로 수도원 내에서 더욱 권장되었습니다.

| 아일랜드의 국보급 유물 |

린디스판 수도원의 복음서는 이후 많은 복음서에 영향을 주었습니다. 그중 하나가 『켈스의 서』라고 부르는 아일랜드의 국보급 유물이에요. 340장의 부드러운 송아지 가죽 위에 쓰인 최고급 성경으로, 켈틱 스타일의 절정을 보여주죠. 서양의 캘리그래피 역사상 최고 걸작이라고 할 수 있습니다.

아일랜드에 가면 꼭 봐야 할 유물 같네요.

『켈스의 서』를 보는 영국 여왕 엘리자베스 2세 현재 더블린 트리니티대학교에서 소장하고 있는 『켈스의 서』는 아일랜드의 국보 1호급 보물이라고 하기에 부족하지 않을 정도로 훌륭한 예술성을 자랑하는 성경 필사본이다.

『켈스의 서』는 시대를 대표하는 명작이므로 놓치면 크게 후회할 만합니다. 앞서 수도원이 있던 스켈리그 마이클이라는 이름의 외딴섬이 기억나나요? 아일랜드는 6~8세기 서유럽에서 기독교를 전파하는 동시에 교리를 연구한 기독교의 전진기지였다고 할 수 있었습니다. 아일랜드가 대륙에서 멀리 떨어져 있기 때문에 초기 기독교의 순수함과 생명력을 간직할 수 있었던 것 같아요. 그래서인지 과장을 좀 보태면 로마제국이 멸망한 후 800년 전후까지 아일랜드 전체가 서유럽의 기독교를 이끄는 거대한 수도원 같은 역할을 했습니다. 『켈스의 서』는 800년경 아일랜드 지역에서 만들어졌다고 추정됩니다. 그러니까 소란한 유럽 대륙 한 귀퉁이에서 은둔하고 있던 아일랜드 수도사들이 바이킹 민족의 공격을 견디고 신앙을 이어가면서 이 아름다운 성경을 만든 거예요. 그런 걸 생각하며 보면 이 성경이

더 대단하게 느껴질 겁니다.

서양 캘리그래피 역사상 최고의 걸작이라니 얼른 보고 싶습니다.

『켈스의 서』에서 가장 유명한 페이지는 '카이-로 페이지'입니다. 오른쪽 사진에서 한번 구경해보죠.

정말 섬세하고 아름답네요. 1200년 전에 그린 것치고는 너무나 생생해요.

가장 먼저 전면을 크게 차지하고 있는 χ와, χ 아래에 있는 ρ가 눈에 들어오는데요. 앞서 유스티니아누스 황제의 모자이크화를 볼 때 말씀드린 것처럼 이 문자는 그리스도를 의미합니다. 맨 앞의 χ가 아주 크고 역동적인 게 춤추는 사람처럼 멋스럽죠.

아무리 수행의 일환이었다고 하지만 성스러운 경전에 이런 과한 장식을 했다는 게 좀 특이하게 느껴져요. 왜 그랬을까요?

필사한 수도사가 무슨 생각이었는지까지는 모르겠지만, 분명한 건 변방이 아닌 기독교 중심부에서는 이런 미술 작품이 나오기 어려웠을 거라는 사실입니다. 다시 말해 『켈스의 서』는 아일랜드라서 나올 수 있었던 거예요.

왜요? 당시에 이탈리아반도, 그러니까 유럽 중심부가 너무 혼란스

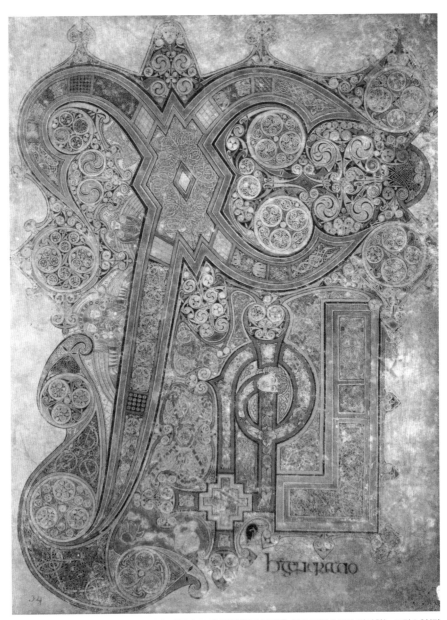

『켈스의 서』 '카이-로 페이지', 800년경, 더블린 트리니티대학교 도서관 예수 그리스도를 의미하는 그리스어 '카이-로 χρ'를 아름답게 꾸민 모습이다. 자세히 들여다보면 북방 민족의 섬세한 금속 공예 전통이 이 필사본에까지 담겨 있음을 알 수 있다.

러워서 이런 작품을 만들 수 없었나요?

혼란스러운 정도로만 따지면 바이킹 민족의 남하를 직격으로 맞은 아일랜드가 더했겠죠. 다시 한 번 강조하자면 이런 미술이 나올 수 있었던 가장 큰 원인은 이곳이 고대의 전통이 계속 이어지던 로마나 콘스탄티노플 등에서 지리적으로 아주 멀리 떨어져 있었기 때문입니다.

고대의 전통으로부터 멀리 있었기 때문에 이런 책이 만들어질 수 있었다고요? 솔직히 아까부터 무슨 말씀인지 잘 이해가 안 갑니다.

필사는 결국 베끼는 거니까 원본이 있었겠지요? 그 원본 성경은 당시 기독교의 중심부였던 로마 시나 비잔티움 제국에서 제작되었을 확률이 큽니다. 그런데 그곳에서 제작된 성경은 이런 모습이 아니었을 거예요. 그러니까 방금 『린디스판 복음서』나 『켈스의 서』에서 본 것처럼 북부 유럽으로부터 유래한 특유의 장식 문양들로 화려하게 채워져 있지 않았을 겁니다.

이런 필사본은 로마제국 바깥에서 온 이민족들이 기독교를 받아들이면서 단순히 그대로 베낀 게 아니라 자신들만의 전통적인 이미지 자원과 관습을 활용해 나름의 창의성을 발휘했다는 걸 보여줍니다.

아… 혼돈기를 틈타 하고 싶은 대로 해볼 수 있었던 환경이 아일랜드 수도사들로 하여금 새로운 것을 만들어내게 한 거네요.

그렇습니다. 자신들만의 시각으로 기독교를 재해석할 수 있었던 거죠. 그 재해석은 단순히 해석으로 끝난 게 아니라 현재의 서양미술을 형성하는 한 축을 만들어내는 데까지 이릅니다. 이렇게 과거에는 변방으로 여겨지던 북방인들에게서 새로운 시대에 맞는 미술이 태어납니다.

| 두 갈래의 세계 |

북방인들의 시각이 서양미술의 한 축을 만들어냈다고요? 그건 좀 과장 아닐까요?

정말입니다. 이 시기, 북방에서 온 민족은 생기를 잃은 그리스 로마 미술과 대비되는 활력 넘치는 미술의 흐름을 만들어냅니다. 그래서 가끔은 좀 미숙하게 보일 때도 있지만 원초적인 힘이 느껴지는 미술이 나오는데요, 일단 다음 페이지의 두 그림을 비교해보세요.

두 그림이 꽤 비슷하네요?

맞습니다. 둘 다 마태 성인을 그린 그림이고, 둘 다 마태복음서의 첫 장에 그려져 있는 그림입니다. 일종의 표지 그림이라고 할 수 있습니다. 이 두 그림이 같은 원본을 따라 그린 거라는 점은 명백합니다. 우선 전체적인 자세가 거의 같습니다. 이를테면 손을 보세요. 한 손으로는 깃펜을 잡고 있고, 다른 한 손으로는 각뿔에 담긴 잉크

샤를마뉴 대관식의 복음서, 800년경, 빈 미술사박물관(왼쪽) 랭스 대주교의 복음서, 816~835년경, 프랑스 에페르네시립도서관(오른쪽)

를 들고 있습니다. 그 외에도 목 뒤의 옷 주름, 주름의 각도까지 우연의 일치라고 볼 수 없을 정도로 똑같습니다.

그러나 왼쪽과 오른쪽의 마태 성인은 아주 다른 느낌을 줍니다. 왼쪽은 다분히 그리스 로마적인 그림입니다. 크게 보면 기원전 그리스 중심부에서 만들어진 미술을 따르고 있습니다.

오른쪽 폼페이의 한 벽화에서 이와 비슷한 모습을 확인할 수 있습니다. 확실히 옷 주름이나 표정 등이 앞서 왼쪽의 마태 성인과 유사합니다. 이 시대에도 그리스 로마의 고전 전통이 남아 있다는 것을 확인할 수 있지요.

폼페이 메난드로 저택의 벽화, 1세기경

잘 모르겠지만 폼페이의 벽화와 왼쪽의 마태 성인 모두 점잖은 분위기예요. 크게 동요하는 느낌이 없고요.

잘 보셨습니다. 차분한 분위기의 전통적 고전 미술은 비잔티움 제국에서 계속 중요하게 여겨졌습니다. 비잔티움 제국에서 만들어진 아래의 필사화를 보세요. 현악기를 연주하는 다윗을 주제로 한 그림입니다. 자세히 보면 다윗의 주변에 음악을 의인화한 멜로디아를 포함해 여러 정령들이 표현되어 있습니다. 저절로 그리스 로마 신화와 그 미술이 연상되지 않나요? 이처럼 비잔티움 제국에서는 그리스 로마 미술의 표현 방식이나 내용이 일부 계승되었습니다. 실제로 이 필사화도 고대의 그림을 참고해서 따라 그린 것일 가능성이 크고요.

멜로디아 앞에서 현악기를 연주하는 다윗, 900년경, 파리 국립도서관

반면 앞서 본 랭스 대주교의 복음서는 초기 기독교 시대부터 변방에서 새롭게 부상한 미술의 흐름을 보여줍니다. 어쩌면 그 그림을 그린 수도사는 마태 성인이 신의 음성을 듣고 성경을 쓰는 장면을 표현하기에 비잔틴 미술 같은 고전적 방식은 너무나도 점잖다고 생각한 걸지도 모릅니다.

그러게요. 휘몰아치는 옷자락과 번뜩이는 눈으로 뭔가 격렬한 감

정을 표현하고 싶었나 봐요.

물론 누군가는 그린 사람의 솜씨가 단지 미숙한 거라고 생각할 수도 있습니다. 그리스 로마, 즉 고전적인 기준으로 보면 전체적으로 거칠고 표정은 지나치게 격정적인 데다 옷 주름은 조악하게 보일 정도죠.

하지만 중요한 건 이 그림을 그린 사람이 비례나 조화가 아닌, 마태 성인이 얼마나 성경을 쓰는 데 몰입했는지 강조하고자 했다는 사실입니다. 기존의 가치관으로부터 의도적으로 벗어났다고 볼 수 있죠. 그리스 로마 스타일만 쭉 이어져왔으면 지금 우리가 보는 서양미술들은 아주 재미가 없었을 겁니다. 기독교 미술도 그리스 로마 미술의 아류로 남았을 거고요. 『린디스판 복음서』나 『켈스의 서』에서 볼 수 있는 것처럼 고전적 전통과 극단적으로 다른 표현 양식들이 한 편으로는 충돌하고, 다른 한편으로는 녹아들면서 서양 문화를 역동적으로 만들었다고 생각합니다.

영국은 로마제국의 중심부에서 멀리 떨어진 변방에 자리하고 있어 게르만족의
대이동에 더 큰 혼란을 겪었다. 영국 땅에 들어온 앵글족과 색슨족은
아름다운 공예품을 남겼고 기독교를 받아들여 더욱 풍성한 문화를 이뤘다.

앵글로색슨족　　앵글족과 색슨족, 이후 들어온 주트족을 합친 부족을 의미함. 그들은 5세기 초에
　　　　　　　　로마군이 철수하자 영국 땅으로 들어온다.

앵글로색슨족　　문자 기록은 없으나 특유의 문양으로 장식된 섬세한 공예품을 남김.
미술
　　　　　　　　예 서튼 후 유적지에서 발견된 금속 버클, 지갑 덮개
　　　　　　　　고유의 신화가 있었으나 기독교로 개종. 유물에서 개종의 증거가 발견됨.
　　　　　　　　예 7세기 말, 앵글로색슨 여성의 무덤에서 발견된 데즈버러 목걸이

바이킹의　　　　**바이킹 민족** 스칸디나비아반도에서 내려온 민족으로, 793년에 린디스판 수도원을
등장과　　　　　약탈하며 처음으로 역사에 등장함.
린디스판　　　　**필사 성경의 제작** 거듭된 약탈 속에서도 수도원의 수도사들은 직접 성경을
수도원　　　　　필사하고 정성스럽게 장식한 아름다운 성경을 남김.
　　　　　　　　예 『린디스판 복음서』, 『켈스의 서』

필사본의　　　　① 조화와 균형을 중시하는 고상한 필사본.
여러 갈래
　　　　　　　　예 샤를마뉴 대관식의 복음서
　　　　　　　　② 주제를 과장되게 표현, 인간의 감정에 호소하는 필사본.
　　　　　　　　예 랭스 대주교의 복음서

좋은 추종자가 될 수 없는 사람은
좋은 지도자도 될 수 없다.

―아리스토텔레스

03 군주에게 왕관을 씌워주는 교회

샤를마뉴 # 팔라틴 예배당

보통 르네상스라고 하면 대부분 우리가 잘 아는 15~16세기의 르네상스를 떠올립니다. 하지만 그보다 훨씬 전부터 르네상스가 있었다는 주장이 있습니다. 바로 8세기 후반부터 9세기까지 이어진 '카롤링거 르네상스'입니다. 이 시기에 드디어 본격적인 중세를 망라할 사회제도, 기독교 교리, 중세적 감수성 전체가 선명해집니다. 더 나아가 자취를 감추었던 고대 그리스 로마의 유산들이 복원되기 시작했고요. 초기 기독교 시대의 혼란을 넘어 서유럽 세계에 질서의 빛이 비추기 시작했습니다. 흔히들 말하는 중세의 암흑기가 거의 끝나간다고 할 수 있지요.

카롤링거 르네상스라는 말은 처음 들어봐요.

카롤링거 왕조의 르네상스라는 말인데 이 왕조의 대표적인 왕은 샤

를마뉴입니다. 샤를마뉴는 우상 파괴 운동과 바이킹 민족 등장 사이의 시기인 9세기 초에 서유럽 대부분을 지배했던 프랑크 왕국의 정복 왕입니다. 샤를마뉴 이전에 왕조의 기틀을 닦은 할아버지 카를 마르텔, 그리고 왕조의 실질적인 창시자인 아버지 피핀 3세의 공이 없었다면 샤를마뉴의 위업도 존재하지 못했을 테지만요. 어쨌든 드디어 중세 초기 서유럽의 가장 강력한 왕조인 카롤링거 왕조가 자리를 잡은 거죠.

| 프랑크 왕국의 열광적인 기독교도 정복 왕 |

프랑크 왕국이라고요? 프랑스와 이름이 비슷하네요.

프랑스라는 이름이 바로 이 프랑크 왕국에서 유래했으니 당연합니다. 프랑크 왕국은 5세기부터 9세기까지 지금의 독일과 프랑스 일대를 중심으로 번영한 나라입니다. 게르만 부족국가에서 시작한 프랑크 왕국은 샤를마뉴 때에 이르러 예전의 로마제국과 비견할 정도의 영토를 보유하게 되는데요, 오른쪽 지도에서 그 범위가 얼마나 되는지 확인해보죠.

정말 넓네요. 서유럽에는 게르만 부족들이 세운 작은 나라들이 계속 난립했을 거라고 생각했어요.

아닙니다. 8세기 말 프랑크 왕국의 샤를마뉴가 잠시나마 서유럽 일

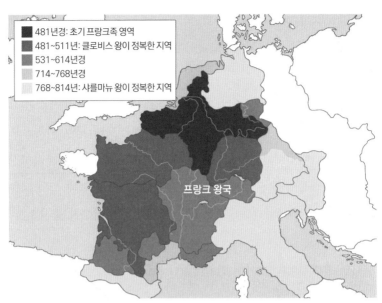

5~9세기의 프랑크 왕국 영토 샤를마뉴는 무엇보다 뛰어난 정복자로 명성을 날렸다. 샤를마뉴는 과거 클로비스 왕이 크게 확장한 프랑크 왕국의 영토를 최대로 늘려놓았다.

대를 통일했었어요. 얼마 지나지 않아 바이킹 민족의 침략과 내부 갈등으로 왕국이 조각났지만요.

조각났다니, 카롤링거 르네상스로 서유럽 세계의 혼란이 정리된 거 아니었나요?

이때의 국경 자체는 그리 오래 유지되지 않았습니다. 샤를마뉴는 물리적인 틀이 아니라 정신적인 틀, 그러니까 로마제국이라는 울타리를 잃은 서유럽 사람들이 열광할 만한 새로운 사회 체제를 제시한 왕이었어요. 그리고 그 체제의 중심에는 기독교가 있었지요.

샤를마뉴도 기독교를 합법화한 로마제국의 콘스탄티누스 황제와 비슷한 필요성을 느꼈나 봐요.

기독교를 통치 수단으로 이용했다는 점에서 두 사람은 통하는 데가 많습니다. 그러나 차이도 있지요. 샤를마뉴는 기독교적 열정으로 가득한 사람이었어요. 자신의 군사 원정이 기독교의 적을 물리치기 위한 종교전쟁임을 전방위에 선포했습니다. 전쟁을 통해 소위 그릇된 믿음을 가진 야만인들에게 기독교의 세례를 내리고자 했지요.

당시의 야만인이라면 어떤 민족이었나요?

게르만족인 샤를마뉴의 주적은 당시 난립하던 기독교 이단 세력과 이슬람 세력을 가리켰습니다. 당장 샤를마뉴가 왕위에 오르기 전부터 무서운 성장세를 보이고 있던 이슬람 세력만 해도 아프리카 대륙을 모두 휩쓸고 아시아를 넘어 서유럽까지 겨냥하고 있었습니다. 그 상황에서 샤를마뉴는 스스로 이교도로부터 기독교 왕국을 지키며 또 그 왕국을 가꾸고 확대해가는 왕이라는 사명을 자처했습니다.

| 영원한 이상, 로마제국 |

단순히 영토를 많이 넓혔다고 해서 샤를마뉴가 르네상스를 일으켰다고 보긴 어렵지 않을까요? 그전에 그 정도의 영토 확장을 이뤘던 왕이 있었을 것 같거든요.

샤를마뉴는 광활한 영토를 점령한 무자비한 정복 왕이기도 했지만 학문·교육·예술·건축 사업에도 열정적인 군주였습니다. 샤를마뉴의 궁정은 각지의 뛰어난 학자들을 후원하는 일종의 대학교 역할을 했지요. 그 궁정에서는 로마제국이 멸망한 이후 거의 찾는 사람이 없었던 라틴어 문헌들이 다시 읽히기 시작했고 한동안 건설되지 않았던 큰 건물도 지어졌습니다. 짧았지만 그리스 로마 문화의 부활처럼 보이는 현상이 있었던 거예요. 그래서 많은 학자들이 샤를마뉴가 속한 왕조 이름을 따서 이 시대를 '카롤링거 르네상스'라고 부릅니다.

역시 영토 확장만 한 게 아니었군요. 샤를마뉴는 왜 문화 사업을 벌였을까요? 전쟁만으로도 바빴을 텐데….

문화를 통해 자신이 정복한 여러 게르만 부족을 하나로 통일하려고 한 것 같아요. 치고받고 싸우는 부족들을 한데 묶어줄 문화적 정체성 없이는 프랑크 왕국이 오래 유지될 수 없다는 점을 이해하고 있었는지도 모르겠습니다.

그런데 왜 그게 하필이면 그리스 로마 문화를 부흥하는 방식으로 나타난 건가요?

생각해보세요. 당시 유럽이 가진 대제국의 이미지는 뻔하잖아요? 그게 로마제국입니다. 샤를마뉴가 주도한 르네상스는 자연스럽게 고대 로마에 대한 향수를 담고 있을 수밖에 없었습니다.

오른쪽 그림을 보세요. 앞서 폼페이의
벽화와 비교하며 본 복음서인데 기억
하나요? 이 복음서는 바로 샤를마뉴 대
관식을 기념해 만들어졌습니다. 그런데
이 복음서가 괜히 로마풍으로 그려진
게 아닙니다.

당시 사람들은 끝없이 이어지는 전쟁에
깊은 피로를 느끼고 있었어요. 샤를마
뉴는 의도적으로 로마제국의 울타리 안
에서 누렸던 질서와 평화를 암시해 자
신의 비전을 드러냈던 겁니다.

샤를마뉴 대관식의 복음서 샤를마뉴는 의도적으로
그리스 로마의 전통을 흉내 내려고 했다. 그리스 로
마 전통이 과거 강대했던 로마제국을 암시한다고 생
각했기 때문이다.

그림 하나에도 다 의미가 있었군요. 굉장히 똑똑한 군주였네요.

글쎄요. 사실 샤를마뉴는 죽을 때까지 글을 읽지 못했다고 합니다.
흔히 생각하는 똑똑한 사람과는 좀 거리가 있죠. 그러나 리더로서
의 능력은 확실했어요. 혼란한 시대를 극복하고 새로운 유럽 세계
의 비전을 제시할 능력이 있었습니다. 샤를마뉴 이후 서유럽의 모
든 군주들이 앞다퉈 샤를마뉴처럼 되고자 했을 정도로요.

샤를마뉴처럼 되고자 했던 게 어떤 의미였는데요?

샤를마뉴는 게르만족 군주로서 로마제국의 황제와 비견할 만한 이
상을 만들어내는 데 성공합니다. 그 이상이란 바로 '기독교를 수호

하는 지상 유일의 군주'이지요. 샤를마뉴는 자신을 그렇게 위치시키며 기독교라는 종교적 정체성을 통해 왕국을 통합하려 했습니다.

| 유럽적 비전을 제시하다 |

기독교라는 정체성이 그렇게 큰 역할을 할 수 있을까요? 어떻게 생각하면 종교는 종교일 뿐이잖아요.

우리로서는 잘 이해되지 않죠. 하지만 서양에서 기독교라는 종교는 아직도 명확한 문화적 국경을 긋고 있습니다. 따지고 보면 현대의 유럽연합도 지리적이기보다는 정신적인 공동체라고 할 수 있지요. 한반도와 이탈리아반도는 거대한 유라시아 대륙 양끝에 매달려 있지만 우리나라를 아시아라고 하지 유럽이라고 하지는 않잖아요. 아시아와 유럽의 경계에 있는 터키도 마찬가지고요. 유럽 사람들에게 터키는 아시아 국가지 유럽 국가가 아닙니다. 터키가 유럽연합 가입에 어려움을 겪는 가장 큰 이유이자, 유럽 국가가 아닌 것 같은 느낌을 주는 이유는 터키가 기독교 국가가 아니기 때문입니다. 물론 공식적으로 유럽연합 조약에 기독교 동맹이라는 내용이 명시되어 있지는 않습니다. 하지만 그 조건을 공식화하려는 사람들을 종종 볼 수 있지요.

그러니까 사실상 현재 유럽 경계의 유래가 9세기경 샤를마뉴 때까지 거슬러 올라간다고 할 수 있다는 건가요?

유럽연합 국가

터키

유럽연합에 가입된 국가(2016년 기준)

그렇습니다. 의도했건 의도하지 않았건 간에, 열렬한 신자로서 기독교의 적들을 부수고 다닌 샤를마뉴의 국경이 암시하는 유럽의 기준은 기독교입니다. 물론 샤를마뉴가 기독교를 받아들인 첫 번째 게르만족 왕은 아닙니다. 프랑크 왕국을 건설한 클로비스 1세는 496년 무렵 이미 기독교로 개종하며 세례를 받았습니다. 하지만 통일된 기독교 게르만 공동체를 만들고자 한 왕은 아니었어요. 기독교를 수호하는 게르만족의 제왕이 되고자 노력했고 일정 부분 성공한 사람은 샤를마뉴가 최초입니다.

한 사람이 유럽 역사의 분기점을 만들었다니 대단하네요.

샤를마뉴는 일찍이 로마제국의 콘스탄티누스 황제가 시도했던 왕권과 신권의 결합이라는 구도를 확실하게 완성합니다. 이 사람이 보여준 충실한 기독교도로서의 자세가 당시 교황에게 큰 호감을 사서 두 세력이 연합하는 계기가 되거든요.

이때도 비잔티움 제국의 황제와 교황이 다투고 있었나요?

네, 당연히 우상 파괴 운동 직후였으니까요. 기독교는 동서로 갈라지고 있었고 동쪽에서는 비잔티움 제국의 황제가, 서쪽에서는 교황이 기독교의 수장 역할을 하고 있었지요.
샤를마뉴가 왕위에 앉아 있을 당시 로마에 있던 교황 레오 3세는 비잔티움 제국 황제와 한참 주도권 싸움을 하는 중이었어요. 교황에게는 비잔티움 제국 못지않은 든든한 정치적 파트너가 필요했습니다. 그러니 아주 잘나가는 데다 독실한 기독교도인 샤를마뉴를 선택하지 않을 이유가 없었죠.
결국 800년 12월 25일 크리스마스 날, 교황은 샤를마뉴에게 로마제국 황제의 관을 씌워줍니다. 비잔티움 제국이 로마제국의 정통성을 계승했다고 알려져 있는 상황에서 비잔티움 제국의 정통성을 약화하려는 시도였다고 볼 수 있습니다.
라파엘로가 그 일을 주제로 그린 벽화가 아직도 교황이 사는 바티칸 궁전의 벽면을 장식하고 있습니다. 16세기 르네상스 시대, 당대를 대표하는 화가 라파엘로가 교황이 사는 바티칸 궁전에 이 그림

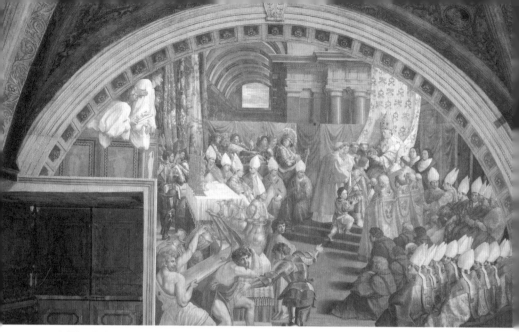

라파엘로 산치오, 샤를마뉴의 대관식, 1516~1517년, 바티칸 궁전 교황 레오 3세가 샤를마뉴에게 로마제국 황제의 관을 씌워주고 있다. 당시 교황은 비잔티움 제국으로부터 종교적으로 독립하기 위해 새로운 로마 황제가 될 사람을 찾고 있었고, 샤를마뉴는 그에 적합한 사람이었다.

을 그린 것에서부터 유럽인들이 이 대관식을 얼마나 중요하게 여겼는지 알 수 있습니다. 심지어 아주 오랜 시간이 지난 후, 샤를마뉴의 프랑크 왕국에서 멀리 떨어진 이탈리아 로마의 교황에게조차 말입니다.

저는 좀 미심쩍은데요. 서로마가 멸망한 지 300년 넘게 흘렀는데 로마 황제의 관을 수여했다고 로마가 부활할 수 있었을까요?

물론 이 사건으로 로마제국이 부활한 건 아닙니다. 사실상 프랑크 왕국의 왕에게 로마 황제라는 명찰을 붙인 것에 지나지 않았어요. 그러나 적어도 이때부터 서양에서 최고의 권위를 인정하는 역할을 교회가 맡게 되었지요. 신의 대리자로서 교회가 왕의 권위를 보증

하는 형식이 만들어진 겁니다. 이렇게 서양 사람들이 이상적으로 생각하는 군주의 이미지가 완성됩니다.

| 이상적인 군주의 조건 |

서양 사람들이 이상적으로 생각하는 군주의 이미지라니, 무슨 이야기인지 모르겠어요.

아래는 16세기 초 알브레히트 뒤러가 샤를마뉴를 그린 그림입니다.

호화로운 왕관을 쓴 샤를마뉴가 한 손에는 검을, 다른 한 손에는 십자가가 달린 구체를 들고 있습니다. 적으로부터 우리를 지켜낼 강력한 무력이 있으면서도 기독교적으로 신실하고 도덕적인 군주임을 암시하는 모습입니다. 샤를마뉴의 인기가 어디서 비롯됐는지 상징적으로 보여주는 그림이지요.

우리나라로 치면 광개토대왕과 세종대왕을 합친 거네요. 현명하고 강력한 리더라니, 사람들이 좋아할 만하지요.

알브레히트 뒤러, '샤를마뉴와 지기스문트 황제' 중 샤를마뉴 부분, 1512년, 게르마니아국립박물관 뒤러는 이 그림을 통해 지도자란 어떤 사람이어야 하는지 표현했다.

이런 모습은 아직도 서양의 유구한 전통으로 남아 있습니다. 유럽 대륙을 넘어 유럽이 건

대통령 취임식에서 성경에 손을 얹고 선서하는 도널드 트럼프

설한 식민지 미국에서도 지금까지 그대로 이어져올 정도로 뿌리 깊은 전통이지요.

요즘도 미국 대통령이 성경에 손을 얹고 취임 선서를 한다는 사실을 아시나요? 그뿐만 아니라 대통령 취임식에 존경받는 목사를 초청해 축복 기도를 받기도 합니다. 대선 주자들은 선거 방송에 나올 때마다 자신의 정치적 입지를 다지기 위해 신실한 기독교도라는 걸 강조하기 바쁘지요.

맞아요. 미국 대통령 중에서 기독교 신자가 아닌 사람을 본 적이 없어요.

이상화된 면이 없지는 않지만 유럽에서 샤를마뉴의 인기는 엄청납니다. 특히 독일과 프랑스에서는 더욱 각별하지요. 샤를마뉴가 죽고 프랑크 왕국이 분열된 뒤, 동프랑크 왕국은 지금의 독일이 되고 서프랑크 왕국은 지금의 프랑스가 되거든요. 당연히 독일과 프랑스

는 자신들의 기원을 샤를마뉴에게서 찾고 있지요.

샤를마뉴가 사랑받는 이유는 또 있습니다. 샤를마뉴가 화려한 로마 시가 아니라 소박한 북쪽의 고향 땅을 사랑했기 때문입니다. 앞서 교황에게서 로마 황제라는 이름을 받았다고 했지만 샤를마뉴는 평생 로마 시에는 거의 신경을 쓰지 않았습니다. 여러 거점에서 나라를 통치하다가 지금의 독일 아헨에 수도를 정한 후로는 쭉 그곳에 머물렀죠. 샤를마뉴는 그리스 로마 문화를 부흥하고자 했지만 자신의 뿌리를 잊지 않았던 거예요. 샤를마뉴 치세에 게르만 문화와 그리스 로마 문화, 그리고 기독교가 융화할 수 있었던 이유는 그래서일 겁니다.

말만 들어서는 게르만 민족들에게 아주 이상적인 군주라고 할 수 있겠네요.

그리스 로마의 고전 미술을 의도적으로 따라 한 샤를마뉴는 자신이 어떤 미술을 원하는지 알고 있었던 것 같습니다. 이 책의 초반에 전차 경주장 관리인의 무덤 조각과 황제 부부의 무덤 조각을 비교했

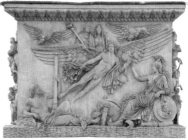

전차 경주장 부조, 110~130년, 바티칸박물관(왼쪽) 안토니누스 피우스 황제의 기념주, 161년, 로마 캄푸스 마르티우스(오른쪽)

던 걸 기억하는지요. 어쩌면 중세가 이룩해낸 질서에는 시대의 필요에 따라 이 두 갈래, 즉 전통과 새로운 문화를 정열적으로 조화시킬 수 있는 샤를마뉴와 같은 자신감이 가장 중요했던 걸지도 모르겠습니다.

| '짝퉁' 산 비탈레 성당 |

아쉽지만 이쯤에서 샤를마뉴가 심혈을 다해 지은 건물을 보면서 강의 마무리에 들어갈까 합니다. '짝퉁' 산 비탈레 성당이라고 할 수 있는 팔라틴 예배당인데요, 이 예배당이 초기 기독교 시기와 중세를 이어주는 다리 역할을 할 수 있을 것 같습니다.

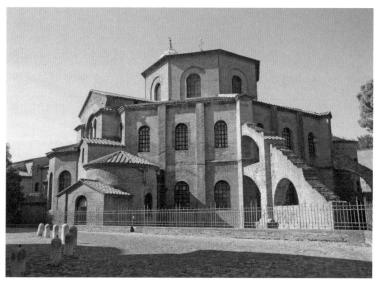

산 비탈레 성당, 526~547년, 라벤나 산 비탈레 성당은 아름다운 원형 성당을 지으려는 건축가들에게 오랫동안 롤 모델이 되었다.

산 비탈레 성당이라면 라벤나에서 마지막으로 들렀던 성당이지요?
그런데 짝퉁이라니 너무 비하하는 말 아닌가요?

샤를마뉴 스스로 팔라틴 예배당이 산 비탈레 성당을 보고 만든 건
물이라고 했으니 틀린 말은 아닐 겁니다.
아래 도면을 보세요. 산 비탈레 성당과 팔라틴 예배당의 구조가 매
우 비슷합니다. 샤를마뉴가 자신만의 표현을 창안한 것이 아니라
그리스 로마 문화의 건축을 계승한 산 비탈레 성당을 참조했다는
걸 분명히 알 수 있습니다. 다분히 고전적인 건물이 시대와 지역을
건너 화려하게 다시 태어난 겁니다. 사실 이탈리아반도를 기준으로
유럽 서쪽 편에는 팔라틴 예배당을 만들 때 참조할 만한 번듯한 건
물이 없었기도 했지만요.

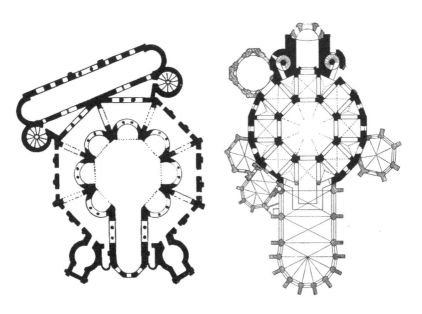

산 비탈레 성당(왼쪽)과 아헨 대성당 팔라틴 예배당(오른쪽)의 평면도

번듯한 건물이 아예 없었다고요? 그럴 리가 있나요.

정말입니다. 서로마가 멸망한 후부터 샤를마뉴가 즉위할 때까지, 그러니까 대략 400년에서 800년까지 서유럽에서는 제대로 된 석조 건물이 만들어지지 못했습니다. 대공사를 주도할 만한 강력한 정치적 주체가 없었기 때문이지요. 라벤나의 산 비탈레 성당 같은 건물은 다 로마제국의 힘과 권위가 있었기에 가능했던 거예요.

그럴듯한 건물이 없었다면 샤를마뉴 시대 이전에는 기독교인에게 교회가 없었다는 건가요?

큰 건물이 아예 없지는 않았을 테고, 목조 교회가 많았을 거라고 추정합니다. 나무로 만들어진 건물이라 지금은 거의 남아 있지 않지만요. 사실 목조 건물은 재료 자체가 가벼워서 만들기는 쉽지만 화재에도 약하고 세월에도 약합니다. 그래서 로마제국이 석조 건물을 선호했던 거죠. 하지만 로마제국이 멸망한 뒤 서유럽의 건물은 한동안 거의 청동기시대 정도로 후퇴합니다.

그러나 곧 모색기가 옵니다. 팔라틴 예배당이 그 신호탄이라고 할 수 있지요. 오른쪽이 팔라틴 예배당입니다. 중앙에 높이 솟은 돔 부분이 팔라틴 예배당이고 나머지는 샤를마뉴 이후에 차근차근 건설된 부분입니다. 대단한 건물이지요. 팔라틴 예배당 이후 대략 200년 동안 서유럽에는 팔라틴 예배당의 규모와 높이를 능가할 건물이 나오지 않습니다.

아헨 대성당 팔라틴 예배당, 792~805년경, 독일 아헨

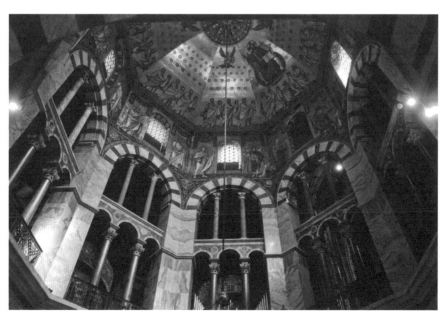

아헨 대성당의 팔라틴 예배당 내부 팔라틴 예배당은 서유럽 건축이 암흑기로부터 벗어났음을 알리는 신호탄 같은 건물이다. 이 건물 이전에 서유럽에서는 이 정도의 석조 건물을 지어내지 못했다.

시대를 대표할 만한 건물이라고 할 수 있겠네요.

맞습니다. 그리스 로마의 유산이 서유럽에서 이어지고 있다는 증거기도 하고요. 정리하자면 건축만으로 봤을 때는 왕성했던 고대 로마가 멸망하자 일종의 암흑기, 그러니까 도약을 위한 시간이 약 400년 가까이 이어졌죠. 그러다 800년 이후 샤를마뉴가 등장해 질서와 기준이 없던 혼란스러운 세상에 방향을 제시하고 팔라틴 예배당을 지어내는 새로운 모색기가 시작되었습니다.

이제 이번 여정의 끝을 맺을 때가 다가왔네요. 오른쪽을 보세요. 이 조각은 팔라틴 예배당에서 발견된 샤를마뉴 모양의 성물함입니다. 샤를마뉴의 업적을 찬양하는 것처럼 아주 찬란한 금빛이죠. 샤를마뉴는 자신이 심혈을 기울여 만든 팔라틴 예배당에 묻혔습니다. 샤를마뉴의 유해와 관련 있는 갖가지 화려한 성물이 보관된 이 예배당은 훗날 중세의 인기 있는 순례지가 됩니다.

순례는 시나이산이나 예루살렘처럼 성경에 나오는 곳으로 가는 거 아닌가요?

꼭 그렇지만은 않습니다. 생각보다 다채로운 장소들이 순례지로 떠올랐어요. 열정과 모험으로 가득한 순례라는 키워드는 다음 강의에서 아주 중요하게 다뤄질 예정입니다. 1000년 이후의 중세 사회와 순례는 아주 밀접하게 연관되어 있거든요.

샤를마뉴 흉상 성 유물함, 1350년경, 아헨 대성당

| 마법 해체하기 |

이제 고대에서 중세로 넘어가는 시기의 미술 이야기를 마무리해야 할 것 같습니다. 어땠나요? 이제 이 시기 미술이 좀 가깝게 느껴지지 않나요?

처음엔 낯설기만 했는데 이제 좀 알겠어요. 감탄이 나올 정도로 섬세한 작품도, 만든 사람의 욕심이 느껴지는 친근한 작품도 모두 나름대로 매력 있게 보여요.

그렇게 생각해주다니 여기까지 쉬지 않고 달려온 보람이 있네요. 참, 나중에 더 깊게 이야기할 기회가 있겠지만 잠깐 짚고 넘어가야 할 문제가 하나 남았습니다. 중세 기독교 미술을 이해할 수 있다면 현대미술의 아이디어 중 많은 부분을 이해할 수 있다는 점을 말이죠.

중세, 그것도 기독교 미술이 현대미술과 관련이 있다고요?

지금까지 살펴본 중세 기독교 미술을 떠올려보세요. 이 시대의 미술을 관통하는 가장 중요한 화두 중의 하나는 이미지와 실재 사이의 관계입니다. 특히 기독교라는 종교를 통해 이 관계에 대해 더욱 심화된 고민을 할 수 있었죠. 심지어는 그 고민이 격해져 많은 사람이 서로 죽고 죽이는 일이 벌어졌을 정도였습니다.

종교에서 이미지는 양날의 검입니다. 대중에게 교리를 전달하는 데

효과적인 수단이지만 교리를 과장하거나 왜곡시킬 가능성도 다분하죠. 이를테면 앞서 나왔던 것처럼 가난한 예수가 부유한 로마 귀족처럼 그려진다거나, 그리스 로마의 신인 제우스가 예수의 발을 받들고 있다든가 하는 식으로 말입니다. 이렇게 이미지는 사람에게 실재를 왜곡하거나 거짓을 실재처럼 보이게 하는 마법을 부리기도 합니다.

그런데 이런 문제는 현대를 사는 우리에게도 시사하는 바가 큽니다. 왜냐하면 우리는 바야흐로 이미지의 세계에 살고 있기 때문입니다. 우리는 텔레비전과 컴퓨터 모니터, 스마트폰 화면으로 본 세계에 익숙하죠. 그래서 가끔은 실재와 이미지 속 세계를 혼동하기도 합니다.

맞아요. 종종 드라마 속 배우를 진짜라고 생각할 때가 있어요.

이렇게 현실과 가상의 경계가 모호한 상황은 현대미술 작가들에게 중요한 연구 거리입니다. 예를 들어 바로 아래에 있는 정연두 작가의 '새'라는 작품도 그런 문제를 담고 있습니다.

정연두, 새, 2003년

이 작품에서 작가는 알프레드 히치콕 감독이 제작한 영화 「새」의 첫 장면을 재해석해서 보여줍니다. 영화는 여자 주인공이 배를 타고 섬으로 들어가는 장면으로 시작하는데, 바로 앞 페이지의 오른쪽 사진이 그 장면을 담고 있죠. 그런데 흥미로운 건 왼쪽에 있는 사진입니다. 왼쪽에서는 오른쪽 사진이 만들어진 세트장을 보여주고 있어요.

이 세트장은 오른쪽 사진에서 느껴지는 것과 달리 상당히 허술합니다. 앞쪽에 보트가 놓여 있고 그 뒤에 모피 코트를 입은 여자 주인공이 멋진 자세로 앉아 있습니다. 뒤에 있는 풍경은 사진 몇 장을 얼기설기 겹쳐놓은 것에 불과하죠. 이렇게 정연두 작가의 '새'는 이미지가 만들어지는 과정과 그 결과물을 비교할 수 있도록 나란히 보여주어서 사람들로 하여금 이미지와 실재의 간극을 생각해보게 합니다.

앞서 본 동굴 우화를 다시 떠올려보세요. 플라톤은 우리 대부분이 평생 동굴 벽면에 비친 그림자를 보며 살았던 죄수들처럼 그림자를 진짜라고 착각한다고 합니다. 심지어 평생을 그렇게 살아왔기 때문

플라톤의 동굴 우화(왼쪽)와 정연두, 새, 2003년(오른쪽)

에 동굴 밖으로 나와 태양 아래서 진짜를 보더라도 그것이 진짜인지 알지 못할 거라고도 했죠. 어쩌면 우리는 플라톤의 이야기처럼 이미지가 가득한 동굴 속에서 살고 있는 것일지도 모릅니다.

갑자기 무섭네요. 텔레비전 화면에 비치는 이미지가 연출된 허상이라는 걸 알면서도 매번 속고는 했었는데 정연두 작가의 작품은 그런 사실을 다시 보게 해주는 것 같아요.

| 중세 초기에서 미래로 |

과거와 달리 오늘날의 기독교는 전통과 권위를 상징하기도 합니다. 앞서 보았듯 한때 사회 혁신 세력이었던 기독교는 2000년이 흐르는 동안 자연스레 서구 전통의 중심에 자리 잡았습니다. 그래서 이제는 이것을 꼬집거나 해체하려는 미술가들도 나옵니다. 그 결과는 아주 도발적인 모습으로 나타나기도 하는데요, 뒤 페이지의 작품을 보세요. 김기라 작가의 작품 '히틀-마리아'입니다.

특이한 점을 찾을 수가 없는데요? 성당에 늘 서 있는 성모상 아닌가요?

언뜻 보면 그렇게 보입니다. 하지만 얼굴을 자세히 보세요. 성모 마리아의 얼굴이 있어야 할 자리에 히틀러, 즉 인류를 파멸로 몰고 갔던 악명 높은 독재자의 얼굴이 있습니다.

김기라, 히틀-마리아, 2009년

와, 감히 성모의 얼굴에 독재자를 집어넣어 표현하다니…. 신성 모독 아닌가요?

작가의 말을 들어보면 평화를 가장한 위선을 비판하기 위해서 이 작품을 만들었다고 합니다. 언뜻 보면 성모 마리아처럼 보이지만 자세히 들여다보면 히틀러라는, 즉 겉은 평화로 꾸몄지만 안에는 광기로 가득한 현실을 비판한 거예요. 참고로 아기 예수 얼굴이 있어야 할 부분에는 오바마 전 미국 대통령의 얼굴이 들어가 있습니다.

그럼 오바마 전 미국 대통령도 위선적이라고 본 건가요?

저 얼굴을 오바마 개인이라기보다는 권력자 일반의 얼굴로 보는 게 더 풍성한 해석이 될 수 있을 것 같아요. 작가는 아마 전쟁의 광기가 지금 이 시간에도 어딘가에서 자라나고 있다는 사실을 우리에게 일깨워주기 위해 이런 과감한 시도를 한 것 같습니다.

이처럼 중세 기독교 미술에서부터 제기된 화두들은 여러 모습으로 변화하며 현대의 미술 작품에서도 드러나고 있습니다. 현대미술 작가들은 앞서 정연두 작가처럼 이미지와 실재의 관계를 고민하기도 하고, 김기라 작가처럼 기독교 미술을 매개로 사회의 고정관념이나 무관심을 비판하기도 하죠.

두 작가만을 예로 들었지만 많은 현대미술 작가들이 비슷한 문제의식을 품고 활동합니다. 중세에서 지금에 이르기까지 인류의 삶은 많이 변해왔지만 신앙을 어떻게 표현하고 또 이미지가 실재를 얼마

나 반영하는가와 같은 근본적인 주제는 미술을 통해 우리 곁에 머무르고 있습니다.

이제 다음 강의로 발걸음을 떼야 할 때가 되었네요. 서기 1000년 전 많은 기독교인들은 1000년이 되면 '최후의 심판'이 일어날 거라고 믿었습니다. 묵시록에 적힌 대로 지구가 멸망할 거라고 생각한 기독교인들은 매우 전전긍긍하고 있었죠. 그러나 우리가 별 탈 없이 2000년을 맞이했던 것처럼 1000년 역시 담담하게 도래합니다. 꼼짝없이 죽을 거라고 생각했다가 살아난 중세 사람들은 어떤 행동을 했을까요?

다음 강의에서는 새로운 천년을 맞이한 중세 사람들이 고대의 그늘에서 벗어나 화려하게 꽃을 피우는 중세 미술을 본격적으로 탐험해 보겠습니다.

고대 로마제국이 멸망하고 암흑기에 빠져들었던 서유럽은 샤를마뉴가 등장하며
안정기를 맞는다. 이후 서유럽의 문화는 조금씩 질서를 찾게 되었다.

카롤링거 르네상스	8세기 말부터 9세기까지 이어진 샤를마뉴의 사회제도, 기독교 교리, 문화 정립 및 그리스 로마 문화 부흥 운동.
카롤링거 르네상스의 원동력	**내부 동력** 샤를마뉴는 '영원한 이상'이라 할 수 있는 로마제국에 대한 향수와 기독교 신앙을 자극해 프랑크 왕국을 하나로 이끌 정체성을 부여함. **외부 동력** 교황의 정치적 파트너가 됨으로써 샤를마뉴는 왕권에 신권을 부여받은 이상적인 군주가 됨. ⇒ 현대까지도 이어지는 전통.

팔라틴 예배당	● 샤를마뉴가 산 비탈레 성당을 참고해 지은 건축물로, 거대한 규모를 자랑함. ● 샤를마뉴가 묻힌 곳이자 그를 본뜬 황금빛 성물함이 있어 중세의 유명한 순례지로 자리 잡음.

초 기 기 독 교 시 대 의 서 유 럽 다 시 보 기

565~566년
성 카타리나 수도원의 '예수 그리스도의 변용'

성 카타리나 수도원의 보물로 알려진 이 모자이크화는
마태복음 내용에 맞춰 구약성경과 신약성경의
인물들을 함께 묘사했다.

6~8세기
스켈리그 마이클 섬과 수도원 유적

무너진 유적을 통해 아일랜드 수도사들의 청빈하고
헌신적인 삶을 엿볼 수 있다.

4세기 중반	476년
게르만족의 대이동	서로마의 멸망

7세기 초
서튼 후 유적에서 발견된 지갑 덮개
앵글로색슨족은 로마군의 영국 철수 이후
그 땅에 들어와 섬세한 공예품을 남겼다.

9세기
『켈스의 서』

화려한 켈틱 스타일로
만든 최고급 성경으로,
6세기부터 8세기까지
이어진 아일랜드의
종교적 열정이 빛을
발하는 걸작으로
평가받고 있다.

700년경
**『린디스판 복음서』 중 마태복음의
첫 번째 페이지**

린디스판 수도원이 바이킹에게
공격당하기 전 피신시킨 복음서로,
정성스럽게 페이지를 장식한 수도사들의
열정과 신앙심을 느낄 수 있다.

816~835년경
랭스 대주교의 복음서

신체의 사실적 비례를
중시한 그리스 로마
미술과는 달리 감정을
부각하고 있다.

793년

800년경

바이킹의
린디스판 수도원 공격

샤를마뉴의
황제 등극

작품 목록

충청남도 서산시
·보물 제93호 마애이불입상, 고려시대, 경기도
 파주시
·알렉산더 번스, 바미안 대석불, 1885년
·한국 정교회 성 니콜라스 대성당, 1968년, 서울
·성 니콜라스 대성당 돔 천장, 1990~1995년,
 서울

Ⅲ 초기 기독교 시대의 서유럽
— 세계의 중심은 서쪽으로

01 청빈한 영웅의 탄생
·에르스트 폰 반델, 헤르만(아르미니우스)
 기념비, 1838~1875년, 독일
 노르트라인베스트팔렌주, 토이토부르크 숲
·마르틴 숀가우어, 성 안토니우스의 유혹,
 1470년, 미국 뉴욕, 메트로폴리탄박물관
·성 안토니우스 수도원, 300년경, 이집트 수에즈
·성 시메온 교회, 476~490년경, 시리아 칼라트
 세만
·시메온 성인을 묘사한 부조, 6세기, 프랑스
 파리, 루브르박물관
·성 카타리나 수도원, 6세기, 이집트 시나이반도
·예수 그리스도의 변용, 565~566년, 이집트
 시나이반도, 성 카타리나 수도원
·구원자 그리스도, 6세기, 이집트 시나이반도,
 성 카타리나 수도원
·성 갈렌 수도원 도면, 9세기, 스위스
 장크트갈렌, 장크트갈렌도서관
·몬테카시노 수도원, 6세기~, 이탈리아 카시노
·성 삼위일체 수도원, 14세기, 그리스 메테오라
·스켈리그 마이클 수도원 유적, 6~8세기,
 아일랜드

02 변방이 중심이 되다
·서튼 후 유적에서 발견된 금속 버클, 7세기 초,

영국 런던, 영국박물관
·서튼 후 유적에서 발견된 지갑 덮개, 7세기 초,
 영국 런던, 영국박물관
·데즈버러 목걸이, 7세기 후반, 영국 런던,
 영국박물관
·바이킹 동전, 10세기 초반, 영국 런던,
 영국박물관
·『린디스판 복음서』 중 '카펫 페이지', 700년경,
 영국 런던, 영국박물관
·『린디스판 복음서』 중 '마태복음 첫 번째
 페이지', 700년경, 영국 런던, 영국박물관
·『켈스의 서』 중 '카이-로 페이지',
 800년경, 아일랜드 더블린, 더블린
 트리니티대학교도서관
·샤를마뉴 대관식의 복음서, 800년경,
 오스트리아 빈, 빈미술사박물관
·랭스 대주교의 복음서, 816~835년경, 프랑스
 에페르네, 에페르네시립도서관
·메난드로 저택의 벽화, 1세기경, 이탈리아
 폼페이
·멜로디아의 앞에서 현악기를 연주하는 다윗,
 900년경, 프랑스 파리, 파리국립도서관

03 군주에게 왕관을 씌워주는 교회
·라파엘로 산치오, 샤를마뉴의 대관식,
 1516~1517년, 바티칸, 바티칸 궁전
·알브레히트 뒤러, '샤를마뉴와 지기스문트
 황제' 중 샤를마뉴 부분, 1512년, 독일
 뉘른베르크, 게르마니아국립박물관
·아헨 대성당 팔라틴 예배당, 792~805년경,
 독일 아헨
·샤를마뉴 흉상 성 유물함, 1350년경, 독일
 아헨, 아헨 대성당
·정연두, 새, 2003년
·김기라, 히틀-마리아, 2009년

사진 제공

수록된 사진 중 일부는
노력에도 불구하고
저작권자를 확인하지 못하고
출간했습니다.
확인되는 대로 최선을 다해
협의하겠습니다.
퍼블릭 도메인은 따로
표기하지 않았습니다.

1부

01
파묵칼레의 석양 ©Getty Images /
게티이미지코리아
터키 파묵칼레 ©셔터스톡
히에라폴리스의 공동묘지 ©셔터스톡
두라유로포스 발굴터
©Gianfranco_Gazzetti

02
아우구스투스 황제 조각상 ©Till
Niermann CC BY-SA 3.0
아우구스투스 황제의 묘
©Ethan_Doyle_White
하드리아누스 황제의 묘(산탄젤로 성)
©셔터스톡
전쟁 석관 ©Early-Christian
Sarcophagus (marble), Roman /
Museo Cristiano Lateranese, Rome,
Italy / Alinari / Bridgeman Images
전차 경주장 부조 ©Getty Images /
게티이미지코리아
안토니누스 피우스 황제이 기념주 ©Getty
Images / 게티이미지코리아
콘스탄티누스 황제의 개선문 ©셔터스톡
람파디오의 전차 경주 ©Getty Images /
게티이미지코리아
밀로의 비너스 ©Ricardo Tulio
Gandelman

2부

01
산 칼리스토 카타콤 ©셔터스톡
헤라클레스와 알케스티스 ©Getty
Images / 게티이미지코리아
선한 목자 ©Dnalor 01

02
구 베드로 대성당 복원 상상도 ©Getty
Images / 게티이미지코리아
바티칸의 베드로 대성당 ©셔터스톡
예수 탄생 기념 성당 ©셔터스톡
산타 코스탄차 성당 ©셔터스톡
판테온 ©셔터스톡

03
예루살렘의 바위 돔 사원 ©셔터스톡
통곡의 벽(서쪽 벽) ©셔터스톡
예수 성묘 교회를 위에서 바라본 모습
©Ilan Arad
예수 성묘 교회 내부 ©Lalupa
예수 성묘 교회의 입구 ©셔터스톡
예수 성묘 교회 외벽에 있는 '움직일 수 없는
사다리' ©셔터스톡
베들레헴의 예수 탄생 기념 성당에서
싸우는 수도사들 ©Bernat Armangue /
AP / 연합뉴스

04
보스포루스 해협 ©셔터스톡
테오도시우스 성벽 ©셔터스톡
하기아 소피아 ©셔터스톡
모자이크와 대리석으로 장식된 하기아
소피아 내부 ©셔터스톡
하기아 소피아의 앱스 부분 ©셔터스톡
하기아 소피아 앱스의 모자이크화
©셔터스톡
하기아 수피아 서남쪽 입구에 있는
모자이크화 ©Myrabella
하기아 소피아의 내부 벽면 ©셔터스톡
하기아 소피아 앞에서 기도하는 이슬람교도
©ERDEM SAHIN / EPA / 연합뉴스
하기아 소피아와 술탄 아흐메트 모스크
©Getty Images / 게티이미지코리아
술탄 아흐메트 모스크(블루모스크)의 내부
©셔터스톡
술탄 아흐메트 모스크(블루모스크)를

위에서 내려다본 모습 ©셔터스톡
라벤나 시내의 모습 ©셔터스톡
산 조반니 에반젤리스타 성당 ©셔터스톡
갈라 플라치디아의 영묘 ©Mausoleum
of Galla Placidia, interior, Ravenna,
Emilia-Romagna, Italy / De Agostini
Picture Library / A. Dagli Orti /
Bridgeman Images
성 빈센티우스의 순교 모자이크화 ©Getty
Images / 게티이미지코리아
갈라 플라치디아의 영묘 천장의 모자이크화
©셔터스톡
산 비탈레 성당 ©셔터스톡
산 비탈레 성당 내부 ©셔터스톡
비탈리스 성인에게 순교의 왕관을 내리는
그리스도 ©셔터스톡
테오도라 황후와 수행원들 ©셔터스톡
산타폴리나레 인 클라세 성당 ©셔터스톡
산타폴리나레 인 클라세 성당 내부
©셔터스톡
산타폴리나레 인 클라세 성당 앱스의
모자이크화 ©셔터스톡

05
하기아 이레네 성당의 앱스, 740년 이후
©셔터스톡
그레고리우스 2세의 초상 ©Alamy /
Yooniqimages
오늘날 로마 가톨릭의 예식 ©셔터스톡
오늘날 정교회의 예식 ©셔터스톡
국보 제84호 마애여래삼존상, 백제 후기,
충청남도 서산시 ©Dalgial
보물 제93호 마애이불입상, 고려시대,
경기도 파주시 ©Eggmoon
이슬람교와 유대교 신자들이 예식을 치르는
모습 ©셔터스톡
가톨릭 성당의 십자가와 개신교 교회의
십자가 ©셔터스톡
부서진 단군상 ©연합뉴스
한국 정교회 성 니콜라스 대성당
©한국 정교회
성 니콜라스 대성당 돔 천장 ©이민해
성 니콜라스 대성당 내부 ©이민해
한국 정교회 관구장주교가 예식을 집전하는
모습 ©한국 정교회

3부

01
헤르만(아르미니우스) 기념비
ⓒIndustryAndTravel
그리스의 레스보스섬 근해로 밀려온 시리아
난민들 ⓒGgia
성 안토니우스가 머물렀던 토굴 입구와
올라가는 길 ⓒ김건정 / 여행 작가 / 세계
45개국 유서 깊은 수도원과 교회(동방교회
포함) 순례자이다.
성 안토니우스 수도원 ⓒ셔터스톡
성 카타리나 수도원 ⓒ셔터스톡
성 카타리나 수도원의 떨기나무 ⓒAlamy /
Yooniqimages
시나이산을 이동하는 낙타 행렬 ⓒ셔터스톡
예수 그리스도의 변용 ⓒGetty Images /
게티이미지코리아
폭격을 맞은 몬테카시노 수도원 ⓒAlamy /
Yooniqimages
메테오라의 성 삼위일체 수도원 ⓒ셔터스톡
스켈리그 마이클 ⓒ셔터스톡
스켈리그 마이클의 수도원 유적 ⓒ셔터스톡

02
영국박물관의 서튼 후 유적 ⓒBritish
Museum / 토픽이미지스
켈틱 십자가 ⓒ셔터스톡
테리 허버트가 발견한 유물들
ⓒBirminghamMuseums Trust
린디스판 수도원의 현재 모습 ⓒ셔터스톡
「켈스의 서」를 보는 영국 여왕 엘리자베스
2세 ⓒEPA / 연합뉴스
폼페이 메난드로 저택의 벽화 ⓒGetty
Images / 게티이미지코리아

03
아헨 대성당의 팔라틴 예배당 내부
ⓒ셔터스톡
샤를마뉴 흉상 성 유물함 ⓒBeckstet
새 ⓒ정연두
히틀-마리아 ⓒ김기라

더 읽어보기

나의 미술 이야기는 내 지식의 깊이라기보다는 관심의 폭에 기댄 결과물이다. 미술에 던질 수 있는 질문의 최대치를 용감하게 던졌다. 그러나 논의된 시기와 지역이 방대해지면서 일정한 오류도 피할 수 없게 되었다. 앞으로 드러나는 문제들은 성실한 수정으로 보완하겠다는 말로 독자들의 이해를 구하고자 한다. 이 책은 많은 국내의 선행 연구자들의 노고에 빛지고 있다. 하지만 전문서의 무게감을 독자들에게 지우지 않기 위해 각주를 달지 않았다. 책에 빛나는 뭔가가 있다면 그것은 우리 미술사학계의 업적에 기댄 결과다. 마지막 교정 작업에는 한국예술종합학교 미술이론과 제자 고한나, 김율희, 박정선의 도움이 컸다. 집필에 참고했으며 앞으로 관련 주제에 대해 더 알아볼 수 있는 정보를 다음과 같이 정리했다.

후기 고전기 미술
· 옥스퍼드 대학의 '후기 고전기 연구소'(OCLA; Oxford Centre for Late Antiquity)는 후기 고전기 시대의 역사와 미술에 대한 연구를 집중적으로 진행하고 있다. 연구소 홈페이지에서 최신 연구 동향을 알 수 있다. 참고로 이 연구소는 후기 고전기를 250년에서 750년으로 규정하고 있다.
 -http://www.ocla.ox.ac.uk
· 로마제국의 미술과 초기 기독교 미술의 등장을 균형 있게 다룬 책
 -Jaś Elsner, *Imperial Rome and Christian Triumph: The Art of the Roman Empire AD 100-450*, Oxford University Press, 1998.

초기 기독교 미술
· 가톨릭 신자와 개신교 신자가 함께 쓴, 기독교 역사에 대한 친절한 소개서
 -마이클 콜린스, 매튜 A. 프라이스, 『사진과 그림으로 보는 기독교 역사』, 시공사, 2001.
· 초기 기독교 미술과 비잔티움 제국의 미술을 깊이 있게 서술한 책. 라벤나에 대해서는 3장에서, 성상 파괴 운동에 관한 내용은 4장에서 다루고 있다.
 -존 로덴, 『초기 그리스도교와 비잔틴 미술』, 한길아트, 2003.
· 고대 로마제국의 조각상을 작품별로 정리해주는 책
 -Diana E. E. Kleiner, *Roman Sculpture*, Yale Publications in the History of Art, 1994.

초기 기독교 시대의 서유럽
· 로마인이 바라본 게르만족에 대한 기록. 독일 나치가 주장한 게르만 민족주의의 중요한 근거가 되었기 때문에 역사상 가장 위험한 책으로 일컬어지기도 한다.
 -타키투스, 『게르마니아』, 숲, 2012.
· 중세 수도원의 역사를 개괄한 책
 -크리스토퍼 브룩, 『수도원의 탄생: 유럽을 만든 은둔자들』, 청년사, 2005.
· 서튼 후에서 발견된 초기 중세 유물은 영국박물관 41번 전시실에 전시되어 있으며 이 유적과 서유럽 역사에 대해서는 영국박물관 홈페이지에 자세하게 소개되어 있다.
 -Sutton Hoo and Europe, AD 300-1100. (British Museum, Room 41)
 -http://www.britishmuseum.org
· 중세 필사본 제작 과정에 대한 궁금증을 풀어주는 책
 -Christopher de Hamel, *Scribes and Illuminators*, British Museum Press, 1992.